京都 祇園祭

町衆の情熱・山鉾の風流

THE GION FESTIVAL OF KYOTO

Extravagant Floats; Passionate Townspeople

JN035321

扉∴「祇園祭礼図屏風」公益財団法人八幡山保存会【出品5】

開催概要

会期∴令和二年（二〇二〇）三月二十四日（火）から五月十七日（日）まで

会場∴京都文化博物館

主催∴京都府、京都文化博物館、公益財団法人祇園祭山鉾連合会、京都新聞、朝日放送テレビ、日本経済新聞社

共催∴京都市

ごあいさつ

祇園祭は昨年創始一一五〇年を迎え、名実ともに日本を代表する歴史ある祭です。特に祇園祭山鉾行事は国の有形と無形文化財の指定を受け、また平成二十一年（二〇〇九）にはユネスコの無形文化遺産に登録されました。応仁の乱の後、明応九年（一五〇〇）より山鉾風流といわれる諸行事と共に五二〇年に渡り、向上発展と共に継承してまいりました。江戸期には三度の大火災にみまわれ、その都度より華麗な山鉾としてよみがえらせました。貴重な文化財を災難から守り、そして新しい姿へと発展させてきた先人の努力に頭のさがる思いです。また明治期には、近代化の名のもと、祇園祭山鉾も種々の困難に陥ります。寄り町の廃止による運営の問題、また市電の運行や電灯線の設置による山鉾巡行の障害の問題等、江戸期とは違う諸問題がふりかかり、それを乗り越えてきました。

このようにして町衆が守り伝えてきた祇園祭、そして命がけで守ってきました貴重な文化財をこの展覧会に於て展示させていただきます。常は山鉾の収蔵庫の内に大切に保管され、お祭期間の宵山飾りでしか見られない品々、また巡行に際し山鉾に飾られる豪華な装飾品を間近に見ていただくまたとない機会です。現在では失われてしまった文化や技術——私は特に山鉾に飾られるデザイン、個々の品、そして全体の調和等にすばらしいものがあると思っています——をもって、平成六年（一九九四）の建都一二〇〇年記念行事としての「祇園祭大展」より二六年を経た今日、ここにこのような展覧会を開催できること喜びにたえません。この展覧会を多くの方々にご覧いただき、先人の山鉾にかける思い、そしてその文化を継承しています我々の努力を感じていただければと思っています。

最後にこの展覧会の開催にあたり特別のご支援を賜りました関係者各位に心より感謝の意を表したいと思います。また各山鉾保存会には貴重な山鉾装飾品をご出品いただきましたこと主催者として厚く御礼申し上げます。京都祇園祭展を多くの参観者に観ていただき、お楽しみいただければ幸いです。

令和二年三月吉日

公益財団法人祇園祭山鉾連合会　理事長

木村幾次郎

ごあいさつ

祇園祭の山鉾巡行は、京都の夏を彩る風物詩として長く親しまれてきました。舶来の懸装品や美々しい飾金具、そして故事や伝説の物語を体現した意匠の数々など、多様な装飾品で彩られた絢爛豪華な山鉾の姿は、多くの人びとを魅了してきたのです。

祇園祭の源泉は、遠く千年以上前の平安時代中期にさかのぼり、都の安寧を脅かす疫神の退散を願った祭儀に由来するとされています。それから幾多の年月を経て行く中で、祭礼にはさまざまな変化がもたらされますが、今からおよそ七百年前には山や鉾の姿が祇園祭に登場するようになります。その背景にあったのは「風流」と呼ばれた当時の美意識の高まりでした。風流とは、人びとを驚かせるような華やかな趣向を凝らすことを指しますが、祇園祭の行列をにぎやかな踊りや音曲で囃し美しい装飾が施された山や鉾が往来する様相は、沿道に繰り出す観衆を大いに熱狂させたのです。そして、その担い手となったのは、後に町衆と総称される都の経済を支えた商工業者たちでした。彼らの情熱は、風流の気風にのって祇園祭の山鉾巡行をより盛大なものへと成長させてゆき、現在の祭礼の姿へと連なるいしずえを作り上げていったのです。

そして、戦乱の時代を経て江戸時代へと世の中が移り変わってゆくと、祇園祭もまた新たな段階へと変化してゆきます。かつては毎年のように作り替えられていた祇園祭の山鉾の趣向は様式化が進みますが、その一方で本体に飾られる装飾品はより豪華なものへと発展してゆくのです。町衆の中に受け継がれた風流の心意気は、都の経済成長と技術革新に支えられ、その文化力の影響を活かしながら、山鉾に工芸美を追求した姿を反映させてゆきます。西陣に代表される京の染織技術の発展の成果、その文化力の影懸装品や、都の金工師らによる職人技をふんだんに盛り込んだ美しい飾金具、そして京都で活躍した一流の絵師たちが山鉾に描いた作品など、町衆が注入したその情熱は、祇園祭の山鉾を「動く美術館」と称されるまでに高めていったのです。

この展覧会は、祇園祭の山鉾に込められた人びとの思いがテーマとなっています。風流の気風のもと町衆が育んだ山鉾巡行の様式を受け継ぎつつ、それをさらに華麗に装い、また後の世に伝えてゆくという壮大な物語がそこにはあるのです。日本を代表する祭りとして世界に認められた京都祇園祭。その山鉾巡行の真髄は華麗な装飾を体現させ受け継いできた人びとの美しい真心にあります。ここに結集した山鉾の美の姿をご堪能いただければ幸いです。

最後になりましたが、本展覧会の開催にあたってご協力をいただきました各山鉾町保存会のみなさま、ならびにご関係のみなさまに心より御礼を申し上げます。

主催者

Message

The float procession of the Gion Festival has long been a popular summer tradition in Kyoto. Countless people have been captivated throughout its history by the magnificent floats embellished with their wide variety of decorative items including ornaments from overseas, elegant metal fittings, and a great number of artifacts featuring historical events and legends. The Gion Festival's origin dates back to the middle Heian period, over 1,000 years ago. It derives from a ritual conducted to drive out an evil god that threatened the peace and security of the then-capital of Japan, Kyoto. In the course of its long history since, the festival has undergone various changes and the floats became part of it around 700 years ago. What brought about this change was the enhancement in aesthetic consciousness occurring at the time called "furyu" – the trend of inventively adding a touch of gorgeousness to things to astonish people. Beautifully decorated floats marching in the procession of the Gion Festival, attended by lively dances and music, greatly aroused enthusiasm in the spectators who gathered along the streets. This movement was made possible by the townspeople engaged in the commercial and industrial businesses leading the economy of Kyoto, who later came to be known as "chou-shu." Their passion, inflated by the trend of furyu, boosted further development of the float procession of the Gion Festival into an even more lavish event and created the foundation of the festival we see today.

With the beginning of the Edo period after the turbulent 16th century, the Gion Festival entered a new stage. Unlike in the past when the floats were made anew almost every year, the floats began to conform to a style but also express their individuality with increasingly gorgeous and luxurious mounted ornaments. The spirit of furyu, supported by the economic growth and technical innovation in the capital city Kyoto and passed down within the Chou-shu, exerted its cultural impact and began to embody itself in the floats in the form of ultimate beauty in crafts. Expressions of this furyu spirit can be seen in, for example, the ornamental brocades of the floats featuring the dyeing technology typical of the Nishijin area in Kyoto, the artisan skills of the metalworkers working in the capital city used abundantly in the creation of sophisticated metal fittings, and the paintings on the floats created by the first-class artists active in the art world of Kyoto at the time. The passion of the Chou-shu developed the Gion Festival floats into 'moving art museums.'

This exhibition is themed on the passion of the people, reflected onto the Gion Festival floats. While preserving the styles of float procession developed by the Chou-shu who supported the spirit of furyu, people continue to decorate the floats even more magnificently and convey the culture to the next generation, culminating into this epic story: the Gion Festival of Kyoto, now recognized worldwide as the archetypical festival of Japan. The essence of the float procession, the highlight of the festival, lies in the sincerity of the people who realized and preserved its splendid decorations over the generations. It is our sincere hope that you will fully enjoy the beauty of the Gion Festival floats through this extensive collection.

In closing, please allow us to express our heartfelt gratitude to all those who made this exhibition possible, and especially to the preservation societies of each float.

The Organizers

目次

4. 祇園祭礼絵巻（國學院大學博物館・部分）

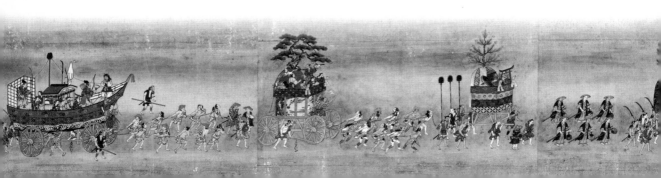

凡例

- 本書は京都文化博物館において令和二年（二〇二〇）三月二十四日（火）から五月十七日（日）まで開催する特別展「京都 祇園祭——町衆の情熱・山鉾の風流——」の公式カタログ兼書籍として刊行したものである。
- 本書の作品番号は展示会場での展示番号と一致するが、展示の順序とは必ずしも一致していない。
- 会期中に必要に応じて展示替えをおこなうため、期間によっては本書に掲載されている作品が陳列されていない場合がある。
- 図版頁には番号、指定、名称、作者、年代、所蔵先を記し、作品の概略を示すリード文とその英文を付した。
- 出品資料解説は原則として番号、指定、名称、作者、年代、員数、法量、所蔵先の順で記載した。ただし法量については計測困難等によって一部を省略した。
- 出品資料一覧には番号、指定、名称、作者、年代、所蔵先を記載した。英文についても同様である。
- 本書の解説等は、断りの無い限りにおいて橋本章（京都文化博物館 学芸員）が執筆した。
- 英文翻訳は田中優子がおこなった。またネイティブチェックは James Bollinger がおこなった。

8

京都祇園祭——行事を支える人々と山鉾の美

村上忠喜

はじめに——豊かな日本の山・鉾・屋台の祭礼文化

祇園祭の山鉾行事は、その歴史的深度、規模、そして日本の祭礼文化に与えた影響の大きさ、それらのどれをとっても日本を代表する都市祭礼として、古くから注目されてきた。とくに、山鉾は、神祭りにともない神々を賑わせる神賑の風流であり、いつの時代でも豪華に飾り立てられたのである。祇園祭では山鉾と称するが、国内ではさまざまな呼称があるので、近年では「山・鉾・屋台」と総称する。

二〇一六年一二月、「京都祇園祭の山鉾行事」を含めた全国で三三件の山・鉾・屋台行事がユネスコ無形文化遺産の代表一覧表に記載された。北は青森県八戸の三社祭から、南は熊本県八代の妙見祭までの、地域色豊かで多様な山・鉾・屋台行事である。これは二〇〇九年に登録された「京都祇園祭の山鉾行事」と「日立風流物」に、「秩父祭の屋台行事と神楽」「高山祭の屋台行事」「高岡御車山祭の御車山行事」をはじめとする三一件の重要無形民俗文化財が加わって「山・鉾・屋台行事」として拡大提案されたものである。

今回記載されたのは国指定にかかる三三件に限定されているが、日本にはそれ以外にも多くの山・鉾・屋台行事が存在する。その数は全国で一三〇〇〜一五〇〇にのぼるといわれ、それぞれが地域文化の象徴であり、地域社会の結節としての社会的役割も果たしてきた。

直接祭礼執行に関与する人数はもとより、観覧する参加者に至っては国の内外より数多く集まり、その数からも他の祭礼行事を圧倒する。山・鉾・屋台の造形は、祇園祭のように基本的には毎年変わらぬものもあれば、青森のねぶたのように、毎年新たな趣向を凝らして人の目を楽しませるものも多い。維持継承の難しさから廃絶するものがある一方で、全国のどこかでは毎年のように新たな山・鉾・屋台が生まれており、地域による差はあるものの、現在でも増幅している数少ない民俗文化のひとつである。

このような山・鉾・屋台の祭礼文化は、東アジアのなかでも日本が唯一で、かつ突出した豊かさを示している。約一世紀半前を最後に途絶えているし、中国・朝鮮ではかつては山台(曳山台)と呼ばれる山車が出されていたが、現在まで伝統は継承されていない。その差異は十分に比較研究して検討すべき素材であろう。

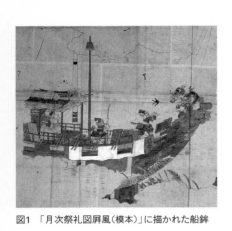

図1　「月次祭礼図屏風（模本）」に描かれた船鉾

このような日本の山・鉾・屋台行事の多くは、全国の地域社会のなかに都市が成立した江戸時代以降にはじまったものであるが、そのうちのいくつかは中世にまで遡る。なかでも京都祇園祭の山鉾行事は突出して古く、その文化的淵源はともかく、現今の山鉾の直接のルーツは南北朝期にまで遡ることができる。

祇園祭山鉾の造形──応仁の乱以前

永和二年（一三七六）の祇園会後祭において、「大高鉾」が倒れて老尼が圧死したという事件が起きた（『後愚昧記』）。これは当時の鉾が、すでに倒壊によって人を圧死させるほどの規模に成長していることを示す記事としてつとに有名であるが、おおよそこの時期に現在につながる山鉾の形が整ってきたのではないかとされている。植木行宣は、「今日山以下作物渡之」（『師守記』康永四年〈一三四五〉）、「作山風流」「作山一両有之」（『師守記』貞治四年〈一三六五〉）、「造物山」（『後愚昧記』永和二年〈一三七六〉）というように、山に関する記事がこの頃から増えていることや、またこの時期にそれまでの定鉾や久世舞車といった下京の外から奉斎する鉾などは姿を消し、「下邊鉾并造物山如先、渡之」（『後愚昧記』永和二年）というように、新たな山鉾が誕生し、それらは京都の「下邊」、すなわち下京地域から出されるようになっていったことを指摘している［植木　二〇一四年］。京都の町の地域共同体である通りを隔てた向かいの同士の家々による両側町は、応仁の乱をはさむ時期の成立であるので、現在の「お町内」に近い形での山鉾の所有形態に至るにはまだ一世紀ほど待たねばならないものの、地縁を基盤とする山鉾の奉斎がはじまったのである。ちなみに、『師守記』貞治四年（一三六五）の「作山一両」の記述は、四輪かどうかは別にして、曳山の初出と考えられる。

さて、山鉾の形を視覚的に捉えることができるのは、十五世紀前半から中頃にかけて作成された図像を示すとされる「月次祭礼図屏風（模本）」（図1）（東京国立博物館蔵）が最初である［泉　一九九八年］。そこに示されるのは、鉾頭をいただいた長大な真木を備えた鉾、老松を挿入した双ツ山と洲浜に童女をともなった仙人風の老人と鶴で飾られる山、頂花に諫鼓鳥や橋を戴く傘鉾、そして太刀や木刀、鎧の大袖などの武具一式で舞台を飾る船鉾が描かれる。狂言『籤罪人』は、祇園祭の風流が固定化する前の姿を活写した演目として名高いが、船鉾の一式飾りが示すように、この時期の山鉾の一部は、まだまだ仮設の造形をもって風流とする風を遺していたことが、同絵画から読み取ることができる。

こうした山鉾の発生期の造形とそれを支えた機能が、現在の祇園祭の山鉾にも息づいている。現在の山鉾が、その形態上、鉾、舁山、曳山、傘鉾、そして屋台の五類型に分けられるのは、すでに植木行宣の研究で明らかにさ

10

図3　保昌山の古見送

祇園祭山鉾の分類	
鉾	真木という柱の上に金具の飾りをつける。 長刀鉾・函谷鉾・放下鉾・月鉾・鶏鉾・菊水鉾…（6基）
舁山	山形に真松を挿した形状を表象。人が舁いて巡行。 保昌山・白楽天山・太子山・木賊山・芦刈山・油天神山・伯牙山・郭巨山・霰天神山・山伏山・孟宗山・占出山・鯉山・黒主山・八幡山・役行者山・鈴鹿山…（17基）
曳山	山形に真松を挿した形状を表象。人が曳いて巡行。 岩戸山・北観音山・南観音山…（3基）
屋台	真木や真松といった祭具が乗らない。 蟷螂山・船鉾・橋弁慶山・浄妙山・大船鉾…（5基）
傘鉾	大型の傘が主体。 綾傘鉾・四条傘鉾…（2基）

図2　祇園祭山鉾の5類型

れており、それらは全国の山・鉾・屋台の文化的系譜上の淵源となっているのである（図2）［植木　二〇〇一年］。

山鉾風流の展開──中世から近世へ

中世後期に固定化の道を歩みはじめた祇園祭の山鉾は、一回性の人目を驚かせる風流から、装飾品個々の質を上げるところに独自の風流を見出していく。そのひとつの手法が、緋羅紗に織りや縫いの染織品を本紙として貼付し、額縁のように仕立て上げることで、あたかも壁面に絵を飾るように山鉾を装飾することであった。これによって取り付けが自由になり、取りあわせの妙で山鉾を飾ることを楽しんだのである。こうした飾り方は、後述するように、祭りの執行と深くかかわりつつ徐々に進行していったのであろう。

戦国期から江戸時代前半の絵画資料などを見るとまだまだそうした装飾には至っていない。十六世紀前半の制作とされる「洛中洛外図・歴博甲本」（国立歴史民俗博物館蔵）には、装飾品が風にたなびく様子が描かれている。そしていずれの裂も風にたなびく軽やかな表現で描かれている。当時の遺品と考えてよい品に、保昌山の古見送「仙人図」（図3）がある。軸装された本品は、現在の見送幕と比べると縦一一五×横一二六センチメートルと小ぶりで、形もほぼ正方形に近い。当初から軸装であったかどうかは不明だが、軸装するという発想自体が、装飾品の着せ替えを前提とする思惟を反映しているとみてよいだろう。そう考えれば函谷鉾の見送「紺地金剛界礼懺文」や、伯牙山の前掛「慶寿詩」といった漢詩などの文字をわざわざ縫いや織りで認めた装飾品などとは、軸装するという文化的伝統を受け継いだ装飾品と見ることも可能である。また太子山の古胴掛は天地（縦）約一九〇センチメートル、横が約七メートルもあり、山胴をぐるりと巻き付けて装着するようになっている。こうした装着の仕方も、古い形式の懸装方法といえるだろう。緋羅紗を額縁のように利用して掛け替えを楽しむ風は、もう少し後の時代、江戸時代中期に本格化する懸装方法である。

山鉾の造形で、中世から近世への転換を明確に示すのは、山が双ツ山からひとつ山へ変化したことである。現在黒主山に中世の双ツ山の残存形態を窺うことができるが、黒主山の二つ目の山洞には松ではなく桜が挿入されている。なぜ江戸時代に入って、双ツ山からひとつ山へ移行したのか。植木行宣は、双ツ山は応仁の乱以前の毎年趣向を変えた時期の山から、風流が固定化される時代の山への移行期に現れたものと推測している。これについては今後の研究に俟つところが大きい。いまひとつ舁山の造形にかかわることとして、江戸中期までの絵画資料の舁山の図像に、一人乃至二人の人物が、青竹か木の棒のようなものを胴組の下から、あるいは胴掛の隙間に差し

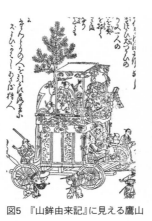

図5 『山鉾由来記』に見える鷹山

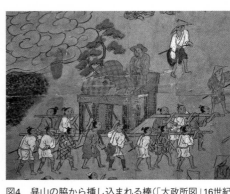

図4 舁山の脇から挿し込まれる棒(「大政所図」16世紀半ば、個人蔵、京都市指定有形文化財)

込んでいる様子が描かれている(図4)。一体彼らは何をしているのであろうか。まだ解明できていないのであるが、舁山が厳密に現在のような姿になるのが江戸中期であるので、こうした事例も含めて舁山の造形的な変化を追う必要がある(双ツ山の時は二人が棒か竹を挿し込んでいる。ひとつ山では一人である)。

曳山に屋根がつき、山洞は取り除かれて鉾と見まがうような形態変化である。船鉾と大船鉾も、舞台の屋根が前後左右に拡張していくという変化が江戸時代中期に進む。曳山の鉾化や、船鉾・大船鉾の屋根型の変化の理由には、囃子方の増加という事態があったことが推測される。大勢の囃し方を舞台に乗せて巡行することにより、舞台の屋根はどんどんと拡張していったのである[大船鉾復原検討委員会 二〇一三年]。

曳山に屋根を設置したのは、現在巡行参加に向けて準備中の鷹山が最初であり、後述の通りほぼ間違いなく寛保二年(一七四二)のことであった。以後他の曳山にも波及していったのであるが、宝暦七年(一七五七)刊の『山鉾由来記』(図5)にはすべての曳山に屋根がかかっているので、この一五年の間に次々と屋根がかけられていったのである。当時はまだ松を挿入した山洞を舞台上に戴いていたので、屋根は山の前部にかけられた。おそらくは、囃し方は山の前部にすし詰め状態で乗っていたに違いない。鷹山は天明二年(一七八二)に、さらに屋根を大型化させ、前後二重の屋根に作り替える。天明八年(一七八八)に起こった天明の大火により、山鉾町も甚大な被害を受けるが、その後の復興の過程で、曳山は現在同様の大屋根に作り替えられていった[公益財団法人祇園祭山鉾連合会 二〇一八年]。

宵山の成立

まつりの日 屏風会の判者かな

江戸時代中期に京都で活躍した俳人炭太祇(一七〇九〜七一)のこの句は、祇園祭の際に、各家に飾られた屏風を、あれやこれやと批評してまわる見物者の姿を詠んだものである。山鉾町やその周辺において、家宝の屏風などをミセノマやザシキに飾りつけ、道行く人の目を楽しませる風は「屏風祭り」といわれ、現在でも祇園祭の一連行事のなかでも看板のひとつであるが、すでに江戸中期には定着していた。

屏風祭りもおそらく少し早く、会所で装飾品を飾り、それを見せる風は行事化されていた。宝暦七年(一七五七)刊の『祇園御霊会細記』[出品10]には、祭礼の町々、前日より桃灯を夥敷ともし、幕をうち、金銀屏風羅紗毛氈のたぐひ、他にをとらじと粧ひか

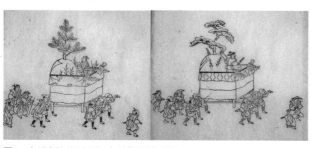

図7　右が老松（孟宗山）、左が若松（芦刈山）
『祇園祭会図偈』（正徳6年（1716）刊、刈谷市中央図書館蔵）には、老松が9基、若松が10基とほぼ半数に描き分けられている。

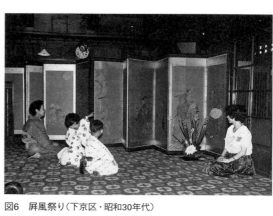

図6　屏風祭り（下京区・昭和30年代）

ざりて客をもうく、殊に京洛のはん栄此時に過ず、山鉾渡る道節に八行馬を結、桙の町の上に数多の桃灯を燈し、酉の刻より亥刻迄囃をなす、其景色たぐひなし、山の町に八申ノ刻より人形宝物をかざり、諸人に拝せしむ、貴賤街に群をなせり、

とあって、すでに「京洛のはん栄此時に過ず」と言わしめるほどの賑わいであったのである。この記述には「宵夜餝」という題がついており、今でいう宵山である。宵山を華やかな祭礼空間として演出するためには、夜間照明が前提となるだろう。

『祇園会占出山神具入日記』【出品17】（『占出山町文書』）は占出山町の舁山関係の諸道具の購入や寄付に関する事項を記録した文書で、そのなかの夜間照明関係の記事をまとめてみれば、次のようになる。安永六年（一七七七）に、参詣屋入り口、会所屋敷庭廻り、東西門木戸、そして各家の表用として、いっせいに提灯の張替えが行われた。参詣屋というのは、町会所と小祠をあわせた屋敷である。各家の表に建てられた提灯は、正面に町名の「占」の一字を、下部には町名由来にかかわる神功皇后の鮎占いと祇園社の神紋にちなんだ「水ニ鮎瓜巴紋」を記したデザインに統一され、さらに揃いの提灯建て木と角石がひとつずつ各家に貸与された。提灯建て木を揃えるということは、提灯の高さを揃えるということを示す。これらの提灯は、一部を除きすべて張替えであり、少なくとも整備された時期はさらに遡る。

占出山町に隣接する函谷鉾町にも、家毎に提灯を調えた記録が残る。宝暦十年（一七六〇）の「神事式」（『函谷鉾町文書』）には、合計四〇張の提灯を「家別二割付預り置」として、各戸に一〜五張の提灯を町が貸し与えている。各戸で提灯の数が違うのは間口の違いによると考えられるが、そのことは提灯を等間隔で建てたことを示している。函谷鉾町は両側町であるので、片側二〇張として計算すれば、五メートル強の間隔、すなわち約三間にひとつの間隔で提灯が建てられていたことになる。京町家の平均的な間口が三間余であるので、この提灯の個数は、一軒に一張提灯を建てるという、当時の人々の感覚を反映しているのであろう。なかには間口九軒といった大型の町家もあったであろうが、その場合は三つの提灯を貸与しているのである。すなわち、遅くとも十八世紀半ばには、バランスとデザインを統一した夜間照明が、各個別町の主導により行われていたわけである［村上　二〇〇六年］。

山鉾の神格化と造形の変化

さて、江戸時代中期に宵山が成立したことは、山鉾自体の神格化と深くかかわる民俗事象であると考えられる。

図9　鷹山会所飾り

図8　霰天神山の版木

中世後期まで双ツ山であった山は、江戸時代に入ってひとつ山となる。さらに江戸時代前期から中期にかけて、山洞に挿入された松が、老松から若松へと徐々に変化していく。老松はほぼ確実に造り物であったはずで、それを生きたまっすぐな若松にすることで、依代としての象徴性の強調が図られていると考えられる。現在、山は疫神を依りつかせて遷却するためのツールであるとされるが、その言説をこの時期、若松を使用することで視覚化していったと考えられる。

また山の人形に傘をかけるようになるのも、同様の心意の表れとみなされよう。山の人形に朱傘がかけられるのは、若松への変化から少し遅れ、十八世紀中頃からはじまり、十九世紀の中頃には、人形のない山以外のすべての舁山に朱傘がかけられる。朱傘をかける意味は、無論、日除けや雨除けではない。傘をかけるというのは、さしかけられるのが高貴な人物か、儀礼における魔除けの意と同様の意識をもったものであることは明白であり、こうした造形は人形のご神体によるものに他ならない［村上 二〇一〇年］。

山伏山の山伏像（浄蔵貴所）のお頭（かしら）が汗をかいた、黒主山の黒主の髪の毛を梳かそうとした者が急死したというような、山のご神体にまつわる奇譚が生まれるのもこの時期である。こうした奇譚はご神体にとどまらない。

山のご利益を標榜した物証としては最古級のひとつと思われる版木類が、霰天神山町に残されている（図8）。版木は、天神の御影の印や、火除け守の朱印等とともに、同一の箱に入れられ町内に伝存したもので、享保二十年（一七三五）の祇園祭直前である五月二五日に調整されたものである。版木には、永正年間（一五〇四～二一）に起こった大火事の際、急に霰が降り注ぎ、たちまちに火が消えたところ、屋根の上に身の丈一寸三分の天神が止まっていた。という伝承が認められている。さらに「祇園神事茗荷八、人々殊更に崇敬し奉るに」、御影を摸写し御信仰の方え出し奉るもの也」とあるように、火除けの守りとして衣冠束帯姿の天神の印を人々に授与したわけで、その授与の場は宵山であった。

鷹山のご神体は在原行平が鷹狩をする様を写したとされるが、そうした物語ができたのは、管見の限り天明二年（一七八二）のことである（「鷹山人形飾付一式覚」『三条衣棚町文書』）。しかしこの話は定着には時間がかかったようで、町内に尋ねたところ、町内は在原行平と答えたと記されている。鷹遣は源頼朝とも在原行平ともいわれるがどちらかと町内に尋ねたところ、町内は在原行平と答えたと記されている。鷹山のご神体人形は、十八世紀前半まで『増補祇園御霊会細記』（文化十一年〈一八一四〉）には、らかと町内に尋ねたところ、町内は在原行平と答えたと記されている。鷹山のご神体人形は、十八世紀前半までは当時の庶民の一般的な服装と髪型であったことは多くの絵画資料が示すところである。それが公家の略服である狩衣姿で現れる最初の記録が、宝暦七年（一七五七）刊の『祇園御霊会細記』である。現代に続く鷹山のご神体人形は、先述した屋根かけと同時、寛保二年（一七四二）に作られたものであり、おそらくはこのときに衣装も狩衣姿に変更されたと考えるのが自然であろう。また前後屋根化を果たすのが天明二年で、先の文書が示すように衣装

14

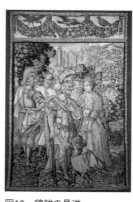

図10　鶏鉾の見送

うに、このときに単なる公家ではなく、在原行平という個性が付与されたのである。このように祇園祭の山鉾の

なかでは少し変わった曳山である鷹山も、江戸中期の山鉾の神格化の流れに沿った動きを見せるのである。

その他にも、船鉾の神功皇后の腹帯や面を、女御の出産時に御所へ貸し出すことがはじまるのが宝暦八年（一

七五八）で、町内の面々が何とかつてを頼って宮中に納めようとした動きを示す記録類が残されており興味深い。腹

帯や面は、霊験あらたかということで幕末まで一二回も宮中へ貸し出されているのである。

以上のような山鉾の神格化は、御旅所周辺に限られていた宵宮の場所を、山鉾の神々がまします山鉾町へ拡大

して、宵山を現出させていった。　山鉾の神々に対する荘厳は、装飾品の質的上昇をともない確立していく。江戸

時代中期に本格化する懸装方法である、緋羅紗を額縁のように利用して掛け替えを楽しむ方法は、強靭な羅紗

地を利用した懸装であることから、重厚な刺繍や綴錦で飾ることを可能にするとともに、房掛け金具など重量の

ある飾金具の装着も可能にした。　多彩になる装飾品は、宵山を利用して、毎夜異なった懸装をする山鉾の荘厳の

バリエーションと、会所での飾りの妙を演出したのである。　山路興造の発言によると、祇園祭の山鉾は、いわば京

都の（伝統）産業の見本市的な役割を果たしてきたのだという。　宵山の会所飾りはまさにそうした場であり、各

家で行われた屏風祭りの演出も、繊維問屋街の山鉾町の商家が得意客を招いての接待の場でもあったのである。

地場産業が地域の都市祭礼の演出にかかわることは、各地の祭礼行事に共通する民俗といってよいが、中世来の

商工業都市であった京都の場合は、産業のバリエーションが非常に豊かであるとともに、長い歴史のなか、単なる

産業紹介だけでない意味も付与されてきた。　その一例を紹介しておく。　今回の展示に、重要文化財のゴブラン織

りが多数出されている。　そのひとつ鶏鉾の見送（図10）（重要文化財）は、文化十二年（一八一五）に購入された

ものであるが、製作自体は一六〇〇年前後に現在のベルギーにて織られたものである。　ということは購入時にお

てすでに二〇〇年以上経過した布であったわけで、入手時には古裂然としていたことは間違いない。　しかしながら、

繊維関係のプロであった当時の鶏鉾町の役員たちが、単なる古裂ではなく、デザインや織り技術に興味と敬意を

もって祭りの装飾に利用しようとしたことは、祇園祭の風流に、現在で言うところの文化財的価値を見せるとい

う価値意識も共存していたことを示すものであろう。　最先端の産業技術だけではなく、文化財的、美術的な価

値の演出も、固定化された風流を支えた価値の感覚であり、そうした感性は近代へと引き継がれていく。

京都の近代化と山鉾行事

近代化は、都市祭礼に危機的状況をもたらした。とくに高さのある山・鉾・屋台は、電線や路面電車の架空

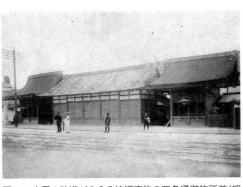

図12　市電の軌道がみえる拡幅直後の四条通御旅所前（明治45年）

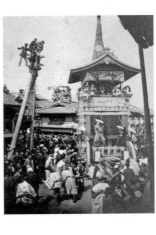

図11　寺町四条を電線を切って南下しようとする放下鉾（明治30年代）

線の敷設により、その運行が甚だ難しくなった（図11）。たとえば豊かに伝承されていた江戸の山車は、明治になってすべて江戸の町から消え去ったのである。京都でも同様の議論が沸騰したのが、四条通り拡幅によって市電の通行がはじまる明治末であった（図12）。電線に関しては逐一取り外すことで対応していたものの、市電の架空線については同様の処置はできないと、山鉾巡行中止命令が主務官庁から出されるに至ったのである。このとき、山鉾巡行継続か否かの議論が沸騰したことを、当時の新聞記事などで知ることができる。

結論的には巡行継続となったのであるが、装飾品を含む山鉾の所有及び詳細な調査と、巡行路の検討を継続審議することを課題として、初代京都市長内貴甚三郎を委員長、京都商工会議所会頭濱岡光哲を顧問とする山鉾巡行調査会が大正元年（一九一二）に結成され、財団法人化の議論などが行われていく（調査会の動向はこれからの調査に俟つところが大きい）。第一次大戦後の好景気とその後の恐慌を通じて、日本社会は大きく変貌していく。繊維問屋街の山鉾町もその渦のなかで、会社組織に移行できなかった商店の多くは経営破綻に陥り、彼らが執行母体の中核を担っていた山鉾行事を時代に応じた対応が迫られていったのである。

大正十五年（一九二六）に放下鉾が、山鉾町のなかで最初に財団法人化を果たし、山鉾の財産の保全が組織的に図られる途が開かれた。この動きは以後継続され各町内で財団法人化が進み、さらに近年の新公益法人制度の下で多くの保存会が公益法人に移行を果たした。

また大正十二年（一九二三）には、山鉾の美術調査が開始される。山鉾装飾品の美術的価値はすでに衆目の一致するところであり、明治はじめより部分的に行われていたが、体系的な調査はできていなかったので、それに着手したのである。その成果は、後年八坂神社が『山鉾大鑑』として昭和五十七年（一九八二）に公刊した。

市電の架空線問題から派生した巡行継続論議は、伝統的な民俗行事と近代化の相克と捉えられようが、それよりも早く明治初期、山鉾行事の資金集めの慣習であった寄町制度が政府によって廃止されることで、祇園祭の巡行は継続の危機に陥った。明治八年（一八七五）八坂神社内に氏子全域から資金を集める清々講社が設立され、祇園祭全体の祭礼執行の資金母体となることで問題はいったん解消された。これも近代化による伝承の危機のひとつである。

そのときからと思われるが、現在ではなくなった当番町制度が、山鉾町のなかで運用されていることが『山鉾連合会文書』（山鉾連合会蔵）からわかる。当番町は前祭・後祭に関係なく、鉾当番と山当番に分かれ組織化され、鉾当番は鉾と曳山、山当番は舁山がメンバーとなっていた（山当番は上下に分かれていた時期もある）。すなわち前祭、後祭のグループとともに、両者を横断する組織がすでに作られていたのである。

大正十二年（一九二三）、それらを包括する山鉾連合会が設立される。同会はこの段階では任意団体なので、何

16

をもって成立とするかは難しいところであるが、大正十二年三月三日に八坂神社清々館で行われた山鉾町連合集会をもって設立と考えるのが妥当だろう。同会設立に至る背景は、大正期の社会変動を受けて、山鉾の修理と行事執行に関する公的補助の制度確立運動が軸になっている。船鉾町の清水良亮氏を中心とする鉾町会が牽引し、連合会設立へ動き、同年七月京都市に山鉾修繕費補助制度ができたのである。

この修理補助制度は、単なる行政の補助制度という意味以上のものがある。この時期に祭礼行事に関して、公的資金を導入する法的根拠は何一つない。それを可能にしたのは、祇園祭の山鉾の装飾品の歴史的な意味付けが、京都にとって単なる祭礼幕以上のものであったからにほかならない。

三年後の二〇二三年、山鉾連合会は設立百周年を迎える。祭礼執行団体の連合組織として一〇〇年の歴史を持つこと自体、他では類を見ないことである。この間、四度にわたる巡行路の変更や前祭・後祭の合同と分離（昭和三十一年〈一九五六〉、同三十六年〈一九六一〉、昭和四十一年〈一九六六〉、平成二十六年〈二〇一四〉）、菊水鉾、蟷螂山、綾傘鉾、四条傘鉾、大船鉾、そして現在準備中の鷹山と六基の復興山鉾へのサポート、文化財指定やユネスコ無形文化遺産への記載などの国レベル、国際レベルでの顕彰への対応など、さまざまな経験値が山鉾連合会や山鉾町に蓄積されてきている。一昨年文化財保護法に大きな改正が行われた。一口で言うと保護一辺倒の法から、文化をどう資源化していくのかをにらんだ改正である。祇園祭のこれまでの多様な経験値は、これからの祭礼文化の維持と展開に、先達としての大きな期待がよせられているのである。

◆参考文献

泉萬里「月次祭礼図模本（東京国立博物館所蔵）について」（『國華』一二三〇号、一九九八年）

植木行宣『山・鉾・屋台の祭り――風流の開花』（白水社、二〇〇一年）

植木行宣「山鉾の造形的展開――形成期の祇園会山鉾をめぐって」（福原敏男・笹原亮二編『造り物の文化史――歴史・民俗・多様性』勉誠出版、二〇一四年）

大船鉾復原検討委員会編『凱旋　祇園祭大船鉾復原の歩み――基本設計図完成報告書』（公益財団法人祇園祭山鉾連合会、二〇一三年）

村上忠喜『屏風祭りの系譜』（岩本通弥・新谷尚紀編著『都市の暮らしの民俗学②　都市の光と闇』吉川弘文館、二〇〇六年）

京都市文化市民局文化芸術都市推進室文化財保護課編『写真でたどる祇園祭山鉾行事の近代』（京都市文化財ブックス第25集）（京都市、二〇一一年）

公益財団法人祇園祭山鉾連合会編『放鷹　祇園祭鷹山復興のための基本設計』（公益財団法人鷹山保存会、二〇一八年）

村上忠喜「神性を帯びる山鉾」（日次紀事研究会編『年中行事論叢――『日次紀事』からの出発』（岩田書院、二〇一〇年）

序章

描かれた山鉾巡行

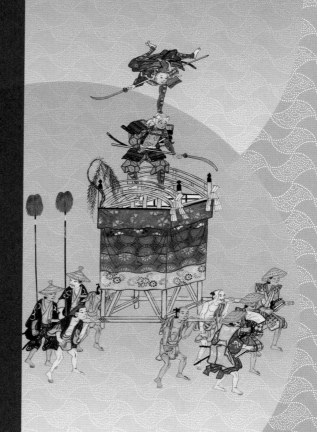

4. 祇園祭礼絵巻(國學院大學博物館・部分)

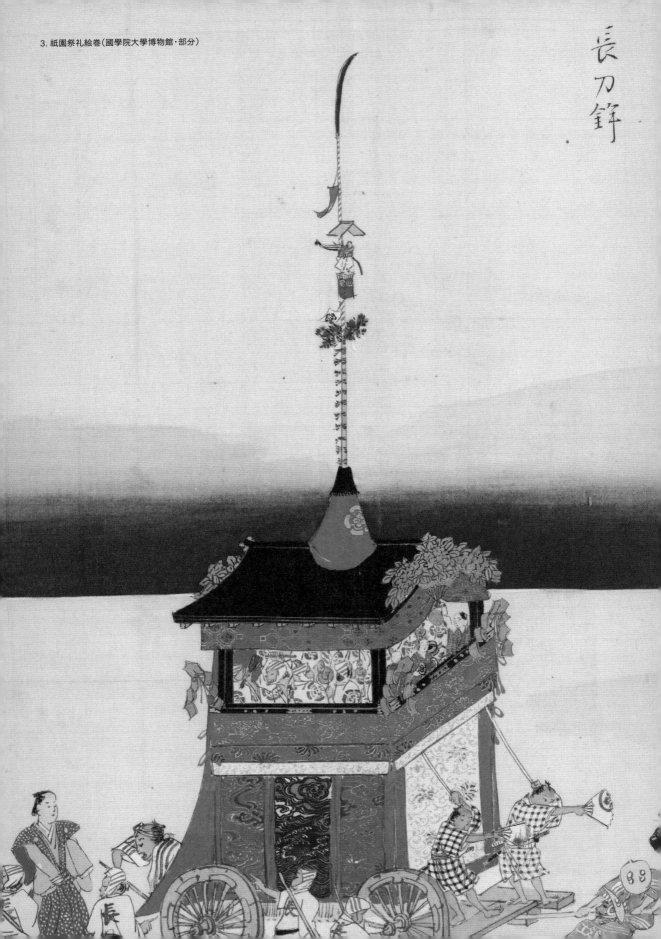

長刀鉾

中世に登場した祇園祭の山鉾巡行は、それが定着してゆくのに伴って都の夏を彩る風物詩として都の人びとに認知され、それらはやがて夏の画題として絵師たちの描く絵画の中に配置されるようになっていった。例えば年中行事への関心から描かれた月次絵には、室町時代の中頃には既に祇園祭山鉾巡行の様子が描かれるようになっているが、こうした傾向はやがて登場する洛中洛外図の中にも反映されてゆく。

十六世紀初頭に出現した洛中洛外図屏風には、京都の名所や風俗が表情豊かに描写されており、そこには、祇園祭が絵画的なモチーフとして確立されてゆく過程がうかがえる。屏風として仕立てられた祇園祭の山鉾巡行の様相を知れる貴重な歴史資料ともなっているのだが、その描写の中には、都大路の賑わいを示す

表現として祇園祭の山鉾巡行が描かれる場合が多い。そして、絵師たちの興味はこの多彩な魅力を持った祭礼の様相そのものにも向けられてゆくようになる。祇園祭礼図屏風の登場である。殊に祇園祭礼図屏風には祇園祭の山鉾巡行や神輿渡御の様子が町並みと共に描かれており、また前祭と後祭の区別やそれぞれの鉾の意匠がより具体的に表現されるなど、絵の主題が山鉾巡行に移ってゆくとともに、都の中に出現する祇園祭の様相を総体として捉えようとする試みが為されている。そこには、祇園祭が絵画的なモチーフとして確立されてゆく過程がうかがえる。屏風として仕立てられた祇園祭の山鉾巡行の様相

える作用を及ぼしたであろう。

そして、祇園祭山鉾巡行の様子の描写とともに、それぞれの山鉾の姿をピックアップしてさらに詳細に描こうとする動きも顕在化する。全ての山鉾の姿を緻密に描いた祇園祭礼絵巻は、巡行に参加する山鉾の様子が巻を開いてゆくに従って次々と登場するという魅力があり、巡行列を表現する手法としては秀逸であった。

江戸時代に山鉾巡行の姿が描かれた背景には、それを描きたいと思う絵師たちの渇望と、その様を見たいと思う鑑賞者たちの欲求があった。祇園祭の華麗な山鉾巡行は、いつの世にも人びとの心を動かしてきたのである。

は、鑑賞者に対して祭礼の魅力をより豊かに伝

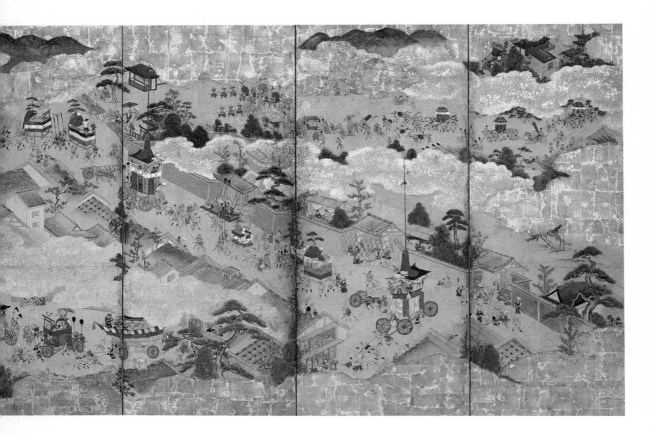

祇園祭礼図屏風
十七世紀後半
細見美術館

1

22

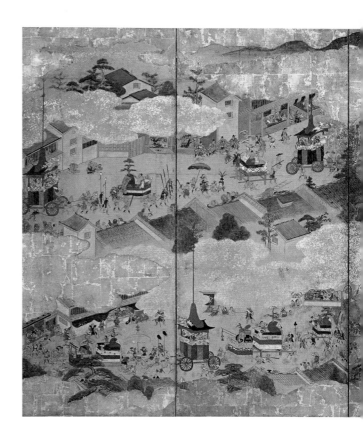

江戸時代の祇園祭の
全体像を描いた屏風

A pair of folding screens depicting the whole of
the Gion Festival in the Edo period

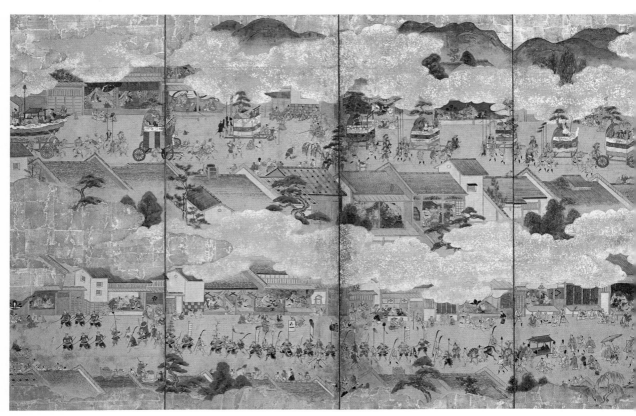

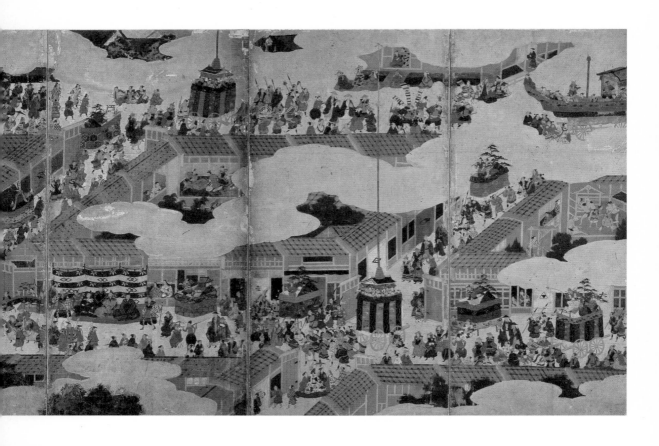

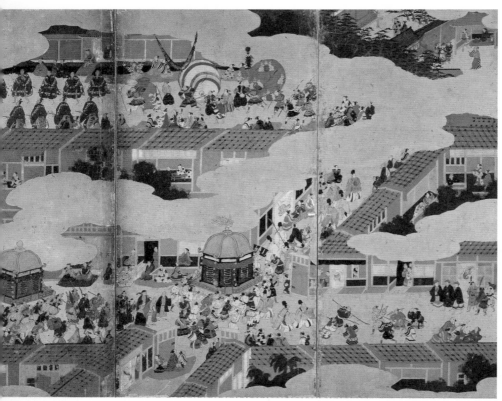

祇園祭礼図屏風
十六世紀末〜十七世紀初頭
大阪歴史博物館

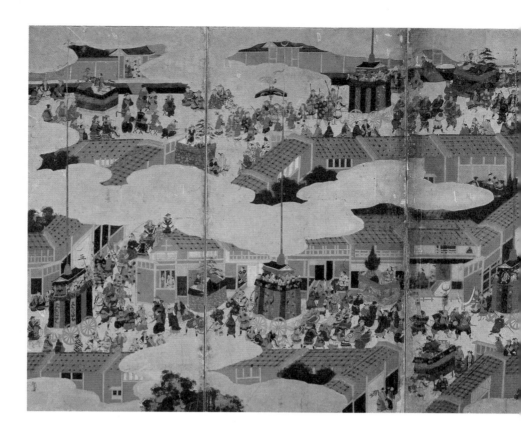

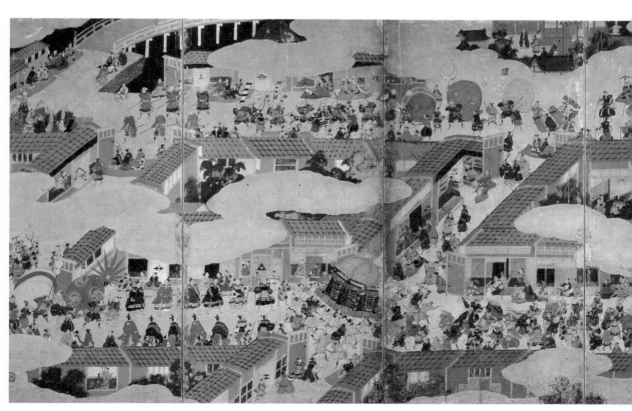

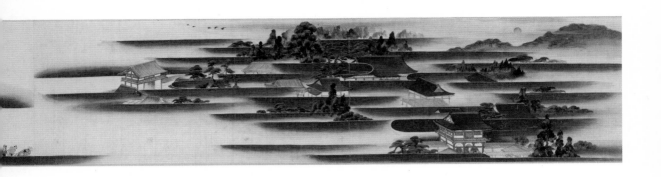

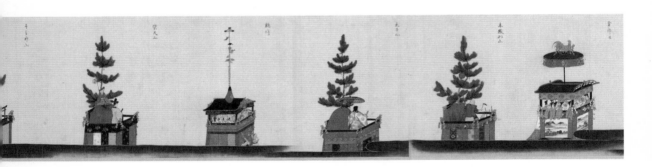

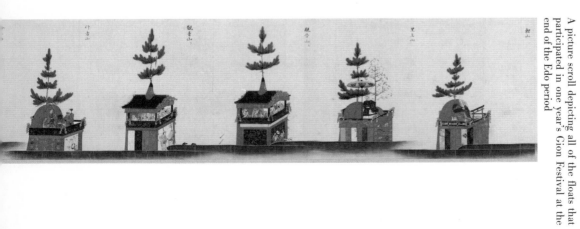

幕末に祇園祭に登場した
全ての山鉾が描かれた絵巻

A picture scroll depicting all of the floats that participated in one year's Gion Festival at the end of the Edo period

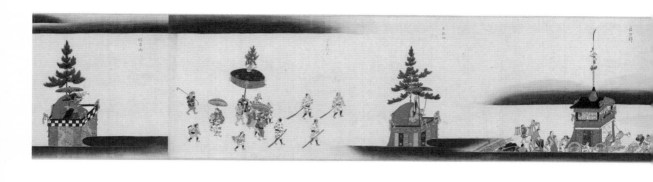

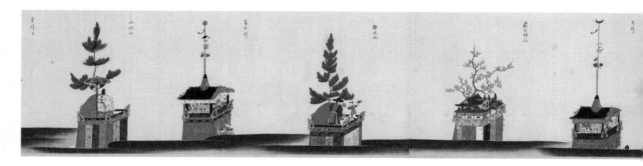

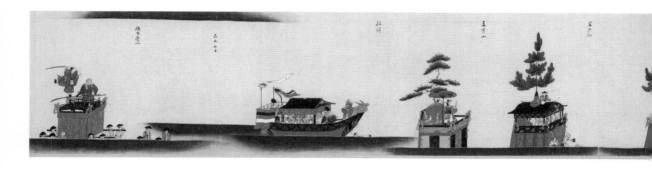

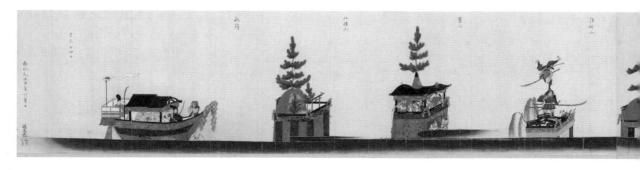

3

祇園祭礼絵巻
冷泉為恭筆
嘉永元年(一八四八)
國學院大學博物館

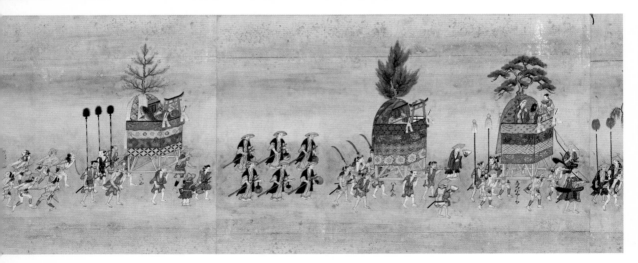

いふ者あり。かくて多くの人々所々にて見るべきとて今の世に流布せり。さいつ頃より大路を行き通ふ者はべりき。

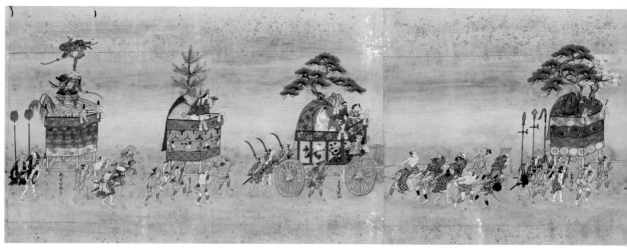

A picture scroll depicting floats
participating in the Atomatsuri
(second festival procession) of the
Gion Festival

後祭に巡行する
山鉾を描いた絵巻

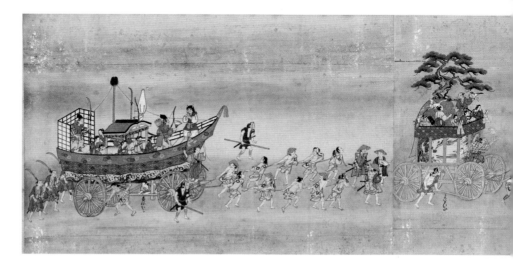

4

祇園祭礼絵巻
江戸時代後期
國學院大學博物館

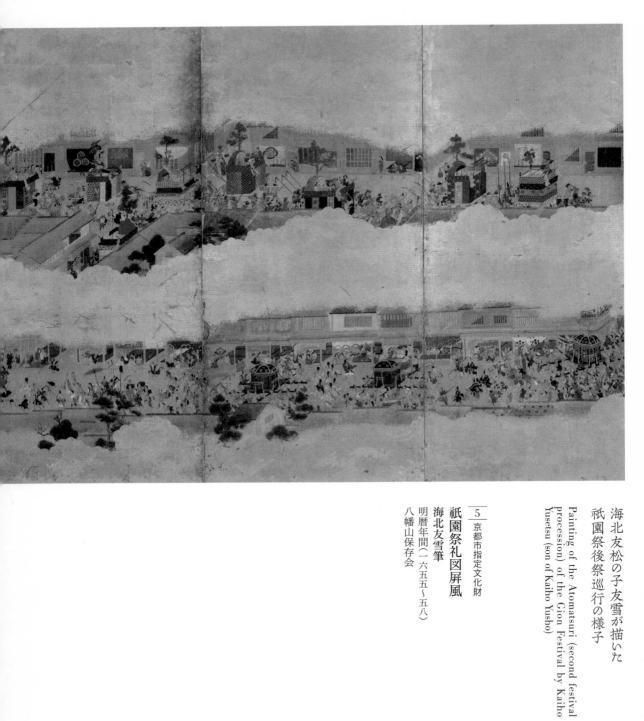

海北友松の子友雪が描いた
祇園祭後祭巡行の様子

Painting of the Atomatsuri (second festival procession) of the Gion Festival by Kaiho Yusetsu (son of Kaiho Yusho)

5 京都市指定文化財

祇園祭礼図屏風
海北友雪筆
明暦年間（一六五五〜五八）
八幡山保存会

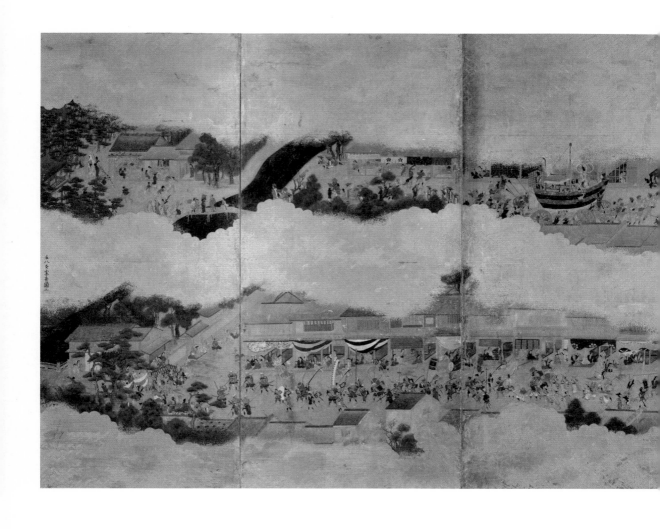

山鉾
ものがたり

わらべうた「祇園祭のお札売り」

祇園祭の魅力は、華麗な山鉾巡行以外にも数々ありますが、そのひとつが宵山をはじめとする夜の風景です。各山鉾に吊り下げられた駒形提灯に灯が点されると、お祭りを楽しむ人びとが露地に繰り出して、あたりは昼間と違った華やかな雰囲気に包まれます。そうした独特の雰囲気を盛り上げるのが、鉾の上から奏でられる祇園囃子の音色と、祇園祭のお札売りの少女たちが歌う歌です。お札売りの歌は町ごとにフレーズや歌詞が違っており、祇園祭宵山の魅力のひとつとなっています。

厄除け火除けのおちまきは
これより出ます
つねは出ません　今晩かぎり
ご信心のおん方さまは
うけてお帰りなされましょう
ろうそく一ちょう
献じられましょう

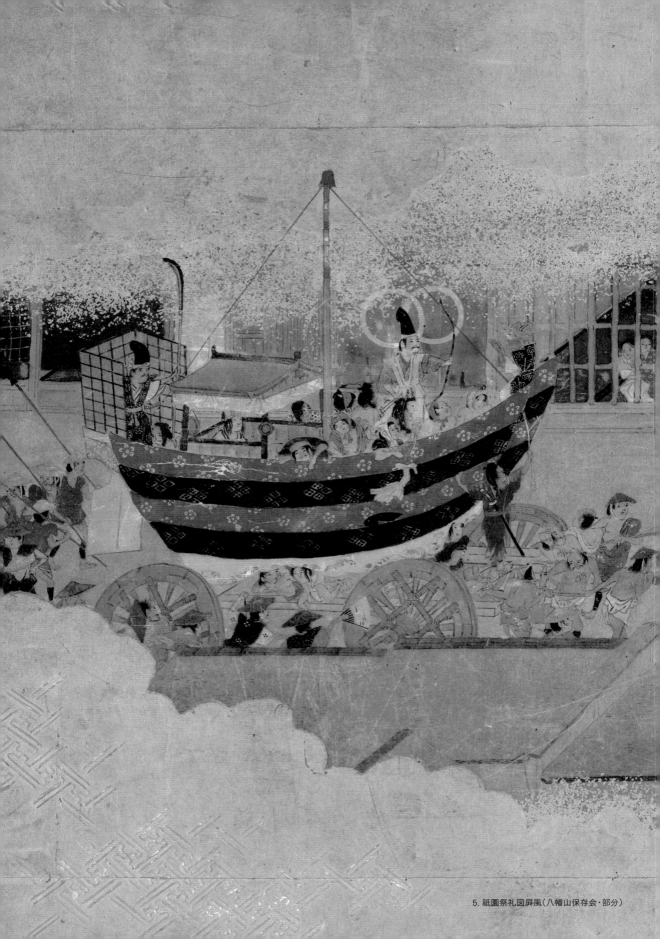

5. 祇園祭礼図屏風（八幡山保存会・部分）

第一章 記録される祇園祭と山鉾巡行

8. 菊水鉾図（菊水鉾保存会・部分）

祇園祭は、その創始以来数多くの記録に残されてきた。特に中世に登場した山や鉾については、その特徴的な形状ともあいまって人びとの注目を浴び、さまざまな形でその様相が書き残され、それがまた往時の姿を知る貴重な資料ともなってきた。

特に江戸時代になると、各山鉾にはそれぞれに多彩な装飾が施されてゆくようになるが、それと共に増加する品々を記録する「入日記」と呼ばれる道具帳が作成されるようになる。入日記には装飾品の寄進や新調に関する記載が克明に記されていて、山鉾のしつらえの変遷をうかがう事ができる。また山鉾は、その長い歴史のなかで時に大きな改修が施される場合があるのだが、そうした際にはこれを手掛ける職人らの手によって更に詳細な絵図面が作成された。例えば江戸時代後期に大改造が施された北観音山には、大屋根が装着される前の詳細図面や、装飾品の寄進の記録、あるいは飾金具の製作に関する仕様を綴った書類などが残されており、いずれも山の変化の様相がうかがえる貴重な資料となっている。

そして、祇園祭の行事が長く受け継がれてゆく中で、その作法や年々の祭りの様相が記録されてゆくようにもなった。例えば白楽天山に伝わる

『白楽天山之圖帳』には、慶長七年（一六〇二）から明治時代までの祭りの様子を記した記録が含まれており、そこにはその時々の巡行のくじ順やその日の天気のほか、役職者の名前や出来事などが書き連ねられている。その他にも行事の次第などの記録はいくつかの町内に伝え残されており、こうした記録類は祇園祭が継承されてゆく上で時に重要な典拠となったものと考えられる。また山鉾の意匠についても、これが固定化され継承されてゆくにしたがって、風流の作り物は御神体人形として崇敬されるようになり、次第にその由緒が語られるようになっていったが、そうした語りは時に由緒書としてまとめられ、それがまた由緒来歴を補強することにもつながっていった。

このように、祇園祭を伝承する人びとによってさまざまな記録が作成される一方で、祇園祭に注がれる他

者からのまなざしもまた、活字化されその厚みを増していった。宝暦七年（一七五七）に刊行された『祇園御霊会細記』をはじめさまざまな刊本に取り上げられた祇園祭は、より多くの人びとを魅了してゆくようになるのである。

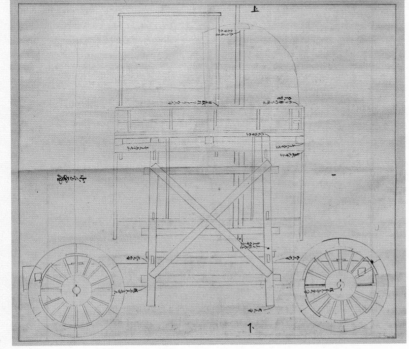

大屋根が据えられる前の北観音山の姿を示した図面

A drawing showing the figure of Kita-Kannon-yama before its grand roof was attached

放下鉾の真木が全山鉾中最長だったことを示す図面

A drawing showing that the *shingi* (centerpiece pole-like tree) of Hoka-hoko was the longest among all of the floats

Ⓑ

Ⓐ
Ⓑ
京都市登録文化財

6 北観音山古絵図
江戸時代中期
北観音山保存会

7 放下鉾古絵図
延宝二年（一六七四）
放下鉾保存会

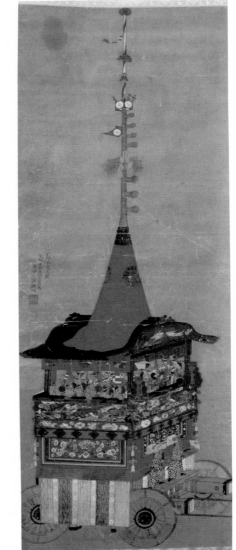

8
菊水鉾図
文政三年(一八二〇)
菊水鉾保存会

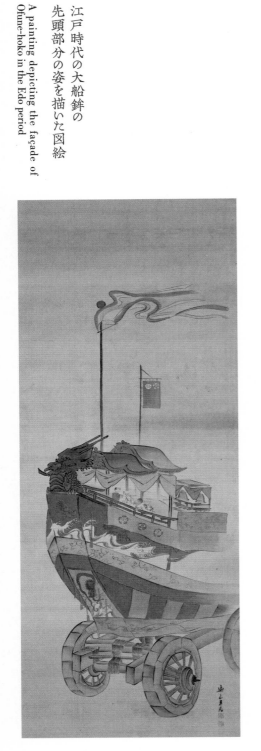

江戸時代の大船鉾の
先頭部分の姿を描いた図絵

A painting depicting the façade of Ofune-hoko in the Edo period

9
大船鉾図
岡本豊彦筆
江戸時代
四条町大船鉾保存会

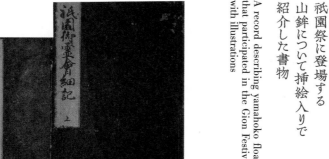

祇園祭に登場する
山鉾について挿絵入りで
紹介した書物

A record describing yamahoko floats
that participated in the Gion Festival
with illustrations

10
『祇園御霊会細記』
宝暦七年(一七五七)刊
京都府

祇園祭の様子を紹介した
江戸時代の観光案内書

A tourist guidebook series issued
in the Edo period that included a
description of the Gion Festival

11
『都名所図会』
安永九年(一七八〇)刊
京都府

祇園祭など京都の年中行事を月次に
挿絵入りで紹介した書物

A series of books with illustrations introducing
annual events in Kyoto for each month,
including the Gion Festival

12
『諸国年中行事大成』
文化三年(一八〇六)刊
京都府

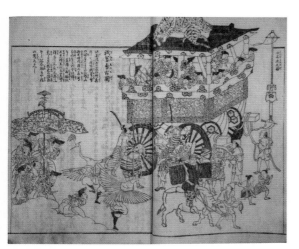

Ⓑ

Ⓐ

13　Ⓐ
　　Ⓑ

「船鉾由緒之記」
江戸時代
祇園祭船鉾保存会

Ⓑ 本文部分

北観音山の装飾品に関する記録

A record from medieval Japan regarding ornaments for Kita-Kannon-yama

14　京都市登録文化財

「観音山寄進帳」

享保九年（一七二四）〜文化十四年（一八一七）

北観音山保存会

北観音山に納められた
飾金具製作の記録

A record on the manufacturing of decorative metal fittings for Kita-Kannon-yama

15　京都市登録文化財

「御山鋜金物仕様積書」

文政十二年（一八二九）

北観音山保存会

各山鉾町に寄附された
品々の書上帳

A reply letter to an inquiry about items donated to each owner-town of the yamahoko floats

文政八年巳六月
二條殿姫君様御寄附
一紅縮緬葉模様接縫文御綸入小袖
　　　　　　　　　　　三ツ
一白綸二重御綸入小袖
　　　　　　　　　　　三ツ
天保元年宮六月
二條殿姫若様御寄附
一紅楓紋縮緬縫文御綸入小袖
　　　　　　　　　　　三ツ
宝暦二年申六月
高松殿御寄附
一金御写帽子
　　　　　　　　　　　三ツ頭
寛政五年丑六月
梅野井御方御寄附
一同新
　　　　　　　　　　　三ツ頭
宝永宰年午六月
文御殿御寄附
一蕭貴紋紗震拇身御退行
　　　　　　　　　　　一領

占出山にまつわる
装飾品の記録

A record regarding ornaments for Urade-yama

17　京都市登録文化財
「祇園会占出山神具入日記」
宝暦十一年（一七六一）
占出山保存会

一晒下幕　壱張　竹四本
一種押鉄　　　　　九本

16　京都市登録文化財
「御寄附物有無御断書写」
天保十年（一八三九）
占出山保存会

五番　神具幕箱
天保二年卯六月新調
一御前掛嚴島圖欄緞錦　壱枚
一横幕　天橋之圖　壱枚
一同　薩摩灘圖士圖　壱枚
一水引金地縫三十六歌仙圖　三枚

白楽天山に伝わる
祇園祭の記録

A record of the Gion Festival dating back to 1602, preserved in Hakurakuten-yama

18
「白楽天山之圖帳」
慶長七年（一六〇二）〜明治時代
白楽天山保存会

祇園祭の行事次第の記録

A record of event schedules of the Gion Festival, preserved in Hakurakuten-yama

19
「祇園祭会行事次第」
元禄十五年（一七〇二）〜現代
白楽天山保存会

白楽天山の道具類の記録帳

A record on the equipment used for the decoration of Hakurakuten-yama

[20]
「山鉾道具帳」
宝永五年(一七〇八)
白楽天山保存会

白楽天山の寄進等の記録簿

A record on donations and renovations of the equipment used in Hakurakuten-yama

[21]
「御山寄進控・新出来物控」
明和元年(一七六四)
白楽天山保存会

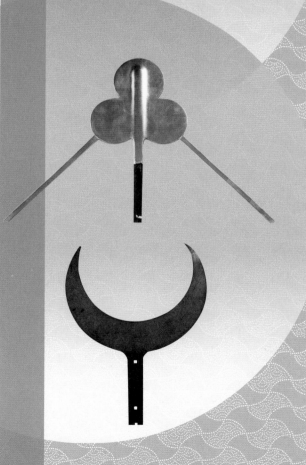

第二章

山鉾を彩る――飾金具の競演

祇園祭の山鉾には数々の装飾が施されているが、その中でも金色に輝く飾金具は山鉾の豪華さを演出しその魅力を増進させている。山鉾の周囲を飾る欄縁の装飾や、四隅を飾る角飾金具、あるいは見送に装着される金具など、山鉾の随所に施された金具には、細部にわたって職人たちの技巧の粋が込められており、遠景から感じられる見事さはもとより、沿道の見物人には見えない部分にまでこだわった細工によって、より濃密な装飾の世界が創成されているのである。

祇園祭の山鉾に飾られる金具については、近年の調査研究によって様々な事が判明しており、本展覧会ではその一端を紹介する。

山鉾の飾金具装飾が顕在化するようになるのは、江戸時代前期の十七世紀以降のことと見られている。中世の祇園祭では山鉾の意匠はその年ごとに変更されるものであったが、次第に山鉾の出し物の内容は固定化されるようになり、それに伴って町衆の関心は山鉾を飾る装飾品へと注がれてゆくことになるが、飾金具の山鉾への追加はその動きと連動しているものと考えられる。当初の飾金具としては、主に欄縁に付与されていった金具が古い時代のものとして確認されている。いったのである。

例えば役行者山に残る欄縁の金具には唐草模様が彫金され薄肉打出しの木瓜紋が施されているが、祇園社の神紋としては江戸時代に入ってしばらくすると三巴紋が共に用いられるようになり、現在の祇園祭の山鉾の意匠では二つの紋が多く併用されている。役行者山のこの作品は神紋が整えられる以前の作例を示す貴重なもので、あり、山鉾の初期の飾金具の様相がうかがわれる。

江戸時代中期になると山鉾への飾金具の装飾は一気に進展する。十八世紀後半の天明八年(一七八八)には京都市中を襲った大火によって多くの山鉾が罹災するのだが、その前後に製作されたと見られる山鉾の飾金具は数多い。特に文化文政から天保年間(一八〇四〜四四)の四〇年間には、現在我々が目にする祇園祭の山鉾の金具による装飾の状態がおおよそ完成している。この時期には金具も大型化し、金具の意匠にも天体や動物などの造形がふんだんに取り入れられるようになっていった。金具のデザインには都の名だたる絵師たちが下絵を描き、職人は細密な技法を駆使してその構図を忠実に再現して

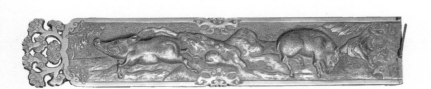

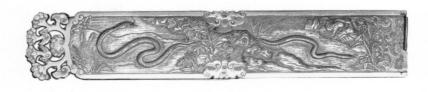

31. 欄縁(長刀鉾保存会・部分)

元亀四年の年号銘をもつ
鉾頭

Ornament on top of the spear of Tsuki-hoko, with the engraving of the year, Genki 4 (1573)

22

鉾頭　銅製金鍍金月形　大錺屋勘右衛門作
元亀四年（一五七三）
月鉾保存会

天王座に祀られている
月読尊が持つ櫂

The oar held by Tsukuyomi (the goddess of the moon) enshrined in the Tennoza chair of Tsuki-hoko

23

櫂　銅製金鍍金　大錺屋勘右衛門作
元亀四年（一五七三）
月鉾保存会

山鉾
ものがたり

月鉾小天井「源氏五十四帖
扇面散図」と『月鉾天井画乃記』

　月鉾は江戸時代中期の文化文政年間
（一八〇四〜三〇）に大改装が施されて現在の
ような荘厳華麗な姿となっていますが、その
中のひとつに天井の軒裏に描かれた金地彩色の
「源氏五十四帖扇面散図」があります。源
氏物語の各場面を扇面に見立てて描いたも
ので、作者は月鉾町に住んでいた岩城九右
衛門宗廉であると伝えます。この絵に関し
ては、本居宣長の門人で、京都室町通錦西
入で書籍屋を営んでいた国学者の城戸千楯
（一七七八〜一八五四）という人物が、天保六年
（一八三五）にこれをつぶさに見分して書き記
した『月鉾天井画乃記』という文書が残さ
れています。国学者の興味を惹いた源氏物語
を題材とする月鉾の天井画は、年月を経て
も往時の魅力をそのままに現代に伝えられて
います。

浄妙山保存会
室町時代
黒韋威肩白胴丸　大袖喉輪付
24│重要文化財

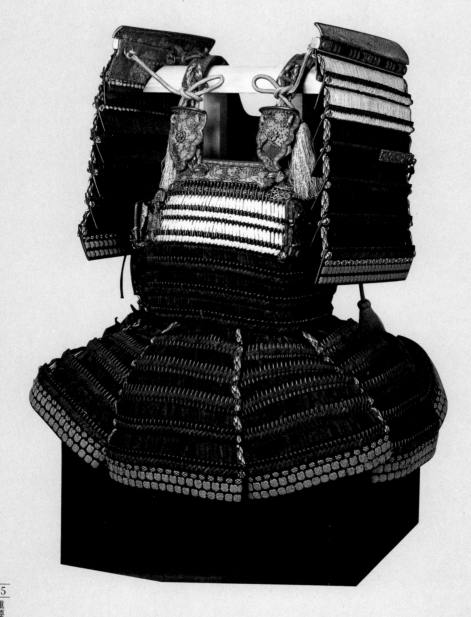

25 重要文化財

黒韋威肩白胴丸　大袖付

室町時代

橋弁慶山保存会

普段は公開されない
長刀鉾の御神宝

The sacred treasure of Naginata-hoko,
a Naginata glaive which is not usually
viewable by the public.

26
鉾頭　長刀　平安城住三条長吉作
大永二年（一五二二）
長刀鉾保存会

側面2　側面1　　　　　側面2　側面1

画像提供：京都国立博物館

48

長刀鉾の象徴たる鉾頭

Ornament on top of the spear of Naginata-hoko, which symbolizes the float

[27]

鉾頭　長刀　和泉守藤原来金道作
延宝三年（一六七五）
長刀鉾保存会

山鉾ものがたり

山鉾巡行の先頭をゆく長刀鉾

　長刀鉾は、祇園祭の参加する山鉾の古式の目安とされる応仁の乱よりも以前からその名があり、くじ取り式が始まった明応九年（一五〇〇）の時から現在に至るまで、常に巡行一番を勤めてきた由緒ある鉾です。山鉾の中では唯一生き稚児を乗せて巡行し、途中四条通麩屋町に張られた注連縄を稚児が刀で切り開く姿は、祇園祭を象徴する光景のひとつとして広く知られています。

側面2　側面1　　　　側面2　側面1

画像提供：京都国立博物館

鶏鉾に装着される鉾頭
Ornament attached to the top of the long spear of Niwatori-hoko

鉾頭
江戸時代
鶏鉾保存会
28 重要有形民俗文化財

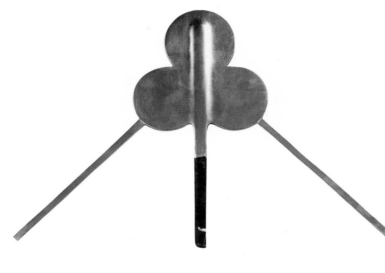

太陽・月・星を象った放下鉾の鉾頭
The symbol of Hoka-hoko representing the three celestial lights of the sun, the moon and the stars

鉾頭 木彫漆箔三光形
文政九年（一八二六）
放下鉾保存会
29 重要有形民俗文化財

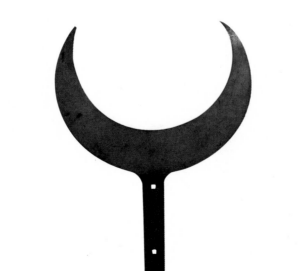

函谷鉾の三日月形の鉾頭
Crescent-shaped ornament on the uppermost part of the spear of Kanko-hoko

鉾頭 白銅銀鍍金
天保十年（一八三九）
函谷鉾保存会
30 重要有形民俗文化財

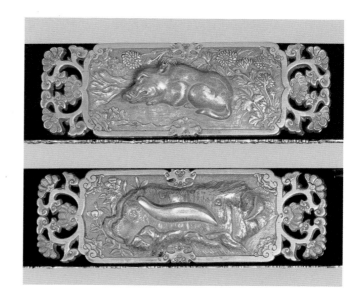

多彩な生き物の金具がある欄縁

Decorative rails with metal fittings on Naginata-hoko, featuring diverse creatures

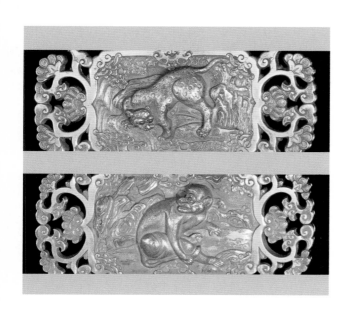

31 重要有形民俗文化財

欄縁　黒漆塗「三十六禽之図」鍍金金具付

菱川清春下絵

天保七年（一八三六）

長刀鉾保存会

重厚な鍍金飾金具が
施された欄縁

Decorative rails of Tokusa-yama, featuring a black lacquered base and magnificent fittings of plated metal

木賊山保存会
天保二年(一八三一)
蝙蝠文鍍金金具付
欄縁　木製黒漆塗　雲龍

32 重要有形民俗文化財

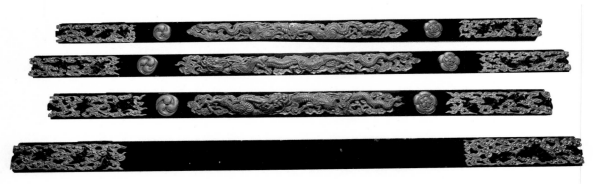

八幡山の欄縁金具

Metal fittings attached to the decorative rails of Hachiman-yama, patterned with cranes and clouds

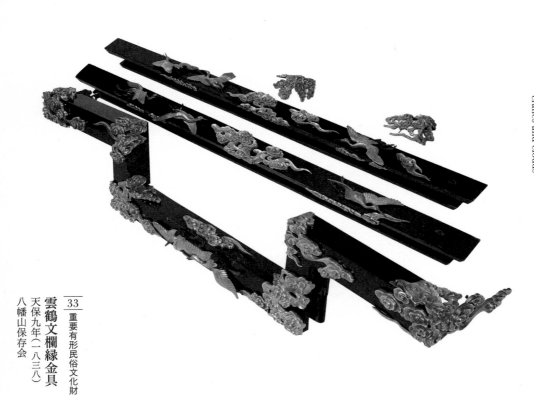

八幡山保存会
天保九年(一八三八)
雲鶴文欄縁金具

33 重要有形民俗文化財

52

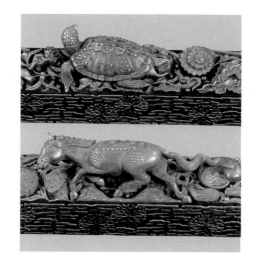

海の生物を象る
豪華な装飾の虹梁

Arched beams of Tsuki-hoko, covered with lavish decorations featuring marine animals

34 重要有形民俗文化財

虹梁　亀・海馬と海草に
貝尽し　水面に珊瑚
江戸時代後期
月鉾保存会

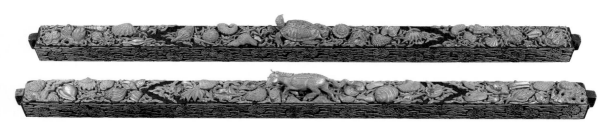

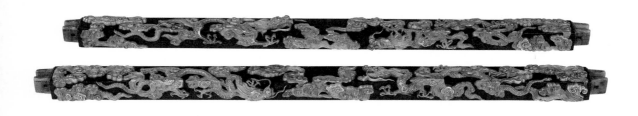

雲龍文様に覆われた
北観音山の虹梁

Arched beams of Kita-Kannon-yama, covered with a pattern of dragons and clouds

35 重要有形民俗文化財

虹梁　黒漆塗雲龍
文様鍍金金具付
天保四年（一八三三）
北観音山保存会

八種類の果実を
モチーフとした金具

Decorative metal fittings on the corners
of Niwatori-hoko, featuring eight
precious fruits valued from ancient times

36 重要有形民俗文化財

角飾金具
成物尽文様
文政八年（一八二五）
鶏鉾保存会

山鉾町に現存する最古の飾金具

The oldest existing decorative metal fittings in
any yamahoko-owner-town

37

旧欄縁角金具
江戸時代中期
役行者山保存会

54

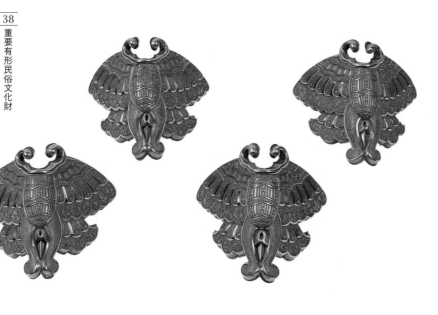

伯牙山の胡蝶文様の金具

Metal fittings designed as butterflies,
decorating the four corners of Hakuga-yama

38 | 重要有形民俗文化財

角飾金具
舞楽風源氏胡蝶文様
天保五年（一八三四）
伯牙山保存会

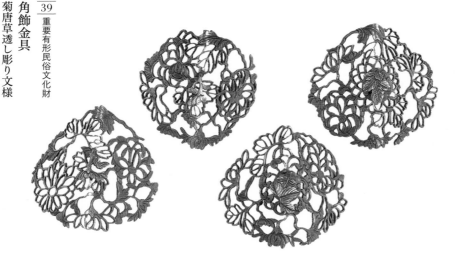

菊花を細く透し彫りした飾金具

Decorative metal fittings on the corners
of Hakuga-yama, featuring delicate
openwork of chrysanthemum flowers

39 | 重要有形民俗文化財

角飾金具
菊唐草透し彫り文様
嘉永六年（一八五三）
伯牙山保存会

山鉾ものがたり

伯牙山と琴割山

伯牙山の意匠の元となった二つの話は、それぞれに中国の故事を題材とした趣深いものです。まず、山の名前となっている伯牙は中国の春秋時代の人物で、古琴の名手でした。伯牙には鐘子期という友がいて、鐘子期は伯牙の琴の音色を愛し、その表現を常に的確に讃えました。鐘子期が亡くなると、伯牙は「世の中に琴の音を聞かせるべき人は無くなってしまった」と言って琴の弦を断ち、二度と琴を弾くことはなかったのだそうです。この逸話は親友を示す「知音」という言葉の元になりました。

もうひとつのお話は、少し時代が下がった中国東晋時代の文人である戴逵（戴安道）が主人公です。戴逵は書画や琴の演奏など諸芸を極めた人物でしたが、ある時、東晋の武陵王晞が戴逵を召し出そうと人を遣わしたところ、戴逵は使者の前で琴を割り、私は王の楽人にはならないと言い放ったのだといいます。

江戸時代、伯牙山は「琴割山」とも呼ばれていました。伯牙山を有する矢田町（下京区綾小路通新町西入ル）には、明治四年（一八七一）に琴割山から伯牙山に名称を整えたとの話が伝えられています。

鶴や亀や麒麟などが
具象化された飾金具

Decorative metal fittings of Jomyo-yama, featuring animals and legendary beasts such as a crane, turtle, *qilin* and more

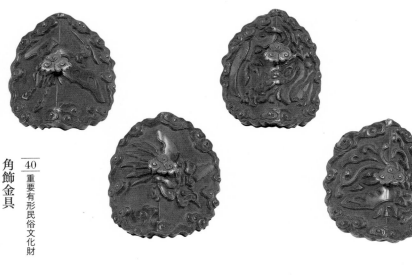

浄妙山保存会
天保三年(一八三二)
雲形に鳥獣文様鍍金
角飾金具
|40| 重要有形民俗文化財

長刀鉾の見送金具

Decorative metal fittings attached to the hem of the rearmost brocade of Naginata-hoko

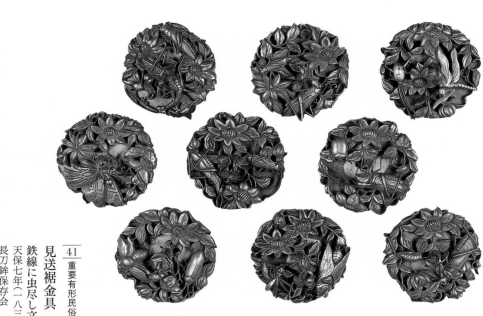

長刀鉾保存会
天保七年(一八三六)
鉄線に虫尽し文様鍍金
見送裾金具
|41| 重要有形民俗文化財

芦刈山見送の裾に
装着される金具

Decorative metal fittings featuring wild geese, attached to the rearmost brocade hem of Ashikari-yama

|42| 重要有形民俗文化財

見送裾金具
雁文様鍍金
文政三年（一八二〇）
芦刈山保存会

群生する芦の様子を円型に
造形した芦刈山の角飾金具

Decorative metal fittings on the corners of Ashikari-yama, featuring reed clusters designed into a round shape

|43| 重要有形民俗文化財

角飾金具
芦丸文様鍍金
嘉永元年（一八四八）
芦刈山保存会

軍扇の中に兎の姿を
あしらった金具

Decorative metal fittings of Tokusa-yama, each featuring a hare on a commander's fan

|45| 重要有形民俗文化財

角飾金具
軍扇木賊に兎文鍍金
江戸時代後期
木賊山保存会

八つ藤が
デザインされた金具

Metal fittings featuring the Yasaka Shrine's emblem surrounded by the Yatsu-fuji ("eight wisteria leaves") emblem

|44| 重要有形民俗文化財

角飾金具
八ツ藤丸文鍍金
江戸時代後期
木賊山保存会

祇園守の文様の角飾金具

Decorative metal fittings on the corners of Kita-Kannon-yama, featuring a Gion-mamori (amulet from Yasaka Shrine) emblem

生物の姿が具象化された金具

Metal fittings on the four corners of Moso-yama, featuring concrete images of animals and plants

46 重要有形民俗文化財

角飾金具
祇園守文様鍍金
嘉永四年(一八五一)
北観音山保存会

47 重要有形民俗文化財

角飾金具 猿に桃・
菊に鳥・鹿・牡丹に蜂文様
文政七年(一八二四)
孟宗山保存会

鶏鉾見送の裾に装着される金具

Ten decorative metal fittings attached in a
row to the hem of the rearmost brocade of
Niwatori-hoko

48 重要有形民俗文化財
見送裾金具
牡丹唐草文様鍍金
文化十三年（一八一六）
鶏鉾保存会

山伏山の四隅の飾金具

Decorative metal fittings attached to
the four corners of Yamabushi-yama,
representing the four seasons

49 重要有形民俗文化財
角飾房掛金具
江戸時代後期
山伏山保存会

役行者山の四角に
装着される飾金具

Eight decorative metal fittings, attached in two rows to the four corners of En-no-Gyoja-yama

50 重要有形民俗文化財
角飾金具
三十六獣文様
江戸時代後期
役行者山保存会

八幡山を担ぐ棒の先に
装着される笹文様の金物

Metal fittings featuring bamboo leaves, attached to the ends of the bars used for carrying Hachiman-yama

51 重要有形民俗文化財
笹文様轅先金具
八木奇峰下絵
天保九年(一八三八)
八幡山保存会

60

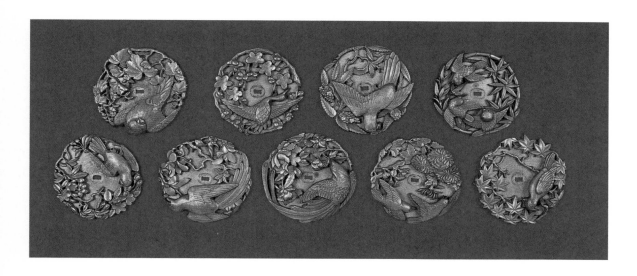

放下鉾の見送裾金具

Metal fittings attached to the rearmost brocade hem of Hoka-hoko, featuring birds flying around flowers and plants

52
重要有形民俗文化財
見送裾飾金具
四季花鳥図文様
文政十二年（一八二九）
放下鉾保存会

放下鉾の見送裾金具の
デザイン画

Design of metal fittings decorating the rearmost brocade hem of Hoka-hoko

53
見送裾飾金具下絵
四季花鳥図
江戸時代後期
放下鉾保存会

木賊山と「木賊」の物語

木賊は「砥草」などとも書き、研磨材として昔から珍重されてきた植物です。秋になると生育した木賊の青く強い茎を刈り取り、乾燥させて用いました。木賊山の意匠の題材となった謡曲「木賊」には、信濃国園原でひとり寂しく木賊を刈る老翁が登場します。彼は過去に愛する子と別れ別れになっており、その子が好んでいた舞の所作を思い出しながら「木賊刈る 園原山の 伏屋の里も 秋ぞ来る」と謡うのです。この歌詞には元歌があり、それは平安時代の人物である源仲正の「木賊刈る 園原山の 木の間より 磨かれ出ずる 秋の夜の月」であるとされています。

「木賊」は、生き別れになった親子の再会の物語ですが、その背景となった山には秋の季節が巧みに詠み込まれています。木賊山のしつらえの中には、木賊に兎をあしらった飾金具や、真松に吊り下げられる研磨材である木賊から、みがき出されたような美しい月を連想させ、そして月にゆかりのある生き物の兎へとつながるのでしょう。歌の心を知る人には、木賊山には用意されている季節感を感じ取れる演出が、その隠された季節感を感じ取れる演出が、

刈り取られる研磨材である木賊から、みがき出されたような美しい月を連想させ、そして月にゆかりのある生き物の兎へとつながるのでしょう。歌の心を知る人にはその隠された季節感を感じ取れる演出が、木賊山には用意されているのです。

芦刈山と「芦刈」の物語

芦刈山には、芦を刈る老翁の姿の御神体人形が搭載されます。「芦刈」という物語は、平安時代に成立した歌物語集『大和物語』の第一四八段に収められているもので、その後謡曲などに編成され広く親しまれてきた説話です。

物語では、難波に住む夫婦が貧しさ故に離縁し、妻は都で宮仕えの職を得て豊かな暮らしを手に入れるが、夫は貧困のまま芦を刈り売る事を生業としています。妻は夫の消息を探しますが、落ちぶれた姿を恥じる夫は隠れます。夫は妻に「君なくて あしかりけりと 思ふにも いとど難波の 浦ぞ住み憂き」という歌を詠みます。この歌は妻を思う夫の優しさと芦を刈る暮らしの辛さが表現されたものとされますが、後世この物語は謡曲に仕立てられて、妻からの歌が追記されます。芦刈山では、妻からの歌を「あしからじ よからんとてぞ 別れにし なにしか難波の 浦は住み憂き」として、夫婦が縁を戻し連れ添って都へと向かうという結末の物語が語られています。

別れてもなお、互いを思い合う夫婦の絆を主題とした、この「芦刈」の物語から取材した芦刈山は、夫婦和合の姿を体現する山として、都の人びとから愛されてきたのです。

第三章 山鉾を彩る──懸装品の美

祇園祭の山鉾を飾る装飾品として最も高名なのが山鉾に懸けられる様々な懸装品である。山鉾の周囲を飾る懸装品は、その来歴の多彩さや異国情緒あふれるデザインが珍重され、山鉾をして「動く美術館」と称されるに至らしめている。

懸装品の中でも、特に鶏鉾や鯉山、函谷鉾などに伝わる十六世紀のヨーロッパで製作されたタペストリーを用いた品々は、歴史的に貴重なものとして重要文化財に指定されている。鯉山飾毛綴は一枚のタペストリーが九つに分割されて六つの懸装品に仕立て直されている。また鶏鉾の見送として現存する飾毛綴も、裁断されてその一部が霰天神山の前懸となっているほか、残る部分は滋賀県長浜市の長浜曳山祭に登場する鳳凰山という曳山の見送として伝えられる。こうしたタペストリーの取引には京都の豪商たちが関わっており、広がる通商圏とそこで活躍した人びとの壮大な物語があった。そのほ

かにも祇園祭の山鉾には、中東やインド、そして中国などで製織された品物が懸装品として利用されてきた。遠く海外からもたらされた希少な品々は、都大路を巡行する山鉾に飾られ人びとを魅了してきたのである。

しかし、祇園祭の山鉾に装備される懸装品は舶来のものばかりではなく、日本で製作された品々も次第に用いられるようになってゆく。そこには日本で培われた染織技術の発展過程を垣間見る事ができる。例えば鈴鹿山に伝わる波濤に飛龍文様綴錦の見送は、中国から渡来した官僚服に、不足する部分を日本で織り足して仕上げられている。

さらに、日本の製織技術の進歩と共に祇園祭の懸装品にも純和製の品物が増えてゆくようになる。占出山に伝わる「祇園会占出山神具入日記」という記録には、天保二年（一八三一）の新調として「御

前掛厳島図」「横幕天之橋立図」、そして「後掛薩埵富士図」と「横幕松嶋之図」の記載が見える。それぞれには織工として生駒（兵部）、紋屋次郎兵衛、糸屋彦兵衛らの名が記されているが、彼らは当時西陣で最初に綴織を織ったと伝えられる林瀬平の弟子達であり、現在も残るこれらの懸装品は当時新進の技術であった綴織で日本の代表的な風景を描き出した秀作である。

そのほかにも、円山応挙の描いた下絵を元に製作された保昌山の懸装品など、祇園祭の山鉾には京都の町衆の美意識が結集されてゆくのである。

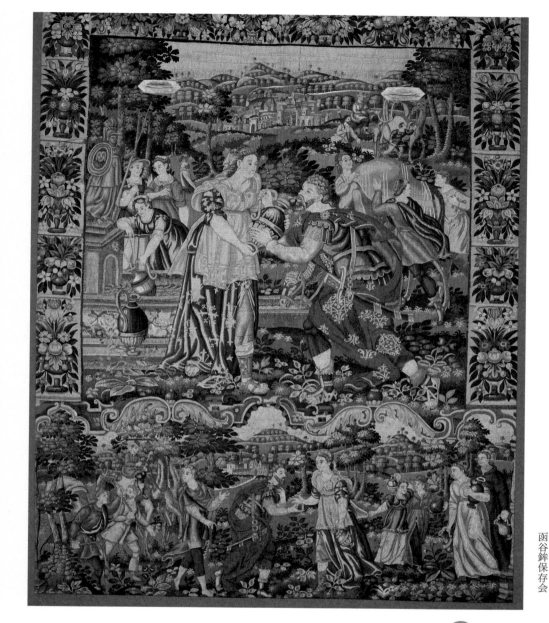

函谷鉾の前面を飾る懸装品

A brocade decorating the façade of Kanko-hoko, manufactured in the mid-16th century

|54| 重要文化財

函谷鉾飾毛綴

十六世紀

函谷鉾保存会

山鉾
ものがたり

函谷鉾と稚児人形「嘉多丸」

　天明八年（一七八八）に京都を襲った大火で、函谷鉾は部材などの大部分を焼失し、町内も疲弊してしまいました。しかし、天保九年（一八三八）に御公儀から来年の祇園祭には必ず鉾を出すようにとの指示を受け、函谷鉾再建への取り組みが始まります。寄町など周辺にも資金協力を仰ぎ、まず白木の鉾が復興しましたが、稚児を戴く算段までは整いませんでした。この実情を公儀に届けたところ、稚児を人形にしても良いとの返答を受け、かつて町内に住んでいた仏師の七条左京の縁をたどって制作を依頼し、また人形のモデルを探すべく、五摂家のひとつ一條家へ顛末を言上し、これを聞いた一條家の当主忠香から「我が長男の姿を写するに苦しからず」との許しを得て、長男の一條実良の御姿を写し、さらに忠香からは稚児人形へ「嘉多丸」との御命名を賜りました。こうして天保十年、祇園祭史上初となる稚児人形嘉多丸君を乗せた函谷鉾は、実に半世紀ぶりに山鉾巡行への復帰を果たしたのです。

長浜に伝わったタペストリー

A tapestry whose creation was split between Niwatori-hoko of the Gion Festival and another float of the Nagahama Festival as their rearmost brocades

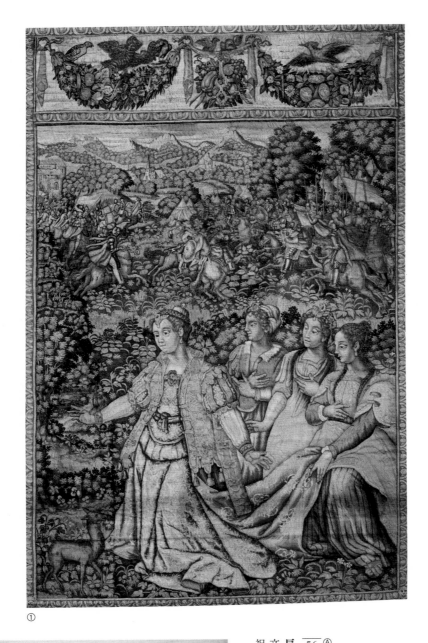

①

Ⓐ

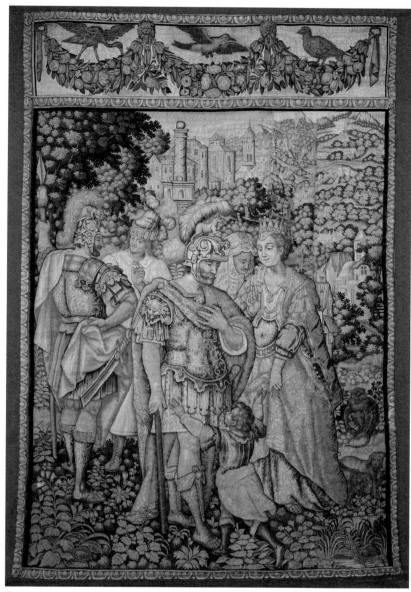

十六世紀のベルギーで織られ日本に伝わった鶏鉾の見送

Rearmost brocade of Niwatori-hoko, woven in Belgium in the 16th century and then brought to Japan

②

57 重要文化財

鶏鉾飾毛綴
十六世紀
鶏鉾保存会

Ⓑ

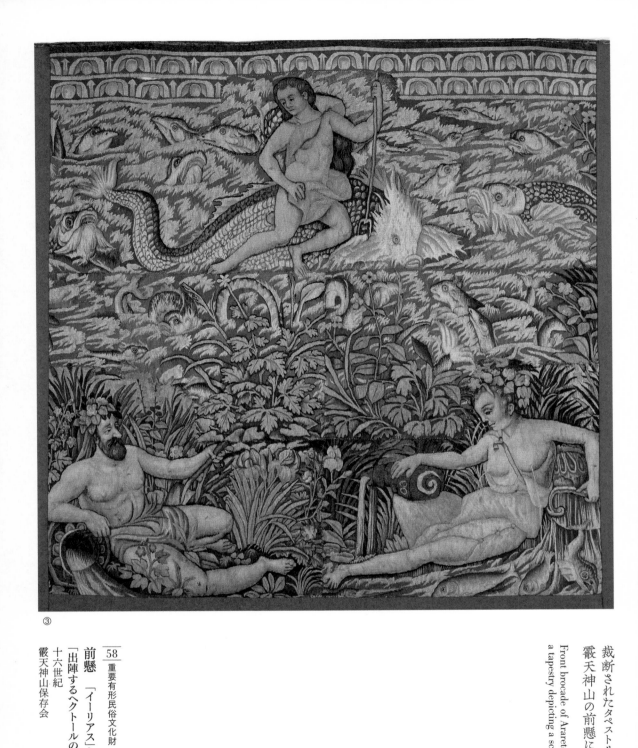

③

裁断されたタペストリーを
霰天神山の前懸にしたもの

Front brocade of Araretenjin-yama, cut out from
a tapestry depicting a scene from the Trojan War

|58| 重要有形民俗文化財

前懸 「イーリアス」トロイアの戦争物語

「出陣するヘクトールの妻子との別れ」

十六世紀

霰天神山保存会

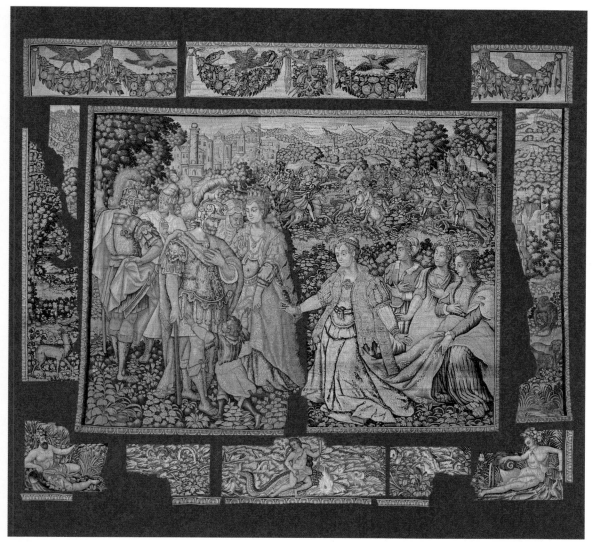

タペストリー復元想定図

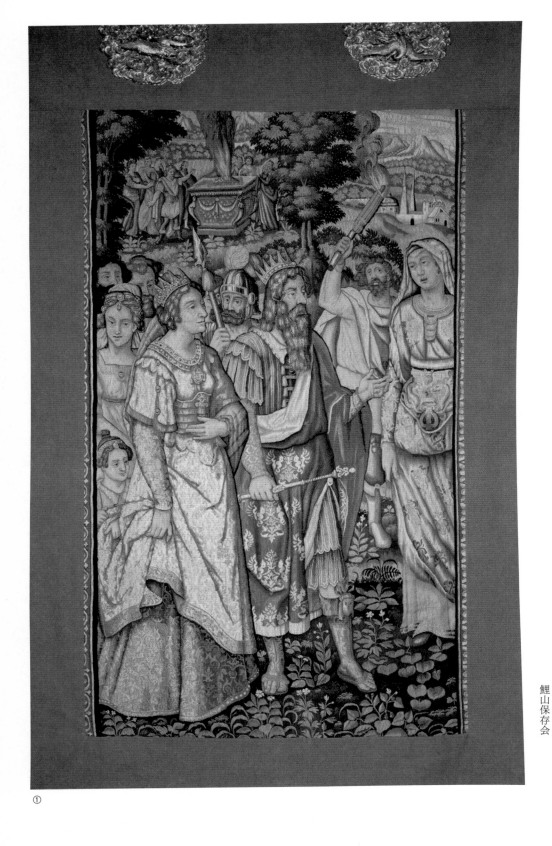

鯉山を飾るベルギー製のタペストリー

A European tapestry decorating the façade of Koi-yama

59 重要文化財

鯉山飾毛綴　見送

十六世紀

鯉山保存会

①

⑤　　　　　　　　④　　　　　　　　③　　　　　　　　②

|60|
重要文化財

鯉山飾毛綴　前懸

十六世紀

鯉山保存会

|61|
重要文化財

鯉山飾毛綴　水引

十六世紀

鯉山保存会

⑥

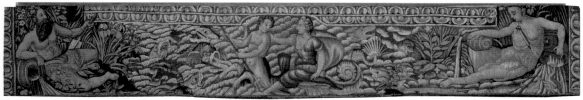

⑦

⑧

⑨

鯉山の側面を飾る胴懸

A side brocade of Koi-yama, made from
a preexisting tapestry

| 62 | 重要文化財

鯉山飾毛綴　胴懸

十六世紀

鯉山保存会

```
┌─────────────────────────┐
│            ⑥            │
├───┬───────┬──────┬──────┤
│   │       │      │      │
│ ③ │       │  ⑧  │  ④  │
│   │       │      │      │
│   │   ①   ├──────┼──────┤
│   │       │      │      │
│ ⑤ │       │  ⑨  │  ②  │
│   │       │      │      │
├───┴───────┴──────┴──────┤
│            ⑦            │
└─────────────────────────┘
```

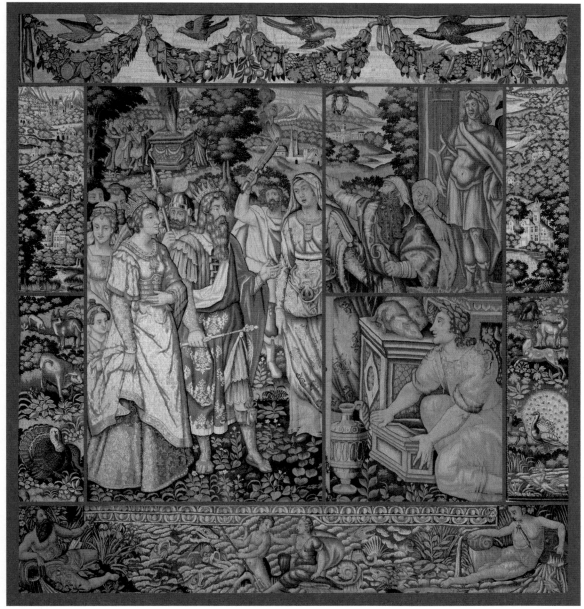

タペストリー復元想定図

山鉾ものがたり

鯉山の由来と意匠

鯉山には、波間を勇壮に泳ぐ大きな鯉の彫物が、社殿と共に搭載されています。かつて「龍門の滝山」とも称されたという鯉山は、黄河にある龍門の急流を登り切った鯉が龍になるという中国の故事「登竜門」に由来した、出世と開運にまつわる吉祥をその意匠をもっています。名工・左甚五郎の作と伝えられる鯉山の鯉の彫刻には、もうひとつ、鯉にまつわる逸話が伝えられています。それは、そのむかし、室町六角のあたりに住む大家が琵琶湖で小判三枚を落としてしまいますが、数日後同じ町内に住む正直者の男が拾った鯉の腹から三枚の小判が出てきます。二人は共に相手を思いやり小判を譲ろうとして話がまとまらず、仲裁の役人が、その金で鯉の彫り物を作って祇園祭に供えるという案を出して、ようやく話がおさまった、というものです。鯉山を出す鯉山町（京都市中京区室町蛸薬師上ル）では、鯉山の由緒を伝える美しい物語として、この逸話が語られています。

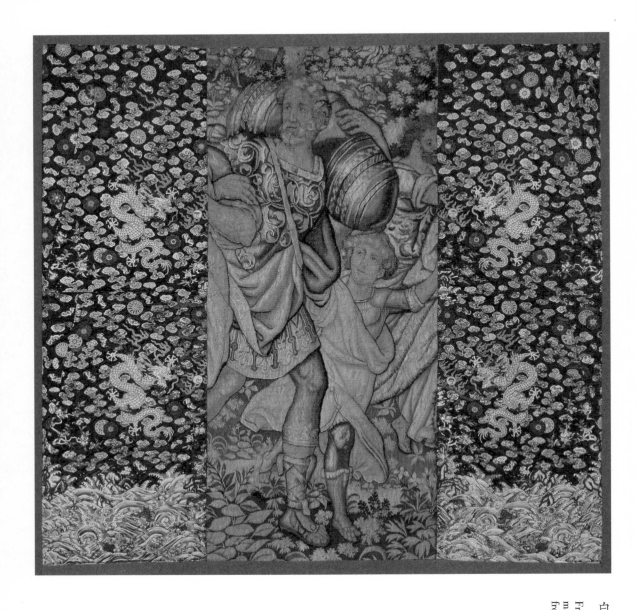

白楽天山の前懸

Front brocade of Hakurakuten-yama,
made from a tapestry depicting a scene
from the Trojan War

|63| 重要有形民俗文化財
前懸 「イーリアス」トロイア戦争物語（中）/
波濤飛龍文様刺繍官服直し（左右）
万延元年（一八六〇）/文化五年（一八〇八）
白楽天山保存会

鶏鉾背面の懸装品

A brocade that once was under the rearmost brocade of Niwatori-hoko

64

後懸　メダリオン中東連花葉
文様インド模織絨毯
十七世紀後半
鶏鉾保存会

鶏鉾の前面を飾った懸装品

A brocade from the Middle East, which once decorated the façade of Niwatori-hoko

65

前懸　中東連花葉文様ヘラット絨毯
十八世紀初頭
鶏鉾保存会

山鉾
ものがたり

鶏鉾と町衆の自治

鶏鉾を出す鶏鉾町（下京区室町通四条下ル）は、長刀鉾や函谷鉾などの大きな鉾が集う通称「鉾の辻」に近く、昔から都の賑わいの中心地でした。日本最大の都市として古くから栄えた京都では、経済力をつけた町人たちが次第に活躍し始めます。かれらは後に「町衆」と呼ばれ、経済や文化の担い手として成長してゆき、絢爛豪華な祇園祭の山鉾巡行を行なえるまでになります。そして、町衆は自分たちの町を守り統括する法度をつくり、自治的な活動をおこなうようにもなっていったのです。

鶏鉾を出す鶏鉾町には、文禄五年（一五九六）の年記をもつ「鶏鉾町定法度」が伝えられています。同資料には一八カ条の法度が記載されており、そこには家の売買や借家に関する規定から、烏帽子着や智入に際しての祝儀に関する取り決めまで、様々な内容が列記されており、鶏鉾町に暮らす人びとが話し合いによって町での暮らしが円滑にはこぶよう粉身していた様子がうかがえます。祇園祭の山鉾は、こうした人びとの結束によって運営され、長きにわたって受け継がれてきたのです。

長刀鉾に伝わる最古の懸装品
The oldest ornament preserved in Naginata-hoko

66
梅枝に小鳥の図毛綴　旧胴懸
十六世紀前期
長刀鉾保存会

月鉾の前面を飾った懸装品
A brocade that once decorated the façade of Tsuki-hoko

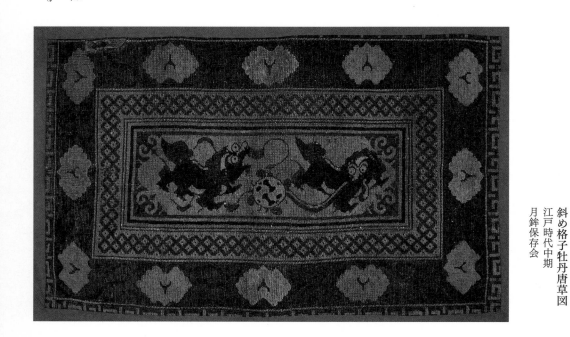

67
前懸　玉取獅子の図／
斜め格子牡丹唐草図
江戸時代中期
月鉾保存会

鶏鉾の背面を飾った懸装品

A brocade made of two pieces,
which once covered the rear side of
Niwatori-hoko

68
後懸　朝鮮毛綴
十七世紀初頭
鶏鉾保存会

大陸から対馬経由で
もたらされた懸装品

A brocade brought from the Asian
continent via the Tsushima Island

69
後懸　朝鮮毛綴
十六世紀後半
放下鉾保存会

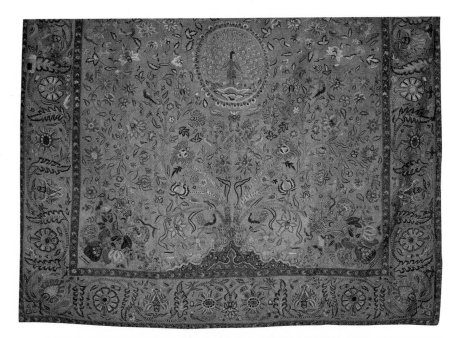

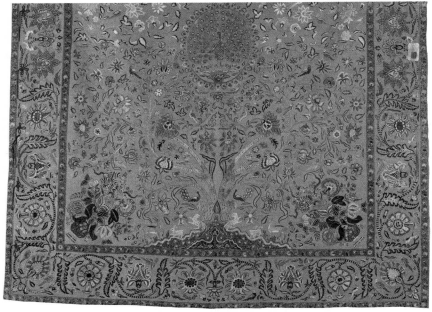

渡来品に継ぎ足しをして
仕立てた太子山の胴懸

Side brocade of Taishi-yama, made by
adding cloth to an imported item

<div style="text-align:right">

70 重要有形民俗文化財

胴懸　金地孔雀に幻想花樹文
インド刺繍
十八世紀中期
太子山保存会

</div>

南観音山前面を飾った懸装品

A brocade woven in Persia, which once decorated the façade of Minami-Kannon-yama

71
前懸　中東連花葉文様
金銀糸入り　ポロネーズ絨毯
十七世紀中期
南観音山保存会

山鉾ものがたり

祇園祭と祇園囃子

　山鉾の巡行を音曲で彩るのが祇園囃子です。祇園囃子は巡行に参加する各山鉾のうち、屋形を持つ山鉾や、風流を披露する傘鉾の周囲などに展開するもので、笛・摺り鉦・締め太鼓の楽器で編成されます。

　南観音山には四八の曲目が伝わり、そのうち現在は約三九曲が演奏されています。囃子には、後祭巡行が復活して以降では、出発から市役所前での「くじ改め」を過ぎるまでに演奏される「渡り」の曲目と、そこから先の巡行に際して演奏される「戻り」の曲目に大別され、さらに曲と曲との間をつなぐ「つなぎ」の曲や、中休みの曲、そして巡行の締めくくりに演奏される曲など、多彩な曲目が伝承されています。

　山鉾は祇園囃子の演奏によって囃され、山鉾の移動中は基本的に音曲は休む事なく奏で続けられます。お囃子の音色もまた、祇園祭の山鉾巡行を彩る大切な要素なのです。

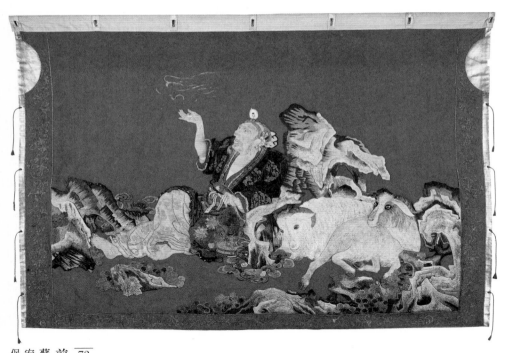

保昌山を飾る
円山応挙下絵の懸装品

A brocade decorating Hosho-yama,
drafted by Maruyama Okyo

保昌山保存会
安永二年（一七七三）
蘇武牧羊図　刺繍
前懸　緋羅紗地
72　重要有形民俗文化財

保昌山を飾る
懸装品の下絵

Design of the brocade decorating
Hosho-yama

保昌山保存会
江戸時代中期
蘇武牧羊図屏風　円山応挙筆
73　京都市指定文化財

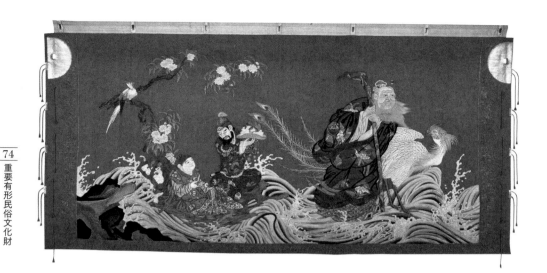

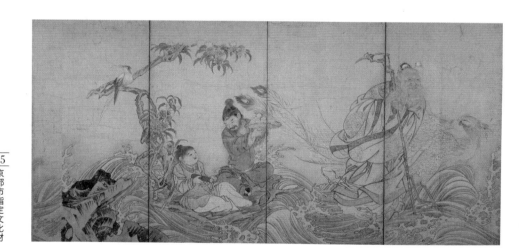

平井保昌と和泉式部の恋物語

保昌山に搭載される御神体人形は、平安時代に実在した貴族の平井保昌（藤原保昌：九五八〜一〇三六）です。平井保昌は武勇に優れた人物として歴史に名を残していますが、平井保昌をめぐる逸話のひとつに和泉式部との恋の物語があります。和泉式部は歌人として名望のあった女性で、彼女の歌は百人一首にも選ばれています。式部は最初の夫と離別した後、天皇の皇子ふたりから相次いで求婚されるなど、恋の話題がいくつも残されていますが、その相手のひとりが平井保昌でした。

逸話では、保昌に言い寄られた式部が、紫宸殿の梅を手折って来てくれたなら求愛を受け入れると答え、保昌は厳重な警備をかいくぐって梅の枝を手に入れたとされます。保昌山では、保昌が宮中に忍び込んで梅の枝を得ようとする様子があらわされています。平井保昌と和泉式部の恋の駆け引きの物語は、色恋沙汰に敏感な都人に愛され、その様子を意匠に取り入れた保昌山は「花盗人山」と呼ばれ親しまれてきたのです。

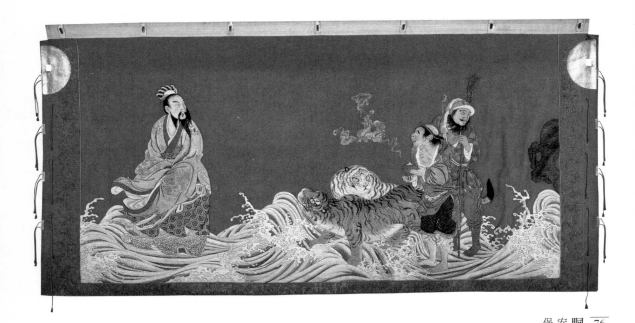

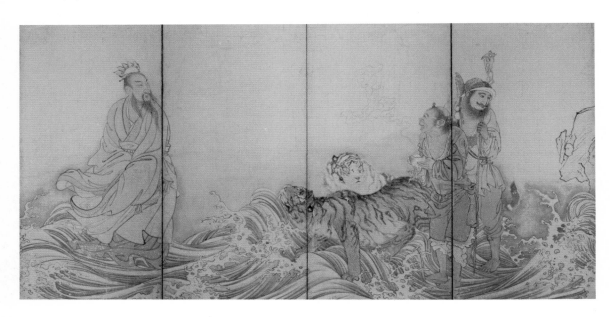

西欧風の人物像を描いた
国産の油天神山見送

Domestically produced rearmost brocade of Aburatenjin-yama, with depictions of people that appear to be Westerners

78 重要有形民俗文化財

見送 宮廷園遊図毛綴織
文化十二年（一八一五）
油天神山保存会

山鉾
ものがたり

油天神山と風早権中納言

　油天神山を出す京都市下京区風早町には、天神さんを祀る祠があって人びとに大切にされています。この祠に安置されている天神さんの像は元々貴族の風早家に祀られていたもので、いつの頃からか天神さんの像をこの町内に移し、それが縁で町の名前は風早町となり、また祇園祭に出す山にはこの天神さんが勧請されたので天神山となったのだと伝えられています。

　風早家は藤原北家の姉小路家の流れを汲み、羽林家という中納言から大納言にまで進むことのできる家柄でした。この風早家と油天神山とは、五代目の当主風早実秋（一七五九？～一八一六？）の時に深い関係で結ばれます。

　天明八年（一七八八）一月三〇日に京都を大火が襲い、風早町をはじめ広範囲が被災し、山鉾も多くが焼失してしまいました。油天神山の被害も甚大で、祇園祭への復帰には七年かかり、また懸装品や飾金具を整えるまでには半世紀もの歳月を必要としたといいます。この油天神山の復興を援助したのが風早実秋だったと言われています。油天神山では、風早実秋の語りが今も伝えられているのです。

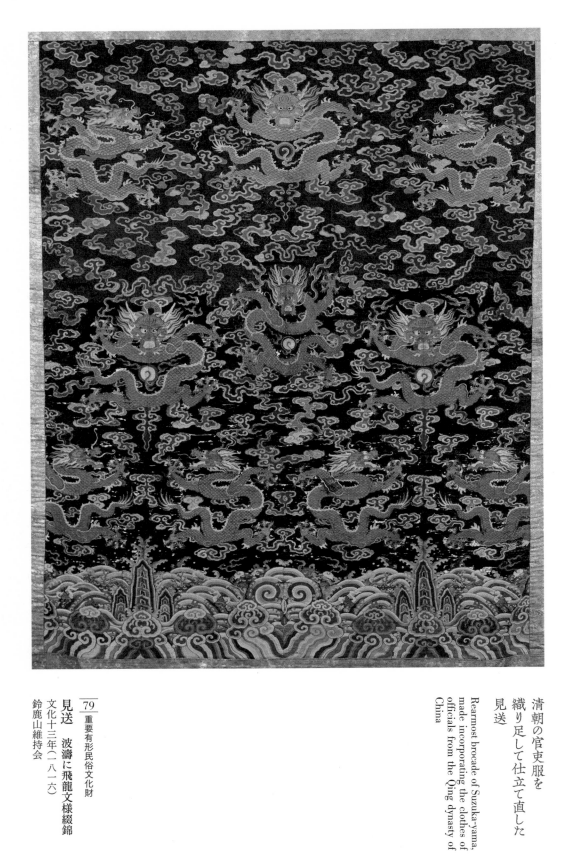

清朝の官吏服を
織り足して仕立て直した
見送

Rearmost brocade of Suzuka-yama,
made incorporating the clothes of
officials from the Qing dynasty of
China

79 重要有形民俗文化財
見送 波濤に飛龍文様綴錦
文化十三年(一八一六)
鈴鹿山維持会

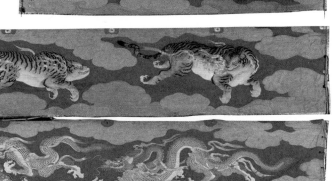

南観音山天井の軒下を
飾る水引

*Mizuhiki tapestries decorating the four sides
under the eaves of Minami-Kannon-yama*

80

重要有形民俗文化財

天水引　緋羅紗地
四神文様　刺繡
塩川文麟下絵
安政五年（一八五八）
南観音山保存会

81

見送売買之一札
文化十三年（一八一六）
鈴鹿山維持会

山鉾
ものがたり

場之町と鈴鹿権現の伝説

鈴鹿山を出す場之町は、烏丸通三条上ルという交通の要衝に位置しています。三条通は、江戸時代には三条大橋が東海道の発着点と位置付けられた当時の大動脈で、それに連なる場之町は「馬の丁」とも記される物流の拠点でした。室町時代後期の都の様子を描いた「上杉本洛中洛外図屛風」では、場之町付近には米俵を積んだ馬などが描かれており、場之町付近には米市場があったとも考えられています。

この場之町が祇園祭に出す鈴鹿山には、鈴鹿峠の往来を守護する鈴鹿権現の女神像が飾られています。鈴鹿権現には、古来鈴鹿御前や立烏帽子など様々な呼称が充てられ、その性格も天女から鬼女、はては女盗賊までと実に多彩な伝承を帯びています。しかし、三条通から東海道を通って至る鈴鹿山に巡行に際してたくさんの絵馬が掛けられます。これは旅の往来を守った鈴鹿権現の霊験にあやかって、盗難除けのお守りとして巡行後に町内に授与されます。絵馬については、江戸時代の『祇園御霊会細記』には絵馬の模様が毎年変わった事が記されています。

安芸宮島の厳島神社を綴織で
描いた占出山の前懸

Front brocade of Urade-yama depicting
Itsukushima-jinja Shrine in Miyajima
(one of Japan's Three Most Scenic Spots)

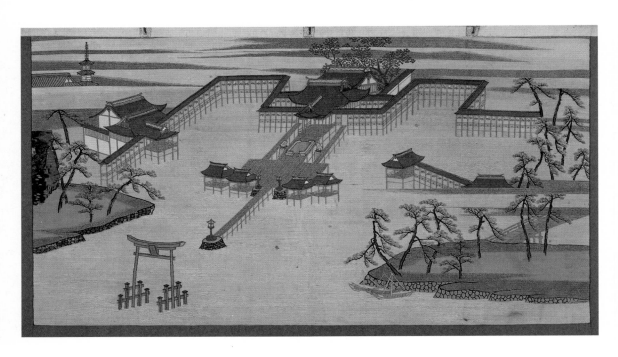

82 重要有形民俗文化財

前懸　宮島之図

天保二年（一八三二）

占出山保存会

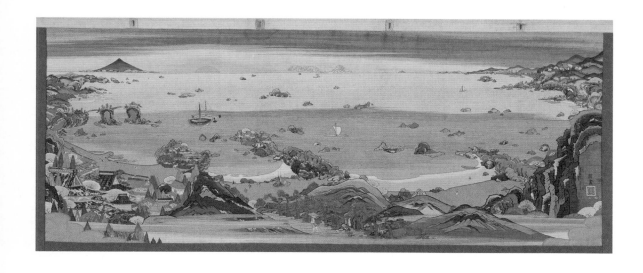

松島の風景を綴織で
描いた占出山の懸装品

A brocade of Urade-yama depicting
Matsushima (one of Japan's Three Most
Scenic Spots), using the traditional *tsuzure-
ori* weaving technique

83 重要有形民俗文化財
胴懸　松島之図
天保二年（一八三一）
占出山保存会

天橋立の様相を綴織で
あらわした占出山の胴懸

Side brocade of Urade-yama depicting
Ama-no-hashidate (one of Japan's Three
Most Scenic Spots), using traditional
tsuzure-ori weaving technique

84 重要有形民俗文化財
胴懸　天橋立図
天保二年（一八三一）
占出山保存会

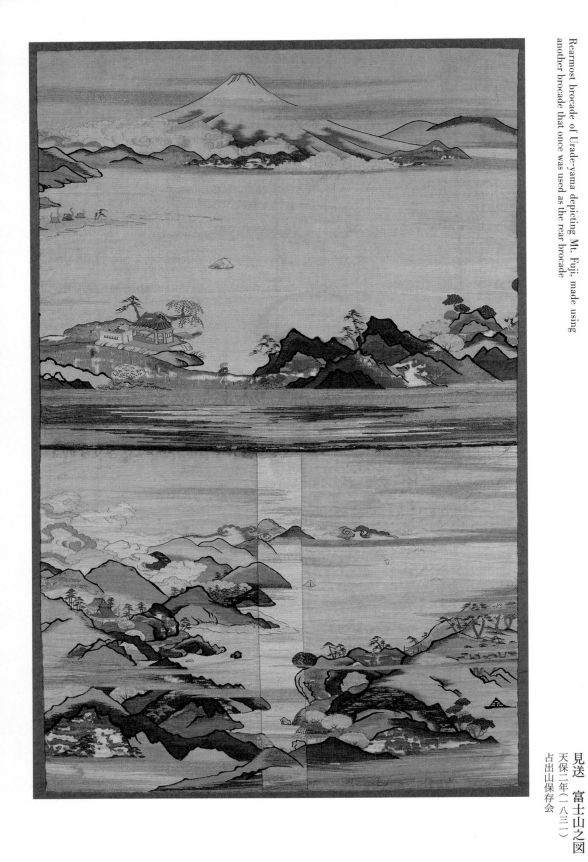

85 重要有形民俗文化財

見送 富士山之図
天保二年(一八三一)
占出山保存会

占出山の懸装品と技術革新

橋本　章

祇園祭の各山鉾の装飾には様々な意匠が凝らされているが、その中でも美しい松島や天橋立や宮島といった日本三景に富士山の図を加えた四点の懸装品を有することで注目を集めるのが占出山である。これらは天保二年（一八三一）頃に新調されたものであることが占出山町に残る『祇園会占出山神具入日記』という記録からうかがえる。

二冊ある記録簿のうちの一冊には「天保二年卯六月新調」として「一　御前掛厳島図襷褸錦　壱枚　油小路出水上ル町　織工生駒」「一　横幕天之橋立図　壱枚　黒門中立売下ル町　同　紋屋次郎兵衛」「一　同後掛　薩埵富士図　壱枚　新町六角上ル町　同　糸屋彦兵衛」（中略）「一　横幕松嶋之図綴織　壱枚　織工人　紋屋次郎兵衛」との記載が見える。ここで興味深いのは、それぞれの懸装品の製作者の名前が書き残されているという点である。

ここに書かれている懸装品はすべて現存しており、現在では祇園祭の宵山で占出山の会所飾りとして披露されているが、それらはみな各名所の風景が綴織の技法を用いて絵画のように表現されている事がその特徴となっている。これら四枚のうち松嶋図には右下に「圖畫素岳」の文字があらわされており、円山派の絵師山口素絢の子素岳によって下絵が描かれた事がうかがえる。おそらく他の三枚についても絵師による下絵があり、織工たちはその下絵を元に本品を仕上げたものと考えられる。

織工として名が記されている生駒（兵部）、紋屋次郎兵衛、糸屋彦兵衛といった職人は、いずれも西陣の林瀬平の門人であったと考えられる人びとである。林瀬平は屋号を井筒屋と称したともいい、西陣で織屋を営んでいたとされる。実はこの林瀬平は、西陣で最初に綴織の技法を大成させた人物で、日本の綴織技術を確立させた中興者であるとも考えられているのである。先の『祇園会占出山神具入日記』のうち宝暦十一年（一七六一）の奥書のある一冊には「寛政六年（一七九四）寅六月吉日　一綴襷織見送幕　一張」との記述があり、これを製作した織工として「西陣飛鳥井町　林瀬平」の名が見えており、林瀬平が占出山町と既に取引のあったことをうかがわせる。

占出山が懸装品の新調を計画した天保の初めの頃、林瀬平によって開発された綴織はまだそれほど知られていない新しい技であり、またその技法は絵画のような複雑で多彩な模様を自在に表現できるほどの斬新なものであった。生駒兵部、紋屋次郎兵衛、糸屋彦兵衛ら瀬平の弟子たちは、山口素絢ら絵師たちが描いた日本各地の名所の下絵を、綴織という新たな技術を用いて見事に表現し、それは祇園祭の山鉾巡行という最も都の人びとの耳目を集める機会に披露されたのである。

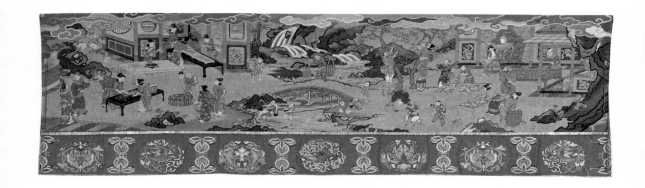

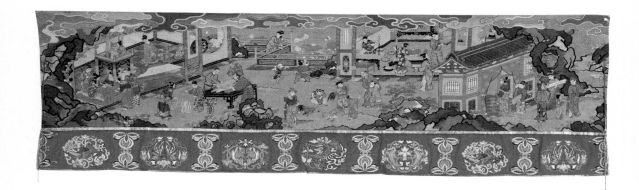

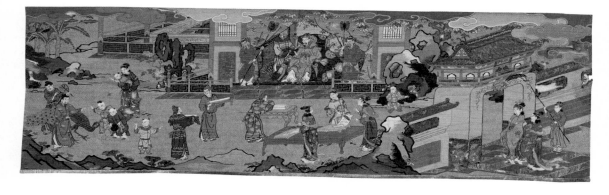

養蚕の作業の様子を
描いた山伏山の水引

Mizuhiki tapestries of Yamabushi-yama,
depicting the silk farming process

86 重要有形民俗文化財
水引　養蚕機織図　綴織
江戸時代後期
山伏山保存会

90

第四章 神格化される祇園祭の山鉾

（上）111. 大金幣（四条町大船鉾保存会）
（下）115. くじ箱（役行者山保存会）

祇園祭の山鉾にはそれぞれに由緒来歴が伝えられており、信仰の対象となる像などが搭載されているものも多い。

山鉾のしつらえは当初風流の趣向として始まったもので、狂言の演目にある「闍罪人」は、祇園祭の山鉾にどのような趣向を出すかを相談する町衆のやり取りをおもしろおかしく表現した内容であるが、ここからも察せられる通り、当初の山鉾の意匠は毎年工夫を凝らして変えられるものであり、往時の山鉾巡行では、沿道の見物人たちはそうした新規の出し物を楽しんだのである。

しかし中世後期になると、山鉾の趣向は次第に固定化されてゆき、それと共に山鉾の由緒や搭載されている人形に対して人びとの信仰が集積されてゆくようになる。そして現在、祇園祭に登場するそれぞれの山鉾にはさまざまな物語が付与されており、また据えられる人形らは崇敬の思いを込めて御神体人形と呼ばれるようになっている。

例えば船鉾には御神体人形として神功皇后ほか三体が搭載されるが、神功皇后の御神面は安産に際して奇瑞ありとされ、江戸時代には皇族の出産に際して宮中に参内したとする記録が多く見られる。また御神体人形が巡行時に巻く腹帯には安産の御利益があるとしてこれを求める習俗も確立されていった。同じく神功皇后の逸話を由緒に持つ占出山にも同様の伝承があり、占出山には安産に際して貴族などから寄進された小袖が数多く伝わっている。

また、各山鉾町には有力者や著名人が揮毫した神号などの掛軸も多く伝わる。太子山に伝来する聖徳太子の名号の掛軸は、能書家として当時有名であった青蓮院宮一品尊祐法親王（一六九七〜一七四七）の手によるものであり、役行者山に伝わる役行者の神号「南無神変大菩薩」を書した掛軸は、閑院宮典仁親王の子で聖護院門跡となった聖護院宮盈仁法親王（一七六四〜一八三一）が書したものである。こうした品々は御神体人形の神格化の進展に少なからず寄与してきたものと思われる。

そして、神格化される山鉾を荘厳するかのように、江戸時代に京都で活躍した円山応挙や松村景文らの高名な絵師たちが、山鉾の随所に絵筆を振るっている。風流の趣向として始まった祇園祭山鉾の意匠は、その後新たな意義を付与されながら町衆の手によって育まれ、現代まで脈々と受け継がれているのである。

107. 船鉾舵（祇園祭船鉾保存会）より

八幡山の御神体を祀る
黄金色に輝く社殿

The golden shrine enshrining the object
of worship of Hachiman-yama

87
重要有形民俗文化財
八幡宮祠
天明年間（一七八一〜八九）
八幡山保存会

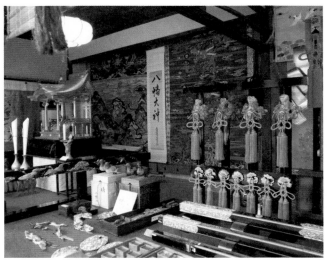

八幡山会所飾りの様子

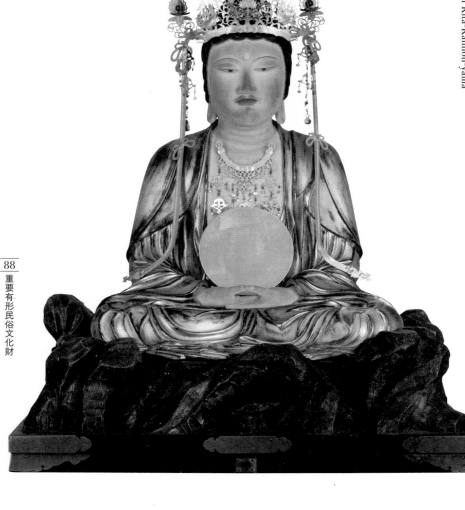

北観音山の御神体である
楊柳観音の像

Statue of Yoryu-kannon, the object
of worship of Kita-Kannon-yama

88 重要有形民俗文化財

楊柳観音像

江戸時代

北観音山保存会

真松を選ぶ
しんまつ

祇園祭の山鉾巡行には様々な形状の山や鉾が登場します。全長が二〇メートルにも達する長刀鉾などの巨大な鉾は、中心に長大な鉾を据えているのが特徴です。

また、同じく鉾と呼ばれますが、綾傘鉾や四条傘鉾のように傘の形をした鉾もあれば、船鉾や大船鉾のように特徴的な船の姿をしたものもあります。一方山には、人が担いで巡行した昇山や、橋弁慶山や浄妙山のように移動舞台のような形式をもつ屋台、そして鉾と同じく大きな御所車がついて曳行される曳山があります。

昇山や曳山には真松と呼ばれる大きな松の木が立てられます。真松は山の象徴性を強調する依代とも考えられています。この真松について、例えば北観音山では毎年京都市右京区の鳴滝から松を取り寄せていますが、このときに松は二本届けられます。北観音山は隣の南観音山とくじ引きをして、当たりを引いた方が松を選ぶ権利を得るのです。山建てで真松が装着されて山が立ち上がると、町内の人びとはその枝振りを誇らしげに見つめるのです。

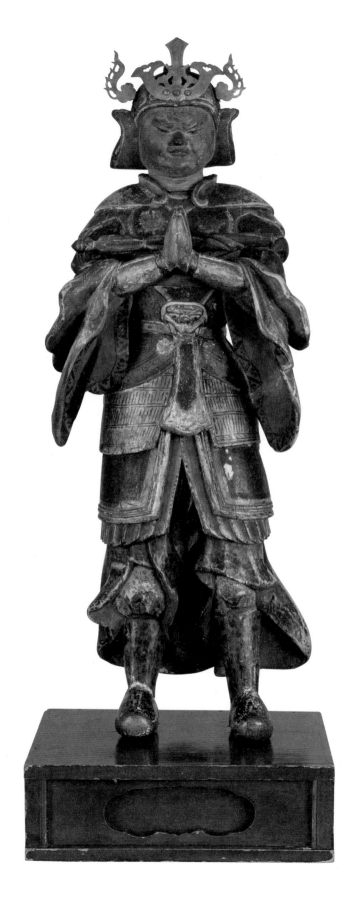

89｜重要有形民俗文化財
韋駄天像
江戸時代
北観音山保存会

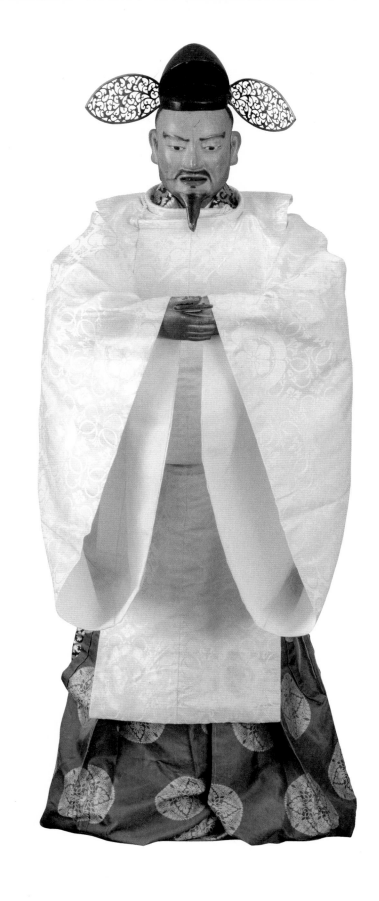

90 重要有形民俗文化財

白楽天御神体人形

頭部・明暦三年（一六五七）／

体部・寛政六年（一七九四）

白楽天山保存会

白楽天の問いに樹上から答える道林禅師像

Statue of the Zen master Dorin on a tree, answering a query from Hakurakuten (Po Chü-i)

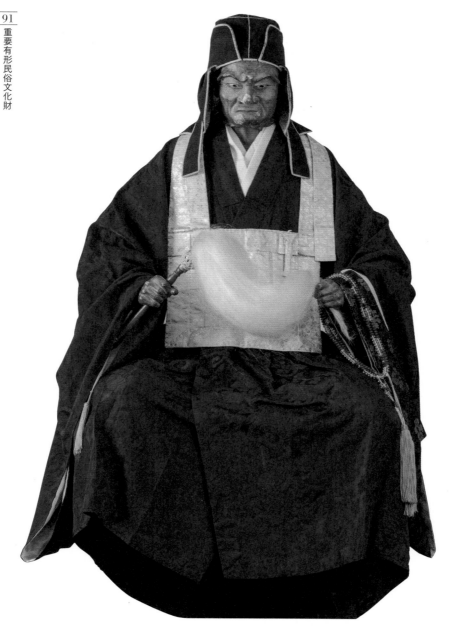

山鉾
ものがたり

白楽天と道林禅師の物語

白楽天山の意匠の元となっている白楽天（七七二～八四九）は、名を白居易ともいい、中国の唐代の高名な詩人でした。白楽天山では、この白楽天と道林禅師との問答の様子があらわされています。杭州太守であった白楽天が西湖の北の山に赴き、老松上に住む道林禅師を訪れて「仏法の大意如何に」と問うたところ、道林禅師は「諸悪莫作　衆善奉行（わるいことをせず、よいことをしろ）」と答えます。これを聞いた白楽天は「そんなことは三歳の子どもでも知っている」と言うと、道林禅師は「左様、しかし八十歳の老翁でも行いがたいことだ」と返し、白楽天は道林の徳に感服したといいます。道林禅師は鳥窠道林（七四一～八二四）という唐代の著名な禅僧で、このお話は『七仏通誡偈』という書物に見られるものです。白楽天山では、白楽天と道林禅師の問答とそこで交わされた深い洞察を題材としているのです。

97　第四章　❖　神格化される祇園祭の山鉾

宇治橋をめぐる激しい攻防を再現

A decorative artifact on top of Jomyo-yama, representing a fierce battle fought over the Uji Bridge

92 重要有形民俗文化財
宇治橋 鍍金擬宝珠付潤色
木製黒漆塗 鍍金擬宝珠
江戸時代
浄妙山保存会

霰天神山の
社殿を囲む回廊
The cloister around the shrine
mounted on Araretenjin-yama

93 重要有形民俗文化財

回廊
正徳四年（一七一四）
霰天神山保存会

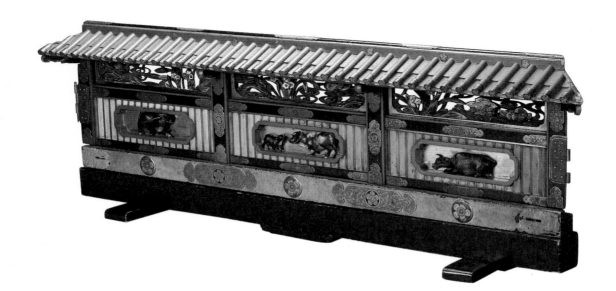

山鉾
ものがたり

霰天神山の由来と霊験
あられ

　祇園祭において天神山町が出す霰天神山
は、応仁・文明の乱（一四六七〜七七）で京
都が戦火に見舞われる以前から「天神山」
としてその存在が確認できる、祇園祭の中
でも古い由緒をもつ山です。「霰天神山」の
名前は、永正年中（一五〇四〜二一）に火災
があった際、突如天から霰が降って猛火を
消した事に由来するとされ、この時に霰と
共に一寸二分（約四センチ）の天神像が降って
きた事から、天神の霊験が火を消したのだ
と喧伝され、以後この名で呼ばれるように
なったと伝えられています。

　霰天神山は火除天神などとも呼ばれ、江
戸時代に京都の町を襲った天明・元治の二
度の大火にも類焼を免れるなど、火難除
けの天神様としての効験で知られています。
現在でも霰天神山では、祇園祭の宵山など
に火除けの護符が授けられます。

菊水鉾から山伏山に贈られた掛守

An amulet bag that the chigo (sacred boy) wears, presented from Kikusui-hoko to Yamabushi-yama

94
祇園守　菊唐草文金具付
江戸時代
山伏山保存会

浄蔵貴所像の持ち物

Items held by Jyozo Kisho, the object of worship of Yamabushi-yama

95
御神体持物
重要有形民俗文化財
明治時代
山伏山保存会

浄蔵貴所像が腰に差す刀

Sword worn by the statue of Jyozo Kisho, the object of worship of Yamabushi-yama

96
御神体佩刀
重要有形民俗文化財
江戸時代後期
山伏山保存会

山鉾ものがたり
山伏山と浄蔵貴所（じょうぞうきしょ）の伝説

山伏山に搭載されている御神体人形は、大峯入りをする山伏の姿をあらわしています。右に峯入りのための斧を担ぎ、左手には念珠を持つその姿は、平安時代の高名な修験者、浄蔵貴所（八九一〜九六四）のものであるとされています。浄蔵は修験の道はもとより、医道や天文、音曲芸能や文章にもすぐれた才能を発揮したとされる人物で、朝廷の信頼も厚く、関東で平将門が反乱を起こした際には、比叡山で将門調伏のための大威徳法を修するなどの活躍をしています。

また浄蔵には、さまざまな霊験譚も語られています。傾いていた八坂の塔を法力によって元に戻したという話のほか、ある公卿の三善清行が亡くなった際に、その葬列に一条通堀川に掛かる橋で追いつき、呪力を用いて父を蘇生させた話などが有名で、この逸話は「一条戻橋」の名の由来ともなっています。

京都の町では、修験者の祈禱の効験を尊ぶ文化が深く根付いていました。山伏山の御神体人形には、都の人びとの修験者への崇敬の念が込められています。山伏山町では、祇園祭の山鉾巡行の前に聖護院の修験者たちが会所を訪れて、浄蔵貴所に祈りを捧げるしきたりが、今も続けられています。

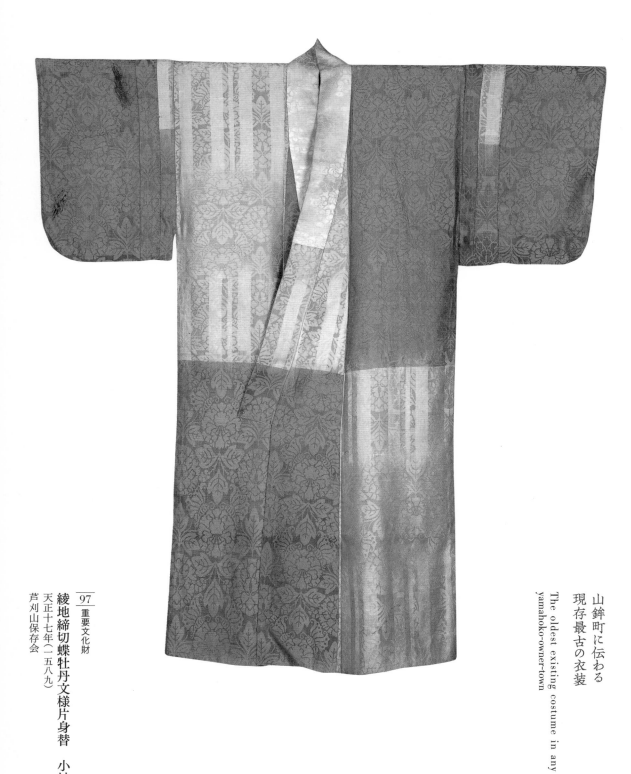

山鉾町に伝わる
現存最古の衣装
The oldest existing costume in any
yamahoko-owner-town

97 重要文化財

綾地締切蝶牡丹文様片身替　小袖

天正十七年（一五八九）

芦刈山保存会

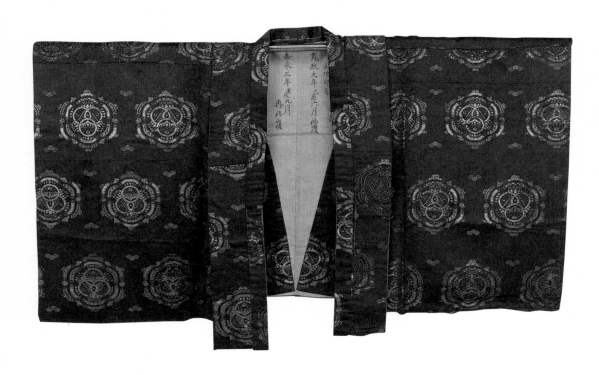

郭巨山の御神体人形が
まとっていた衣裳

A costume worn by the Guo Ju (Kakkyo)
statue, the object of worship of Kakkyo-
yama

98

御神体衣裳
寛永十八年(一六四一)
郭巨山保存会

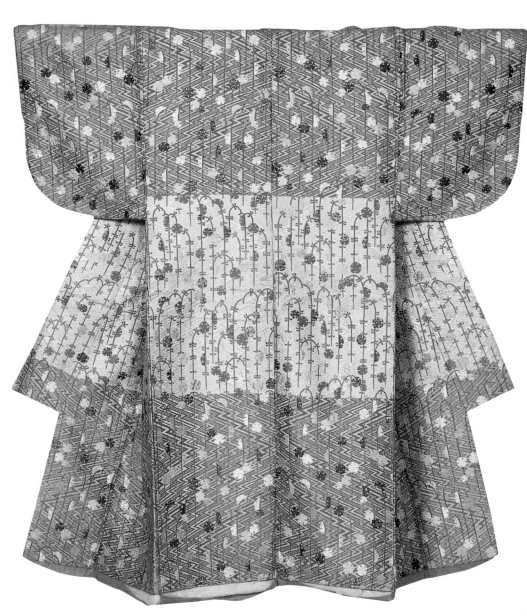

占出山御神体の神功皇后に
寄進された衣装

A costume with the description of the year
Kyoho 4 (1719), donated to the figure of
Empress Jingu, who is the object of worship of
Urade-yama.

99

小袖　綾地紅白段松皮菱
雪輪枝垂桜文様　唐織
享保四年（一七一九）
占出山保存会

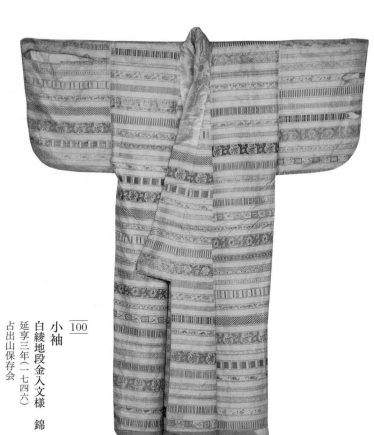

小袖　白綾地段金入文様　錦
延享三年(一七四六)
占出山保存会

<u>100</u>

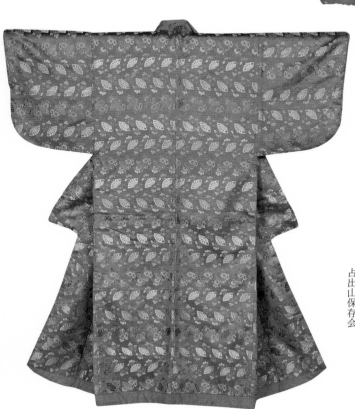

小袖　赤地檜扇文様　繻珍
寛延三年(一七五〇)
占出山保存会

<u>101</u>

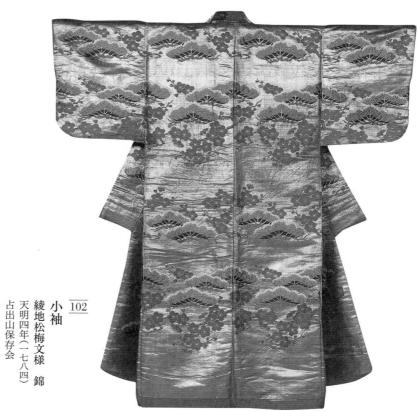

小袖
綾地松梅文様　錦
天明四年（一七八四）
占出山保存会
102

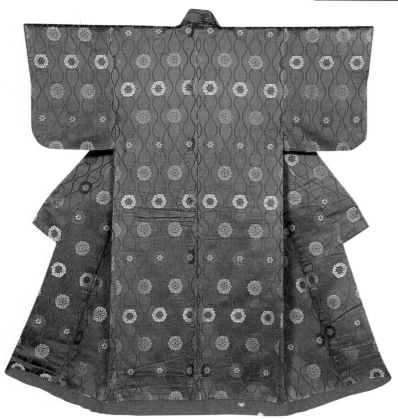

小袖
鳶色唐花立涌文様　繻珍
文政八年（一八二五）
占出山保存会
103

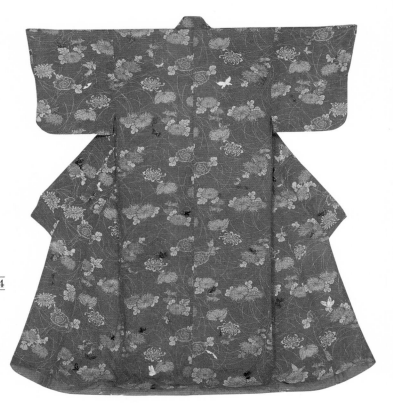

小袖
紅色縮緬地菊文様　型染
文政八年（一八二五）
占出山保存会

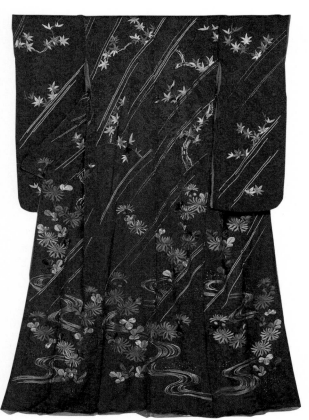

105
振袖
紫色紋縮緬地紅葉菊流水文様　刺繡と友禅染
天保元年（一八三〇）
占出山保存会

106

船鉾に伝わる神面

A sacred mask created in the Muromachi period for
the figure of Empress Jingu, who is the object of
worship of Fune-hoko.

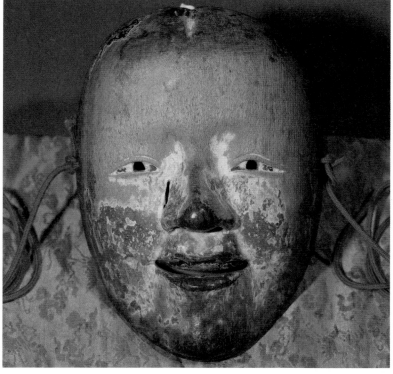

106
重要有形民俗文化財
神功皇后神面
文安年間（一四四四～四九）
祇園祭船鉾保存会

山鉾
ものがたり

船鉾について

　船鉾町が伝える船鉾は、船の形状をした独特の構造がその特徴となっています。

　鉾の全長は約六メートル、全高は約六・六メートルで、船首には船の守護獣たる黄金の鷁を配し、船尾には漆黒に飛龍の螺鈿を施した舵が装着されます。二層部分の屋形は船鉾ならではの形状で、その天井には金地に緻密な植物円模様を施した格天井が嵌り、船体を彩る懸装品には、十八世紀の中国の織錦官服を仕立て直した見送をはじめ、数々の優品がそろいます。船鉾は神功皇后の伝説を主題とした意匠で、巡行に際しては神功皇后をはじめ、安曇磯良・住吉明神・鹿島明神の各御神体人形が搭載されます。神功皇后の神面（本面）は文安年間（一四四四～四九）のものとされ、毎年七月三日にはこれを改める「神面改め」の儀式が執り行われます。

神面改め　　　© 京都新聞社

船鉾につけられる大型の舵

A large rudder that adds to Fune-hoko's
characterization as a boat

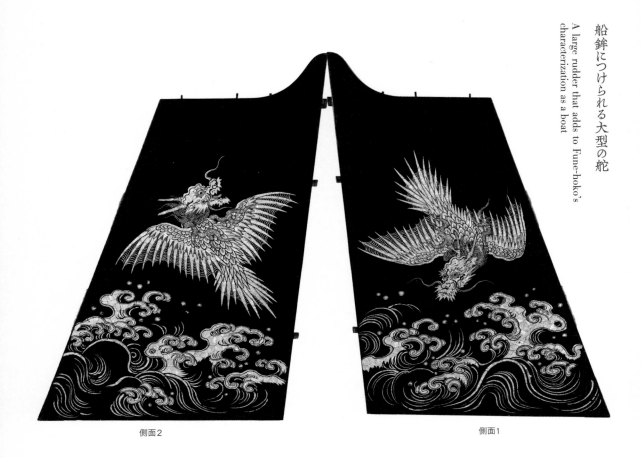

側面2　　　　　　　　　　　　　　　　　　　　側面1

船鉾舵
寛政四年（一七九二）
祇園祭船鉾保存会

107　重要有形民俗文化財

船鉾の背後

108

色とりどりの草花が円形に
描かれている船鉾の天井板

Ceiling boards on Fune-hoko featuring
colorful paintings of flowers and plants in
round shapes

108 重要有形民俗文化財

船鉾屋形格天井　金地四季花の丸図
天保五年（一八三四）
祇園祭船鉾保存会

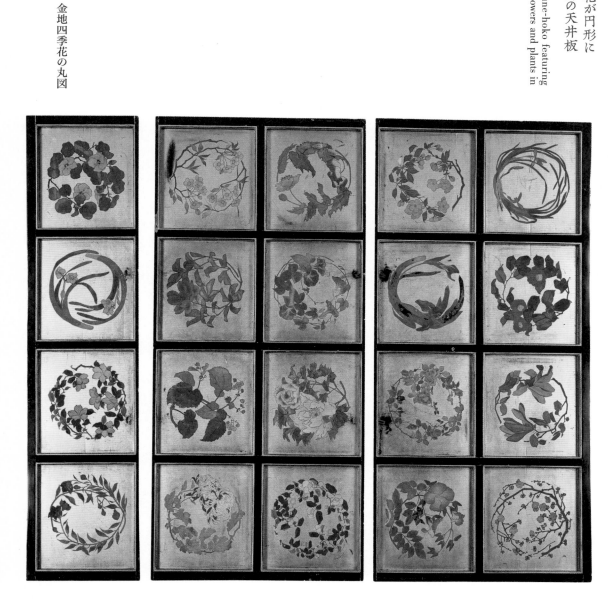

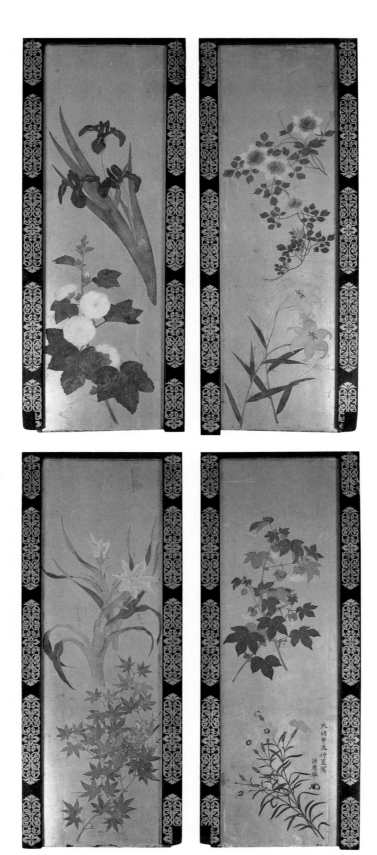

月鉾の破風の軒裏に描かれた
円山応挙の手による草花図

Paintings of flowers and plants by Maruyama Okyo, decorating the backside of Tsuki-hoko's gable

109 重要有形民俗文化財

破風軒裏絵　金地著彩草花図
円山応挙筆
天明四年(一七八四)
月鉾保存会

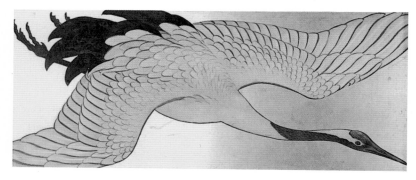

松村景文が描いた
長刀鉾の屋根の裏板絵

Back panels of the roof of Naginata-hoko,
featuring paintings by Matsumura Keibun

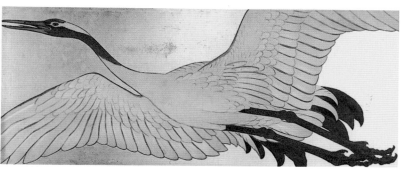

110 重要有形民俗文化財
けらば板　鶴図（前）孔雀図（後）
松村景文筆
文政十二年（一八二九）
長刀鉾保存会

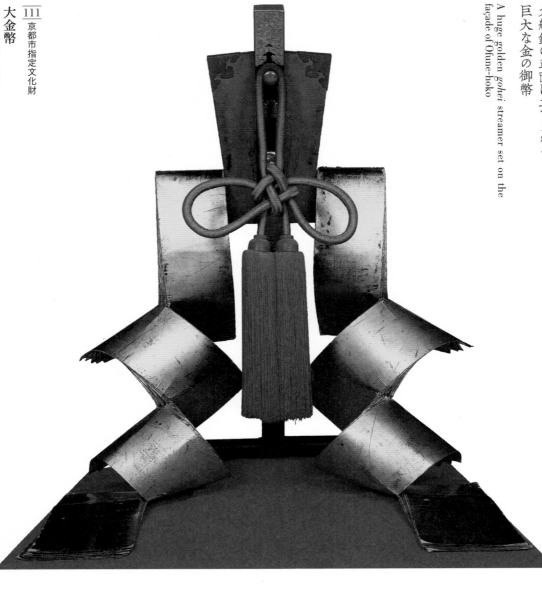

大船鉾の正面に立てられる
巨大な金の御幣

A huge golden *gohei* streamer set on the façade of Ofune-hoko

111

京都市指定文化財

大金幣

文化十年（一八一三）

四条町大船鉾保存会

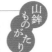

大船鉾の復興

大船鉾は、室町時代にはその名が記録
にあらわれる鉾です。天明八年（一七八八）
の大火で一度焼失していますが、町衆の
努力で文化元年（一八〇四）に復興を遂
げています。ところが、幕末の元治元年
（一八六四）に再び大火に見舞われ、鉾本
体や装飾品の一部を焼失してしまうので
す。その後、明治三年（一八七〇）に祇
園祭で唐櫃巡行を行ない、鉾の復活を期
しますが、それから長い年月を耐えねば
なりませんでした。

大船鉾を出す四条町では、平成九年
（一九九七）にお囃子を復活し、平成十九
年（二〇〇七）には居祭りを再開、そし
て平成二十四年（二〇一二）には唐櫃巡行
を行ない、復興の機運はいよいよ盛り上
がりを見せました。そして平成二十六年、
大船鉾は一五〇年の時を経て祇園祭に帰
ってきたのです。

112

一〇分の一のサイズで再現された
岩戸山の模型

An elaborate model of Iwato-yama,
reproducing the float in 1:10 scale

<u>112</u>
岩戸山模型
明治二十一年（一八八八）
岩戸山保存会

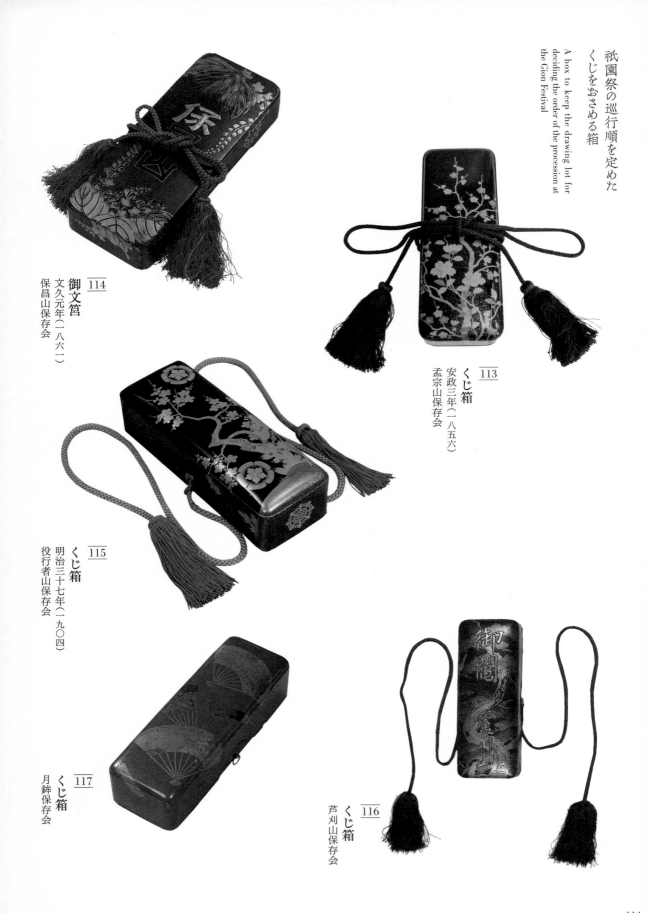

祇園祭の巡行順を定めた
くじをおさめる箱

A box to keep the drawing lot for
deciding the order of the procession at
the Gion Festival

114
御文筥
文久元年（一八六一）
保昌山保存会

113
くじ箱
安政三年（一八五六）
孟宗山保存会

115
くじ箱
明治三十七年（一九〇四）
役行者山保存会

117
くじ箱
月鉾保存会

116
くじ箱
芦刈山保存会

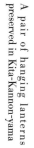

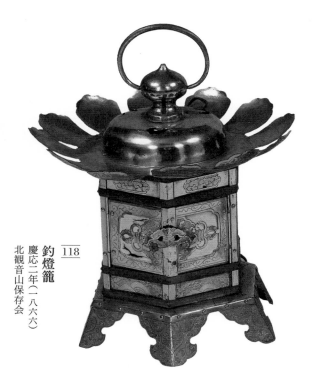

118
釣燈籠
慶応二年（一八六六）
北観音山保存会

霰天神山に装着されてきた
鈴

A bell mounted on Araretenjin-yama,
with the engraving of the year Kanbun
8 (1668)

119 重要有形民俗文化財
振鈴
寛文八年（一六六八）
霰天神山保存会

聖徳太子の
尊号が書かれた掛軸

A hanging scroll indicating the regnal
name of Shotoku Taishi, the object of
worship of Taishi-yama

120

聖徳太子御軸
青蓮院宮一品尊祐親王筆
延享二年（一七四五）
太子山保存会

聖徳太子信仰と太子山町

　太子山には、聖徳太子の杣入り伝承を
元にした御神体が飾られます。昔、聖徳
太子が四天王寺建立のための部材を求め
て山背（城）国の里に分け入った時の事。
湧き出る泉を見つけて、御持仏の如意輪
観音像を傍らの木に掛けて沐浴をしてい
たところ、像が木から離れなくなってし
まいました。そこで太子は、この地に仏
堂を建てる事を発願します。そして建て
られたのが現在の六角堂だと伝えられて
いるのです。

　この伝承は六角堂頂法寺（中京区堂之
前町）の縁起として今も語られるお話で
す。六角堂の本尊は、かつて太子が護持
した仏と同じ如意輪観音であり、太子
山町にも、像高五センチほどの小さな如
意輪観音像が祀られています。六角堂は、
室町時代には町衆が集い衆議するなど重
要な役割を果たしてきた歴史があり、祇
園祭の山鉾町にとっても縁の深い仏堂で
した。

　太子山は、祇園祭の山鉾巡行の際には
杉の御真木に厨子を掲げてそこに如意輪
観音像を安置し、杣入り姿の聖徳太子
の御神体と共に京の町を進むのです。

116

役行者の神号を
書した掛軸

A hanging scroll indicating the
posthumous name of En-no-Gyoja
"Namu-jinben-daibosatsu"

121
役行者御神号
盈仁法親王筆
江戸時代後期
役行者山保存会

一條忠香が書いた
祇園牛頭天王の神号

A hanging scroll indicating the name of the
god Gozu Tenno enshrined in Yasaka Shrine
in Gion, written by Ichijo Tadaka

122
祇園牛頭天王神号
一條忠香筆
天保九年(一八三八)
函谷鉾保存会

九条尚忠が書いた
祇園牛頭天王の神号

The name of the god Gozu Tenno
enshrined in Yasaka Shrine in Gion,
written by Kujo Hisatada, once Grand
Minister of State and Chief Advisor to
the Emperor

123
祇園牛頭天王神号
九条尚忠筆
万延元年(一八六〇)
南観音山保存会

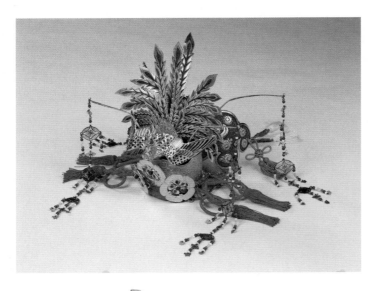

祇園祭を象徴する長刀鉾の
稚児がまとう衣装

The costume worn by a *chigo* (sacred
boy) on Naginata-hoko, the symbol of the
Gion Festival

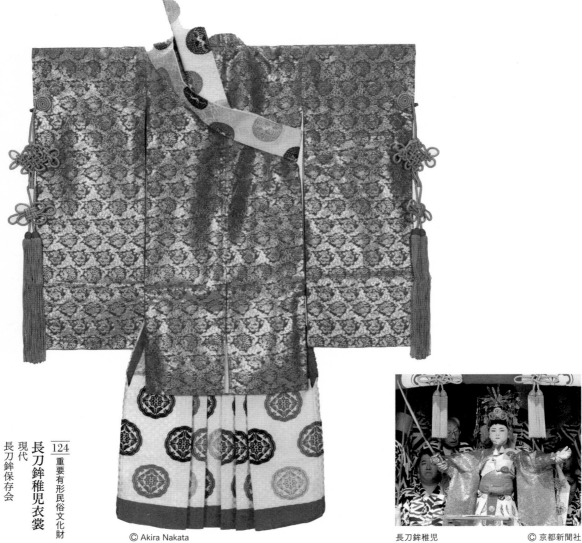

124 重要有形民俗文化財
長刀鉾稚児衣裳
現代
長刀鉾保存会

© Akira Nakata

長刀鉾稚児 　　　© 京都新聞社

山鉾に筆を揮った絵師たち

有賀　茜

きらびやかな山鉾が市中を進むさまは中世以降人気の高い画題であったが、制作のピークはおよそ江戸時代中期までに過ぎ去っていた。

しかし、これは山鉾や祇園祭への興味が薄れたことを意味しない。八反裕太郎氏が指摘するように、十八世紀以降の京の絵師たちは「山鉾を」描くことから、「山鉾に」描く方へと関係性を移行させていた。背景には天明の大火（一七八八）、元治の兵火（と

んどん焼け、一八六四）があった。このとき、ほとんどの山鉾が被害を受け、修理や新調の必要性を抱えていた。本稿ではこのとき、山鉾町の人々と、絵師側との要請が双方向に働いていた事情に触れたい。

現在の船鉾は天保年間（一八三〇〜四四）に作られた。　船尾の舵には『和漢三才図会』に出る應龍（治水を司る伝説上の動物）が漆と螺鈿で表され、下絵は鶴澤探泉（一七五五〜一八一六）が描いた。探泉は鶴澤派四代当主で、二年前の寛政度御所造営では父と

ともに他の絵師を牽引する立場にいた。『平安人物志』文化十年版によれば、油小路竹屋町南に住む。船鉾町まで徒歩20分ほどだから遠くはないが、町内には寛政度御所造営にも参加した円鉾町の門人・島田元直（一七三六〜一八一九）が住んでいる。彼に依頼することは不自然でなく、実際長刀鉾町では、鉾町の紀広成（一七七七〜一八三九）が天井装飾の下絵を手がけた。しかし島田家は代々院庁官を務める公家であり、町衆家は代々院庁官を務める公家であり、町衆が絵師を望んだのではないか。元直の取りなしも推測できるが、少なくとも町衆側からの要請で描いたことが想定される。

与謝蕪村（一七一六〜八四）の場合は逆である。岡村知子氏によれば、丹後から帰京して間もない頃の蕪村は、屏風講などを通じ町衆との関わりを強めた。結果、放下鉾の下水引下絵を手がけるに至ったという。住まいは四条烏丸東入町から仏光寺烏丸西入町と、鉾町にほど近い。山鉾に描くこと

は自らをアピールする晴れ舞台だったのだ。亀岡出身で、四条近辺に住まいした円山応挙（一七三三〜九五）が月鉾の破風軒裏絵を、四条派の松村景文（一七七九〜一八四三）が長刀鉾のけらば板を担当したことは、円山派・四条派がいかに町衆に支持されたかを示す例でもあり、翻って絵師たちが町衆を重要視してこの地域に住んだことを示唆してもいる。

彼らの遺した懸装品からは、町衆と絵師の山鉾に対する熱視線が現在も強く伝わってくるのである。

『和漢三才図会』中之巻「應龍」
国立国会図書館デジタルコレクション

宵山で人びとを魅了する
黒主山の会所飾

Kuronushi-yama's captivating
procession eve display

125
黒主山会所飾
黒主山保存会

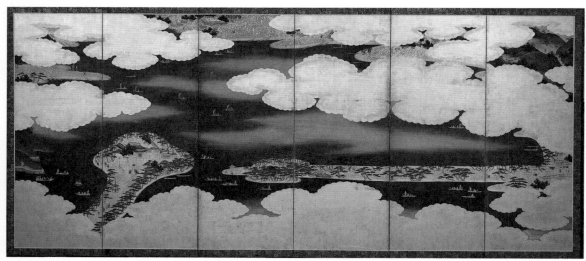

天橋立図屏風

謡曲「志賀」と大伴黒主の物語

　黒主山の御神体は、桜の花を見上げる白髪の老人で、寛政元年（一七八九）作の銘が残されています。御神体の主は平安時代の歌人で六歌仙のひとりと讃えられた大伴黒主とされており、その姿は謡曲「志賀」に謡われた様相を模しているといいます。

　「志賀」の物語では、江州志賀に山桜を見に来た帝の家臣が、花陰に休む年老いた樵と若者に出会います。家臣が老樵に花の下に休む理由を尋ねたところ、老樵は黒主の歌を引き合いにして、歌の世界になぞらえながらその訳を答えるのです。この老樵こそが山の神となった黒主で、謡曲「志賀」の後段では、黒主は志賀明神として再びこの家臣の前に現れ、春を讃えて神楽を舞うのです。

　「志賀」の物語の基底には、『古今和歌集仮名序』に記された黒主の評伝「大伴黒主はそのさまいやし。いはば薪負える山人の花の陰に休めるが如し」があります。それを山の意匠に仕立てた黒主山は、祇園祭に風雅の彩りを添えているのです。

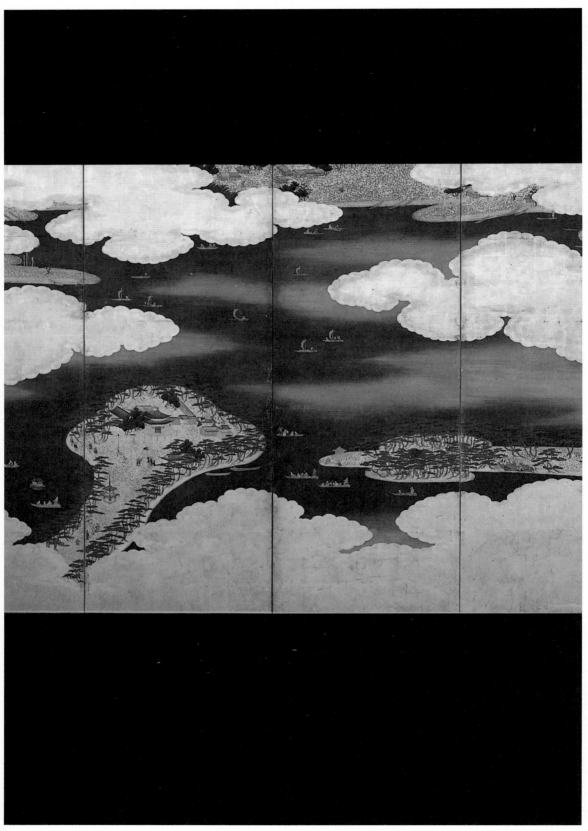

125. 黒主山会所飾より天橋立図屏風（黒主山保存会・部分）

第五章　近代化と祇園祭の山鉾

祇園祭のあゆみは京の歴史と共にあった。京都は歴史の舞台としてたびたび戦火にみまわれ、その影響は時に祇園祭の山鉾にも及んだ。特に幕末の元治元年（一八六四）には、御所を中心に戦いのあった蛤御門の変によって京都の市街地が大火にみまわれ、多くの山鉾が焼失したのである。

京都の町は江戸時代に何度も火災にあい、その度雄々しく復興を遂げてきた。祇園祭の山鉾もまた被災して部材や装飾品を焼失したが、町衆はその損失を弾機にしてより華やかな山鉾を出現させてきた。しかし幕末の元治の大火では、その後の政変で都が東京に移ったことによって政治や経済や文化を担う人材の多くが京都を去り、焦土からの起立は困難を極めた。また祇園祭においても、社会制度の変更によって従前からの財政および人的扶助を喪失したこともあって復興がままならなかったのである。

それでも山鉾を出す町衆はあきらめることなく、少しずつ山鉾を復興させていった。そして そこには、新しい時代に京都で活躍していた芸術家たちが携わっていた。孟宗山の欄縁に施された数々の鳥の彫金は、幕末から明治維新期の京都画壇を支えた幸野楳嶺の下絵を元に小林吉兵衛が腕を振るった品であり、楳嶺は放下鉾の屋根の妻に飾られる木彫の丹頂鶴の下絵も描いている。また孟宗山には、竹内栖鳳が描いた墨画竹藪林図の見送が伝えられている。そして明治大正期に活躍した画家の今尾景年は、岩戸山の軒裏に鮮やかな四季草花図を描き、函谷鉾のけらば板には鶏鴉図を描いている。

しかしながら、全ての山鉾が復興するまでには長い時間が必要であった。菊水鉾は元治の大火から九〇年を経た昭和二十八年（一九五三）に復興され「昭和の鉾」と呼ばれたが、その真木の頭頂には彫金作家の小林尚珉が製作した鉾頭が掲げられ、後には染色工芸家の皆川月華によって懸装品が仕立てられた。また昭和五十四年（一九七九）に復活した綾傘鉾には、染織家で人間国宝の森口華弘の手による垂り「四季の花図」が彩りを添え、昭和五十六年から山鉾巡行の列に戻ってきた蟷螂山では、友禅作家で人間国宝の羽田登喜男が全ての懸装品を手掛けている。

祇園祭は近代化の波の中で大きな変革を強いられてきた。しかし町衆はその困難に挑みながら山鉾の復興に尽力し、なおかつ最高峰の美を追い求める姿勢を受け継いでいったのである。

133. 妻飾下絵（放下鉾保存会）

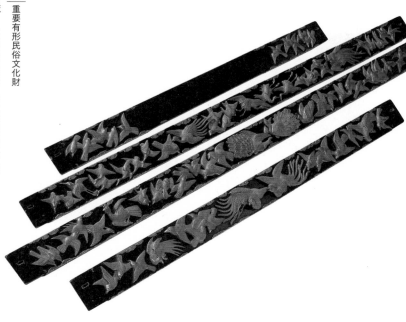

幸野楳嶺が下絵を描いた
孟宗山の欄縁

Decorative rails adorning Moso-yama,
drafted by Kono Bairei

126 重要有形民俗文化財

欄縁　木製黒漆塗百鳥文様鍍金金具付

幸野楳嶺下絵　小林吉兵衛彫金

明治四年（一八七一）

孟宗山保存会

南観音山の四角の飾り

Decorative wood carvings covered in gold leaf on lacquer, hooked onto the four corners of Minami-Kannon-yama.

127 重要有形民俗文化財

木彫漆箔四君子文薬玉角飾

吉田雪嶺作

明治二十四年（一八九一）

南観音山保存会



山鉾ものがたり

蛤御門の変と
「どんどん焼け」

　幕末、尊王攘夷運動の激化とともに京都は政局の中心地として混乱を極めました。そして、朝廷での主導権を失い京都へと追われた長州藩は、失地回復を目指して京都へ出兵し、元治元年（一八六四）七月一九日に、御所を守護する会津藩や薩摩藩らの軍勢と衝突したのです。

　戦闘は長州勢の退却によって終結しますが、京都の町では各所から火の手が上がり、その炎は三日以上も燃えつづけ、京都の町に大きな被害をもたらしました。類焼地域は、北は御所近辺から南は七条あたりまで、東は寺町通から鴨川付近、西は堀川通のあたりまでという広範囲におよび、特に下京は実に七五〇から八〇〇もの町地域が焼き払われたのです。後に「どんどん焼け」と呼ばれるこの火災によって、祇園祭の山鉾も多くが被災しました。翌年の前祭・山鉾巡行は中止され、後祭では橋弁慶山と役行者山だけが出ます。そして慶応二年（一八六六）の前祭では郭巨山と霰天神山と伯牙山が参加しますが、全ての山鉾がそろうまでにはその後長い年月がかかりました。

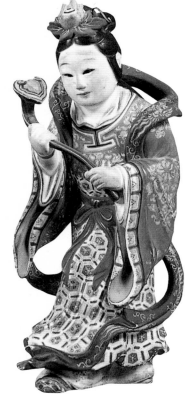

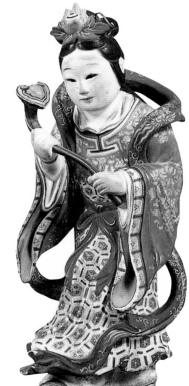

塩川文麟の下絵を元に
幸野楳嶺が彩色をした
破風飾

Ornaments on the gable of Minami-
Kannon-yama colored by Kono Bairei,
based on a design by Shiokawa Bunrin

重要有形民俗文化財
128

破風飾 麒麟・仙女
明治二十一年(一八八八)
南観音山保存会

126

今尾景年が函谷鉾の
大屋根の軒裏に描いた絵

Paintings on the backside of the eaves of the Kanko-hoko's grand roof, by Imao Keinen

129 重要有形民俗文化財

けらば板　金地著彩鶏鴉図

今尾景年筆

明治三十三年（一九〇〇）

函谷鉾保存会

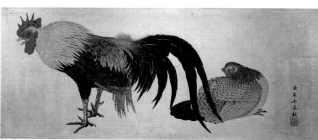

山鉾
ものがたり

祇園祭の山鉾と近代の京都

　明治維新を迎えると、近代化の影響は祇園祭にも及び始めます。明治五年（一八七二）には、それまで祇園祭の執行を物心両面で支えてきた諸制度が改められ、各山鉾町では祭礼維持の経費確保に苦心するようになります。その一方で、京都で行われるさまざまな事業に、山鉾が関わるようにもなります。例えば明治二十三年（一八九〇）に竣工した琵琶湖疏水の式典では、前日の四月八日に祝賀夜会が催され、夷川船溜に特設された会場に月鉾・鶏鉾・油天神山・郭巨山の四つの山鉾がしつらえられ、提灯がともされお囃子が奏でられるなど、祝賀ムードの演出に貢献しています。また明治二十六年（一八九三）には、第四回内国勧業博覧会の会場が建設される岡崎で催された地鎮祭に山鉾が参加しています。

芦刈山の周囲に
装着される欄縁に
施された飾金具

Decorative metal fittings on the
decorative rails attached around
Ashikari-yama

130 重要有形民俗文化財

欄縁飾金具　波に雁文様鍍金

明治三十六年（一九〇三）
芦刈山保存会

太子山の飛龍の鍍金飾金具

Decorative fittings of plated metal
featuring flying dragons on the four
corners of Taishi-yama

131 重要有形民俗文化財

角飾金具　飛龍彫金

明治三十九年（一九〇六）
太子山保存会

128

放下鉾の妻飾の丹頂鶴
Japanese crane-shaped gable ornaments
of Hoka-hoko, drafted by Kono Bairei

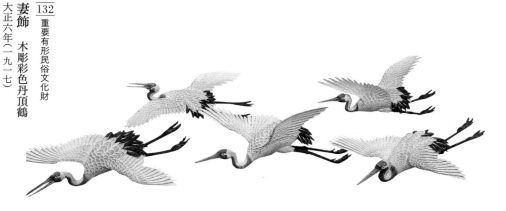

幸野楳嶺が描いた
放下鉾の妻飾の図案
Design of gable ornaments of Hoka-hoko,
by Kono Bairei

山鉾
ものがたり

放下鉾と稚児人形

　放下鉾では、昭和三年（一九二八）まで
では長刀鉾と同様に男の子が稚児として
鉾に乗っていましたが、昭和四年からは
稚児人形を乗せるようになりました。稚
児人形は京人形師の十二世面庄が制作
し、久邇宮朝彦親王の第五王子多嘉王
（一八七五～一九三七）によって、放下鉾の
鉾頭の由緒にちなみ「三光丸」と命名さ
れました。三光丸は体が自在に動く仕組
みになっており、稚児衣裳を着て胸に羯
鼓をつけ、撥を持って三人の人形方によ
り鉾の上で稚児舞を舞う三光丸の姿は、
さながら生き稚児のようであると都びと
の喝采を浴びています。

放下鉾の稚児社参（大正時代）
京都府立京都学・歴彩館「京の記憶アーカイブ」より

簡井浄妙園城寺僧也宇治川之戦属
源氏与平氏兵奮闘屢敗左散矢若干
折而高末居云全深感其武勇作此
図以傳于後世矣
時明治卅四年辛丑盛夏庄
吉居氏清峯
光籠後松年鈴木賢

<u>134</u>

宇治川合戦図屏風
鈴木松年画
明治四十四年（一九一一）
浄妙山保存会

『平家物語』の「橋合戦」と浄妙山

　浄妙山の意匠は、『平家物語』の一節「橋合戦」に取材した勇壮なものです。源平合戦の時代、後白河法皇の第三皇子以仁王（一一五〇～八〇）による平家追討の令旨を受けて立ち上がった源三位入道頼政（一一〇四～八〇）が、宇治平等院に立て籠もり平家の大軍を迎え撃つなかで行われたのが宇治橋をめぐる攻防戦です。

　橋の両岸から矢の射掛け合いがなされる中、源氏方から三井寺の堂衆筒井浄妙明秀（浄妙坊）が進み出て、「我と思わん人々は寄りあえや、見参せん」と声高に名乗り、二万八千の平家軍を相手に宇治橋をはさんで奮戦します。しかし多勢に無勢、矢も尽き太刀も折れ、腰刀だけとなっても戦い続けているところに、同じ源氏方の一来法師という剛の者が加勢に来ます。一来法師は「悪しゅう候」と言うと浄妙坊の頭上を飛び越えて平家軍に躍り掛かるのです。

　浄妙山の御神体人形は浄妙坊と一来法師で、何本もの矢が突き立った橋の上で戦う浄妙坊と、その頭に手をかけて飛び越えんとする一来法師の様子が、迫力ある姿であらわされています。その昔、浄妙山は『平家物語』の一来法師の名台詞をとって「悪しゅう候山」とも呼ばれました。

祇園祭の宵山に飾られる
鈴木松年画の屏風

Folding screens painted by
Suzuki Shonen, displayed at the
exhibition area of Jomyo-yama on
the procession eve

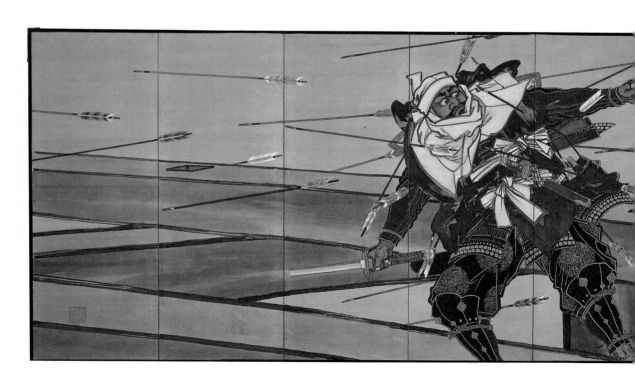

今尾景年が手掛けた岩戸山の
大屋根の軒下裏絵

Paintings on the backside of the eaves
of the Iwato-yama's grand roof, by Imao
Keinen

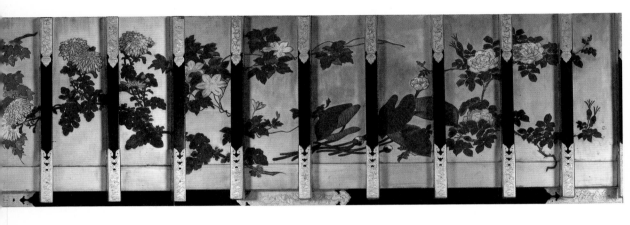

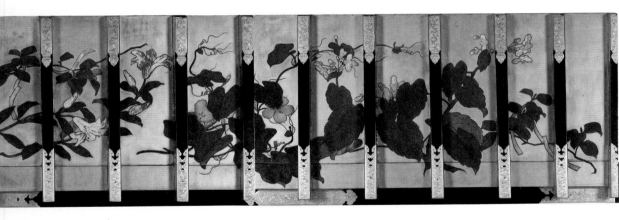

日本古来の神話を題材に
した岩戸山

「国生み」と「天の岩戸」は、共
に我が国古来の神話としてよく知
られた物語ですが、その二つの神話
を主題にした意匠を有しているのが
岩戸山です。御神体として搭載さ
れているのは天の岩戸の物語の主人
公である天照大神と手力男命の人
形で、また岩戸山の屋根の上には、
国生みの物語で主役となる伊弉諸
尊の御神体人形が居られます。

岩戸山の大屋根の軒裏には、幕
末から近代の京都で活躍した絵師
の今尾景年（一八四五〜一九二四）が
最晩年に手掛けた力作「金地彩
色草花図」を見ることができます。
景年は切妻屋根の裏板にも絵筆
を振るう予定でしたが大正十三年
（一九二四）にこの世を去り、その後、
弟子の中島華鳳がその仕事を受け
継いで昭和六年（一九三一）に「鶴
鶉図」を完成させています。

132

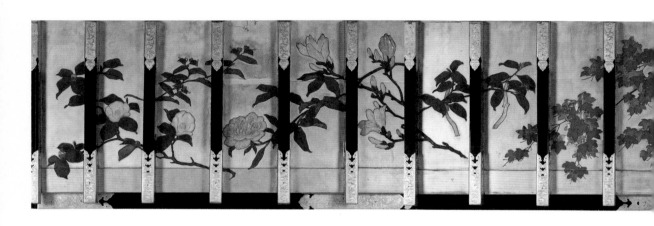

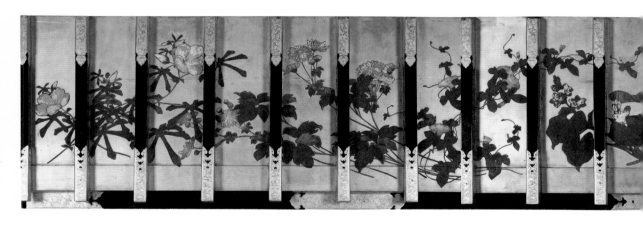

135 重要有形民俗文化財

軒裏絵　金地四季草花図

今尾景年筆

大正七年（一九一八）

岩戸山保存会

霰天神山の四隅の金具
Metal fittings on the four corners of
Araretenjin-yama

豪華な飾金具が施された
役行者山の欄縁
Decorative rails adorning En-no-
Gyoja-yama with lavish metal fittings

山鉾
ものがたり

役行者の霊験譚と役行者山
えんのぎょうじゃ

役行者山では、修験道の開祖として名高い役行者が、行場のある大峯山と葛城山の間に石の橋を架けようとしたという逸話を元に場面構成がなされています。役行者山の上には、役行者を中央にして斧を持った鬼の姿の一言主神と女神像の葛城神が両脇に立ちます。逸話では、役行者が鬼神を使役して橋を架けさせようとしますが、一言主神は自身の醜悪な姿を恥じて夜しか働かなかったので、役行者は一言主神を折檻したというものです。

この伝説には後日談があり、役行者の折檻に耐えかねた一言主神は、天皇に役行者が謀反を企んでいると讒言して、橋架工事を止めさせてしまったのだといいます。役行者山町では、鬼の姿をした一言主神の像を「前鬼さん」とも呼称しています。

134

山鹿清華がデザインした
鈴鹿山の欄縁角飾金具

Metal fittings on the edges of the
decorative rails of Suzuka-yama, designed
by Yamaga Seika

138
重要有形民俗文化財
欄縁飾金具
昭和十六年（一九四一）
鈴鹿山維持会

山鹿清華が描いた
飾金具の図案

Design of metal fittings on the
decorative rails of Suzuka-yama,
created by Yamaga Seika

139
欄縁飾金具下絵
山鹿清華画
昭和十二年（一九三七）
鈴鹿山維持会

竹内栖鳳肉筆の見送

Rearmost brocade of Moso-yama, painted by Takeuchi
Seihō's own hand

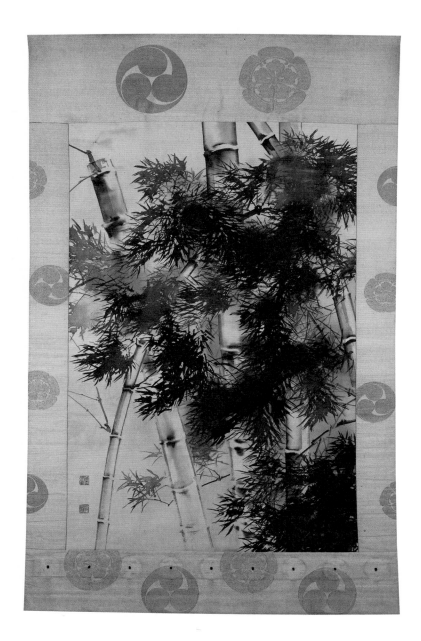

140　重要有形民俗文化財

見送　白綴地墨画孟宗竹藪林図

竹内栖鳳筆

昭和十五年（一九四〇）

孟宗山保存会

山鉾ものがたり

孟宗山と『二十四孝』の物語

　『二十四孝』は、親孝行に尽くした人物の物語を二四編集めた書物で、大陸から日本にもたらされた後、絵画などの美術品の題材になったり、寺子屋での教材や歌舞伎の外題に取り入れられたりするなどして、人びとに広く親しまれました。

　中でも「孟宗」は、母親への孝心あふれる主人公の孟宗の姿が、心に深く染み入るお話です。

　幼い頃に父親を亡くし、女手一つで母に育てられ成長した孟宗は、年老いて病気になった母を慈しみ、母の求めに応えんと、筍を探しに雪深い山に分け入ります。

　しかし真冬に筍があるはずもなく、それでも孟宗は、天に祈りながら落涙しつつ雪を掘っていたところ、祈りが天に通じたのか、雪が融けて筍を掘り当てる事ができたのでした。

　孟宗山の御神体は、雪まみれになった孟宗が、掘り当てた筍を抱えて母の元に帰らんとする様子があらわされており、孟宗山は、その故事にちなんで「笋山（たけのこ）」と呼ばれました。

136

十六弁の菊花があしらわれた
菊水鉾の鉾頭

Ornament on top of the spear of Kikusui-hoko, featuring a chrysanthemum flower with 16 petals

141
鉾頭
小林尚珉作
昭和二十七年（一九五二）
菊水鉾保存会

山鉾
ものがたり

菊水の井と菊慈童（きくじどう）

菊水鉾は、町内にあった「菊水の井」に因んでその名がつけられました。この井水は、京の名水として武野紹鴎（たけのじょうおう）ら茶人にも愛されたものですが、その由来には「菊慈童」という古代中国の伝承があります。

その昔、王の枕をまたいでしまい、追放の罪を得て辺境の深山に流されることとなった少年があり、これを哀れに思った王が、二句の書付をお守りとして与えます。流罪となった少年は、この書付をそばにあった菊の葉に貼ると、この菊に霊力が宿り、菊の花や葉に滴った露を飲んだ少年は不老長寿となったというものです。

この「菊慈童」の話は、長寿を寿ぐ曲として能の演目にもなり、また九月九日の重陽の節句には、菊慈童の故事に因んだ儀礼が往古おこなわれてきました。菊水鉾に施された数々のしつらえは、古代中国の伝説が主題となっているのです。

菊水鉾の胴を飾る
皆川月華作の懸装品

A brocade decorating the right
side of Kikusui-hoko, created by
Minagawa Gekka

|142|
胴懸　獅子図
皆川月華作
昭和二十九年（一九五四）
菊水鉾保存会

|143|
胴懸　麒麟図
皆川月華作
昭和二十九年（一九五四）
菊水鉾保存会

羽田登喜男が製作した
蟷螂山の懸装品

A brocade for Toro-yama created by Hata Tokio, a Yuzen textile artist designated as a Living National Treasure

144

胴懸　瑞苑浮游之図
羽田登喜男作
昭和五十九年（一九八四）
蟷螂山保存会

蟷螂山に
搭載されていた
かまきり

A "mantis" that once was mounted on Toro-yama

145

かまきり
京都市指定有形民俗文化財
十九世紀中期
蟷螂山保存会

山鉾ものがたり

蟷螂山のあゆみ

蟷螂山は、応仁の乱以前の文献に既に登場しており、室町時代に描かれた洛中洛外図屏風にもその姿が描かれるなど、祇園祭に登場する山鉾の中でも古い由緒をもつ山です。

江戸時代、天明八年（一七八八）の大火で蟷螂山は焼失しますが、ただちに復興がはかられます。例えばその時に整えられた御所車の破風板には、享和二年（一八〇二）六月の銘がみられます。ところが、幕末に蟷螂山は衰退し、安政五年（一八五八）以降は巡行への参加が滞りがちとなり、元治元年（一八六四）の大火から明治維新を経て、明治五年（一八七二）からは長らく休み山となってしまいます。

しかし、第二次世界大戦の終戦を経て、昭和五十年代頃から蟷螂山復活への機運が次第に盛り上がり、昭和五十二年（一九七七）には残っていた御所車の修理がおこなわれ、翌昭和五十三年には蟷螂山保存会が発足します。昭和五十六年（一九八一）に蟷螂山は見事に復活を遂げ、山鉾巡行への参加を果たしたのです。その後も蟷螂山には、人間国宝の羽田登喜男氏製作の懸装品などが整えられてゆき、華麗な姿を披露しています。

139　第五章　❖　近代化と祇園祭の山鉾

森口華弘が手掛けた
綾傘鉾の垂り

A curtain on Ayagasa-hoko created by
Moriguchi Kako, a Living National Treasure

146

綾傘鉾　垂り　四季の花図
森口華弘作
昭和五十四年（一九七九）
綾傘鉾保存会

山鉾
ものがたり

綾傘鉾の棒振り囃子

　綾傘鉾は、祇園祭の山鉾のなかでも
めずらしい傘鉾の形態をもつ鉾です。そ
の特徴のひとつに棒振り囃子があります。
　法被にカルサンを着て赤熊をかぶった棒振
り一人と、面をつけて法被に大口を着た
太鼓方二人が、浴衣姿の鉦や笛などの囃
子方と共に随所で演じる棒振りの様相
は、祇園祭に彩を添えています。
　この棒振り囃子は、壬生六斎念仏保
存会の人びとによって演じられていますが、
江戸時代に刊行された『祇園御霊会細
記』には「赤熊の棒振隠太鼓はやし方ハ
壬生村より出る」との記述があり、その
つながりの深さがうかがわれます。傘鉾
の周囲で赤熊をかぶった踊り手が、鉦や
太鼓で囃したてる様相は、洛中洛外図屏
風などの絵画資料にも描かれており、棒
振り囃子は歴史の長い芸能なのです。

終　章

そして新しい時代へ

鷹山復元図

幕末の大火とその後の社会変動によってダメージを負った祇園祭は、新時代に対応しつつ徐々にその体制を整えてゆき、焼失した山鉾も少しずつ復興される。そして第二次世界大戦を挟んで昭和時代の後期以降には、失われていた山鉾を復活させる動きが加速してゆくのである。

戦後の祇園祭では、菊水鉾の復活にはじまり綾傘鉾から蟷螂山と、往古都大路を賑わせた山や鉾が再び我々の前に姿をあらわし、昭和六十三年（一九八八）には四条傘鉾が棒振り囃子を復活させて山鉾巡行の列に参加するようになる。四条傘鉾では、まず傘鉾が昭和六十年に復興されて居祭として宵山に出るようになり、その後棒振り囃子を復活させるにあたっては、中世に流行した風流踊りに関する研究の成果を応用して、祇園祭の山鉾巡行に相応しい踊りの再現が追求された。四条傘鉾にはその後も町衆によって手が入れられており、当初黒漆塗りのみであった欄縁には、平成二十年（二〇〇八）波濤の文様などの飾金具が装着されている。この金具の文様にも江戸時代後期の彫金のデザインが参

3. 祇園祭礼絵巻（國學院大學博物館・部分）

照されるなど学術的成果が随所に反映されている。

そして平成二十六年（二〇一四）には大船鉾が復興される。大船鉾は元治元年（一八六四）の大火によって本体などを焼失したが、一部の懸装品や本体の軸先に装着される大金幣などが現存する。大船鉾の復元にあたっては絵画史料や文献などの分析から焼失以前の大船鉾の姿が研究され、その成果を元に本体の構造などが検討されていった。また、大船鉾は祇園祭後祭の殿（しんがり）を勤める事が往古定められていたので、その復活を機に後祭巡行の再興がなされた。

そして今、破損などによって江戸時代後期から祇園祭の山鉾巡行への参加が見合わされている鷹山の復活が企図されている。鷹山は二〇二二年に山鉾巡行に参加する事をめざして、町衆の努力と共に学術調査が進

められており、祇園祭の山鉾巡行に連なるに似つかわしい鷹山の姿が模索されている。

祇園祭の山鉾巡行は、長い歴史を誇る祭礼で復興される。大船鉾は元治元年（二〇一四）には大船鉾があるが、それは古式ゆかしいという言葉では納まらない魅力を持っている。室町時代には風流の趣向として毎年のように出し物が変化し、その意識は江戸時代になって絢爛豪華な装飾品をしつらえる方向へと受け継がれてゆき、現在でもまた山鉾の復活や懸装品の新調など新たな話題を提供してくれる。祇園祭の山鉾巡行は町衆の情熱とともに今も生きているのである。

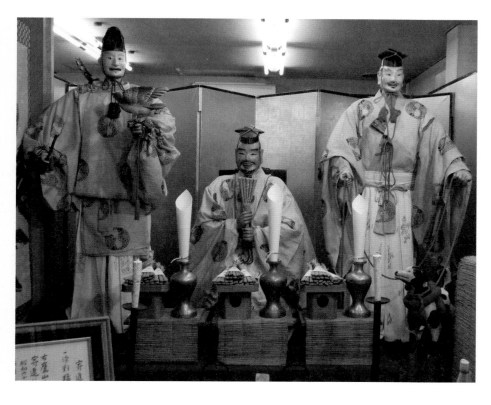

鷹山に搭載されていた
三体の人形

Three sacred idols of Takatsukai,
Taruoi and Inutsukai once mounted
on Taka-yama

〈参考〉
鷹山御神体人形　鷹遣・犬遣・樽負
江戸時代

山鉾ものがたり
鷹山と粽（ちまき）

　粽は祇園祭の宵山に販売される縁起物で、これを家の玄関先に掛けておくと厄除けになると伝えられています。祇園祭の粽はお守りですので中には食べ物は入っていませんが江戸時代の祇園祭では食用の粽が大切な役割を果たしていました。

　山鉾巡行に鷹山を出していた三条衣棚町の古文書を紐解くと、祇園祭の会計を記した「入払帳」には、毎年必ず一定量の粽が菓子屋から購入された記録があるのですが、その用途は今とは少し違っていました。同じく三条衣棚町文書の「祇園会神事当日式目」という史料には、「粽配方之覧」として粽を配布する先についての取り決めが記されています。そこに記された配布先は、町役人や大工、車方や笛方など祇園祭でお世話になる方々で、これはおそらく贈答品だったのでしょう。京都には昔から食用の粽を贈り物としてしつらえる習慣がありました。かつての祇園祭にもそのしきたりが残っていたのでしょう。

鷹山の人形の詳細図

Detailed picture of the three idols on Taka-yama, created in 1831

147
御神体人形図
天保二年(一八三一)
鷹山保存会

四条傘鉾の欄縁

Decorative rails of Shijokasa-hoko, created in pursuit of depicting the nature of Gion Festival

148
欄縁　波濤図木瓜紋
市女笠図飾金具付
平成二十二年(二〇一〇)
四条傘鉾保存会

山鉾ものがたり

傘鉾風流の再現と四条傘鉾

　四条傘鉾では、艶やかな衣裳に身を包んだ子ども達が披露する棒振り踊りがその特徴となっています。シャグマをかぶって棒を持つ棒振り二人と、花笠姿の鉦・太鼓・ササラの各楽器を持った二人ずつ計八名の踊り手達が二組出て、巡行の際には随所で踊りを披露します。傘鉾の周囲で踊りが催される様子は祇園祭の山鉾巡行を描いた絵画などに古くから見られた光景で、こうした芸能は、疫神を傘などに依り憑かせて歌や踊りでにぎやかに囃しながら送るという、かつて流行した風流拍子物と呼ばれるものの姿を留めていると考えられています。

　しかし四条傘鉾の踊りや囃子の芸能は、長い中断の間に伝承が途絶えてしまっていました。そこで、残された文献や絵画の分析を進めると共に、かつて都で流行した風流踊りの雰囲気を残すとされる滋賀県甲賀市土山町の瀧樹神社に伝わるケンケト踊りを参考に、芸能が再現されたのです。様々な考証を経て現代によみがえった四条傘鉾の棒振り踊りは、祇園祭の山鉾巡行にさらなる魅力を添えています。

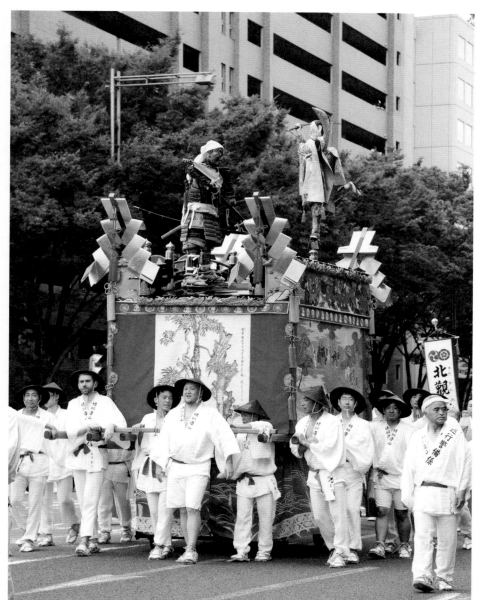

祇園祭後祭巡行の
先頭を行く橋弁慶山

Hashibenkei-yama leading the
Atomatsuri (second festival procession)
of the Gion Festival

149 重要有形民俗文化財

橋弁慶山
橋弁慶山保存会

山鉾
ものがたり

橋弁慶山の特徴

橋弁慶山の意匠は、五条大橋で対峙する弁慶と牛若丸の場面です。弁慶に対峙する牛若丸が片足一本で橋の上に立つ様子は既に室町時代の屏風絵などにも描かれており、現在もその古態をとどめています。

牛若丸の足を支える鉄串には天文六年（一五三七）の年号とこれを鍛えた刀鍛冶「信國」の銘がみえます。また、牛若丸の太刀や弁慶の長刀には、刀工「近江守久道」の名が宝暦七年（一七五七）の年号と共に刻まれており、その経てきた年月を感じさせます。橋弁慶山では、祇園祭の他の舁山と異なり、真松や朱傘を立てませんが、室町時代や江戸時代の祇園祭礼図にも同じ意匠の様子が描かれており、往古からの姿を今に伝えています。

また橋弁慶山には、昔から「闇取らず」の特権があり、祇園祭の後祭巡行では常に一番目を行くことが決まっています。

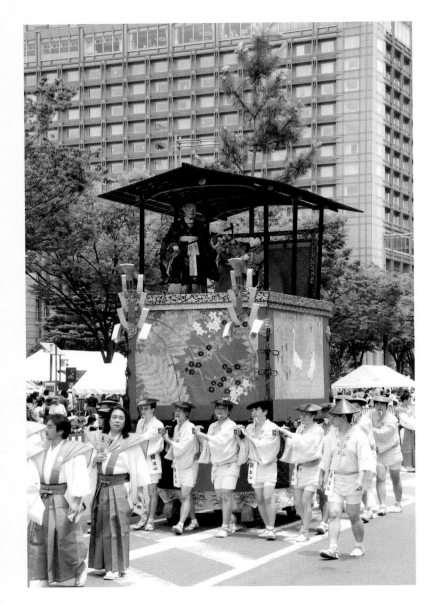

日覆い屋根をもつ
郭巨山

Kakkyo-yama, the only Gion Festival float
featuring a sunshade roof

150 重要有形民俗文化財
郭巨山
郭巨山保存会

山鉾
ものがたり

郭巨山と郭巨釜掘りの物語

　郭巨山の趣向は、中国で孝行に尽くした二四人の物語を集めた『二十四孝』から「郭巨」を題材としています。郭巨は後漢の時代の人物の名前です。彼は貧しさのため年老いた母と三歳になる息子を共に養う事が困難になります。郭巨は母の孝養を尽くそうとすれば子どもを養う事ができず、また子を養うためには老母への孝行を果たす事ができないと思い悩みますが、母は唯一無二であるからと遂に子を棄てる事を決意します。そして郭巨は、子を埋めるために鍬で穴を掘ります。すると地中から黄金の釜が出てきます。釜は郭巨の母への孝行の心に感心した天からの贈り物でした。黄金の釜を得た郭巨は、子を棄てる事なく母への孝養を尽くしたといいます。

146

中近世の祇園会神輿とその担い手

西山 剛

column

十年に及ぶ応仁・文明の乱によって長期間の中断においこまれていた祇園会であるが、明応九年（一五〇〇）六月にいたりようやく復興した。しかしその後、祇園会は順調に遂行したわけではなく、延引や追行などにより幾度も式日からはずれた異例の日程で開催せざるを得なかった。そんな中の天文二年（一五三三）六月の出来事である。

この頃京都は、上層町衆を主な構成員とする法華宗が一向宗や山門勢力と鋭く対立し一触即発の状況であった。そんな世情を反映し、室町幕府はやはりこの年の祇園会も延引するよう決定し命令を下した。しかしこのことを不服とした下京六十六町の月行事、触口、雑色たちが大挙して祇園社に押しかけたのだ。この月行事、触口、雑色とは、いずれも町衆を把握し、町の運営を司る重要役職であった。いわば町の代表者が祇園会の延引をめぐって祇園社執行部と直接交渉に及んだのである。そして、このときに主張された町側の方針が「神事これなくとも、山鉾渡したし」（神輿渡御は行わなくとも、山鉾巡行は行いたい）というものであった。

この言葉はその後の祭礼研究を決定づけるほど重視され、「山鉾巡行＝町衆のまつり」と「神輿渡御＝神社のまつり」という対比的な枠組みも構築された。

しかし、祇園会研究が蓄積されていくのに従い、徐々にこの捉え方は解消され、山鉾巡行にいたっては、その担い手のひとつとして室町幕府が「発見」されるに至り、今では山鉾巡行は幕府と町が密接に結びつき実施された儀式と考えられるようになった。では「神輿渡御＝神社のまつり」という部分はどうであろうか。

中世においても祇園の神輿は三基であった。主祭神である①牛頭天王（現在の素盞嗚尊・中御座）が乗る大宮神輿、その妃神である②婆利采女（現在の櫛稲田姫命・東御座）が乗る少将井神輿、その子神である③八王子（現在も同じ八王子西御座）が乗る八王子神輿がそれだ。これら三基の神輿は、駕輿丁とよばれる輿丁により①③が大政所御旅所、②が少将井御旅所に渡御された。駕輿丁は①は摂津国今宮に居住する人々がつとめ、②③は京都の町人から選ばれるのが慣習であったようだ。

江戸時代になると②③の駕輿丁を出す町々がはっきりしてきて、轅町という名称も出現する。図をあげたい。図中、着目すべきは丸印と三角印である。これらは八王子駕輿丁を出す町々を示しているが、その中心近くに大政所御旅所旧地が存在していることは重要である。現在、八坂神社の御旅所は四条河原町に所在しているが、豊臣秀吉によってこの地に移される前、大政所神輿と八王子神輿が渡御する場は、まさに図中に示した大政所御旅所旧地であった。

御旅所は、祇園会における在地側のセンターであり、そこには地縁で結ばれた宮座的祭祀組織が存在した可能性も指摘されている。この御旅所の存在こそ、町人が駕輿丁役を担う上での大きな根拠になっていたのではなかろうか。

とすると、当然ながら「神輿渡御＝神社のまつり」とのみ把握することはできない。神を祀る祇園社、その神を信仰し町中へ引き入れる町衆、その一連の儀礼を維持し安定を図る為政者。この三者の密接かつ有機的な連関こそが祇園会神輿渡御を支える重要な要素なのである。

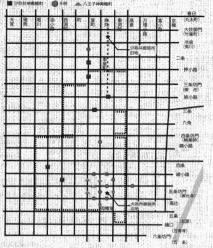

祇園会神輿轅町の所在地（西山：2017より引用）

山鉾紹介

山（Yama）

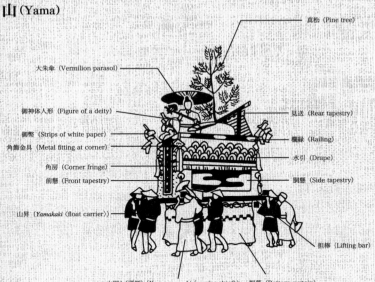

- 真松（Pine tree）
- 大朱傘（Vermilion parasol）
- 御神体人形（Figure of a deity）
- 御幣（Strips of white paper）
- 角飾金具（Metal fitting at corner）
- 角房（Corner fringe）
- 前懸（Front tapestry）
- 山昇（*Yamakaki*〈float carrier〉）
- 見送（Rear tapestry）
- 欄縁（Railing）
- 水引（Drape）
- 胴懸（Side tapestry）
- 担棒（Lifting bar）
- 山廻し（頭領）（*Yama-mawashi*〈carrier chief〉）
- 裾幕（Bottom curtain）

「重　　量」約1トン
「昇　　方」14〜20人前後

Weight: 1 tons
Number of pullers: 14-20 persons

鉾（Hoko）

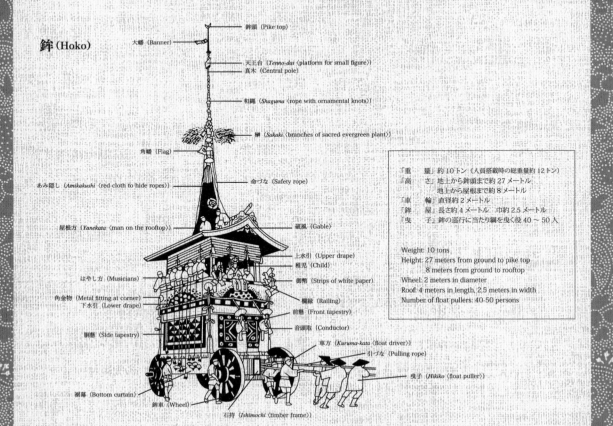

- 鉾頭（Pike top）
- 大幡（Banner）
- 天王台（*Tenno-dai*〈platform for small figure〉）
- 真木（Central pole）
- 和縄（*Shaguma*〈rope with ornamental knots〉）
- 榊（*Sakaki*〈branches of sacred evergreen plant〉）
- 角幡（Flag）
- あみ隠し（*Amikakushi*〈red cloth to hide ropes〉）
- 命づな（Safety rope）
- 屋根方（*Yanekata*〈man on the rooftop〉）
- 破風（Gable）
- 上水引（Upper drape）
- 稚児（Child）
- はやし方（Musicians）
- 御幣（Strips of white paper）
- 角金物（Metal fitting at corner）
- 欄縁（Railing）
- 下水引（Lower drape）
- 前懸（Front tapestry）
- 胴懸（Side tapestry）
- 音頭取（Conductor）
- 車方（*Kuruma-kata*〈float driver〉）
- 引づな（Pulling rope）
- 曳子（*Hikiko*〈float puller〉）
- 裾幕（Bottom curtain）
- 鉾車（Wheel）
- 石持（*Ishimochi*〈timber frame〉）

「重　　量」約10トン（人員搭載時の総重量約12トン）
「高　　さ」地上から鉾頭まで約27メートル
　　　　　地上から屋根まで約8メートル
「車　　輪」直径約2メートル
「鉾　　屋」長さ約4メートル　巾約2.5メートル
「曳　　子」鉾の巡行に当たり綱を曳く役40〜50人

Weight: 10 tons
Height: 27 meters from ground to pike top
8 meters from ground to rooftop
Wheel: 2 meters in diameter
Roof: 4 meters in length, 2.5 meters in width
Number of float pullers: 40-50 persons

長刀鉾（なぎなたほこ）

祇園祭前祭巡行の先頭を行く長刀鉾には、その権威に相応しい数々の名宝優品が伝来しています。鉾の側面を飾る胴懸には大陸伝来の二枚ずつの幕がかけられ、その上には紺羅紗地唐草四神八珍果図刺繍と蜀江雲龍文様繻珍の水引が彩りを添えます。そして欄縁には黒漆塗地に菱川清春が下絵を手掛けた「三十六禽之図」の鍍金金具が豪華さを演出します。

また長刀鉾の天井囲板には、紀廣成下絵の「星板鍍金二十八宿図」が輝き、前後のけらば板には松村景文画「鶴図」「孔雀図」がはめられます。そのほか、屋根の破風蟇股には木彫の人形が飾られますが、そのうちの一体は刀工である三條小鍛冶宗近が長刀を鍛えている姿を写したもので、長刀鉾の象徴ともいえる長刀の鉾頭に関する歴史物語を彷彿とさせます。

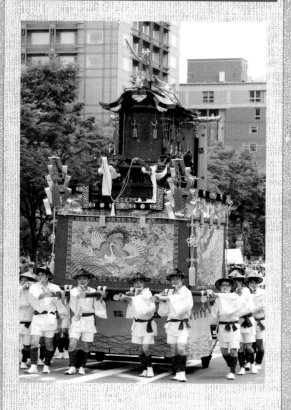

（山鉾の順は二〇一九年の巡行順を元にしています）

蟷螂山（とうろうやま）

蟷螂山には御所車の上にかまきりが乗っています。その理由は、中国の故事「蟷螂の斧」に由来します。

昔ある中国の王様が車に乗って移動している時、車の前に小さいかまきりが立ちはだかり、王の部下がかまきりを踏みつぶそうとした時、王は小さな体で巨大な車に立ち向かおうとした勇気を讃えて、かまきりを除けて車を走らせるよう命じたのです。以来、小さな者が勇気を出して大敵に挑む様子を「蟷螂の斧」という言葉で表すようになりました。かまきりの乗る御所車は四条隆資（一二九二～一三五二）という貴族の家の車をあらわしています。隆資は天皇を守って戦い、最後は多くの敵に囲まれて戦死しました。隆資の戦う姿は「蟷螂の斧」という言葉を体現するような立派なものであったと人びとは讃えました。蟷螂山の飾りには、中国の「蟷螂の斧」ということわざと、日本の歴史上の人物の四条隆資の伝説が融合しています。

芦刈山（あしかりやま）

芦刈山の御神体人形は芦を刈る翁の姿で、その周囲には芦が立てられ一面の芦原を表現しています。芦刈山に伝来する品の中でも特筆されるのが重要文化財の「綾地締切蝶牡丹文様片身替小袖」です。白と黄色そして萌黄の配色は美しく、襟裏には天正十七年の墨書銘が残っており、これは祇園祭の山鉾町に現存する衣装の中でも最古のものです。

芦刈山には、欧州の風景を描いた四枚の毛綴で作られた前懸、中国の官僚の服の刺繍部分を仕立て直した波濤に飛龍文様の胴懸など、歴史を感じさせる名品が数多く伝わるほか、明治三十六年（一九〇三）に河辺華挙の下絵を元に製作された波に雁文様の欄縁金具や、日本画家の山口華楊が母校の京都市立格致小学校に寄贈した作品を元にした前懸「凝視」など、美しい装飾品が数多く伝え残されています。

木賊山（とくさやま）

木賊山は、世阿弥の作といわれる謡曲「木賊」を題材とした意匠をもつ山です。別れた子を思いながら木賊を刈る老翁の姿が搭載され、その周囲には青々と棒状に起立した木賊の様子が表現されています。

木賊山の懸装品には、杜甫の詩「飲中八仙歌」を題材とした「松蔭仙人図」と「仙人観楓図」が描かれた胴懸のほか、繊細な表現が見事な前懸「金地綴錦唐人市場交易図」や見送「牡丹鳳凰雲文綴織」があります。そして、山の周囲を飾る水引には、蝦蟇仙人や寿老人、西王母などの姿を中心にした絵が刺繍であしらわれ、豪華さを際立たせています。また、木賊に兎と波文様を鍍金であらわした見送房掛金具や、軍扇の形に木賊と兎の文様をかたどった角飾金具などは、木賊山ならではの造形美を誇ります。

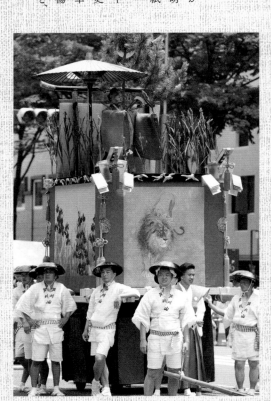

函谷鉾

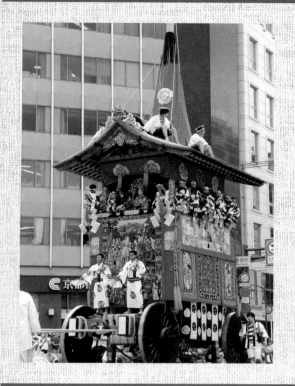

函谷鉾は、京都市下京区四条通烏丸西入の函谷鉾町から祇園祭の山鉾巡行に参加する鉾です。鉾の名前は、中国の斉の国の宰相・孟嘗君の故事にちなんだもので、その勇壮な姿と鮮やかな装飾品で前祭の巡行を彩ります。函谷鉾は人形稚児「嘉多丸」を戴いて巡行します。また函谷鉾には、函谷鉾は祇園祭では最初に人形稚児を搭載した鉾です。

十六世紀中頃にヨーロッパで製作されたタペストリーを仕立て直した重要文化財の前懸をはじめ、十七世紀のインド製中東連花葉文様ラホール絨毯の前懸のほか、中国大陸で織られた絨毯などを継いで仕立てた胴懸など、舶来の貴重な懸装品を多数有しています。函谷鉾には、祇園祭の長い歴史の変遷と町衆の想いが受け継がれています。

郭巨山

郭巨山は、中国で孝行に尽くした二四人の物語を集めた「二十四孝」から「郭巨」を題材とした趣向を搭載しています。郭巨山には、鍬を持った郭巨の姿が再現されて、またその傍らには黄金の釜も置かれています。我が子を犠牲にしてでも母を守ろうとした郭巨の物語は都の人びとにも広く知られており、郭巨山は「釜掘り山」とも呼ばれ親しまれてきたのです。郭巨山には、日覆いの障子屋根が取り付けられており、また欄縁の下に乳かくしという華やかな宝相華文様を施した板絵が装着されるなど、他の山鉾とは異なる独自の意匠を有しているのが特徴です。そのほかにも郭巨山には、江戸時代中期の著名な絵師である石田幽汀の下絵による胴懸など歴史と伝統を伝える装飾品が数多く伝来しています。

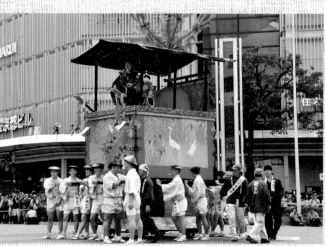

綾傘鉾 （あやがさほこ）

祇園祭の山鉾巡行の中でも、棒振り踊りと稚児行列、そして二基の傘鉾という特徴的な形態を披露するのが綾傘鉾です。傘鉾は祇園祭に登場する山鉾の原初形態といわれ、綾傘鉾はまさに往事の様相を今にとどめる貴重なものとなっています。綾傘鉾は江戸時代後期に一時期曳鉾として巡行に加わっていた事がありましたが、幕末の大火でそれらの部材を焼失してしまいました。焼失後、綾傘鉾は明治十二年（一八七九）から六年ほど徒歩囃子のかたちで祭に参加していましたが、明

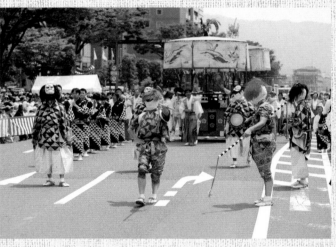

治十七年以降それも途絶えてしまいます。しかし次第に復活の機運が高まり、昭和五十四年（一九七九）から現在の姿で祇園祭の山鉾巡行に加わるようになりました。

伯牙山 （はくがやま）

伯牙山には、友を失った悲しみから弦を断って琴を弾かなかったという伯牙の話と、王の演奏命令に従うのを良しとせず琴を叩き割った戴逵の話のふたつの物語が伝えられています。伯牙山に搭載される人形には斧が握られ、琴を割る様子が表現されており、この山の飾りの姿から、伯牙山は別名を「琴割山」とも呼ばれてきました。

伯牙山を彩る懸装品では、前懸の前面にかけられる軸装様に仕立てられた「慶寿詩八仙人図」が特徴的。また山の周囲を飾る「緋羅紗地唐人物図」の水引は胴懸の中程まである幅広の画面に立体感のある押絵貼が施された華麗な品です。伯牙山の四隅には上段に源氏胡蝶文様の、下段には菊唐草透し彫りの飾金具が装着され、その上部には祇園祭の山鉾にはめずらしい白幣が四本立てられます。

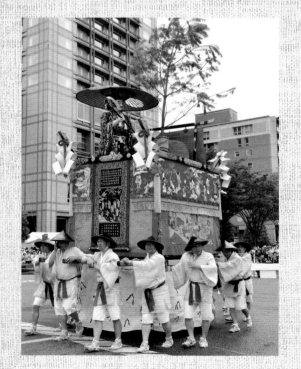

菊水鉾

菊水鉾という名前は、町内に昔からあった「菊水の井」という井戸にちなんで名付けられました。

菊水鉾は、幕末の元治元年（一八六四）に禁門の変でその部材などの大半を焼失してしまいましたが、町の人びとの努力によって昭和二十七年（一九五二）に実に八八年ぶりに見事復活を果たしました。

復活した菊水鉾には、山鹿清華や皆川月華、三輪晁勢、小林尚珉など、昭和時代の名工によって装飾品が整えられてゆきました。昭和時代に復活した菊水鉾は「昭和の鉾」とも称揚されています。

また菊水鉾には、長寿の伝説がある菊慈童の姿をした稚児人形が載せられます。

油天神山

天神様をのせて巡行するこの山は、町が油小路通にあることから油天神山と呼ばれますが、天神様を勧請した日が丑の日であったことにちなんで、牛天神山とも呼ばれてきました。

油天神山に伝来した懸装品には、例えば文化十二年（一八一五）に新調された西洋の王侯貴族の姿を綴織で描いた「宮廷園遊図」毛綴織の見送や、三国志の英雄劉備玄徳の三顧の礼の故事の様子を描いた「雪中楼閣山水劉備図」を刺繍で施した見送があります。また、中央アジアのカザフスタン製で独特の模様を有する絨毯三種が胴懸として伝え残されてきたのも油天神山の特徴です。そのほか、金地有職丸文様の刺繍が美しい天保十二年（一八四二）製の水引や、龍鳳凰文様が肉入刺繍された水引など、魅力あふれる品々が油天神山を彩ってきたのです。

太子山
_{たいしやま}

太子山には、十八世紀中頃製作のインド刺繍による金地孔雀に幻想的花樹図の胴懸や、その上部に掛けられる七宝繋文様の水引など、印象的な品々があります。前面を飾る前懸には、緋羅紗地に秦の始皇帝と阿房宮の様相をあらわした刺繍や、龍の刺繍の布片を一六点集めて緋羅紗地の上に幾何学的に配置した緋呉呂地龍角刺繍が伝来しています。

また、巡行中は見ることができない舞台の中側に飾られる中釣幕は、扇面文様が幾つも重ねられた構図です。そのほか四隅に飾られる飛龍の金具や、欄縁に施された時計草の金具などもあります。また町内の宵山飾りでは、江戸時代中期の能書家・青蓮院宮尊祐法親王の手による「聖徳太子」の書も掛けられます。

保昌山
_{ほうしょうやま}

保昌山には、中国の故事を題材とした下絵をもとに製作された懸装品が伝来しています。下絵の作者は江戸時代後期に京都で活躍した絵師の円山応挙で、前懸裏地の「画工　圓山主水」の名と安永二年（一七七三）の墨書から、応挙が四〇歳頃に描いたものである事が知れます。保昌山を出す京都市下京区燈籠町では、この下絵も屏風に仕立てて大切に保管しており、祇園祭の装飾品製作に当時最高の絵師が携わっていたことを示す貴重な資料となっています。

このほかにも保昌山には、さまざまな鳥の姿を刺繍で描いた補子をつなぎ合わせた水引などがあり、町の人びとによって守り伝えられた美しい懸装品の数々は、祇園祭での巡行に彩りを添えています。

鶏鉾

<ruby>鶏鉾<rt>にわとりほこ</rt></ruby>

鶏鉾の名は『古事記』の天の岩戸の物語に登場する「常世の長鳴鶏」に取材したものとも、中国古代の堯の時代の故事である「諫鼓」に由来するとも伝えられています。

鶏鉾には、中世ヨーロッパで製作されたタペストリーが見送として伝来し、重要文化財に指定されていますが、そのほかにも、胴懸には十七世紀の前半にペルシャで製作された絨毯などが彩りを添え、後懸には二枚の朝鮮毛綴を継ぎ合わせた後懸も伝来しています。そのほか「唐宮廷楼閣人物図刺繍」の下水引は、江戸時代後期に活躍した四条派の絵師松村呉春が下絵を手がけたとされるもので、また二番水引「緋羅紗地蝶文様刺繍」は呉春の弟景文が下絵を描いた品と伝わります。

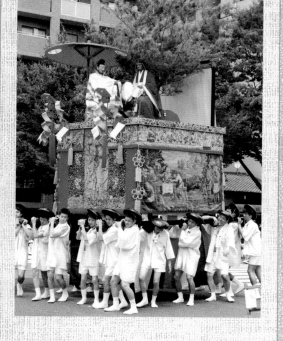

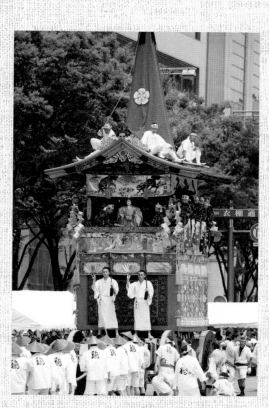

白楽天山

<ruby>白楽天山<rt>はくらくてんやま</rt></ruby>

白楽天山は、唐の詩人白楽天が道林禅師に仏法の大意を問う場面をあらわしています。白楽天山を飾る装飾品には、十六世紀にヨーロッパで作られたタペストリーを中央にして、左右には波濤飛龍文刺繍裂を継ぎ合わせた前懸をはじめ、孔雀や麒麟などの聖獣を金糸で刺繍した水引、そして見送には山鹿清華作の「北京万寿山図」の綴織が用いられています。また胴懸には、左に昭和五十三年（一九七八）にフランスから輸入した十七世紀のフランドル地方製のゴブラン織「農民の食事」を、右には十八世紀ベルギー製のタペストリー「女狩人」が用いられるなど、新しさと伝統が融合した美しい姿が山鉾巡行を彩ります。

四条傘鉾
（しじょうかさほこ）

四条傘鉾は、京都市下京区四条通西洞院西入ル傘鉾町から巡行に出立する鉾です。傘鉾を中心に、棒振りや鉦、太鼓、ササラなど多彩な芸能を催す子供たちが行列をなして、都大路を練り歩きます。

四条傘鉾は、応仁の乱以前にもその記録が見られ、明応九年（一五〇〇）のくじ取り次第には「十三番 かさはやし 四条油小路ト西洞院ノ間也」と記載される、古くから祇園祭に参加していた鉾です。その様子は宝暦七年（一七五七）に刊行された『山鉾由来記』の挿絵にも見ることができます。

しかし、四条傘鉾は元治元年（一八六四）の大火によって衰退し、明治四年（一八七一）を最後に巡行の列から姿を消してしまいました。その後、昭和六十年（一九八五）になって絵画資料を参考に傘鉾本体が復元され、昭和六十三年に棒振り踊りとお囃子が再興されて、百十数年の歳月を経て山鉾巡行の列に再び戻ってきたのです。

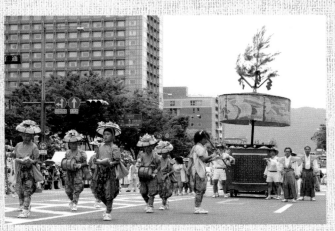

孟宗山
（もうそうやま）

孟宗山の背面を飾る見送には竹内栖鳳の肉筆による「孟宗竹藪林図」が鮮やかに描かれています。また「波濤に飛龍文様綴織」の前懸などは、江戸時代に大陸の王朝官僚の服を仕立て直したものであり、ほかにも「西王母と寿老人の図」と「虎渓三笑図」をそれぞれ綴織であらわした文化五年（一八〇八）製作の胴懸などがあります。

また、欄縁には幾羽もの鳥が戯れる構図の飾金具が散りばめられていますが、この欄縁と共に、見送を懸ける鳥居にも牡丹菊文様の重厚な飾金具が装着されています。これらは、京都画壇で活躍した幸野楳嶺の下絵を元にしたものです。そのほか、「筍」の文字をあしらった山を担う棒の轅先金具など特徴的な金具があります。

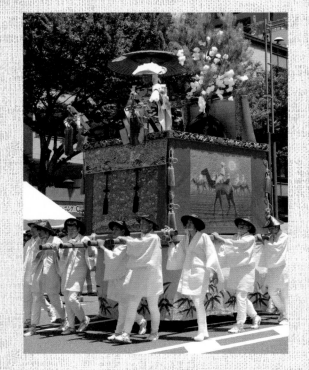

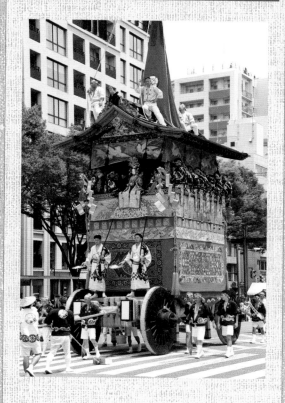

月鉾（つきほこ）

鉾の頭頂部にそびえ立つ天王座に月読尊を祀ることからこの名で呼ばれる月鉾は、祇園祭の山鉾の中でも全長重量ともに最大規模を誇ります。月鉾の大屋根には漆黒の八咫烏が搭載され、その下方の妻飾には金波に兎が躍動する彫刻がみえます。また破風軒裏には円山応挙の手になる金地著彩の草花図が描かれ、天井の周囲には岩城九右衛門が筆をとった唐紙貼金地著彩の源氏五十四帖扇面散図が飾られます。そして、月鉾の象徴でもある三日月形の鉾頭は町内に数点が伝来しますが、その中でも最古の銘文を持つ貴重な品であり、月鉾の歴史の深さを示しています。（一五七三）の銘の入った鉾頭は祇園祭の山鉾の中でも最古の銘文を持つ貴重な品であり、月鉾の歴史の深さを示しています。

山伏山（やまぶしやま）

山伏が修行のため峯入りをする様子の御神体人形を搭載し、その名を本体に冠したのが山伏山です。

山伏山には、数々の壮麗な装飾品が伝え残されています。中でも山伏山の周囲を飾る水引「養蚕機織図」の綴織は、江戸時代後期の作品と伝えられ、蚕を飼って繭を取り、そこから絹糸を紡いで、そして機を織って絹織物を仕立て上げるまでの工程が、人びとの生き生きとした姿と共に描き出されており、山伏山を彩る希少な懸装品のひとつとなっています。そのほかにも、山伏山には、懸装品や飾金具など実に多くの装飾品があり、それらは青山の会所飾りにも披露されて人びとの目を楽しませています。

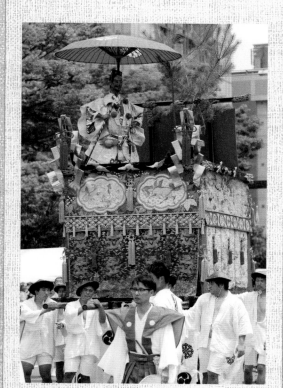

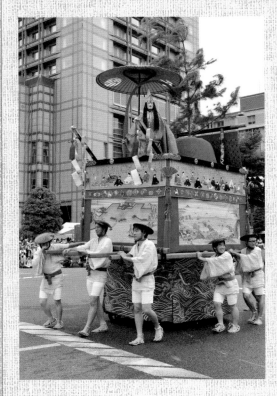

占出山
うらでやま

　占出山は、その昔、神功皇后が肥前国松浦で釣りをして戦勝を占ったという故事にちなんだ御神体を搭載しており、「鮎釣山」とも呼ばれています。

　神功皇后の御神体には安産の効験があるとされ、女性たちから安産の御礼に納められたという衣装が数多く所蔵されています。占出山町に残る古い記録には占出山に寄進された衣装類が列記されており、その中には貴族や豪商の女性たちの名前が見えます。また占出山の周囲を飾る胴懸や前懸には、松島や天橋立、宮島といった日本三景が描かれた懸装品があり、これもまた特徴のひとつとなっています。

霰天神山
あられてんじんやま

　霰天神山には、天神さまを祀るということで梅の意匠を用いた飾金具などが随所に見られるほか、社殿の周囲には天神にちなんだ装飾を施された回廊がその周囲に巡らされます。

　懸装品としては、十六世紀後半に製作されたトロイア戦争の場面を描いたタペストリーを用いた前懸をはじめ、雲龍文様の中国織錦と花尽文様のフランス織錦と呼ばれる織物が組み合わされた胴懸、そして唐子遊図の刺繍を施した天明六年（一七八六）の後懸などの優品が伝えられています。

　また、山に搭載される社殿には前面に朱鳥居が立てられ、そこには延宝六年（一六七八）の銘をもつ天神額が掲げられてきました。そのほかにも、寛文八年（一六六八）の銘が刻まれた振鈴などがあり、その歴史の奥深さを示しています。

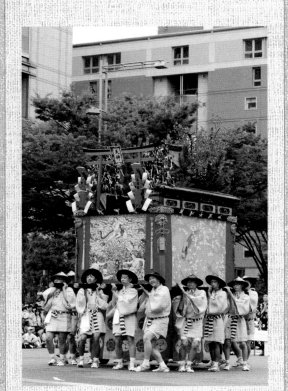

放下鉾（ほうかぼこ）

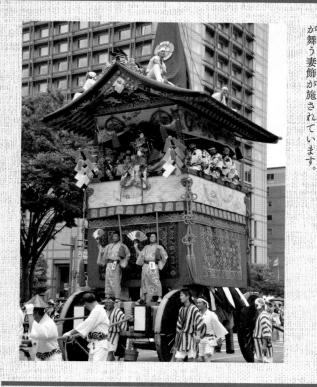

　放下鉾は、鉾頭の形が州浜に似ていることから「州浜鉾」とも呼ばれてきました。

　放下鉾には多様な懸装品が伝来しています。放下鉾の前面を飾っていたメダリオンと呼ばれる中央に大きな花弁状の文様をもつ絨毯は、十七世紀後半から十八世紀前半にかけて、インドのデカン地域で織られたとされるものです。また、下水引として用いられてきた『琴棋書画図』の幕は、その下絵を手掛けたのが与謝蕪村と伝わる品で、金地に人物や楼閣が刺繍で描かれた豪華なものです。

　放下鉾は明治時代になって大改修を行い、その後も壮麗な装飾が次第に施されてゆきます。例えば大正六年（一九一七）には、京都画壇の巨匠の幸野楳嶺の描いた図案を元にして、大屋根の下に木彫の丹頂鶴が舞う妻飾が施されています。

岩戸山（いわとやま）

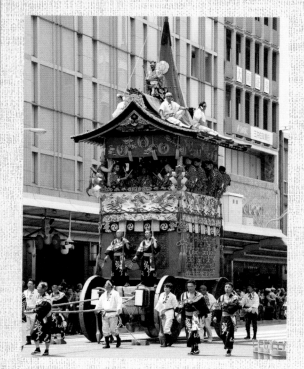

　応仁の乱より以前から祇園祭の巡行に参加していた岩戸山は、江戸時代に鉾の形を模した大屋根をつけたとされるなど、歴史ある由緒と祇園祭に登場する山鉾の移り変わりの様相を今に伝える山です。

　岩戸山の正面を飾る前懸は十七世紀後半頃に中国の近辺で製織された玉取獅子図に八角飾り連文額文様の絨毯で、左右の胴懸には変わり斜め格子花文様で藍地と黄地のいずれも十八世紀初頭にインドで織られた絨毯が飾られます。また見送には日月龍額唐子嬉遊図の刺繍が施された品が伝わります。そのほか文政四年（一八二一）の銘をもつ金地鳳凰瑞華彩雲岩に波文様の刺繍が施された下水引や、文化十四年（一八一七）の銘が入った緋羅紗地宝相華文様の刺繍の二番水引や紺金地縞雲巴木瓜文様の綴織の三番水引などが目を引きます。

船鉾（ふねほこ）

祇園祭に登場する山鉾の中でも、とりわけ異彩を放つのが船鉾です。

船の形をしたその独特の形状は、神功皇后の伝説をもとにした物語を体現しており、豪壮な龍の刺繍が施された水引や、雲龍文の前懸、金地に多彩な草花が装飾された格子天井など、祇園祭の山鉾に相応しい装飾が施されます。また、御神体である神功皇后は、住吉明神・鹿島明神と、海神である安曇磯良の三神によって護持されて鉾に搭載されます。巡行の後には安産の呪具として鉾に尊ばれる神功皇后像の腹帯は、美しい懸装品と共に奥深い物語が伝承されています。

など、船鉾には、美しい懸装品と共に奥深い物語が伝承されています。

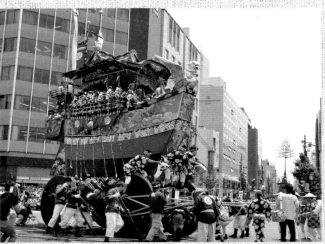

橋弁慶山（はしべんけいやま）

京の五条大橋を舞台に繰り広げられた武蔵坊弁慶と牛若丸との戦いは、源平の争乱を飾る逸話のひとつとして名高く、謡曲「橋弁慶」として後世に伝えられてきました。橋弁慶山には鎧姿で長刀を振るう弁慶に対し、片足で橋の欄干に立つ牛若丸の姿が表現されています。

絢爛豪華な懸装品のうち、左右の胴懸に施された図絵は、祇園祭と並んで京都三代祭のひとつに数えられる葵祭の「路頭の儀」の様子を描いた「加茂葵祭行列図」で、祇園祭の山鉾巡行の中に葵祭の様相で魅せるという妙味のある演出がなされています。

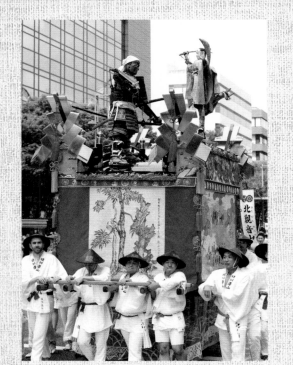

160

北観音山
きたかんのんやま

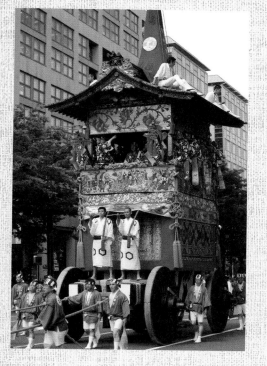

京都市中京区新町通六角下ル六角町から出る北観音山は、文和二年（一三五三）に創建されたと伝えられる古い歴史を持つ山です。楊柳観音像と脇侍の韋駄天像を乗せて、右脇後部に楊柳観音の象徴である柳から出る南観音山と一年ずつ交代で山鉾巡行にしていて、「上り観音山」とも呼ばれていました。

北観音山にはもともと屋根はありませんでしたが、江戸時代の中頃には障子屋根を取り付けるようになります。天明八年（一七八八）の大火で本尊を焼失するなどの被害を受けますが直ちに復興を果たし、寛政九年（一七九七）には屋根を建造し、天保二年（一八三一）には現在のような本格的な大屋根を持つ姿となりました。北観音山を出す六角町には、三井家などの有力商人が屋敷を構えていたので、その資金力によって壮麗な曳山が建造されたのです。

鯉山
こいやま

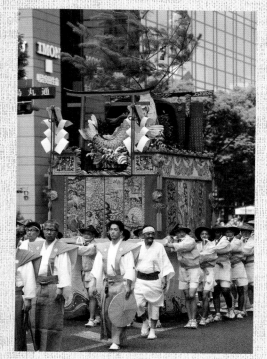

鯉山の魅力のひとつに、中世ヨーロッパからもたらされたタペストリーを仕立て直した懸装品があります。これはホメロスによる古代ギリシャの長編叙事詩『イーリアス』から、トロイの王プリアモスとその妃のヘカべが、ギリシャの神であるアポロンの像を崇拝する姿を描いたもので、鯉山では、このタペストリーを九つに裁断し、それぞれ見送と二枚の胴懸、そしてその上部を飾る二枚の水引とし、また残る四つの部分をひとつにした前懸、反転した「B」の文字が二カ所にあしらわれているのが認められますが、これはこのタペストリーが製作された場所である「ブラバン・ブリュッセル」（現在のベルギー・ブリュッセル）をあらわすイニシャルで、同地は十六世紀のヨーロッパにおける毛綴織の一大生産地でした。現在では極めて希少なこのタペストリーは、遠く日本の京都で祇園祭の懸装品として大切に伝えられてきたのです。

八幡山（はちまんやま）

八幡山はお町内で祀られてきた八幡社を搭載する山で、巡行の際には朱鳥居に黄金の社殿が美しく映え、沿道の人びとを魅了してきました。また飾金具にも八木奇峰の下絵による霊芝文様の見送裾金具や笹文様の轅先金具など、目を引く品物が数多く伝来しているのが特徴です。毎年山鉾巡行が行なわれる前夜の宵山では屏風祭が催されますが、八幡山を出す三条町で拝見できる屏風の中でもとりわけ目を引くのが「祇園祭礼図屏風」です。六曲一隻の屏風には、上段に後祭の巡行をする山鉾が四条通りを西へと向かう様子が描かれ、下段には三条通りを東進する三基の神輿が描かれています。この屏風の作者は海北友雪（一五九八〜一六七七）。桃山時代の高名な絵師、海北友松の息子です。絵師友雪の円熟期に描かれたこの屏風は、往時の祇園祭の様子を伝える資料としても貴重なものです。

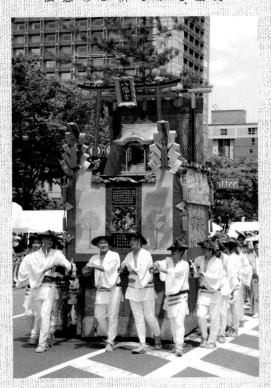

黒（くろ）黒主山（ぬしやま）

黒主山には、巡行などを華やかに演出する多彩な装飾品が数多くそろえられています。隔年で装着される二種類の見送は、いずれも中国綴織などを用いた江戸時代前期の優品で、黒主山の周囲を飾る胴懸にも、寛政元年（一七八九）にしつらえられた白羅紗地龍桜花文様捺染の品などがあり、その美をひきたててきました。

また、元治元年（一八六四）製の欄縁には、黒漆塗に四季草花文様の鍍金飾金具が施され、文化九年（一八一二）に調えられた見送裾部鍍金飾金具や角鍍金飾金具は、桜花文様の美しい品々であり、見送の上部を飾る住吉・淀・雲鶴それぞれの文様の鍍金飾金具も迫力があります。そして金銅線刻唐草文様棒鼻金具は、意匠化された「黒」の文字がたいへん印象的です。

南観音山
（みなみかんのんやま）

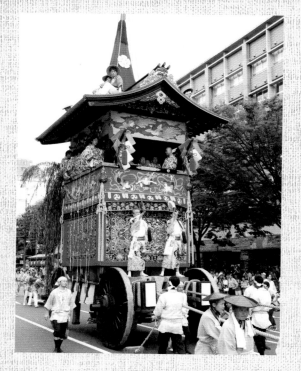

　南観音山は別名を「下り観音山」とも呼ばれ、江戸時代には北観音山と隔年交代で祇園祭の山鉾巡行に参加していました。南観音山の本尊は病気の苦しみから人びとを救済する楊柳観音で、南観音山はその象徴である柳の枝を垂らして巡行に臨みます。また、南観音山では、本尊の楊柳観音像を蓮台に載せて町内を駆け回る「あばれ観音」という行事がおこなわれます。そのほか南観音山には、脇侍として善財童子が祀られています。

　南観音山を飾る懸装品には躍動感あふれる意匠をもつ品が数多くあります。中でも塩川文麟が下絵を手掛けたという緋羅紗地四神文様刺繍の天水引や、土佐光学による下絵を元にした金地舞楽図刺繍の下水引などは出色の品々です。

役行者山
（えんのぎょうじゃやま）

　役行者山は長い歴史を重ねてきた山で、数々の優品が伝来しています。例えば登り龍を綴刺刺繍で描いた旗二枚を継ぎ合わせて作られた見送りや、唐子嬉遊図を綴織で表現した水引などは出色の品です。

　役行者町では、祇園祭の宵山に修験道の総本山である京都市左京区の聖護院から山伏を招いて護摩焚が行われます。聖護院は長くこの修験道を統括してきた寺院のひとつで、役行者山とも深いつながりで結ばれてきました。宵山の日の午後には、山伏姿の聖護院の僧が役行者町に来臨し、読経や聖矢を放つ儀礼を行い、護摩焚をして役行者山とこれに携わる人びとの安全を祈願します。

浄妙山（じょうみょうやま）

浄妙坊と一来法師の勇壮な姿に目を奪われる浄妙山ですが、意匠を凝らした装飾もその魅力のひとつです。「琴棋書画図」を描いた胴懸は天鷲絨（びろーど）で織られた逸品で、当時まだ珍しかった天鷲絨を胴懸に仕立てた浄妙山は、「びろーど山」とも呼ばれました。また浄妙山の胴懸の「エジプト風景図」と前懸の「室内洋犬図」、そして後懸の「狩猟風景図」はいずれも十九世紀初頭のイギリス織の絨毯です。

巡行の際、水引に懸装品の代わりに木製の欄縁が装着されるのも特徴で、宇治橋の橋脚と川の急流の様子を彫金で施したしつらえは、宇治橋合戦の様相をみせる浄妙山の装飾を彩ります。また浄妙山の四隅に上下二段に装着される「雲形に鳥獣文様鍍金金具」は天保三年（一八三二）の作で、それぞれに刻まれたデザインが異なるのが見どころのひとつです。

鈴鹿山（すずかやま）

祇園祭の山鉾の意匠の題材には、実に様々な物語が取り上げられていますが、女性の神が主人公となっているものはそう多くはありません。鈴鹿山は、その数少ない女性神像をいただいた山です。黄金に輝く立烏帽子をかぶった鈴鹿権現は、長刀を左手に、扇を右手に持って手に立ちはだかり、旅人の往来を妨げる悪鬼を退治する様相があらわされています。鈴鹿山では、この鈴鹿権現を鈴鹿御前、あるいは瀬織津姫神とも呼んでいます。鈴鹿山は元治元年（一八六四）の蛤御門の変で火災にみまわれますが、四年後の明治元年には見事復活を遂げています。

四 大船鉾（おおふねほこ）

平成二十六年（二〇一四）七月、大船鉾が復興され祇園祭の山鉾巡行への参加を果たしました。大船鉾は元治元年（一八六四）の蛤御門の変に端を発する大火で本体などを焼失してしまいましたが、一五〇年ぶりに再建されたのです。大船鉾は、凱旋船鉾とも呼ばれ祇園祭の後祭巡行の最後を飾る鉾としての役割を担ってきました。大火での焼失以降、祇園祭にもさまざまな変遷があり、昭和四十一年（一九六六）からは後祭巡行が前祭と合一され、およそ半世紀が過ぎましたが、この大船鉾の復興が契機となり、同じ年に後祭巡行が実に四九年ぶりに復活されました。大船鉾復興と共に祇園祭にも新たな歴史が刻まれたのです。

鷹山復元図

鷹山（たかやま）

鷹山は、古くから祇園祭の山鉾巡行に参加しており、十五世紀には「鷹つかい山」としてその名が既に記録されているという長い歴史をもつ山です。天明八年（一七八八）に京都を襲った大火事で被災しますが、十八世紀末には豪壮な大屋根を乗せた姿で再興されました。しかし、十九世紀初頭に今度は大風雨によって大破してしまい、その後は巡行への参加を見合わせていました。そして、元治元年（一八六四）に勃発した禁門の変で発生した火事によって山の部品のほとんどを焼失してしまいます。しかしながらこの時には、代々鷹山に飾られてきた「鷹遣」「犬遣」「樽負」の三体の人形は焼失を免れました。その後鷹山では、山鉾巡行の前夜祭である宵山に、この人形を飾ることで祭りに参加してきたのです。そして今、鷹山を復興しようという動きが起こっており、古い文献や絵画資料を探してかつての鷹山の姿を復元する作業が進んでいます。

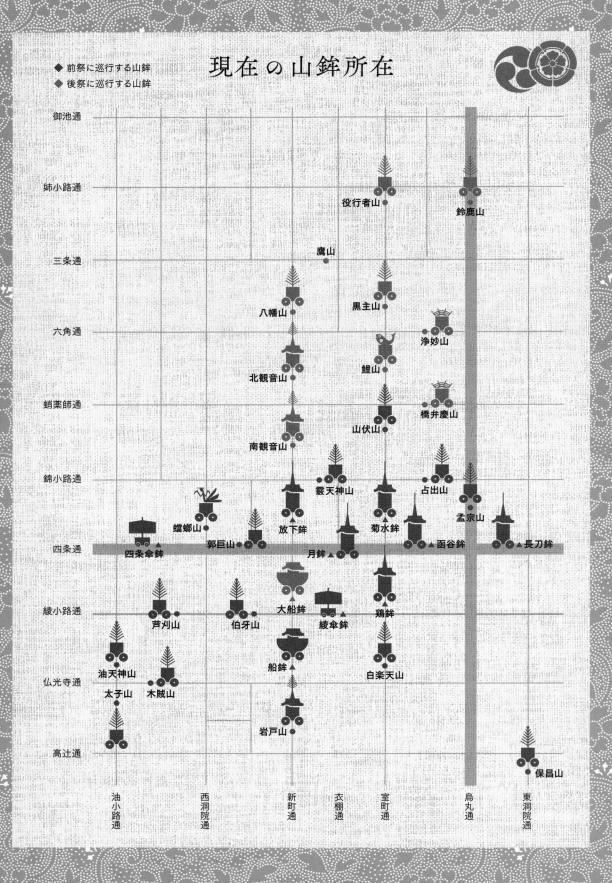

現在の山鉾所在

◆ 前祭に巡行する山鉾
◆ 後祭に巡行する山鉾

御池通
姉小路通　　　　　　　　　　　　　　役行者山　　　　鈴鹿山
三条通　　　　　　　　　　鷹山
　　　　　　　　　八幡山　　　黒主山
六角通　　　　　　　　　　　　　　　浄妙山
　　　　　　　　北観音山　　　鯉山
蛸薬師通　　　　　　　　　　　　　橋弁慶山
　　　　　　　南観音山　　　山伏山
錦小路通　　　　　　　　霰天神山　　占出山
　　　　　　蟷螂山　　　　　　　　　孟宗山
　　　　　　　郭巨山　放下鉾　　菊水鉾　　　函谷鉾　　長刀鉾
四条通　四条傘鉾　　　　　月鉾
　　　　　　　　　　　大船鉾
綾小路通　芦刈山　伯牙山　綾傘鉾　　鶏鉾
　　　　油天神山
　　　　太子山　木賊山　船鉾　　白楽天山
仏光寺通
　　　　　　　　　岩戸山
高辻通　　　　　　　　　　　　　　　　　　　　保昌山

油小路通　西洞院通　新町通　衣棚通　室町通　烏丸通　東洞院通

166

山鉾巡行コース変遷

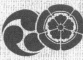

烏丸通　寺町通　市役所　河原町通

御池通

三条通

鴨川

四条通

御旅所

松原通

御池堺町

御池柳馬場

御旅堺町

前祭（17日）

・・・・・・・・・・　昭和30年（1955）までの巡行コース（但し、戦後は昭和26年から）

- - - - - - 　昭和31年（1956）から昭和35年までの巡行コース

――――　昭和36年（1961）からの巡行コース

後祭（24日）

- - - - - - 　昭和40年（1965）までの巡行コース

　　　　　　昭和41年（1966）から平成25年（2013）までは、前祭（17日）に合同したため前祭のコースと同じ

――――　平成26年（2014）からの巡行コース

祇園祭関連年表

和暦	西暦	事象
貞観五年	八六三	疫病流行のため、神泉苑にて御霊会実施。
貞観十一年	八六九	疫病流行のため、牛頭天王を祀った鉾（六六本）を神泉苑に送る。
天禄元年	九七〇	祇園社で初めて御霊会を修し、定例となる。
長徳四年	九九八	雑芸者無骨が御霊会で大嘗祭の標山に似せ桂を立て渡す。
長和二年	一〇一三	御霊会の神輿の後に散楽空車が出される。
永久五年	一一一七	院宣により、公卿以下が御霊会に馬長童を出す。
大治二年	一一二七	鳥羽院、三条室町で祇園御霊会見物。
大治四年	一一二九	殿上人が御霊会に馬長童五〇人ばかりを調進。
保元二年	一一五七	神事の費用を負担する馬上役を富家に差定。
承安二年	一一七二	後白河上皇、御霊会に神輿三基・獅子七頭を調進。
建久七年	一一九六	御霊会に馬長児二〇余騎調進。
延慶二年	一三〇九	祇園社の神門が閉鎖。神輿改造のため以後九年間祭礼なし。
元亨三年	一三二三	御霊会に際し、花園院の御所に鉾衆が群参。
元弘二年	一三三二	御霊会の鉾などが兵具となる恐れがあり、停止される。
暦応三年	一三四〇	神輿迎えが行われ、鉾や文殿の歩田楽も無事行われた。
康永四年	一三四五	雨のため一日遅れ、六月八日に山や作山が渡る。
貞治三年	一三六四	六月七日の神輿迎えに久世舞車が出たが、作山風流などとはなく、定鉾のみが出された。
貞治六年	一三六七	作山三基と久世舞車一輌が出る。
永和二年	一三七六	六月一四日、高大鉾が転倒し、老尼が圧死。
永和四年	一三七八	六月七日、下京の鉾や造物の山が例年通り渡る。山門の強訴により、祇園社の神事が中止。鉾などの京中行事は執行される。

元号	西暦	内容
応永二十二年	一四一五	祇園会が延引され祭事はなかったが、地下の鉾などは渡御した。
応永三十一年	一四二四	祇園会の鉾や山が内裏や仙洞御所に参内、上皇は築地に上って見物。
永享八年	一四三六	祇園会に際し、北畠の鵲鉾や大舎人の鉾が伏見宮貞成親王の邸に推参する。
応仁元年	一四六七	応仁の乱（～一四七七）により、祇園会中止。
明応五年	一四九六	二月、幕府は祇園執行御房宛てに神輿造立と祭礼再興を命じる。
明応九年	一五〇〇	三三年ぶりに祇園会が復興し、山鉾三六基が出るに際してくじを取る。くじ取り式のはじまり。
天文二年	一五三三	法華一揆により神事中止。山鉾巡行は行われる。
天文六年	一五三七	足利義晴が六月七日、四条高倉東にて、一四日、三条高倉西にて山鉾巡行を上覧する。
天正十年	一五八二	本能寺の変（六月二日）により、祇園会は一一月に延期。
天正十九年	一五九一	豊臣秀吉が京中の地子銭を免除。この頃、祇園会に地之口米の制度が定められる。
天和三年	一六八三	この年より帯刀の供槍長刀を禁止。五月二八日、徳川綱吉息徳松丸死去のため延期。
延宝八年	一六八〇	徳川家綱死去のため延期。
宝永五年	一七〇八	京中の大火（橋弁慶山など、多くの山鉾罹災）。
正徳四年	一七一四	霰天神山が山胴・真松を廃し、透塀を作るなど大改造を実施。
享保元年	一七一六	徳川家継死去のため延期。
元文二年	一七三七	雑色より、くじ取りの際に雑言を禁じる布告が出る。
寛延三年	一七五〇	桜町上皇喪につき延期。
宝暦七年	一七五七	祇園祭の詳細記録『祇園御霊会細記』が刊行される。
宝暦八年	一七五八	後桃園天皇誕生につき、船鉾神面が参内する。船鉾神功皇后御神面参内のはじめ。
天明八年	一七八八	一月三〇日、大火により函谷鉾・菊水鉾・大船鉾など多くの山鉾が罹災。前祭は太子山・占出山・蟷螂山・四条傘鉾（子供囃子なし）・山伏山・木賊山・綾傘鉾のみ。後祭は橋弁慶山・八幡山・役行者山・鯉山・鈴鹿山・鷹山（車などが焼失、異山として）のみ。
寛政元年	一七八九	前祭は長刀鉾・太子山・綾傘鉾・四条傘鉾・霰天神山・月鉾・山伏山・蟷螂山・木賊山・占出山・鶏鉾の順で巡行。後祭は役行者山・黒主山・鯉山・北観音山・鷹山の順で巡行（ただし、北観音山は車方より車を借用）。後祭は橋弁慶山・八幡山・鈴鹿山・役行者山・黒主山・鯉山・北観音山・鷹山の順で巡行。

和暦	西暦	事象
寛政二年	一七九〇	放下鉾・伯牙山が復興。
寛政三年	一七九一	菊水鉾・芦刈山が復興。北観音山が車を新調。
寛政四年	一七九二	船鉾が復興。北観音山は非番ながら出山。
寛政五年	一七九三	六月一三日、北観音山を三条新町東入へ曳きいれ、所司代堀田相模守正順が上覧。郭巨山が復興。
寛政六年	一七九四	保昌山・白楽天山・岩戸山が復興。北観音山は非番ながら出山。岩戸山の大屋根が完成。
寛政七年	一七九五	油天神山が復興。
寛政八年	一七九六	後祭南観音山が復興。
寛政十年	一七九八	鷹山が曳山に復する。
寛政十一年	一七九九	皇子誕生により船鉾神面参内。
寛政十三年	一八〇一	二の宮誕生につき、船鉾神面参内。
文化元年	一八〇四	後祭大船鉾が復興。
文化二年	一八〇五	寺町綾小路下るで長刀鉾が小破損。孟宗山が復興。
文化四年	一八〇七	姫君（多祉宮）誕生につき、船鉾神面参内。
文化五年	一八〇八	事故のため月鉾不参加。
文化十三年	一八一六	富貴宮（若宮）誕生につき、船鉾神面参内。
文政九年	一八二六	鷹山が大雨に遭い装飾品等が濡れたため、この年限りで巡行不参加。
文政十一年	一八二八	北観音山の改造に着手。
文政元年	一八三〇	七月二日、大地震。長刀鉾の土蔵が損壊。
天保二年	一八三一	土蔵損壊のため、長刀鉾は出ず、唐櫃に長刀を入れて巡行参加。後祭大船鉾不参加。北観音山は大屋根ができるなど改造終了。
天保四年	一八三三	四条傘鉾、台にのせ四方に綴子幕を掛け、八人がかりで昇く。北観音山が不要となった胴組などを綾傘鉾に譲る。
天保五年	一八三四	綾傘鉾が北観音山から譲られた部材を用い、小車をつけ、囃子方をのせて曳行。

170

和暦	西暦	事項
天保十年	一八三九	函谷鉾が五一年ぶりに総白木で復興し、この年から稚児人形をのせる。
安政五年	一八五八	この年以降、蟷螂山が休みがちとなる。
万延元年	一八六〇	白楽天山が蟷螂山から飾毛綴の前掛を四四両で購入。
文久二年	一八六二	九月四日、悪疫退散を祈願して郭巨山が祇園社に参詣し、神楽を奏する。この年以降、蟷螂山不参加。
文久三年	一八六三	鶏鉾が稚児を人形に代える。
元治元年	一八六四	七月一九日、蛤御門の変により山鉾町一帯が罹災し、多くの山鉾が焼ける。
慶応元年	一八六五	前祭は前年の罹災により山鉾の巡行なし。後祭は橋弁慶山・役行者山が復興し、鈴鹿山が唐櫃のみで巡行。保昌山は榊で巡行。この年以降、大船鉾巡行不参加。
慶応二年	一八六六	前祭は郭巨山・霰天神山・伯牙山が復興し、その他は唐櫃のみで巡行。油天神山・木賊山・四条傘鉾は供奉の人のみ。放下鉾
慶応三年	一八六七	後祭に鯉山が唐櫃で巡行。
明治元年	一八六八	前祭は郭巨山・伯牙山のみにて、その他は唐櫃のみで巡行。後祭に浄妙山・鈴鹿山・黒主山・八幡山が巡行に復し、北観音山が唐櫃巡行。
明治二年	一八六九	前祭は函谷鉾・占出山・保昌山・山伏山・孟宗山(欄縁は白木のまま)が復興し、函谷鉾と山六基が巡行。月鉾・鶏鉾は町内のみ曳行。放下鉾は車焼失につき建切とする。後祭に南観音山が唐櫃巡行。
明治三年	一八七〇	前祭は長刀鉾・月鉾・鶏鉾・霰天神山が巡行に復し、放下鉾・岩戸山は建切とする。後祭に北観音山が唐櫃巡行。
明治四年	一八七一	放下鉾は建切。綾傘鉾不参加。後祭に南観音山が唐櫃巡行。
明治五年	一八七二	放下鉾は北観音山の車を借用して巡行。前祭の太子山・白楽天山・芦刈山・油天神山・木賊山・岩戸山が巡行に復する。
明治六年	一八七三	後祭の北観音山が復興し、くじ取りを廃して先頭で巡行。これまで祇園祭を支えてきた神輿轅町・神人・駕輿丁・地之口米などの制度廃止。清々講社が府により認可され発足。同社による補助制度が新設される。
明治七年	一八七四	太陽暦の採用により、祭日が七月一一日と一八日に変更。
明治八年	一八七五	この年から明治九年までは祭日が七月七日と一四日に変更。府より山鉾道具類の売買・質入禁止の通達が出される。
明治九年	一八七六	九月、教部省より清々講社に結社許可がおりる。京都府営の博物館が各山鉾町の祭具調査を実施。

和暦	西暦	事象
明治十年	一八七七	この年から明治十七年までは祭日が七月一七日と二四日に変更。
		一一月、鉄道開通式に際し、停車場・外国公使宿舎において記念展覧会が開催され、長刀鉾・保昌山の懸装品が出品。
明治十二年	一八七九	コレラ流行のため、前祭を一一月七日、後祭を同一四日に延期。ドイツ皇孫入洛に際し、七日の巡行後も解体せず、一三日の後祭宵山には、前祭の山鉾も点灯し囃子をし、空前の賑わいとなる。一一月一五・一六日、全山鉾が御所に参入し、勢揃いする。南観音山が復興し後祭最後尾として加列。綾傘鉾がこの年から明治十七年まで徒歩囃子の形式で巡行参加。
明治十七年	一八八四	前祭が大雨により巡行を中途で打ち切り、二三日に延期。長刀鉾はすでに寺町松原あたりまで巡行していたが、続行困難となった。
明治十八年	一八八五	前年の天候を勘案しこの年から二〇年までは祭日を七月二二日と二八日に変更。一一月一五日、梨木神社が別格官幣社に列せられるに際して挙行された昇格祭に、祇園囃子を奉納。
明治十九年	一八八六	コレラ流行のため、前祭を一一月二二日、後祭を同二四日に延期。
明治二十年	一八八七	コレラ流行の恐れあり、前祭を五月七日、後祭を同一〇日に実施。祇園祭の祭礼費用徴収のため、氏子地域の表家から一銭、裏家から五厘徴収することに決定される。木賊山、この頃より曳山となる。
明治二十一年	一八八八	この年以降、祭日が七月一七日と二四日となる。七月二二・二三日、暴風雨のため、南観音山の真松が破損し、居祭とする。白楽天山が、明治八年に町内に小学校ができ戸数激減のため、装飾品の新調資金積立を目的に、以後一五年間巡行不参加を表明。清々講社の融資により、鶏鉾が町会所・鉾の売却を免れる。
明治二十二年	一八八九	船鉾が南観音山の車を借用して復興。月鉾が清々講社の融資を受ける。
明治二十三年	一八九〇	四月八日の琵琶湖疏水開通式前夜、鶏鉾・月鉾・郭巨山・油天神山が出る。
明治二十四年	一八九一	この頃から放下鉾の大修造を実施。七月、山伏山が休鉾の菊水鉾から前掛・見送り・水引・房類・房掛金具などを譲り受ける。
明治二十七年	一八九四	大阪・神戸方面からの一番汽車での来京にあわせて、巡行開始時刻を一時間遅らせて午前九時からに変更する。
明治二十八年	一八九五	コレラ流行のため、七月一二日に鉾を取崩し、前祭を一〇月一一日、後祭を同一八日に延期。
明治三十年	一八九七	この年、前祭は降雨激しく、巡行は順序不同となる。鉾の帰路は全て新町松原廻りとなる。
明治三十二年	一八九九	維新後、府庁で行われていたくじ取りが、この年以降、市役所で実施。立会人は市長。
明治四十三年	一九一〇	京都瓦斯会社が四条通に瓦斯管敷設工事中であり、山鉾を曳き歩くのは危険という理由で、山鉾巡行中止についての議論があった。函谷鉾は巡行不参加。この年より、月鉾・鶏鉾のくじ取りを廃止し、交年制とすることとなる。

172

明治四十四年	一九一一	この年より白楽天山が二四年ぶりに巡行に参加。
明治四十五年	一九一二	この年、四条通・烏丸通の市電開通により、府は山鉾巡行中止を勧告。氏子総代内貴甚三郎は府知事に交渉し巡行許可が出る。 七月二二日に南観音山取崩し。
		この年より月鉾稚児が人形(於兎麿)となる。 明治天皇危篤のため、後祭中止。
大正二年	一九一三	七月三一日まで明治天皇服喪中のため、前祭を八月七日、後祭を八月一四日に延期。
大正三年	一九一四	昭憲皇太后崩御のため、前祭を七月二七日、後祭を八月四日に延期。
大正八年	一九一九	放下鉾がはじめて駒形提灯を電灯で点灯する。
大正十一年	一九二二	一一月、放下鉾が財団法人を設立。
大正十二年	一九二三	函谷鉾の真木が鉾建ての際に折れ、不吉であるとのことでこの年は不出。 山鉾連合会が組織され、京都市に山鉾修繕補助金の制度ができる。
昭和二年	一九二七	巡行帰途、四条新町辻で月鉾の真木尖端部が折れる。
昭和三年	一九二八	一一月一八日、植物園で行われた御大典園遊会に、放下鉾・岩戸山を建てる。
昭和四年	一九二九	この年より放下鉾稚児が人形となり久邇宮多嘉王殿下より「三光丸」と命名される。
昭和七年	一九三二	NHK京都放送局が開局され、その記念として七月一七日巡行のくじ改めの様子が実況放送される。
昭和八年	一九三三	四月、月鉾を東京高島屋屋上に展示。
昭和十四年	一九三九	五条署において山鉾関係者が協議を行い、戦時下ゆえ、本年の巡行では新調や見物場の紅白幕、またちまき投げを厳禁とすることに決定。
昭和十五年	一九四〇	竹内栖鳳の揮毫による孟宗山の見送幕が完成する。
昭和十七年	一九四二	戦時中のため、鉾建を七月一四日に繰延べ、宵山の提灯点灯を中止。
昭和十八年	一九四三	戦争激化のため巡行中止。以後四年間山鉾建が中止される。七月一八日より毎夕、各山鉾町一日ずつ八坂神社能楽殿で祇園囃子を奉納。
昭和十九年	一九四四	山鉾巡行、神輿渡御中止。囃子の奉納もなく、お旅所への献灯のみ。
昭和二十一年	一九四六	七月一六日、祇園囃子を奉納。お旅所提灯に灯がともる。山鉾巡行、神輿渡御はなし。
昭和二十二年	一九四七	京都市観光局長がGHQに祇園祭復活をかけあい了承される。戦後はじめて長刀鉾稚児が選ばれる。七月一四日、長刀鉾・月鉾が建てられ二五日頃まで建置かれる。一七日、長刀鉾のみ四条寺町まで往復巡行。後祭の巡行はなし。白楽天山など一部の山が、人形・装飾品を町家で展示。

和暦	西暦	事象
昭和二十三年	一九四八	七月一四日北観音山、一五日船鉾が建てられ、一七日午後、四条寺町まで往復巡行。但し、船鉾は進駐軍に遠慮して人形を載せず、二四日まで建て置く。北観音山は二四日に町内のみ曳行。一七日午後北観音→船鉾の順で四条新町を出発し、四条寺町まで往復巡行。二五日まで建て置く。
昭和二十四年	一九四九	五月、鶏鉾の飾毛綴一枚、鯉山の飾毛綴三枚（附同縁廻一枚分）が国の文化財指定を受ける。七月一七日、午後九基の山鉾が四条烏丸を出発し、長刀鉾→木賊山→芦刈山→函谷鉾→油天神山→郭巨山→放下鉾→太子山→岩戸山の順で四条寺町まで往復巡行。
昭和二十五年	一九五〇	後祭（二四日）の巡行復活。前祭・後祭合わせて巡行する山鉾が一六基になる。
昭和二十六年	一九五一	祇園会山鉾巡行協賛会が各方面から巡行費用を募り、山鉾連合会に補助金を交付。七月一〇日、鉾建の際、月鉾石持の縄掛不十分により、北側へ横倒しとなる。真木が折れ、屋根破風も若干破損。応急修理の上、再建したが、この年は建切とし、巡行せず。
昭和二十七年	一九五二	戦前通りに全山鉾（二九基）が巡行。また、お迎え提灯も八十数年ぶりに復活。屋根・見送りなどのない真木上半部を屋台車にのせ、旗をあげるという仮鉾にて奏楽を載せて巡行に参加。
昭和二十八年	一九五三	七月二日、くじ取り式が戦後初めて京都市役所で行われる。菊水鉾が真木・屋根・車など総白木で八八年ぶりに復興され、月鉾・鶏鉾とともにくじ取りにも参加する。
昭和二十九年	一九五四	祇園祭山鉾巡行がNHKテレビ実況全国放送。解説は江馬務。
昭和三十年	一九五五	六月一〇日～二〇日東京大丸で京都市主催の「京都祇園祭展」が開催され、月鉾を東京駅八重洲口広場で建てる。
昭和三十一年	一九五六	前祭の巡行コースが寺町を北上して御池通を西進するコースに変更される。京都観光連盟主催で、御池通南側に有料観覧席を設置（三九〇席）。
昭和三十四年	一九五九	三月、「京都八坂神社の祇園祭」が、文化財保護法による「記録作成等の措置を講ずべき無形の民俗文化財」に選択される。
昭和三十六年	一九六一	祇園祭の山鉾二九基が、重要民俗資料（後に重要有形民俗文化財と改名）に指定される。前祭の巡行コースが河原町通を北上、御池通西進のコースに変更。
昭和三十七年	一九六二	この年、阪急電鉄の地下工事のため山鉾の巡行は前祭後祭とも中止。一七日に鶏鉾・菊水鉾・放下鉾、二四日に北観音山・南観音山が町内のみ曳行する。
昭和三十八年	一九六三	曳き手不足によるためか、巡行が遅れる。保昌山が曳き手不足を補うため、昇山として初めて車輪を取り付けて巡行。
昭和三十九年	一九六四	橋弁慶山、霰天神山など山の大半がこの年から車輪をつける。
昭和四十年	一九六五	京都府警が巡行中にちまき投げを止めるよう関係者に申し入れたものの、自粛するということで続行される。

和暦	西暦	事項
昭和四十一年	一九六六	七月二四日の後祭が一七日の前祭に合同される。その理由として、①交通事情、②合同にして、後祭町内の祭りへの参加意欲を損なわせない配慮、③衣料関係業界が七月が繁忙期となったことがあげられる。後祭の鈴鹿山が合同巡行に反対して不参加。後祭に代わって、二四日に花傘巡行列が開始。
昭和四十三年	一九六八	祇園祭の山鉾のうち一〇基を収蔵する「祇園祭山鉾館」が円山公園に建設される。日本映画復興協会製作「祇園祭」(原作・西口克己、監督・山内鉄也、出演・中村錦之助・岩下志麻)が撮影のため、新丸太町に中世の町並のオープンセットをつくり、長刀鉾(模造)・菊水鉾など八基が撮影。一〇月、クライマックス撮影。一一月末に公開。
昭和四十五年	一九七〇	五月、芦刈山の「綾地締切蝶牡丹文様片身替小袖」と「函谷鉾飾毛綴」、浄妙山の「黒韋威肩白胴丸」が重要文化財に指定。八月七日～一〇日、模造長刀鉾と菊水鉾・保昌山・太子山・白楽天山・浄妙山の六基が、日本万国博覧会(大阪)に出陳され、お祭り広場に建てられる。
昭和四十六年	一九七一	七月九日、円山公園内の祇園祭山鉾館に、京都ゆかりの文化人が揮毫した各山の名前を彫った扁額が掲げられる。
昭和四十八年	一九七三	綾傘鉾の「棒振り囃子」が復活。
昭和五十二年	一九七七	六月三日、菊水鉾再建二〇周年記念祝典が、宝ヶ池の国立京都国際会議場で開催され、菊水鉾が同会議場庭園に建てられる。
昭和五十三年	一九七八	綾傘鉾、保存会を設立。四月一日には蟷螂山保存会も発足する。
昭和五十四年	一九七九	観客危険防止のため、鉾上からのちまき投げを自主規制する。市営地下鉄工事のため、鳥丸通が通行不可能となったのを機に、全山鉾が新町通を巡行して帰町となる。これ以降、巡行解散地点は御池新町となる。また、有料観覧席も鳥丸―新町間に拡大。
昭和五十四年	一九七九	「京都祇園祭の山鉾行事」が重要無形民俗文化財に指定。綾傘鉾が再興され巡行に参加。
昭和五十六年	一九八一	蟷螂山が再興され、巡行に参加。
昭和五十七年	一九八二	橋弁慶山の「黒韋威肩白胴丸」が重要文化財に指定。若原史明『祇園会山鉾大鑑』刊行。
昭和五十八年	一九八三	鉾からのちまき投げ全面禁止。
昭和五十九年	一九八四	一二月、四条傘鉾保存会発足。
昭和六十年	一九八五	四条傘鉾が居祭として宵山に復活。大丸京都店で「祇園祭山鉾絵図原画展」が開かれる。大阪芸術大学教授でグラフィックデザイナーの西脇友一氏による精密描写が話題となる。
昭和六十三年	一九八八	七月一一日正午前、鉾建て作業中の長刀鉾のロープが切れて鉾全体が倒れる。四条傘鉾が「棒振りばやし」の再興、囃子方の編成などの準備を整え、巡行に参加。
平成六年	一九九四	祇園祭の初の本格的な展覧会「祇園祭大展――山鉾名宝を中心に――」が京都文化博物館で開催。

和暦	西暦	事象
平成八年	一九九六	函谷鉾保存会が、女人禁制を解いて囃子方に女性の参加を許可する。
平成九年	一九九七	一一月～平成十年三月ニューヨーク、メトロポリタン美術館の「足下の華　ムガール朝期のインド絨毯」展に月鉾の前掛「メダリオン中東連花葉文様インド絨毯」、函谷鉾の胴掛「中東連花葉文様インド絨毯」、南観音山の後掛「斜め葉格子草花文様インド絨毯」、北観音山の胴掛「斜め格子草花文様インド絨毯」が出展。祇園祭関係の文化財としては初めての海外出展。 整然とした巡行を実行するため、全山鉾を午前九時に四条烏丸へ集合させる。 大船鉾祇園囃子復活。
平成十年	一九九八	京都市自治一〇〇周年記念特別展「祇園祭の美──祭を支えた人と技──」が、一一月三日から一一月六日にかけて京都市美術館にて開催。
平成十九年	二〇〇七	大船鉾装飾品一二一点が、京都市有形民俗文化財に指定。
平成二十年	二〇〇八	蟷螂山御所車及び装飾品、綾傘鉾装飾品、鷹山装飾品が京都市有形民俗文化財に指定。 日本国政府が、「京都祇園祭の山鉾行事」ほか一三件を、無形文化遺産保護条約に基づく代表的な無形文化遺産として、ユネスコ事務局に提案する。
平成二十一年	二〇〇九	九月三〇日、「京都祇園祭の山鉾行事」が、無形文化遺産保護条約に基づく代表的な無形文化遺産として登録される。
平成二十二年	二〇一〇	長刀鉾胴掛がメトロポリタン美術館「フビライ展」に出展。
平成二十四年	二〇一二	四条町大船鉾が唐櫃巡行で祇園祭に参加する。
平成二十五年	二〇一三	四条町大船鉾保存会がくじ取り式にオブザーバー参加。
平成二十六年	二〇一四	大船鉾が一五〇年ぶりに復興され、後祭山鉾巡行が四九年ぶりに復活する。
平成二十七年	二〇一五	鷹山保存会が発足。翌年には公益財団法人に認定される。
平成二十八年	二〇一六	一一月三〇日、京都祇園祭の山鉾行事を含む全国三三の山・鉾・屋台行事がユネスコの無形文化遺産に登録されることが決定。
平成三十年	二〇一八	鷹山の基本設計が発表される。鷹山は二〇二二年の山鉾巡行への復帰を目指す。
令和元年	二〇一九	鷹山が唐櫃巡行で祇園祭に参加する。

本年表は、「祇園祭山鉾行事近現代史年表」（『京都市文化財ブックス第二五集　写真でたどる祇園祭山鉾行事の近代』〔京都市文化市民局文化芸術都市推進室文化財保護課、二〇一一年〕）をもとに作成した。

論考

祇園祭山鉾の金工

久保 智康

はじめに

　祇園祭の巡行で金色に輝く鋜金具は山鉾かざりの最大眼目であるが、一方の懸装品に比べて調査研究が大きく立ち遅れていた。しかし祇園祭山鉾連合会の依頼を受けて、筆者らが平成十三年から同二十七年（二〇〇一～一五）にかけ実施した山鉾三三基の鋜金具の悉皆調査と、その成果をまとめた『祇園祭山鉾鋜金具調査報告書Ⅰ・Ⅱ・Ⅲ』（祇園祭山鉾連合会、平成二十八・二十九・三十年、以下『報Ⅰ、Ⅱ、Ⅲ』などと略記）の刊行により、江戸時代から明治・大正・昭和戦前期に至る金具装飾の全貌を明らかにすることができた。とくに『報Ⅲ』所収の久保「第四章 1 節　祇園祭山鉾における鋜金具の展開」の本文と「表　各町の山鉾における現存鋜金具の展開」により、各町山鉾の部位ごとの金具の製作時期と判明した製作者名を網羅的に示した。

　小稿では、これらの成果に基づき、本展覧会で出品される品々になるべく即して、鋜金具ほ

かの金工品の見どころと製作者について述べていきたいと思う。ただ、これらの造形の感覚とディテールは、実物を至近距離で鑑賞することによってしか伝えることができない。本展覧会は、祇園祭当日でも不可能である鋜金具鑑賞の千載一遇の機会であることをまず強調したい。

1 山鉾鋜金具は至近距離で見てこそ凄さがわかる

　屋根まで高さ約八メートルを測る鉾は、巡行や宵山を見物する人たちにとって、眼前にそそり立ち、まさに見上げるがごとき存在である。まして女性にとっては、宵山などでも乗ることのできない鉾が少なくない。鋜金具など山鉾の装飾は、見物人の眼に訴えるため下寄りの箇所に集中すると思うかも知れない。たしかに鉾と山に共通してあり下寄りに位置する欄縁には、人の眼を意識しているのであろう、大振りですこぶる立体的な金具が、部材を覆いつくさんばかりに飾られる。

　しかし多くの鉾で、意匠や技巧を凝らした鋜

図1　木賊山 旧欄縁金具

図2　占出山 常用古欄縁

2　山鉾金工品の古品

よく知られるように、祇園祭の山鉾は、天明八年（一七八八）と元治元年（一八六四）の大火によって甚大な被害を受けた。その後の近代・現代の復興山鉾以外の山鉾の金具装飾が現状のごとくになったのは、おおむね江戸後期、和年号でいえば寛政、享和、文化、文政、天保、弘化、嘉永、そして安政に至る十八世紀末から十九世紀半ばの時代であった。それより前の金工は、薄肉打出しの木賊山旧欄縁の木瓜紋金具と透彫唐草に木瓜

紋金具、そして鉾頭のある長刀鉾の三条長吉作の長刀【出品26】や、月鉾の新月・櫂【出品22・23】は江戸時代より前に遡り、とくに後者は元亀四年（一五七三）の年紀と「かざりや勘右衛門」という作者の名まで刻む。

山鉾に錺金具がいつ付けられるようになったのか、じつはあまり明確でない。十六世紀以前の洛中洛外図などに描かれる祇園祭山鉾には金具の描写が見当たらず、江戸時代前期、十七世紀の絵画作品になり、屋根破風や四本柱に金具と思しい描写が見えだす。しかし、山・鉾ともに大型金具が付いたであろう欄縁そのものが、懸装品に隠れる形でほとんど描写されず隔靴掻痒の感がある。

実際のところ各町に残る錺金具で十七世紀まで遡りそうな遺品は、いずれも旧欄縁に付いたものである。木賊山旧欄縁の出八双金具（図1）は、

装飾は、宵山の町家で飾られる旧欄縁などのように、巡行で用いられずに各町で保存・伝承されてきたものの中に見出される。

まず金具以外の金工品についてみると、浄妙山に乗る浄妙坊人形や橋弁慶山の弁慶人形に着せた甲冑が貴重である。いずれも胴丸という軽快な構造の胴が特徴で、鉄小札を漆で盛り上げて黒いなめし韋で威した（綴じ合わせた）もので、黒韋縅肩白胴丸【出品24・25】と称される。鉾頭にも金工の古品が知られる。長刀鉾の三条長吉作の長刀【出品26】や、月鉾の新月・櫂【出品22・23】は江戸時代より前に遡り、とくに後者は元亀四年（一五七三）の年紀と「かざりや勘右衛門」という作者の名まで刻む。

金具は、屋根回りの破風・梁桁、あるいは屋根を支える四本柱にも多数打たれている。これらの錺金具を至近距離にも見ると、見物人の眼には見えるはずのない、ごく細部にわたっても一切手抜きない彫金が施されて、遠目の景観とはおよそ別世界の濃密な装飾空間が展開している。

この点こそ、日本の古代、中世、近世にわたって連綿と作り続けられてきた工芸装飾の特質なのだ。たとえば寺院の堂内荘厳は、人の目でなく仏の目にかなうべく、意匠・技法ともに一切の妥協なしに製作された。祇園祭山鉾の錺金具も、打出し、鏨彫りから鍍金・鍍銀の着色まで、尋常ではないこだわりに満ちている。人の目にかなうというよりも、その町の人たちと製作に携わった錺師や彫金師の思いのたけを存分に込めたというべき作行きなのである。

図4　霰天神山 回廊・旧欄縁

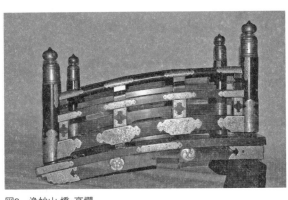

図3　浄妙山 橋・高欄

紋を据える。茎に節を刻み、丸みを帯びた牡丹葉形唐草の図様はいたって古様ある。また役行者山の旧々欄縁は、江戸中期でも古い様相の唐草を彫金した角金具【出品37】を伴い、薄肉打出しの木瓜紋金具を散らしている（『報Ⅰ』所収図役2・3）。

祇園社の当初の神紋は木瓜紋がもっぱらで、これに三巴紋が意匠として加わったのは十七世紀後半のことである（『報Ⅰ』所収、久保「六町の山鉾における錺金具の展開」）。したがって、三巴紋金具をいまだ打たない両山の欄縁はそれを大きく降らない時期のものといえ、意匠性という点で江戸時代前半期の欄縁装飾を体現する貴重な遺例なのである。こうしてみると、唐草の図様の年代観（『報Ⅰ・Ⅱ』第四章1節久保論考を参照）と文書によって元禄十年（一六九七）と新調年代が特定できる占出山の常用古欄縁（図2）は、三巴紋金具が木瓜紋金具と合わせて飾られた初期の基準作例といえよう。

江戸時代中期、十八世紀には山鉾の金具装飾が一気に進んだと見られるが、前述のように天明の大火によって多くが失われてしまった。しかし山の装飾部材は町内の各家で分散保管していたことが幸いし、罹災を免れたものもある。中でも浄妙山の橋・高欄（図3）や霰天神山の廻廊・旧欄縁（図4）は、山の主役となる造作を金具で飾ったきわめて貴重な作例である。前者は、橋板を受ける桁に木瓜紋と三巴紋の金具を並べ

て打つという、前述の占出山常用古欄縁と同じ時代性をみせ、唐草の葉の特徴からしても、高欄箱に転記された正徳三年（一七一三）という年代と合致する。また後者も同時期に製作されたと考えるものので、山の上を天神社の境内に見立ててめぐらした廻廊は、本瓦葺で欄間に四季の意匠の本格的な彩色彫物を設けるという、実際の社殿の建物装飾を全体に取り入れた大規模な構造物である。軒瓦を梅花文金具とし、要所に豪華な八双金具を打つその本格的な金具荘厳は、祇園祭の山飾りの歴史の中でも特筆に値する。

この時代の金具製作は、繊細な魚々子地と蹴彫り・毛彫りで意匠を細部まで表現することはあっても、高肉の打出しなどで誇張するようなことはなく、あくまで当時の先端の図様を平面で表現しようとした。浄妙山の橋・高欄や霰天神山の回廊・旧欄縁の金具は、そのような時代的な作行きを見事に体現している。

3 ── 天明大火前後の山鉾飾り

天明八年（一七八八）の大火を挟む十八世紀後葉ごろ、山鉾の金具装飾が急速に進んだことが罹災を免れた事例から窺える。それは、同じ時期に近江・長浜の曳山が豪華な錺金具を付けて次々と建造され、その製作を京都の錺師たちが

180

図9 黒主山 見送掛鳥居金具

図7 意冨布良神社 神輿勝男木金具

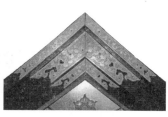

図5 船鉾 千鳥破風金具

図10 蟷螂山 御所車軒金具

図8 伯牙山 欄縁金具

図6 月鉾 垂木金具

担っていたという動き（久保智康『飾金具』〈日本の美術四三七〉至文堂、二〇〇二年）が大きく影響していたと思われる。

船鉾本体の錺金具は、まさに天明年間に整備されたものである。大屋根周りの金具（図5）や本体・艫櫓境の黒漆螺鈿脇障子の縁金具、艫隠と称される大型欄間の縁金具などは、江戸中期の典型的葉形の唐草を蹴彫りする。艫隠は天明七年に北袋屋町より寄進されたとも伝え、いずれも大火前夜までに設えられていた金具である。

また月鉾の垂木金具（図6）は、花菱文様をわずかな打出しと地鋤きにより薄肉に表したものである。このような浮彫風表現の早い例として、滋賀県長浜市木之本町意冨布良神社の神輿の勝男木金具（図7）を挙げうる。同神輿は京都・伏見稲荷大社稲荷祭の四之大神神輿（東寺八条受持）を明治十四年（一八八一）に譲り受けたもので、金具に「稲荷四大明神門前／延享元甲子年（一七四四）十一月吉祥日」と銘を刻む（久保智康『伏見稲荷大社稲荷祭神輿』伏見稲荷大社、二〇一五年）。これと作行きの通じる月鉾垂木先金具は、遅くとも破風軒裏の草木図が描かれた天明四年（一七八四）頃には出来上がっていた可能性が高い。

金具の付く欄縁も時を経ずして新調されたとみられ、現欄縁の両端に付く唐草透彫りの出八双金具（図8）がこれに該当する。黒主山の見送掛鳥居金具（図9）は、寛政十一年（一七九九）に新調されたことが箱書から知られる。桜花図は、表花と裏花を描き分ける機知に富んだ図様で、それを繊細な薄肉、透彫りの彫技を駆使し、わずかな立体感をもたせている。金具の世界に写実表現が出現したことを物語る記念碑的作例というべきで、江戸後期における錺金具の表現性の基調になっていく。

享和二年（一八〇二）には、最も耳目を引く山飾りが蟷螂山で生み出された。御所車の上に大きな蟷螂がとまって、鎌の動きと車輪の回転が連動するからくり飾りである。蟷螂と機構は元治大火で失われたが、御所車は製作当初の状況をほぼ残して伝存する。装飾も、透彫り金具の地に厚く螺鈿を施すという、錺工房だけではおよそ考えられなかったであろう加飾を行っている（図10）。

大火直後の寛永年間に新調されたとみていい山の錺金具も、いくつか挙げることができる。伯牙山は寛政二年（一七九〇）に胴組が完成した。

4 山鉾錺金具の爛熟を支えた錺師たち

文化年間から天保年間（一八〇四～四四）という四〇年は、いま我々が目にする各山鉾の金具装飾がほぼ完成をみた時代である。しかも、金色にかがやく大型の金具が山鉾飾りの空間を埋

図12　白楽天山 旧欄縁金具

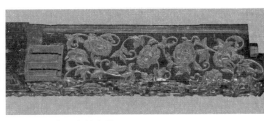

図11　北観音山 軒桁金具

めるように取り付けられて、金具そのものの装飾性が強調され、天保年間にはそれがピークに達した。特徴は二つある。一つは、金具の意匠に具象的な動植物や天体などの事物が取り入れられるようになり、場合によっては京都市中の名だたる絵師が金具下絵を描くこともあった。もう一つは、打出しや細密な鏨彫りを駆使して写実性を追求するようになったことである。金具は本来平面の造形であるが、この時代になり高肉打出しの技巧を用い、部分部分を別造りし組み合わせることで、完全に立体的な金具が生み出されたのである。

そのような金具の作例は多数に及び、本展覧会で紹介される錺金具も多くがこの時期とそれ以降のものである。各町の金具を逐一紹介することは叶わないので、本節では金具を製作した錺師の名前が判明しているものを中心に取り上げる。ちなみに、江戸時代から明治時代にかけて京都で行われた錺金具製作は、①下絵の製作、②銅などの金属板の打出しによる成形、③表面への文様その他の鏨彫り、④鍍金・鍍銀などの着色、といった工程を踏んだ。各工程は分業によっていて、①②を錺師（①が絵師の場合あり）、③を彫師（彫金師とも）、④を滅金師（①が絵師の場合あり）、多くの場合、錺師が全体を統括する元請けとなって、下職の彫師や滅金師に仕事を振っていた。

銘文・箱書や文書に見える職人名で肩書が見えない場合は、錺師を意味した可能性が高い。北観音山は、造営に関わる文書が豊富に残されていて、錺師の具体的な関わり様もよく窺える（『報Ⅱ』所収、久保「北観音山の金具新調と錺師たち〜六角町文書からみた〜」。同文書は『報Ⅱ』第三章に翻刻）。天明の大火後、段階的に北観音山の新造、整備がなされていき、寛政九年（一七九七）に絹張青色障子を設けた屋根が新造されたものの、他町の鉾で屋根周りの豪壮化が進む中、北観音山の屋根を鉾に見劣りしない大規模なものに造り替える事業が文政十一年（一八二八）から天保四年（一八三三）にかけて進められた。その間の勘定を記録した「観音山屋根再興勘定控」は、錺金具に関して、誰に、どの金具の経費を幾らで支払ったかを、克明に記載している。「錺師方」という貼紙の後に、小林吉兵衛と吉川幸吉という二人の錺師の名が登場する。また別の文書では両人の見積り合わせの様子まで詳しく知ることができる。

御幸町御池上ル町に住んだ小林吉兵衛は、破風金具・雲文薄肉打出し透彫り垂木金具・牡丹唐草文薄肉打出し透彫り桁金具（図11）・雲龍図高肉打出し虹梁金具の製作をはじめとして、裏甲金具・古埒縁（欄縁）金具の鍍金し直し、棟桁金具・箱棟木瓜紋真鍮金具・輪垂木金具など屋根周りの大方の金具製作と直しを担当した。これらはほぼ全て現存していて【出品35】、吉兵衛の

図15　長刀鉾 格天井金具

図13　函谷鉾 破風金具

図14　鶏鉾 新欄縁金具

力量を目の当たりにすることができる。彼は、こ
れより早く寛政九年（一七九七）に白楽天山の牡
丹唐草文打出しの真鍮角金具を、また文化六年
（一八〇九）には欄縁の木瓜紋金具を製作したこ
とが町内文書から知られ『報Ⅰ』第二章3節）、後
者は旧欄縁に付いて現存している（図12）。

吉兵衛は、降って明治十七年（一八八四）から
翌年にかけ、函谷鉾の桐文薄肉打出し透彫り破風
金具（図13）を、錺師中野喜兵衛と分担製作して
いる（彫金は両者とも彫金師佐々木嘉兵衛によった可
能性が高い）。以上の白楽天山、北観音山、函谷
鉾という半世紀以上にわたる小林吉兵衛の仕事
は、とくに後二者が部材全面を金具で覆うとい
う時代の特色をよく体現しているものの比較的
抑制をきかせた打出しが特徴的で、いずれも柔
らかで繊細な京都金具らしい印象を与えている。

そもそもこのような抑制的な立体表現の透彫
りは文化・文政年間（一八〇四～三〇）の様相で、
天保年間（一八三〇～四四）になって高肉化に加
え、毛彫り・鋤彫り・石目などの鏨を多用した
写実表現が強調されるようになった。その時代
的な流れをコンテンポラリーに体現した錺師の
一人が宗義である。鶏鉾の牡丹唐草文見送裾房
掛金具【出品48】を文化十三年（一八一六）に、雲
鶴図欄縁金具（図14）を文政元年（一八一八）に
製作し、各々の側面に自らの名前を刻んでいる。
さらに宗義は、この後天保年間後半頃に、役行

者山の三十六獣図角金具【出品50】や獣図見送裾房
掛金具を手がけている。鶏鉾欄縁金具の鶴の体
軀の打出しが半肉に意図的に抑えられているの
に対し、役行者山角金具の獣は高肉に打出され、
細密な毛彫りで体毛を表現しており、四半世紀
の間に宗義が作行きを大きく変えたことがわか
る。

文化・文政年間の錺金具の特徴として、具象
的な意匠が採用されるようになったことを先に
挙げたが、そのことが最もよくわかるのが長刀
鉾である。同町に伝わる「長刀鉾道具拵帳（鉾
道具拵覚）」と「長刀鉾寄進帳（鉾之寄進帳）」（『報
Ⅰ』第三章に翻刻）という文書によって、各部位
の錺金具の新調の状況を克明に追うことができ
る。文政十一年（一八二八）にまず格天井の二十
八宿図金具（図15）ができた。この斬新な意匠は、
天文学に通じた小鴨典覧による「二十八宿解文」
に基づいて、京都四条派の絵師紀廣成が下絵を
描いた。東側（前側）に南方七宿、西側（後側）
に北方七宿、北側（左側）に東方七宿、南側（右
側）に西方七宿を表していて、鉾の上で前向き
に座り天井を見上げた場合に、北を上とした配
置で二十八宿を眺められるように配置される。
この長刀鉾錺金具の
製作に当たったのは柏屋善七なる錺師で、以後
の長刀鉾錺金具の多くを担うことになる。星を
「銀焼付（鍍銀）」、筋を「に黒め（煮黒目。銅を硫
化液で煮て黒色に着色する技法）」により施工して

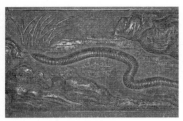

図18　長刀鉾　欄縁蚯蚓図金具

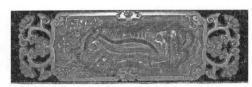

図17　長刀鉾　欄縁蛞蝓図金具

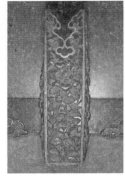

図16　長刀鉾　垂木先金具

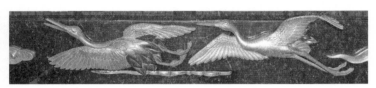

図19　八幡山　欄縁金具

いて、銀と黒の配色が背景の赤地によく映えている。

続いて天保四年（一八三三）に破風・天井格縁金具、同七年に軒・垂木・四本柱・欄縁金具が完成した。これらのうち四季草花垂木（図16）は、北軒（左軒）と南軒（右軒）を合わせ二六本に及ぶ垂木に、前者は松・蔦・楓・椿・菊などの花樹を、後者は薄・河骨・睡蓮・沢潟・菖蒲など水辺の草花を、一本ごとに意匠を違えて立体的に透彫りする。これは、軒裏に描かれた山鳥図（北軒）と水禽図（南軒）に合わせた意匠構成である。両彩色画は、本体の新調がなった文政十一年（一八二八）に、四条派で呉春の末弟だった松村景文が妻側の軒裏図を描いていて、平側も同様と見ていい。垂木金具の下図製作も、景文が関わった公算が大きい。

善七の尋常ならざる技量がいかんなく発揮されたのは、欄縁に付く三十六禽金具【出品31】である。三十六禽とは、中国の道教や占星術で十二方位に三種ずつ当てられた動物で、これに影響を受けた中国仏教では、僧の修行を妨げる動物とも説かれる。おそらくは、そのような教説を下敷きとして、逆に長刀鉾、あるいは長刀鉾町の守護を期待する願いを込めた意匠であろう。

下絵は京都の浮世絵師として名を馳せた菱川清春が担当。図17・18に示した蛞蝓や蚯蚓は、毛彫りや鋤彫りなどの基本的な鏨はもちろんのこと、片切彫りや魚々子、石目、楔形、点鏨などありとあらゆる鏨を用い、さらには鍍金面の磨き具合まで調整して、ぬめり、てかりといった独特の質感まで表現し切っている。蚯蚓の深い節が連続する打出しも、すこぶる難度の高い技法を表現し切った様を表現し切っている。このように、写実を超えたとさえいえる金具作品は、筆者の管見では比肩すべきものを全く知らず、日本の金工史上の記念碑的作品といっても大袈裟でない。

前掲の文政元年（一八一八）製作の鶏鉾欄縁金具の鶴の表現と対照的な作品が、天保七年（一八三六）から九年にかけ八幡山の欄縁金具【出品33】として新調された。製作は、細工人河原林秀與が意匠・工程をコーディネートし、錺師田村嘉七、彫物師浅井彦七、滅金師北川茂兵衛の三人が成形、彫金、鍍金を分担したことが、金具裏の銘板から知られる。細部に注目すると、鶴の眼球の黒い瞳と尾羽根は赤銅を用い、足も四分の一を素材として、しかも二種の微妙に異なる色調に調整している。赤銅は銅に金を含む合金で、硫化液で煮ると濡烏色とも称された深い黒色になる。また四分一は銀に銅を含む合金で、赤味がかった銀色を呈する。これらは甲冑金具や刀装具の材料として中世からみられ、金色の金具に別の色の金具を加える象嵌の素材として

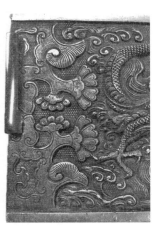

図20-3　留め穴補修（3）

図20-2　留め穴補修（2）

図20-1　長刀鉾　欄縁金具
留め穴補修（1）

むすびにかえて

　これまで、祇園祭山鉾の金工・錺金具の豊饒な世界を、中世以前の古品から江戸後期の爛熟期の金具まで通して眺めてきた。本展覧会2章で出品される個々の作品については何ほどもふれることができなかったし、3章で強調される近代に花開いた錺金具の新風については、担当した橋本章氏の文章に譲るしかない。当該期の仕事を担った錺師と金工作家については『報III』第四章1節の拙文も参照されたい。

　文を閉じるにあたって、祇園祭山鉾の錺金具の修理について述べておきたい。いずれの錺金具も、多額の経費をかけ、当代の錺師たちの技量を結集して製作したものなので、いずれも重厚な出来ばえで、鍍金ひとつをとっても分厚い施工がなされ、今日まで目立った緑青も生じていない。しかし巡行中の振動や不慮の事態で、軽微な損傷や亡失がみられることもある。このような時、山鉾連合会が主導し筆者らが監修して、オリジナルの部材・鍍金、そして情報をできる限りそのまま残す修理方針をその都度検討

し施行している。

　たとえば、長刀鉾の欄縁の角金具を栓金具に連結するためのピンの留め穴が破断した場合は、そのような刀装具系の系譜を引く彫物師だった可能性が考えられよう。

　刀装具を専門とした彫物師が用いたものである。とすれば、鶴図金具製作に当たった浅井彦七も、元の部材で穴を復元することが不可能だったため、新しい銅部材を鑞付けして留め穴を復元する方法を選んだ。まず新しい四角い留め穴を鑞付けするため本体の損傷の凹凸を真っすぐに削り調整した（図20-1）。次に新部材を鑞付けした

が、その熱で周囲のオリジナルの鍍金が変色するので鑞付け範囲は必要最小限にとどめ（図20-2）、水銀鍍金という本来の鍍金技法を応用して、変色した部分のみ鍍金を復元した（図20-3）。

　また八幡山欄縁の鶴図金具の場合は、一枚の鶴の足が折れていたので、これを本体に再接合する必要があった（図21-1・2）。鶴の赤銅による尾羽の黒色が鑞付けの熱で変色するのを避けるため、足と本体を介在する銅板を製作しこれを足に鑞付けし、本体との接合は以前の修理で足を固定するためにあけた穴を利用して再度ピンを通してかしめ留めた（図21-3）。足の色彩は介在板を鑞付けしたために失わざるを得なかったが、接合後に漆や植物粉などの有機材料でほとんどオリジナルと変わらないほどの色調に復元した（図21-4）。

　以上のように、錺金具の修理の場合、熱で当初の鍍金・着色が損なわれる鑞付けは最後の手段とし、残すべき情報に優先順位をつけて、細

図21-3　修理途中（接合後、未着色）

図21-1　八幡山 欄縁金具　修理前（表）

図21-4　修理後（足着色後）

図21-2　修理前（裏）

かく修理方法を検討していく。また従前の方法による再鍍金修理は、古い鍍金全体を酸洗いして新しい鍍金をし直すものだったが、ここでは古い鍍金にほとんど手を加えず残して、部分的に鍍金を加える方法をとっている。古い金具をそのままに残し、巡行に耐えるだけの修理をピンポイントで施すというきわめて高度な作業が、現在の京都の錺師たちの努力によって行われていることも、この機会に知っていただければ幸いである。

祇園祭・染織幕と懸装——話題の幕を中心に

藤井 健三

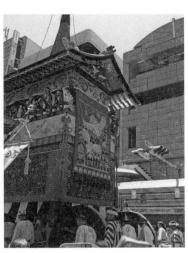

図1　放下鉾の見送幕

1
山鉾懸装と幕
——幕懸装の歴史と意義

　疫病の厄除を祈願して貞観十一年（八六九）に始まった祇園御霊会の巡行。最初は二丈ほどの矛を立てて町中を巡行したが、次第に大型の矛に替え、また五色の吹散りを垂れて芸や囃子が始まったとされる。さらに鎌倉時代には賑やかな歌舞音曲の芸能が加わり、現在のような風流行列が行われだしたとしている。そして南北朝時代後期になって山車に鉾を載せて曳き、昇山が出現した様子などが文献からも知れる。その後、室町時代前期にほぼ今日に近い巡行姿に発展したとされ、応仁の乱（一四六七〜七七）以前に現在のように山鉾の多くが成立していたことも確認ができる。

　ところで、こうした華麗な幕の懸装が行われた理由には、山や鉾を飾って単に美しく見せるだけでなく、祭本来の目的である厄払いを願って建立された山鉾を神々しく荘厳し、威武することに意味があった。古代の神仙思想や五行信

仰に基づく五色の吹散りに始まり、山鉾の加飾を進めるとともに聖域と俗世の境界を示した水引縄を装飾幕へと進化させ、山車周囲に巡らせて結界とした。また聖山に見立てた仮設の山車に華麗な胴幕を覆い、山鉾の権威を表して見幕が成立していったと考えられる。とくに見送幕は貴人装束の下襲や唐衣の襲装束が、後方へ長く垂れて権威の象徴としたことと同じ理由があったと思われる。今も見送幕（図1）は山鉾の重要な顔役として捉えられていて、日本独自の美意識である後映え美の様式の原点がここにあるのではないか。また二番水引幕、三番水引幕と水引幕を数枚重ねて懸装するのも、厳格な結界としての意味があったからではないだろうか。

2
記録から見える懸装幕
——異端から風流へ〈十六世紀以前〉

　祇園祭の古い巡行の様子が知られる資料に、十五世紀に原本が描かれたとされる、伝土佐光信『月次祭礼図屏風（模本）』（11頁図1）がある。近年に原本を失うも江戸期の模本が遺されてお

187

り、そこに現在の山鉾に似た囃子車を曳く図が
濃やかに著されている。車屋根の軒下に天水引
幕を垂れ、舞台の高欄下に華麗な下水引幕を懸
けて周回している。また山車の前と側面に大幕
を懸け、前方に虎皮を懸けた鉾や、屋根上の網
隠しに虎皮を用いる鉾も見られる。今と違った
こうした趣向には少し異質な感もあるが、この
時期にほぼ現在の山鉾懸装の完成した姿があったのが
知られる。また『祇園社記』第一五所収「祇園
山ほこの事」にも、応仁の乱以前にあった山と
鉾の名が記されていて、現在の山鉾の大方が存
在していたこともわかる。

同じく室町後期に描かれた米沢市上杉美術館
の『洛中洛外図屏風』（国宝、上杉本）にも、鉾
の軒下に懸かる天水引幕や高欄下の下水引幕が
表されている。一枚の長尺織物を山鉾の四方に
廻し懸けていて、その模様は祭に懸ける鉾の四方の胴に
が想定ができる。さらに鉾の四方の胴に懸ける
幕も錦織物を縦方向に数枚並べて縫い合せた
長大な幕で、山鉾の周囲をぐるりと引き廻して
懸けている。一部には現在のように胴の四面に
分けて幕を懸ける例もみられる。そして異山も
鉾と同じく織物を横に数段並べて縫合した長い
幕を山の周囲に引き廻して懸けている。他の東
京国立博物館甲本やサントリー美術館本『洛中
洛外図屏風』にも同様な図が見られる。このよ
うに画中資料から時代の懸装を大凡に窺えるの

だが、実際にどのような幕を懸けていたかの想
定は難しい。

では、図中に見られる幕を製作した豪華な織
物はいったい何処で生産されたものなのかとい
えば、確実にそれは大陸から舶載された錦や金
襴、緞子類の織物を用いて幕を製作したといえ
るだろう。この頃の我が国ではまだ図のような
豪華な織物を織る技術や環境がなく、そうした
織物が日本で可能になるのには江戸時代を待た
ねばならない。

さて遡って、室町時代の中期に京都で国を二
分する大乱が勃発した。いわゆる応仁の乱で町
中が戦場と化し、祇園祭の氏子町も戦火を逃れ
られずして行事は中断し、この時に懸装品の多
くは焼失したものと考えられている。しかし乱
の終結後直ぐに町衆は祭を復活させ、山鉾の数
が減少するも以前に増して賑やかな風を求めて
再興している。乱の前後の社会情勢は大きく様
変りするとともに、祭礼や山鉾の懸装方法も見
違える程に変化をみせた。町衆の覇気ある経済
力と新たな信仰心に支えられて高価な染織品が
次々と整えられ、外観のみならず質量共に様変
りをみせた。こうしてそれまでと違った風の贅
を凝らして懸装が行われた反面、この時期に中
世風の懸装が見られなくなっていったといえる。
そんな状況と相俟って、大陸の明国から華麗
な染織品が輸入され、財力を持つ町衆に取り込

188

まれて祭礼行事に利用された。中世様の雅びな山鉾が近世様の重厚な風を構えて豪勢な偉容に変じ、また近世にかけて流行する傾ぶく風潮や婆娑羅、放免など異端の兆しを見せて、すこぶる風流な趣向の懸装が広まっていった。戦国を闊歩した武将達の気構えと豪気、加えて刹那的に神へ依存する心境を反映し、また花や茶、能など芸能の発達につれて芸趣の好みと精神を取り入れて、一層に異形で派手な風の懸装幕が流行って見られた。そんな風潮が戦国期における民間貿易と後に半島へ進出して得た文物の流入を合わせて、異国情趣の風を凝らした山鉾の懸装へと拍車を懸けて行われるようになっていったのである。きらびやかな金襴織や豪華な錦織、重厚な絨毯や虎、豹の毛皮を山鉾に懸けて独特の趣向を見せる山鉾風景が、前述の『洛中洛外図屏風』などの当時の絵画資料からも窺える。

3

山鉾各町に遺る注目の幕
──近世期以降の幕

祇園祭の各山鉾町で既に利用されなくなった旧幕類が蔵に多く保管されている。とは言っても保存できる数量にも限りがあり、また幕が高価な懸装品であったために宵懸けや曳始め用の幕に再利用したり、場所を替えて地方の祭礼で活躍したりする幕類が決して少なくなかった。そんな状況にあってなおも旧幕を多く伝え遺し

ているのが祇園祭で、祭礼幕懸装の歴史を探る好資料となっている。ただし遺された幕についての記録が少なく、容易に考証が採れないのが実際である。

a 大陸伝来の古様な花氈(毛氈)〈十七世紀〉

祇園祭の旧用と現用の総ての幕類の中で、世界的に極めて古様な形式を持つ二種の幕がある。共に大陸から古くに伝来したもので、珍しく獣毛で織られた毛織物である。元は室内用敷物または掛物として製作されたものだろうが、一つは綴織技法による花氈で、他は絨毯織技法の花氈である。

まず、前者の毛綴織による幕が鶏鉾、放下鉾、長刀鉾、南観音山、月鉾、函谷鉾、岩戸山にあるが、その図柄と色調によって数タイプに別けることができる。中でも一番古いタイプが鶏鉾の幕で、紅、紺、焦茶、白、浅葱の色糸で簡単な図形を綴織技法で織り分け、そこに日輪、鳳凰、兎、小鳥、蝶、牡丹、松、岩を墨描きし、上下端に大きく卍崩しの帯紋を付けた大胆な表現が見られる。「寛永拾五年(一六三八)六月二日寄進 鹿増宗茂 鶏鉾町三枚内」の墨書があり、この手は鶏鉾の後懸に二枚を見るのみである【出品68】

これに次いで古いタイプが放下鉾などで見られる幕で、全体を数段に区切って綴織で織り分

図3　函谷鉾 胴懸

図2　長刀鉾 胴懸

け、そこへやはり不思議な霊獣を墨描きで詰めて著した幕である。焦茶色の獣毛の使用が多く全面に暗い表情がある【出品69】。放下鉾町の文書に「化物氈」と記され、また寛延二年（一七四九）に遡って確実に使用されていたことがわかる幕である。宝暦七年（一七五七）刊行『祇園御霊会細記』の函谷鉾の項に「胴懸　三方ともに毛せん　獅子とら奇獣あり……」とあり、確実に宝暦七年以前に常用されていた幕であるといえる。そしてこの古い二タイプの毛綴の幕の後に続いて製作されたと思われる、時代の下る数タイプの花氈が見られ、これら獣毛の毛綴絨毯類が近年の研究によって朝鮮産の毛綴絨毯類が近年の研究によって朝鮮産ではないかと推察されて、一般に朝鮮毛綴を総称している。

さて、以上の毛綴織の花氈と並んで同じく粗野な獣毛を使って織られたごく古い様式の小型絨毯類がある。長刀鉾（図2）、函谷鉾（図3）、鶏鉾、月鉾【出品67】、南観音山、油天神山、岩戸山に見られ、虎に梅樹、玉取獅子、梅、陵花文などを中央に著して四辺に幅広の縁で囲んでいる。やはり焦茶色を主とした重厚な趣きからも、すこぶる古格が感じられる。函谷鉾の「虎に梅樹」に「寛永十八年辛巳（一六四一）かんこ鉾町……」の銘を、岩戸山「玉取獅子図」に「元文五庚申年（一七四〇）出来……前氈」が記され、また鶏鉾や南観音山「玉取獅子図」の幕も前述の『祇園御霊会細記』に記載されていて、それ

よりも古い織物だともいえる。

ところで、これらの獣毛による毛織絨毯と毛綴織物の幕は、前述した祭礼図や洛中洛外図の中に見られる幕の表現とよく似ていることからも、江戸期以前から懸けられてきた幕ではないかと考えられる。因みにこの二種の幕は後述の江戸中期頃から出現してくる多彩な西方渡来のカーペット類以前に利用されてきた幕でもある。これら獣毛による織物は大陸内部の北方産と推される以外に製作地は不明で、世界的に珍しいとされている。

b 中国明・清の綴と錦、そして西陣の錦織
〈十七世紀末～十八世紀前半〉

祇園祭の幕の中で数量が多く、各山鉾にあるのが中国製の染織品を利用した幕である（図4・5）。明・清時代の官吏の衣料と宮廷装飾用の染織が主で、錦織、金襴、刺繍、綴織など多種におよんでいて、これら豪華絢爛な染織品が祇園祭の幕として広く利用されている。中国が明代から清代に転じ、官吏の服装や宮廷調度の制度変更に伴って多量の旧材が払い下げられて我が国に舶載された。また後の清国も従前の冊封制度を維持し、賜拝の染織品が間接的に我が国へ渡来したことにもその理由があっただろう。これら明・清の進んだ技術の織物はその後の幕製作、また日本の織物技術の基礎となったともい

図5　孟宗山　見送

図4　油天神山　胴懸

える。

こうした中国明・清時代の染織幕はすこぶる多量で、祭で見られる前後左右の胴懸幕、上下の水引幕、見送幕などの全幕に活用されており、なおも特別仕様の製品だといえる。中には経糸が曲寸間に九〇本という驚異の綴織技術が見られたり、織物を模した極度に細かい刺繍や複雑な織組織の錦織が山ほどにあって枚挙に尽くせない。

ところで、太子山に永く知られずに遺されてきた緞子織の幕がある。山の周囲を一巡して懸ける横長の水引幕、そして縦向きに二種の織物を並べて継いだ横長の胴掛幕がそれで、その二枚を上下に繋げて一枚物とした長大な幕である。この長大な幕を欄縁下の胴の周囲に廻して懸ける幕であり、中世から近世初期の祭礼図に描かれる懸装幕と全く同じ形式だといえる。現存する幕で最も古い懸装様式を持つ幕であり、水引部分が繻珍錦、胴懸部が二重緞子と繻珍錦の二様の織物を用いていて、この三種の裂は江戸中期も早い頃の日本製が推せる幕である。図柄も和様でこの時期に我が国で大型の錦織物が製織できるようになったものと思われる。

また北観音山に、御神体の衣装だったといわれる二重緞子の裂が遺されている。地緯糸に二色以上の糸を用いて地揚げ紋を織りだし、そこへ絵緯糸を織り入れて地紋と上文を併用した錦織である。繻子組織で作られた我が国初期の織物といえ、慶安四年(一六五一)の作期を設定できる。江戸前期にはこうした特有の織技が発達して祇園祭の幕に利用されてきた。

c　西方渡来の希少な花氈(中近東・インド産絨毯)〈十八世紀後半〉

十七世紀から十八世紀にかけて、日本から遠く離れた中近東地域およびそれ以西の地で製作された絨毯や壁装の毛織物が祇園祭の幕に多用されている(図6・7)。祇園祭の町衆はこうした異国情趣の珍しい毛織物を挙って求め、前述の大陸で製作された毛織物と同様に花氈と呼んで、幕に仕立てて利用している。町衆は、厳粛な祭礼行事にのぞんで花氈を敷物としてではなく、恭しく神聖な山鉾に懸けて神を喜ばせる供物とし、それが今や世界に希有な作品として注目されている。

江戸期に西方から渡来して祇園祭で使用されてきた毛織絨毯は約三六点で、種別からみるとカザフスタン、アナトリア、イラン、アフガニスタン、パキスタン、インドといった産地に別けられる。そしてこれら西方絨毯の渡来時期を推すると、幕府に認められて鎖国中に交易をしていたオランダ東インド会社によって、我が国に運び込まれたとしか考えられない。東インド会社の記録にも貿易遂行の必要から幕府要人に

図7 放下鉾 後懸

図6 鶏鉾 前懸

絨毯類を献上した記録が度々にあって、そうした所有者から流出して山鉾町に届いたのではないだろうか。しかし祇園祭の町内が入手するまでの経緯については、全くわかっていない。

今、これら絨毯類の幕の中でも、とくにインド絨毯と呼ばれるものが世界的に希少だとして話題になっている。インドを中心とした旧ムガール帝国の現イラン東部から現インド西部の地域で製作されたとする以外は、まだ詳しいことが知られていない珍しい作品である。

元来インドでは羊毛の絨毯織をする伝統がなく、ムガール朝の成立期（一五五六～一六〇五）にペルシャ・サファヴィー王朝の織工が中東のイスファハンやヘラートから移ってインド国内で絨毯製作が始まったとされている。ラホールを最初にジャイプール、アグラ、ファテープル・シークリーなどに絨毯工房が置かれ、ペルシャ様式の絨毯織がまずは北インド地方へ伝えられた。そしてペルシャ様式の上にインド式の図様と表現が加えられだして、インド・ペルシャ様式と呼ばれる絨毯織に発展する。こうした折衷様式の絨毯製作は十八世紀近くまで続き、その後にペルシャとインド様式の融合したインド絨毯が完成したといわれる。その後のインド絨毯は欧州の植民地政策の影響でインドの独自性を失って輸出用絨毯が多量に製作された。現在のインドではこうした伝承の図柄を継いで製作する

る工房は殆ど見られないとするが、簡略化した図柄になっているが類似の柄と色調で織られた絨毯製作がまだ行われているウッタル・プラデーシュ州のバラナシ地方などで見られると聞く。

インド国内で完成した絨毯織技法は北部のアムリトサルやカシミール地方のスリナガルに伝わり、インド南部のデカン地域へも絨毯織技術が伝わったとも考えられている。とくにインド東南部のエロールなどデカン地域で製作されていたペルシャ様式の絨毯が、そこに近いオランダ東インド会社の商館が置かれていたコロマンデルコーストを経て日本に伝えられたとする興味ある研究報告がある。またインド北部から東方に移って広まっていった絨毯織の技術はガンジス平原のバドヒヤやバラナシ以東に伝わり、そこからガンジス川の分流を利用してカルカッタ近辺チンスラの商館を経て、我が国へ搬送したことも憶測できる。それらの絨毯類が十八世紀以降に我が国へ渡来し、有力者の手に渡って後に転売され、祇園祭の山鉾の懸装に供されるに至ったのではないか。オランダ東インド会社の商館長に義務付けられていた江戸参府の折に、交易遂行のために有力者へ絨毯類を贈ったことが本国の記録からも明白である。ただそれらが後に転売されたとする確証はなく、祇園祭が所蔵するインド絨毯の産地や経緯を特定するのは難しい。

図9　保昌山　胴懸

図8　占出山　見送

d 日本製の綴織と刺繍幕、ゴブラン織の幕 〈十九世紀前半〉

邦製の綴織技術

十八世紀の中頃になると、舶載品に幕材を求めるより製作技術の発達した国内染織品を用いて幕の製作をするようになっていく。その先駆けとなったのが綴織作品であり（図8）、続いて刺繍の幕が多用されていった（図9）【出品72・74・76】。

前述のように綴織の幕は既に中国から渡来した明や清代の官服および室内調度品が輸入されて祇園祭の幕に仕立てられていたが、十八世紀中頃になると西陣織産地でも独自に開発した綴織が作られるようになる。初期は中国の綴織を模して始まったのだが、次第に中国製品に見られない色彩と糸遣い、金地を多用するなどの独自性を見せ、十九世紀になると和式の図柄を採用して本歌を凌駕するほどの出来栄えを見せた。また中国製の綴織が軽量な製品を求めたのに比して、邦製の綴織はできるだけ堅牢な仕様に織りあげて幕に適したものを作ろうと努めたのであり、延いてはこのことが明治以降に世界へ進出していく日本の綴織技術を育んだのだった。

日本の綴織の完成については『西陣天狗筆記・下巻』（一八四五年）に「綴錦　西陣北船橋町井筒屋瀬平工也五十年前出来ル瀬平後ニ会津公扶知人トナル」とあり、井筒屋瀬平なる織屋が西陣で綴錦の技法を完成させたとしている。また、祇園祭や大津祭の幕に瀬平作と伝える綴織の幕があり、瀬平を日本の綴織の中興者だとする説が一般となっている。ただ『画譚鶏肋』（一七七五年）に「古絲（刻絲）は説苑諸事にも出ず此方近日掛物画に織出して妙なり　上古は中将姫の曼陀羅綺繍の工のみ」と、その頃すでに行われていたことを記している。しかし瀬平が綴織の製作に携わったのは事実で、祭礼に用いるための大型の綴織が仁和寺門前の御室で寺侍や見習い僧の副業として西陣配下で製作されていたらしく、紋屋次郎兵衛、仁和寺坊官の長岡常之進、西本願寺寺侍の天野房義、阿波公方家臣の生駒兵部、また糸屋彦兵衛、桜井基近、さらに房義から弟の弥助やその妻のもん、山科屋清助らといった名織工を輩出している。

謎のゴブラン織

ところで、祇園祭の渡来絨毯の幕の中で注目すべき作例がある。一般にゴブラン織と称される欧州ベルギー産の毛織物絨毯で、石造建築の防寒を目的に製作された壁装織物である。その十六世紀初期作品が祇園祭の幕として用いられている。しかしこの初期ゴブラン織が祇園祭の幕として用いられるのは江戸後期の十九世紀に入ってからのことで、我が国に渡来してず

っと後のことである。その由来と経緯について明確ではなく諸説があるも、これらゴブラン織の絨毯は十六世紀のベルギーで「イーリアス神話」をテーマに製作した五枚組のカーペットで、江戸初期に渡来して将軍家や大名の手に分けて所有され、それが後年に流出したものと考えられている【出品55・57～62】。またこのゴブラン織の絨毯は京都の他に長浜祭や大津祭にも分割して幕に仕立てられている。つまり江戸初期頃に舶載されたものが中期から後期にかけて有力な商人の手を介して祇園祭らに伝来して有力な商人の手を介して祇園祭らに伝来して幕に仕立てられたものである。大津祭月宮殿山のゴブラン織を入手し得た財力のある商人と町衆が祭を支えていたことの証しともなっている。祇園祭に利用されている多くの輸入絨毯が中東やインド製でオランダの仲介貿易によるものなのに対し、直接に欧州から運ばれたこのように古い作例のゴブラン織が他には見られず、日本歴史上で格別の作品として扱われている。

幕刺繡技術の完成〈画家下絵と名工の輩出〉

江戸後期に中国福建省から新たに長崎へ刺繡技術が伝わり、それが京都にも伝わって祭礼幕の刺繡技術が発展したとする考えがある。長崎と京都は天領という共通した地の利を活かして

交易品の流通があったとされている。近世後期になって刺繡は衣料以外に装飾調度などの技法としても求められ、堅固な撚糸や緻密な繡技が考案された。また輸入の唐糸に替えて良質な和糸生産がみられることにもなり、多彩な繡技が可能になっていった。とくに初期の幕刺繡は中国刺繡を倣って、金糸や唐撚糸を用いる独特な駒遣いや絽刺しの技法が主だったが、次第に洋風の流行を受けた肉入繡や切付繡などの絵画表現が取り入れられ、写実かつ立体的な刺繡が行われて幕独自の繡技が完成していった。殊に江戸末期の幕刺繡に流行した皮被せ糸などはその才たる手法で、こうした幕専用の刺繡技術が生まれるとともに、幕製作において綴織の数を抜いて多量の刺繡幕が作られるようになった。

江戸中期、江戸の権威的な伝統の風潮に対して、京都では自由で新奇を求める気風が生まれ、既存の表現を問い直す作家達が多く出現した。円山応挙をはじめ曾我蕭白、伊藤若冲、松村景文、与謝蕪村らの正統と異端を交え、絵師が活発に活躍して目を見張る絵画美術の展開が見られた。こうした画人達に幕の下絵や山鉾装飾を依頼して、流行の織物や刺繡幕を製作することも少なくなく、また画人達の在所そのものが祭の氏子町や寄町であったことも多く、有名無名にかかわらず、町役や親戚知友に求められて幕下絵に腕を振るったのである。とくに応挙と応

194

挙門下および四条派の画人達はそうした幕製作
の盛んだった時期と相俟って、幕の下絵製作の
中軸になった画家達だった。山鉾町では応挙を
はじめ応震、山口素玄、松村呉春・景文、中島
来章らの幕絵が伝えられており、そうした幕絵
に質の高い繍技を発揮した松屋庄兵衛・文右衛
門・右近・勝蔵、また近江屋藤次郎や三文字屋
伝兵衛ら刺繍技能の熟練工がいた。

祇園祭で山鉾に懸装された幕類の歴史をみる
とそこにまず幕の種類と数量が膨大にあったの
がわかる。そしてそれらの染織品が懸装に価す
るものとして確たる理由もあったといえる。つ
まりすべての幕は各時代の思想や流行、権勢、外
交といった社会事情を密に込めてあり、また染
織技術の発達に深く関わって存在してきた。本
来はそれらを細に記すべきだが、ここでは大概
に幕の変遷を記すにとどめた。

◆参考・引用文献
植木行宣『山・鉾・屋台の祭り――風流の開花』白水
社、二〇〇一年
川嶋將生『祇園祭 祝祭の京都』吉川弘文館、二〇一
〇年
鎌田由美子『絨毯が結ぶ世界 京都祇園祭インド絨毯
への道』名古屋大学出版会、二〇一六年
『祇園祭山鉾懸装品調査報告書・渡来染織品の部』祇園
祭山鉾連合会、二〇一二年

『祇園祭山鉾懸装品調査報告書・国内染織品の部』祇園
祭山鉾連合会、二〇一四年
「山鉾由来記（祇園御霊会細記）」国立国会図書館蔵
「祇園社記」国立国会図書館蔵
「西陣天狗筆記・下巻」西陣織物館蔵
「画譚鶏助」（『日本絵画論大成』第六巻、ぺりかん社、
二〇〇〇年所収）
「放下鉾・文書」放下鉾保存会蔵

祇園祭の山鉾と信仰

橋本　章

はじめに

祇園祭は、蔓延する疫病を防ぐ目的で平安時代から催された御霊会に始まるとされる。『祇園社本縁録』によれば、貞観十一年（八六九）に、当時の国の数に則り六六本の鉾を神泉苑に遣わして疫神退散を願ったのが祇園祭の由来とされ、このことは祇園祭の創始を示すものとして今も祇園祭に携わる人びとの間で受け継がれている。

祇園祭執行の背景としては牛頭天王信仰の影響が語られる。『備後国風土記逸文』にあらわれる蘇民将来の伝説は、疫神として猛威を振るう武塔の神（速須佐雄神＝牛頭天王）に対して善行をもって報いた蘇民将来が、疫神の眷属からの攻撃を避けるため、目印に茅輪を腰に帯びるよう牛頭天王から諭されたという話で、この逸話を元にして祇園祭の諸儀礼は構成されており、現在の行事においても八坂神社の境内に祀られる疫神社での祭祀をもって、祇園祭が締め括られるのが習わしとなっている。また祇園祭の山

鉾巡行に参加する各山鉾の町内では、宵山に縁起物として粽の授与が行なわれるが、そこにも牛頭天王と蘇民将来の物語が付与されている。この粽は食用ではない所謂飾り物で、人びとはこれを買い求めて玄関先の長押などに掛けて一年間祀り、厄除けの御守りとするのであるが、粽には「蘇民将来之子孫也」と書かれた付箋（札）が付けられているものもあり、この儀礼が牛頭天王信仰の物語に沿って形成されている事を示している。

ただし、現在の八坂神社において祇園祭の祭祀に深く関わりのある牛頭天王の名前は表には出てこない。祇園祭の神輿渡御で担ぎ出される三基の神輿にはそれぞれ祭神として中御座に素戔嗚尊、東御座に櫛稲田姫命、西御座に八柱御子神がそれぞれ鎮座する。先に紹介した『備後国風土記逸文』にも見られる通り、早い段階から牛頭天王は素戔嗚尊と習合するものと考えられているのだが、牛頭天王の名は祇園祭の山鉾には八坂神社

さて、その一方で祇園祭の山鉾には八坂神社

図1　『祇園御霊会細記』

の神々とは直接的には関わらない信仰の対象が設定され、それぞれに御利益が喧伝されている場合が多く見られる。例えば菊水鉾では、鉾のモチーフとなった菊慈童の物語に因んで不老長寿への効験が語られており、保昌山では御神体人形の平井保昌の和泉式部との恋物語から恋愛成就、鯉山では龍門瀧山の伝説に因んで開運や立身出世など、それぞれに特徴ある御利益があり人びとの崇敬を集めている。こうした独自の信仰は各山鉾の由緒や御神体人形の個性から発せられるものだが、その歴史は存外古く、宝暦七年（一七五七）に刊行された『祇園御霊会細記』（図1）【出品⑩】などには既に詳細な由緒が山鉾ごとに掲載されており、御利益の設定については近世以降一定程度の浸透が図られてきたことをうかがわせる。

　こうした祇園祭の山鉾における複雑な信仰関係は、その長い歴史と変遷の過程によって出来した状況であると考えられる。そこで以下本論では、主に山鉾に搭載される趣向とその周辺との関係性から、祇園祭の山鉾にまつわる信仰の過程について述べてゆきたい。

1　山鉾の趣向固定化の影響

　京都祇園祭の山鉾巡行では、三三の山や鉾がそれぞれに趣向を凝らしたしつらえを整えて都大路をゆく。山鉾には中国の故事や能狂言の演目、あるいは歴史的逸話など、さまざまな物語に取材した人形が飾られ、華麗さを競うのである。こうした山や鉾が出現する光景は室町時代にはすでにあらわれていて、その姿は洛中洛外図屏風や祇園祭礼図など、当時の世相風俗を描いた絵画資料上にも確認する事ができる。

　現在では、各山鉾の趣向は決まったものが搭載され、山鉾にはその趣向にちなんだ名前がそれぞれに付与されてもいる。しかしながら中世の祇園会では、そうした趣向は祭りの度ごとに新たにこしらえられるものであったと考えられている。植木行宣は「拍子物における鉾・笠鉾・山や仮装の者は神霊の依り付くものであり、遷却を可視化する作り物にほかならない。それは囃されて動くことを本質としたものである。したがって、その作り物はその度ごとに新作され、終われば破却されねばならなかった」［植木　二〇〇一　六六頁］と述べて、山鉾の趣向が本来は一回性のものであった事を指摘している。

　かつての祇園祭で山鉾に搭載される趣向が年ごとに変更されていた事の証例としては、「鬮罪人(くじぞいにん)」という狂言の演目が引用される。鬮罪人は、祇園会の頭役になった主人が町の人びとを集めて今年の山の趣向について相談をするという内容で、これが、山鉾の趣向が現在のように固定

される以前の様子を反映したものとして注目さ
れてきたのである。

ところがこの山鉾の趣向は、応仁元年（一四
六七）からおよそ一〇年間続く応仁・文明の乱
によって京中が混乱を来す十五世紀中頃より固
定化されることが顕著になってくる。明応九年
（一五〇〇）、乱の終息によって三三年ぶりに祇園
会が復活し、この時には三六基の山鉾が出てい
るが、応仁の乱勃発から明応九年までの間には
相当数の山鉾が姿を消している。しかし、逆に
明応の祭礼復活から巡行列に名を連ねた山鉾に
は、現在まで続いているものが多いのである。こ
の事は、山鉾の趣向が固定されその名称の定型
化が進んだ事を示している。

さて、趣向が固定化された祇園祭の各山鉾に
は、次第に新たな変化が起こりはじめる。それ
が趣向として整えられてきた人形等への神聖視
の動きである。現在、祇園祭に登場する山鉾の
多くでは、何らかの御利益が喧伝され、その根
拠としてそれぞれの山鉾に搭載された趣向の由
緒が援用されている場合が多く見られることは
すでに述べたが、室町期に祭礼における神霊を
賑わす風流の意匠として作られた人形たちの多
くは、現在では御神体人形と呼ばれている。こ
のことについて村上忠喜は、まず山自体が神性
を帯び、次いで搭載される人形にもこれを神聖
視する眼差しが段階的に付与されていった事を

指摘し、「山鉾のご神体の神聖視は、遅くとも十
八世紀前半には確実にはじまっており、主催者
側である山鉾各町内の側からも、ご利益を積極
的に喧伝するとともに、その格式を飾り立てる
ようになっていった」［村上 二〇一〇 三〇六頁］
と述べている。

山鉾に搭載される人形の神格化の例として、
例えば船鉾には、御神体とされる神功皇后の伝
承から説き起こされた安産祈願の信仰が生まれ、
近世後期には宮中での皇族の出産に縁(ゆかり)の神面や
腹帯が献じられている。船鉾町に伝わる宝暦十
年（一七六〇）の記名のある「船鉾由緒之記」【出
品13】には「今上皇帝之女御懐妊ニ付各霊験聞し
召及ハせられ　御奉可被遊間御殿へ指上可申旨
候　仰下則神功皇后御面御腹帯に宝暦八年寅六
月三十一日御たく指上候處御安産」との一文が
見え、以後数度に渡って神面や腹帯が宮中に出
仕したことが記されている。船鉾神面の参内は
その後寛政十三年（一八〇一）や文化四年（一八
〇七）など幾度も記録に出ており、その信仰が
継続的に維持されてきたことをうかがわせる。

また、同じく御神体人形として山に搭載され
る神功皇后の人形に安産の信仰がある占出山に
は、祈願や御礼のために貴族や有力商人から寄
進された衣裳が数多く伝来する【出品99～105】。そ
れぞれの衣裳には「寛延三年（一七五〇）午六月
閑院宮御簾中様寄附」や「文政八年（一八二五）

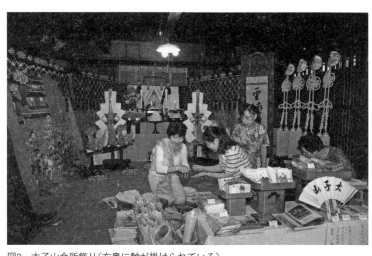

図2　太子山会所飾り（右奥に軸が掛けられている）

西六月　近衞殿御簾中様御寄附」、「天保元年（一八三〇）寅歳六月　二條殿御寄附」などの署名があり、占出山の御神体人形への信仰が幅広く展開していた様子がうかがわれる。

また、山鉾町の側でも御神体人形の霊験を積極的に喧伝していった様相が垣間見られる。例えば、聖徳太子の若かりし頃の姿を御神体とする太子山には、能書家として知られた青蓮院一品尊祐法親王（一六九七～一七七七）によって揮毫された聖徳太子の尊号の掛軸が伝えられている（図2）【出品120】。延享二年（一七四五）に贈られたとされる本品は紺地所飾りに飾られて太子信仰の権威を高める一助を為してきたものと考えられる。

あるいは役行者山に伝来する役行者の尊号「南無神変大菩薩」を書した掛軸は、閑院宮典仁親王の子で聖護院門跡となった盈仁法親王（一七七二～一八三〇）からの揮毫を受けた品で【出品121】、現在は嘉永七年（一八五四）に作られた写しが宵山で会所に飾られているが、これなども役行者の霊験を喧伝するにあたって修験道の本山であった聖護院とのつながりを意識させるのに効果のあった品と考えられる。同じく聖護院から明治十四年（一八八一）に山伏山に贈られた緋総不動袈裟など、本来山鉾の趣向であった人形を御神体人形として祀る中で、これに様々な由緒を付与させていった例は数多い。

このように祇園祭の山鉾巡行に参加する各山鉾では、それぞれを出す担い手の人びとが、祇園牛頭天王信仰を背景とした祇園祭という大枠での祭礼行事の一翼を構成しつつも、各個にそれぞれの趣向や意匠の由緒来歴を付与させていったことがわかる。そしてその過程には様々な歴史的変遷があり、また町の人びとの時代に即応した柔軟な対応があったものと考えられる。

2　江戸時代後期の「祇園牛頭天王」神号

さて、祇園祭が祇園牛頭天王信仰を背景として成立し展開してきたとする見解は、ある程度妥当なものとして受け止められている。そして八坂神社の祭神である素戔嗚尊が牛頭天王と習合した存在であるとの解釈もまた、祇園祭を語る上において必須の要件となっている。しかし、牛頭天王という神は現在の祇園祭においてはあまり前面には現れて来ない。この事に関しては近年、八坂神社文書の調査研究の進展によって、主に歴史学の分野から興味深い新たな見解が提示されている。例えば下坂守は、牛頭天王を祭神とする祭礼が室町幕府と山門との祭祀権をめぐる抗争の過程で消滅し、その後幕府によって再構成された祇園会の中で、牛頭天王もまた姿を消していったのだと述べる［下坂　二〇一七　一

図3　郭巨山掛軸

山鉾町の近世後期の祇園牛頭天王軸一覧

番号	銘	年号	西暦	書家	所蔵
1	祇園牛頭天王	文政3年	1820	雲竹再	山伏山
2	祇園牛頭天王	文政9年	1826		芦刈山
3	祇園牛頭天王	文政9年	1826	花山院愛徳	郭巨山
4	祇園牛頭天王	江戸時代		花山院愛徳	鶏鉾
5	祇園牛頭天皇	江戸時代後期		庭田重嗣	長刀鉾
6	祇園牛頭天王	天保9年	1838	一條忠香	函谷鉾
7	祇園牛頭天王	万延元年	1860	九条尚忠	南観音山
8	祇園牛頭天王	慶応2年	1866	近衞忠熙	鈴鹿山

六頁ほか〕。

　中世の祇園祭をめぐっては、従来通説となってきた山鉾巡行は町衆の祭りとする説を否定する方向で推移しており、下坂の見解もまたその傾向の中で示されたものである。ただし、目線を近世後期に向けてみると、この牛頭天王という神は意外な形で祇園祭の山鉾との関わりを取り戻している。

　現在、祇園祭の山鉾巡行に先立つ宵山において、各山鉾町では町会所に御神体人形や山鉾の懸装品を飾り、縁起物の授与などを行なう店を出す。その会所には神格化された御神体人形を祀る祭壇などが設けられるのだが、そこには祭礼の神の神号を記した軸が掛けられている場合が多く見られる。先に紹介したように太子山には聖徳太子の名が記された書が祀られ、役行者山にはその神号である「南無神変大菩薩」の書が掲げられる。そのほかにも石清水八幡宮の分霊を祀る八幡山では、子爵中園實受（一八四五〜一九〇四）の手による「八幡大神」と記された掛軸が見られる。そうした中で、「祇園牛頭天王」と記された掛軸を掲げる町がいくつか存在する。

　筆者が把握している牛頭天王号を掲げる町は一〇箇所で、中には綾傘鉾のように昭和六十二年（一九八七）にこの書を得た町もあるが、その大半は江戸時代後期にこれを祭りに導入してお

り、しかもそれらはしかるべき相手から揮毫を受けている。例えば郭巨山に伝わる「祇園牛頭天王」号〔図3〕は江戸時代後期に能書家として知られた花山院愛徳（一七五五〜一八二九）の手によるもので、郭巨山町に残る記録ではこの書は文政九年（一八二六）に寄進されている。同じく花山院愛徳による祇園牛頭天王号の書は鶏鉾にも伝わっている。長刀鉾には堂上家の公卿、庭田重嗣（一七七六〜一八三一）が書いた同神号の掛軸が伝わる〔図4〕。函谷鉾の祇園牛頭天王号の書は五摂家のひとつ一條家の当主忠香（一八一二〜六三）の手によるもので【出品122】、忠香は函谷鉾が稚児人形を製作する際に子息実良の姿を写す事を許すなど、函谷鉾とは縁の深い人物であった。

　興味深いのは南観音山に伝わる祇園牛頭天王号の書で、これは関白を務めた九条尚忠（一七九八〜一八七一）が書いたものだが【出品123】、同町にはこの書を得る際に支払った謝礼の受取証が残されており、そこには合わせて金四〇〇疋もの大金が支払われている事が記されている。鈴鹿山に残る祇園牛頭天王の神号も関白の近衞忠熙の手によるものだが〔図5〕、こうした著名人から揮毫を受ける際には応分の謝礼が必要であったことが想像できる。山鉾町が大金を積んでまで揮毫を依頼した事と、その神号に「祇園牛頭天王」を選択している事は大変興味深い。

200

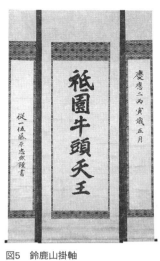
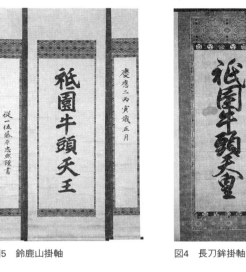

図5　鈴鹿山掛軸　　　　　図4　長刀鉾掛軸

中世の段階で後方に追い遣られたとされる神が、江戸時代後期になって山鉾町において復活した背景には何があるのだろうか。

江戸時代は、山鉾を出す各町が自身の持つ山や鉾の由緒を整理し、あるいは搭載する人形の神格化を増強させていったことは先に述べたが、江戸時代後期になると、各山鉾町における祇園祭に対する解釈が浸透していった事が可能性としては挙げられるだろう。牛頭天王と素戔嗚尊との習合や蘇民将来の伝承など、祇園祭の由来として現在も語られる物語が一定程度整理された結果の表れが、祇園牛頭天王神号の江戸時代後期における出現の背景にあるものと筆者は考える。

その後明治維新を迎えると、牛頭天王は神仏分離によってその存在を否定されてゆく。明治元年（一八六八）に神祇官から出された通達には「中古以来、某権現或ハ牛頭天王之類、其外仏語ヲ以神号ニ相称候神社不少候」として、それらを「早々取除キ可申事」との文言が記されている。こうした状況を受けて祇園社は八坂神社と改称され、その後山鉾町に飾られる掛軸には、例えば油天神山が明治十七年（一八八四）に戴いた「八阪皇大神」といった神号が用いられるようになってゆくのである。

3　粽の解釈をめぐって

さて、次に祇園祭の授与品として高い人気を誇る粽について触れておこう。前述のように、祇園祭において縁起物として授けられる粽は、笹で薬を包んだものを数本束ねて、そこに「蘇民将来之子孫也」などの札が貼られるといった品で、各山鉾町では、それぞれに独自色あふれる装飾を施して祇園祭の宵山で頒布される縁起物としての粽は、平安時代からの御霊信仰と町衆の主導になる山鉾巡行の由緒来歴を円滑に説明する主な要素となっている。

この粽に関して、例えば冷泉為恭（一八二三～六四）が嘉永元年（一八四八）に描いた「祇園祭礼絵巻」【出品3】には、函谷鉾と放下鉾と北観音山の描写において粽が投げられる様子が見られる（図6）。山鉾の上から粽を投げるという作法は江戸時代末期になってようやく確認できるという事であるが、そのことは山鉾巡行の観衆の中に粽を希求する雰囲気が醸成されていた事を物語る。しかし、当時の粽は現在のように不特定多数に公汎に頒布されるものではなかったようである。例えば鷹山を出していた三条衣棚町の文書にある文化六年（一八〇九）の「祇園会神事当日式目」という史料には「粽配方之覧」として粽を配布

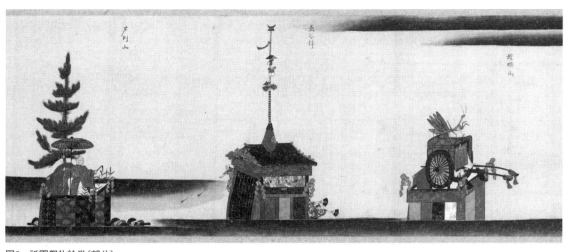

図6　祇園祭礼絵巻（部分）

する先についての取り決めが記されており、そ
れぞれに配布する日と数量が細かく決められて
いた事が分かる。この事から解るように、鷹山
で購入された粽は、町会所や役所などへの挨拶
御礼の品であったり、あるいは車方や大工や笛
方など巡行で世話になった諸職方への御礼の品
であったりしたものと考えられる。

また橋弁慶山町所蔵文書の中の明治二十五年
（一八九二）の年記がある「御山記録」という史
料には、橋弁慶山の収入として不動町から「粽
三拾把」の寄附が大正元年までの間ほぼ毎年行
なわれている。もともと京都には贈答品として
粽を用いる文化のあった事が知られているが、祇
園祭の山鉾町における粽の記録類を見ると、そ
こには現在のように縁起物として広範に授与さ
れることを目的としたものではなく、祭礼に関
わる挨拶や合力に対する返礼として粽を贈る習
慣があった事例が垣間見える。

現在の祇園祭における粽には、祭礼行事とし
ての祇園祭の由緒を端的に説明し、祭り見物に
訪れた人びとにその効験を平易に了解させる機
能が具わっている。また各山鉾町で授与される
粽は、観光客の増加に伴ってその売上げを伸ば
してゆき、粽の販売によって得られる収入は山
鉾や祭礼の維持にも大きく貢献している。こう
した効果は、いずれも明治維新以降に降り掛か
った祇園祭山鉾巡行を取り巻く情勢の変化に、

また先についての取り決めが記されており、そ

（中略省略部分はありません）

現在の祇園祭における粽には、祭礼行事とし
ての祇園祭の由緒を端的に説明し、祭り見物に
訪れた人びとにその効験を平易に了解させる機

その担い手達が巧みに対応していった結果と見
ることができるだろう。

祇園祭の粽は、山鉾巡行にかかわる社会関係
を円滑に進めるための贈答品として登場し、近
代以降の情勢の変化の中で、新たな役割を付与
されて昇華してきたものであると考えられる。こ
れは時代とともに移りゆく祇園祭の社会におけ
る位置付けの変化とも連環する事象なのであろ
う。

───────

おわりに

以上、本稿では祇園祭の山鉾に関する信仰的
側面から論を進めてきた。風流の趣向として中
世に始まった山や鉾のしつらえは、その意匠が
次第に固定化されてゆくに従って搭載されてい
る人形の神格化が進み、それらは現在、御神体
人形と呼称されるに至っている。そうした動き
に伴って各山鉾町では、自身の山や鉾の由緒来
歴を整理し、あるいは口伝や記録として次代へ
と継承していった。そして、神格化された山鉾
の趣向は、それぞれに伴われる物語から派生し
た御利益を生み出し、それはある種の信仰とな
って喧伝され、またこれを求める多くの受益者
の要望に応える事ともなったのである。

山鉾をめぐって様々に展開される信仰のかた
ちは、それぞれの山鉾を運用して巡行列に参加

する人びとが、これを自身のものとして獲得し
てゆく過程において生み出されたものであると
考えられる。由緒や来歴の整理作業は、それぞ
れが山鉾を維持し管理してゆく動機を明確にす
る為の必要条件であり、その道程は時に復古的
な解釈によって補完される傾向もみせた。例え
ば江戸時代後期に出現する祇園牛頭天王の神号
は、あるいはそうした流れの中で現れた出来事
であったのかもしれない。

　近年の山鉾巡行に関する歴史的研究について
植木行宣は「祇園会の歴史的研究は神事の研究
に傾き山鉾を担う人々の動向が軽視される結果
になっている。官祭のいわば丸抱えの祭礼を除
けば、祭りはそれに願いをかけ祭事をになう人
なしにはあり得ない。しかし、その実情とその
背景にある人々の心情を文献史料で論じるのは
至難である」[植木　二〇一九　一七頁]と述べる。
この言葉は主に中世の祇園会に関する歴史研究
の動向に対して述べられたものであるが、本論
の展開に対しても少なからず響くものである。
　祇園祭の山鉾巡行は人が担うものであり、人
の営みの先に位置するものである以上、人びと
の心の動きを無視してこれは語られるべきもの
ではない。町衆と呼ばれた人びとが祇園祭の山
鉾に込めた思いは、山鉾本体の装飾や周縁の
品々に断片として残されている。その思いをす
くい取る作業が、いま求められているものと思

われる。

◆参考文献

植木行宣『山・鉾・屋台の祭り――風流の開花』白水
　社、二〇〇一年
植木行宣「下京住民の祇園会――祇園会と山鉾巡行を
　めぐって――」（『藝能史研究』二二七号、藝能史研
　究會、二〇一九年）
川村湊『牛頭天王と蘇民将来伝説――消された異神た
　ち――』作品社、二〇〇七年
下坂守「神宝「勅板」と祇園会」（『藝能史研究』二一
　八号、藝能史研究會、二〇一七年）
村上忠喜「神性を帯びる山鉾――近世祇園祭山鉾の変
　化――」（日次紀事研究会編『年中行事論叢――『日
　次紀事』からの出発――』岩田書院、二〇一〇年）

出品資料解説

注：法量の単位はセンチメートル

1 祇園祭礼図屏風

十七世紀後半

六曲一双

右隻 縦一四五・六 横三五二・六

左隻 縦一四五・六 横三五二・八

細見美術館

祇園祭の山鉾巡行の様子を描いた屏風。右隻には前祭巡行に参加する二三の山や鉾の姿が描かれ、左隻には後祭巡行に出ていた一〇の山鉾とともに、三基の神輿の渡御の様子が描かれている。各山鉾の特徴を捉えた筆致で、江戸時代前期となる十七世紀後半の作品と伝えられる。江戸時代前期に巡行していた山鉾が描かれており、観音山や岩戸山に大屋根が据えられる以前の姿がみえるほか、鷹山も描かれているなどこれを見物する町家内での飲食の様子などとも描写されており、当時の祭りの賑わいも知れて興味深い。

2 祇園祭礼図屏風

十六世紀末～十七世紀初頭

六曲一双

右隻 縦一〇六・〇 横二八六・〇

左隻 縦一〇六・〇 横二八六・〇

祇園祭の山鉾巡行の様子がうかがえる。山鉾巡行のほか往時の山鉾巡行の様子や、当時の祭りの賑わいも知れて興味深い。

右隻には前祭巡行に参加する二三の山や鉾の姿が描かれ、左隻には後祭巡行に出ていた一〇の山鉾とともに描かれている。各山鉾の名称のほか、前祭の後には「巳上七日」、後祭の終わりには「巳上十四日」の文字が見える。また山や鉾の上から粽を投げている様子が捉えられているのも興味深い。当時隔年で巡行していた南北の観音山が二つとも描かれ、また署名のある嘉永元年時点では巡行に参加していない鷹山が見える事などから、冷泉為恭は特定の年の巡行の様子の写実を意図したものではないことがうかがえる。

3 祇園祭礼絵巻

冷泉為恭筆

嘉永元年（一八四八）

一巻

縦三三・六 横一二九〇・〇

國學院大學博物館

祇園祭に登場した山鉾を描いた絵巻。幕末に活躍した絵師の冷泉為恭（一八二三～六四）が描いたもので、巻末には署名と落款とともに「嘉永元年（一八四八）戊申六月日」の記入がみえる。右から左へ巡行列が進むように描かれ、車輪など山鉾の下部については紺色の霧のような描写で隠されていて見えないが、鉾の真木や上部に搭載されている人形などはその特徴が分かるように描かれている。各山鉾の名称のほか、前祭の後には「巳上七日」、後祭の終わりには綾傘鉾が曳山であった時の描写がみえ、また山や鉾の

4 祇園祭礼絵巻

一巻

江戸時代後期

縦三三・六 横四五三・五

國學院大學博物館

祇園祭の後祭に巡行する山鉾を描いた絵巻。江戸時代後期に描かれたとされるもので、前段には「十四日乃祇苑會」と題した詞書があり、その後に橋弁慶山から大船鉾までの一〇基の山鉾の様子が続く。江戸時代南北が交互に出場していた観音山にはまだ大屋根はなく、また鷹山の姿が大船鉾の前に描かれるなど、往時の後祭巡行の様子がよくうかがわれる。

5 祇園祭礼図屏風

京都市指定文化財

海北友雪筆

明暦年間（一六五五～五八）

六曲一隻

縦一三〇・〇 横三三九・〇

公益財団法人八幡山保存会

桃山時代から江戸時代初期頃の祇園祭の祭礼行列の様相を描いた屏風。右隻には前祭の二三の山や鉾が巡行する様子が描かれ、左隻には三基の神輿の渡御や母衣武者の行列のほか、二扇目の中段には駒形稚児がゆく様子なども描かれている。右隻の山鉾巡行は全体的にやや錯綜して描かれているが、中央上部の鉾頭が描かれていないものがおそらく長刀鉾であろう。

祇園祭の後祭巡行と神輿還御の様子を描いた六曲一隻の屏風。作者は江戸時代初期の絵師海北友雪（一五九八～一六七七）で、本品は安政二年（一八五五）に、当時町の住人であった荻野河内守が奉納したと伝えられている。

京都市登録文化財

6 北観音山古絵図

江戸時代中期

二幅

Ⓐ 横五八・〇　縦六三・四
Ⓑ 横九九・〇　縦四一・八

公益財団法人北観音山保存会

江戸時代中期に作図された北観音山の図面。山の側面図Ⓐと正面図Ⓑがあり、そのほかに大屋根が搭載された図面の三点が伝わる。隔年で六角町から巡行に参加していた北観音山は、文政十一年（一八二八）頃から山の改造に着手したとされ、天保二年（一八三一）には大屋根が搭載された豪壮な姿になっている。本図はその改造に際して製作されたものと思われる。

7 放下鉾古絵図

延宝二年（一六七四）

一幅

縦三〇〇・〇　横五八・〇

公益財団法人放下鉾保存会

江戸時代に描かれた放下鉾の立面図で延宝二年の『祇園御霊会細記』には「此鉾真木ながき事余のほこにまさり 寛文の比二間斗みじかくなる」との記述があり、江戸時代中期までは放下鉾の真木が全山鉾中最大の長さであったことをうかがわせる。

8 菊水鉾図

源鶴洲筆

文政三年（一八二〇）

一幅

公益財団法人菊水鉾保存会

源鶴洲によって文政三年六月に描かれた菊水鉾の図。菊水鉾は元治元年（一八六四）の禁門の変による大火、いわゆるどんどん焼けによってその部材の大半を焼失しているが、本図は焼失前の菊水鉾の姿を写した貴重なもので、昭和の菊水鉾復活の際には基準資料のひとつに位置付けられた。

9 大船鉾図

岡本豊彦筆

江戸時代

一幅

縦一〇八・三　横四一・六

公益財団法人四条町大船鉾保存会

在りし日の祇園祭大船鉾の先頭部分の姿を描いたもので、作者は江戸時代後期に活躍した円山派の絵師岡本豊彦（一七七三～一八四五）と伝える。江戸時代の大船鉾は、四条町の北町と南町が毎年交互に鉾を出していたという。北町が鉾を出す際は舳先に龍頭を搭載し、南町が鉾を出す際には大金幣を掲げたとされる。本図絵には北四条町の出す龍頭を搭載した姿が描かれており、貴重な資料となっている。

10 『祇園御霊会細記』

宝暦七年（一七五七）刊

二冊

縦二三・五　横一六・〇

京都府（京都文化博物館管理）

祇園祭の概要と登場する山鉾について紹介した書物。作者は山本長兵衛らで、上下巻二冊からなり、上巻には前祭巡行に参加する二三の山鉾について記され、下巻には後祭巡行参加の一一の山鉾の記載がある。それぞれに「飾附」「縁起」「寄町」のほか「古例」や「行列」といった項目が立てられ、祭礼の様子の挿絵なども交えながら各山鉾の特徴が示されている。

11 『都名所図会』

安永九年（一七八〇）刊

六冊

縦二六・〇　横一八・五

京都府（京都文化博物館管理）

江戸時代後期に刊行された、京都およびその近郊の名所や旧跡を紹介した全六巻からなる書籍。著者は秋里籬島で、挿絵を竹原春朝斎が手掛けている。巻二には祇園祭の山鉾巡行の様子が挿絵入りで紹介されている。同書は好評を博したため、天明七年(一七八七)には続編の『拾遺都名所図会』が刊行されている。

12
『諸国年中行事大成』
文化三年(一八〇六)刊
四冊
縦二六・〇 横一八・五
京都府(京都文化博物館管理)

京都を中心に周辺地域の年中行事を月ごとに挿絵入りで紹介したもので、著者は速水春暁斎(恒信 一七六七~一八二三)。第一編は全六冊で、一月から六月までが記されている。祇園祭については六月に記載され、宵山から巡行に至る様子が挿絵を盛り込んで詳細に描かれている。

13
『船鉾由緒之記』
江戸時代
二冊
各縦三〇・〇 横二三・〇
公益財団法人祇園祭船鉾保存会

神功皇后の伝説など、船鉾の意匠の由来について

京都市登録文化財
14
『観音山寄進帳』
享保九年(一七二四)~文化十四年(一八一七)
一冊
縦二八・〇 横二一・二
公益財団法人北観音山保存会

北観音を出す六角町に伝わる文書のひとつで、観音山に対して行われた寄進について列記したもの。享保九年から書き起こされ、文化十四年までの記載があり、その間に品物や金銭の寄進を受けた事について、年月日や額あるいはその品物、そして寄進者の名前などが克明に記されている。寄進者には町外の人物の名前も多く見られ、北観音山への寄進が広く行われてきたことをうかがわせる。

15
『御山錺金物仕様積書』
文政十二年(一八二九)
一冊
縦二五・二 横一七・六
公益財団法人北観音山保存会

まとめたもので、黄金色の装丁の簿冊は宝暦十年(一七六〇)に家城皓実によって、濃紺の装丁の簿冊は文化五年(一八〇八)に臼井孟雅によってそれぞれまとめられている。それぞれの装丁に使われている生地は、かつて神功皇后やその他の船鉾の御神体がまとっていた衣装の端切から用いられているのだという。

京都市登録文化財
16
『御寄附物有無御断書写』
天保十年(一八三九)
一冊
縦二五・四 横一七・六
一般財団法人占出山保存会

各山鉾町に対して寄附された品々の有無の問い合わせに答えた書上の写本。天保十年に当番町の芦刈山町寄利兵衛が提出しており、占出山のほか太子山、油天神山、山伏山、蟷螂山など一五の山町の状況が記録されている。占出山の寄進品としては小袖や水干、大口など衣装を中心に二一点の記載があり、その数量は出色である。

北観音山を出す六角町に伝来する文書のひとつ。錺師の小林吉兵衛が北観音山に施す金具を製作する過程でその仕様を明記したもので、作業の工程やそれぞれの代金など、当時の金具製作に関する技量などが知れる貴重な史料である。末尾には「文政十二年己丑十一月」の年記があることから、この書面の作成は北観音山が大屋根をつけるなど大改造を進めていた時期と重なる。

京都市登録文化財
17
『祇園会占出山神具入日記』
宝暦十一年(一七六一)/文政四年(一八二一)
二冊
縦三一・〇 横二三・八
縦三二・〇 横二三・四

一般財団法人占出山保存会

占出山町に伝わる文書で、占出山に関わる物品を記録したもの。奥書に宝暦十一年と記されたものと文政四年と記されたものの二冊があるが、それぞれには加筆があって奥書以降の情報も記されている。宝暦の年記のある入日記には安永六年（一七七七）に大掛かりな棚卸をしたと思われる記載も見られ、この台帳が物品管理のために長く使われてきたことを示している。文政の奥書のある冊子には明治三十年代の記載があり、また

18 「白楽天山之圖帳」

慶長七年（一六〇二）～明治時代

一冊

公益財団法人白楽天山保存会

白楽天山に伝わる祇園祭の記録。慶長七年から記載が始まり、明治二十八年頃まで書き継がれている。表題を「祇園会白楽天山圖取進退之覚」とも記され、白楽天山のくじ取りの結果や、その年の頭人や行事などの各役職者の名前、そして巡行を見物した貴人の名前と見物場所などが記されている。

19 「祇園会祭行事次第」

元禄十五年（一七〇二）～現代

一冊

公益財団法人白楽天山保存会

白楽天山の装飾品や祭礼に関係する諸道具の寄進

白楽天山に伝わる祇園祭の記録で、元禄十五年から昭和四十四年頃まで書き継がれたもの。その年の巡行順や当番役の名前のほか、特別な事象があった場合はその次第が記載されている。例えば明治四十四年には、市電開通に伴い当時の知事から巡行の中止を求められたのに対し、山鉾町側が抗議して、結局例年通り祭礼を執行する事で決着した事などが書き連ねられている。

20 「山鉾道具帳」

宝永五年（一七〇八）

一冊

公益財団法人白楽天山保存会

白楽天山の装飾に関わる道具類の記録帳。人形飾りや懸装品など、白楽天山を彩る品々が全て書き上げられているほか、それらの道具の普段の保管先の当主の名前などが記されている。かつて山の道具を収納する町家の蔵が整わなかった時代には、白楽天山の道具は町内の各家の蔵に分散して保管されていた事が知れる。

21 「御山寄進控・新出来物控」

明和元年（一七六四）

一冊

公益財団法人白楽天山保存会

ならびに新調に関する記録簿。新たに白楽天山に品物が整えられた際にはその品名や員数と費用、あつらえられた年月日、また寄進者がある場合はその氏名などが記載されている。帳面の表紙には明和元年からとなっているが、書き出しには宝暦二年（一七五二）の記録も残されている。

22 鉾頭 銅製金鍍金月形

大錺屋勘右衛門作

元亀四年（一五七三）

一点

縦二一・七 横三九・五

公益財団法人月鉾保存会

月鉾の真木の頂上に取り付けられる新月形の鉾頭。月鉾を象徴する品で、そこに刻まれた「元亀四年六月三日」の年月日銘は、祇園祭に登場する全山鉾に残された年記の中でも最も古いものである。また本品には製作者として「かざり屋勘右衛門」の名前も刻まれている。月鉾には、ほかに正徳四年（一七一四）銘の銘を持つ鉾頭と文化八年（一八一一）の銘をもつ鉾頭の二つが別に伝わっている。

23 櫂 銅製金鍍金

大錺屋勘右衛門作

元亀四年（一五七三）

一点

全長七〇・三

月鉾の真木の中程にある天王座に祀られている月読尊が持つ櫂。「元亀四年六月一日」の年号月日と、作者である「大かざり屋勘右衛門」の名前が刻まれている。元亀四年は織田信長が足利義昭を京都より追って室町幕府が実質的に滅亡した年であり、七月に改元されて天正元年となる。

重要文化財
24
黒韋威肩白胴丸　大袖喉輪付
室町時代
一領
胴高三二・五　胴廻一〇三・〇
公益財団法人浄妙山保存会

右脇で引き合わせ四段の胴に八枚の草摺をもつ典型的な胴丸。黒韋威に肩の大袖には白糸で二段が施され、喉輪と脛当などが付属する。室町時代の胴丸の特色をよく残している優品で、江戸幕府の老中松平定信らが寛政十二年（一八〇〇）頃から編纂をはじめた古美術書の『集古十種』にも掲載されている。本品は宇治川合戦で奮戦する浄妙坊と一来法師の姿を意匠とする浄妙山に伝わるもので、元は浄妙坊の人形が着用していたものであるという。現在の浄妙坊の御神体人形がまとう具足は本品を模してつくられたものであると伝えられており、類似する雰囲気を有している。

重要文化財
25
黒韋威肩白胴丸　大袖付
室町時代
一領
胴高三一・〇　胴廻一〇四・〇
公益財団法人橋弁慶山保存会

橋弁慶山の弁慶の人形が着用していたとされるもので、右脇での引き合わせや数枚に分かれた草摺、黒韋糸に漆を盛り上げた小札のほか、宝幢佩楯と呼ばれる太腿から膝を覆う具足が付属するなど室町時代の特色を色濃く残す胴丸である。大袖には二段に白糸の威しがあることから肩白胴丸と称されてきた。

現在弁慶人形が着用している具足は江戸時代後期に本品を模して製作されたもので、橋弁慶町に残る天保三年（一八三二）の記録には既に「紺皮威」と「紺糸威」の二領の胴丸の記載がみえる。ほかにも橋弁慶町には、この胴丸について詳細に記録した「橋弁慶胴丸之記」という文書が残されている。

26
鉾頭　長刀
平安城住三条長吉作
大永二年（一五二二）
一振
全長一四七・〇
公益財団法人長刀鉾保存会

長刀鉾町に伝わる宝刀で、普段は袋に収められ人目に触れることのない秘蔵の品。銘文には大永二年の三条長吉の作であることのほか、刀の来歴として、天文五年（一五三六）の天文法華の乱の際に略奪され、翌年に近江石塔寺の麓に住む刀鍛治の左衛門太郎助長が、これを見つけ出して買い戻し、八坂神社に奉納する形で返却した事が刻まれている。長刀鉾の歴史を語る上でも貴重な品である。

重要文化財
27
鉾頭　長刀
和泉守藤原来金道作
延宝三年（一六七五）
一振
全長二五三・〇
公益財団法人長刀鉾保存会

長刀鉾の鉾頭として製作された大長刀。全長二メートル五〇センチを超える巨大なものである。「和泉守藤原来金道」と「大法師法橋来三品栄泉　延宝三年二月吉日」の銘がそれぞれの面に入る。法橋来三品栄泉は来金道の法号である。

重要有形民俗文化財
28
鉾頭
江戸時代
一点
全長一一〇・〇
公益財団法人鶏鉾保存会

鶏鉾の長大な鉾の先端に装着される鉾頭。竹で作られた三角形の中に鍍金が施された銅の円盤を挟む。

角には濃紺色の苧束で三方を結わえ、これを真木に嵌め込んで留める。鶏鉾の鉾頭は、江戸時代にはこの形状のものが既に図画などに描かれているが、その形の由緒等については伝わっていない。

重要有形民俗文化財

29 鉾頭　木彫漆箔三光形

文政九年（一八二六）

一点

全長三五・〇

公益財団法人放下鉾保存会

放下鉾の屋根よりそびえる長大な真木の先端に取り付けられる鉾頭。その形状は天空に輝く太陽・月・星の三つの光をかたどったものとされる放下鉾のシンボル。また、鉾頭の形状が州浜に似ている事から、放下鉾は別名を州浜鉾とも呼ばれて都の人びとに親しまれてきた。

重要有形民俗文化財

30 鉾頭　白銅銀鍍金

天保十年（一八三九）

一点

全長三九・一

公益財団法人函谷鉾保存会

函谷鉾の長大な真木の最上部に飾られる三日月形の飾り。装着時にはその下に三角形の白い麻布を張んで、両端には雲海に飛ぶコウモリの姿の金具が施されている。裏面には「塗師平安　村井京閑作」の文字が朱書きされている。本品は天保の鉾再建時に製作された鋳造品のもので、作年と共に野田和泉金益との作者名が刻まれている。

重要有形民俗文化財

31 欄縁　黒漆塗「三十六禽之図」鍍金金具付

菱川清春下絵

天保七年（一八三六）

四本

全長（前後）二七四・〇　（左右）三六一・〇

公益財団法人長刀鉾保存会

長刀鉾の周囲に装着される欄縁で、黒漆塗りの土台に三六種類の動物の姿を彫金した飾金具が付いている豪華な品である。金具の下絵は江戸時代後期に京都で活躍した浮世絵師の菱川清春が担当し、金具の製作は柏屋善七が手掛けている。

重要有形民俗文化財

32 欄縁　木製黒漆塗　雲龍蝙蝠文鍍金金具付

天保二年（一八三一）

四本

全長（前後）一八九・〇　（左右）二三二・〇

公益財団法人木賊山保存会

木賊山の周囲を飾る欄縁で、黒漆塗り地に重厚な鍍金飾金具が施された豪華なもの。前と左右の欄縁には、中央に雲龍の金具がつき、巴と木瓜の紋を挟んで、両端には雲海に飛ぶコウモリの姿の金具が施されている。

重要有形民俗文化財

33 雲鶴文欄縁金具

天保九年（一八三八）

一式

鶴両翼幅一三・〇

公益財団法人八幡山保存会

八幡山の四方を囲む欄縁に取り付けられる金具。雲間を飛翔する鶴の姿が躍動感あふれる造形で表現されている。黒漆塗の欄縁から脱着可能な鶴型金具は七点あり、八羽の鶴の姿が鍛造鍍金で製作されている。本品裏面には刻銘があり、天保七年から九年にかけて八幡山が修復された際に作られた品である事がうかがえる。

重要有形民俗文化財

34 虹梁　亀・海馬と海草に貝尽し　水面に珊瑚

江戸時代後期

二本

全長二二七・五

公益財団法人月鉾保存会

月鉾の屋根の破風の下にある虹梁。全体を無数の飾金具で覆われ豪華な装飾となっている。おびただしい数の貝が立体的な打ち出し金具で造形されて散りばめられており、その中央には前面側に亀、後面側には海馬とされる造形が施されている。亀の甲羅には二十八宿の星座が彫り込んであり細かな細工には目を見張るものがある。この貝尽し金具の図案は

の飾り。装着時にはその下に三角形の白い麻布を張んで、両端には雲海に飛ぶコウモリの姿の金具が施されている。裏面には「塗師平安　村井京閑作」の文字が朱書きされている。

松村景文のものであるとも伝えられている。

35
虹梁　黒漆塗雲龍文様鍍金金具付

天保四年（一八三三）
二本
全長二三〇・〇
公益財団法人北観音山保存会

北観音山の屋根の部材で、正面背面それぞれの破風の下に配置され屋根を支える虹梁。その全面には黒漆塗りに雲龍文様の飾金具が施されている。龍の造形は高肉打出しで鱗に至るまで丁寧に彫り出されており、職人の技量の高さがうかがえる。北観音山は天保期に大屋根が載せられるなど大改造が施されており、本品はその頃に製作された品であろうと思われる。

36
角飾金具　成物尽文様

文政八年（一八二五）
八点
径八・〇〇
公益財団法人鶏鉾保存会

鶏鉾の四隅、胴懸と前懸のあたりに上下段で装着される銅板製の鍍金飾金具。高肉に打ち出された透し彫りの作品で、葉脈や虫食いの様子なども表現された写実性に富んだ品である。古来珍重された八種類の果実（棗・桃・石榴・銀杏・林檎・茘枝（れいし）・枇杷・梨）類の果実をモチーフとしたもので、鉾の巡行時には黄金色の小房が掛けられる。文政八年の年紀のある箱に収められ、表書きには「八瓶花房掛」と記される。鶏鉾町がもつ文政五年の「鉾飾物道具改正日記」にはすでに「八瓶花ふさかけ」の記載が見える事から、あるいは製作年代はもう少しさかのぼるものとも考えられる。

37
旧欄縁角金具

江戸時代中期
四点
全長約七・〇
公益財団法人役行者山保存会

役行者山の欄縁の四角に装着されていた金具で、魚々子地に唐草文様が施されたもの。役行者山には現用の欄縁金具の他に旧用の金具が新旧二組伝来しており、本品はその古様のもの。本品については、祇園祭山鉾連合会が平成十三年（二〇〇一）から十五年をかけて行なった祇園祭山鉾飾金具調査において、山鉾町に現存するものとしては最古の飾金具であることが確認されており、重要な資料と位置付けられている。

38
角飾金具　舞楽風源氏胡蝶文様

天保五年（一八三四）
四点
径二四・〇
一般財団法人伯牙山保存会

伯牙山の四角の上段、水引幕が掛けられるあたりに装着される飾金具。蝶の姿に地彫り素魚々子地や唐草模様など繊細な細工が施された精緻な金具である。伯牙山にはもう一種類菊唐草文様の透し彫りを施した金具があって、こちらは山の四隅の下段に飾られる。

39
角飾金具　菊唐草透し彫り文様

嘉永六年（一八五三）
四点
径一三・〇
一般財団法人伯牙山保存会

伯牙山の四隅に装着される飾金具。菊花を細く透し彫りしたもので、四点全ての図柄が異なる。本品が伯牙山に装着される際には、もうひとつの「舞楽風源氏胡蝶文様」の角飾金具と上下二段にして、その下段に掛けられる。中央の菊葉は飾り房を下げる掛け金具となっている。

40
角飾金具　雲形に鳥獣文様鍍金

天保三年（一八三二）
八点
径一六・〇
公益財団法人浄妙山保存会

浄妙山の四隅、ちょうど前後左右の懸装品が交差するあたりに上下段に装着される飾金具。巡行の際にはそれぞれに浅葱丸打紐角飾房が掛けられる。各金具には雲形の内に鶴・亀・麒麟・孔雀・鳳凰・龍・朱雀・鷺がそれぞれ具象化されて描かれており、一点ずつ異なるのが特徴。

重要有形民俗文化財

41　見送裾金具　鉄線に虫尽し文様鍍金

天保七年（一八三六）

九点

径一四・〇

公益財団法人長刀鉾保存会

長刀鉾の後ろを飾る見送の裾に取り付けられる九点の飾金具。山城屋彦兵衛が天保七年に製作したもので、鉄線の花に蜻蛉や蟬、蟷螂、蜂、蝶など様々な虫が集う様子が一点ずつ違う意匠で表現されており、小さな円の空間に緻密な細工を施した優品である。

重要有形民俗文化財

42　見送裾金具　雁文様鍍金

文政三年（一八二〇）

一三点

一点の全長約六・五

公益財団法人芦刈山保存会

芦刈山の背面に懸けられる見送の幕裾に装着される飾金具。金具は全一三点からなり、巡行の際にはそのうちの七点に飾り房が下げられる。金具の造形は飛翔する雁の群をあらわしているが、雁の姿は一様ではなく、また装着される箇所も縦横で、まさに群の様を表現している。芦に雁の構図は数多の絵師が好んで描いてきた題材である。

重要有形民俗文化財

43　角飾金具　芦丸文様鍍金

嘉永元年（一八四八）

四点

径二〇・〇

公益財団法人芦刈山保存会

芦刈山の四角の中段あたりに掛けられる鍍金飾金具。群生する蘆の様子を円型に造形したもので、巡行に際してはこれに二重総角結びの浅葱色の飾り房が掛けられる。その上段には雁の鍍金金具に金糸でしつらえられた飾り房が下がり、上段と下段で異なる色彩と造形の意匠によって見る者を楽しませる趣向となっている。

重要有形民俗文化財

44　角金具　八ツ藤丸文鍍金

江戸時代後期

四点

径二〇・〇

公益財団法人木賊山保存会

木賊山の四隅に装着される飾金具。祇園社の紋である木瓜を中心に据え、その周囲を八つ藤が取り巻くように配置した大ぶりの金具である。巡行時にはここに浅葱色の揃いの飾り房が下げられて、華やかさを演出する。

重要有形民俗文化財

45　角飾金具　軍扇木賊に兎文鍍金

江戸時代後期

八点

全長二五・〇

公益財団法人木賊山保存会

木賊山の四隅にそれぞれ二段ずつ取り付けられる飾金具。伸びる木賊が軍扇の形状をかたちづくり、その中に兎の姿があしらわれている。木賊山は全体に謡曲「木賊」の物語を体現しているが、この飾金具は、その背景にある源仲正の歌の歌意に取材し、月にゆかりのある兎の姿を意味深に配置している。

重要有形民俗文化財

46　角飾金具　祇園守文様鍍金

嘉永四年（一八五一）

四点

全長四〇・〇

公益財団法人北観音山保存会

北観音山の四隅に飾られる大型の角飾金具。六角形の台の中央に祇園守と呼ばれる大型のお札を収める筒型を交錯させて、これを湾曲させるデザインで、祇園守文様と呼ばれる。筒形には雲鶴模様が彫り込まれ、筒のくくり紐の線までもが毛彫りで表現されるなど

微細な細工も施されている。この品を収めた木箱には嘉永四年の墨書がある。

47
角飾金具　猿に桃・菊に鳥・鹿・牡丹に蜂
文様

文政七年（一八二四）
八点
径一四・五
孟宗山保存会

孟宗山の四隅、ちょうど前後左右の懸装品が交差するあたりに上下段に装着される飾金具。巡行の際にはそれぞれに房が掛けられる。各金具には桃に猿・菊に鳥・鹿・牡丹に蜂がそれぞれ二点ずつ具象化されて描かれており、その構図も一点ずつ異なるのが特徴。

48
見送裾金具　牡丹唐草文様鍍金

文化十三年（一八一六）
九点
径九・九
公益財団法人鶏鉾保存会

鶏鉾の見送幕の裾に一列に装着される九個の飾金具。牡丹唐草文様が円形にあしらわれているのが特徴で、ここにそれぞれ白糸の見送飾り房が掛けられる。

49
角飾房掛金具

江戸時代後期
八点
径一二・五
公益財団法人山伏山保存会

山伏山の四隅に装着される飾金具。巡行時にはここに浅葱色の飾り房が下げられる。山伏山は上下二段に角金具が装着され、下段の金具にはそれぞれ春夏秋冬をあらわす異なる細工が施されている。西後は春で「桜に山鳥」、西前には夏の「松に飛鶴」、東後には秋で「紅葉に鹿」、そして東前には冬で「葡萄に栗鼠」。

50
角飾金具　三十六獣文様

江戸時代後期
八点
径一〇・二
公益財団法人役行者山保存会

役行者山の四角のそれぞれ中段と下段に二段ずつ装着される八点の飾金具で、箱書きには「三十六獣角金物」と記す。それぞれに意匠が異なっており、狼・手長猿・馬・龍・猪・狗・虎・狐・山羊・鶏・猿・鹿・牛・狸・飛龍・蛇の各々が肉厚に打ち出されている。

51
笹文様轅先金具
八木奇峰下絵

天保九年（一八三八）
八点
縦九・〇　横七・二　厚さ四・七
公益財団法人八幡山保存会

八幡山を担ぐ際に用いられる棒の先に装着される金物。笹文様が施されたものと魚々子地だけのものが各八点ずつある。『八幡山記録』によれば、金具の細工人は金屋與兵衛で、下絵を描いたのは八木奇峰であると記録されている。

52
見送裾飾金具　四季花鳥図文様鍍金

文政十二年（一八二九）
九点
径一〇・四
公益財団法人放下鉾保存会

放下鉾の背面に懸けられる見送の幕裾に装着される九点の飾金具。春夏秋冬の草花に鳥が戯れる様子が図案化されたもので、九点全てのデザインが異なる。同品には製作過程で作成された下絵も残されており、それぞれに貴重な資料である。

53
見送裾飾金具下絵　四季花鳥図

江戸時代後期

二枚

公益財団法人放下鉾保存会

文政十二年(一八二九)に製作された放下鉾の四季花鳥図文様の見送裾金具の下絵。金具は全部で九点あるが、そのうちの七点の図案がまとめられている。実際の品物と比べると細部においてやや異なるものの、その構図はほぼ同じで、この図を元にして、検討を加えながら実際の金具が製作されていった事がうかがえる。

重要文化財

54 函谷鉾飾毛綴

十六世紀

一枚

縦二七一・〇 横二二九・〇

公益財団法人函谷鉾保存会

函谷鉾の前面を飾った懸装品。十六世紀中頃にヨーロッパのブラバン(現在のベルギー北中部地域)で製作されたもので、タペストリーの絵としては稀少な旧約聖書の創世記の説話を題材にした図柄である。

55 長浜祭鳳凰山飾毛綴

十六世紀

一枚

縦二七四・〇 横一七四・〇

祝町組鳳凰山

滋賀県長浜市の長浜曳山祭に出る、歌舞伎を披露する一二の曳山の一つ鳳凰山の背面を飾る見送。本品は、京都祇園祭の鶏鉾の見送と霰天神山の前懸としてそれぞれ伝わる懸装品の分かれの品で、もともと一枚のタペストリーだったものが裁断され、京都から長浜に売却されて鳳凰山を出す魚屋町組(現・祝町組)が所有するに至ったものである。この品物には、長浜に売買された際の売渡証文が残されており、当時の販売経路を知る事ができる。

重要文化財

56 長浜祭鳳凰山飾毛綴売渡文書

文化十四年(一八一七)

二通

Ⓐ縦三〇・〇 横四五・八

Ⓑ縦三〇・〇 横四五・五

祝町組鳳凰山

裁断されたタペストリーの一部が京都から長浜に売却される際の売渡文書。一通は室町の巻物問屋から京都の伊藤御店の勘兵衛に売り渡されたもので、もう一通は伊藤御店の別家である藤倉屋十兵衛から長浜の魚屋町組にこれが売却された際の証文である。伊藤御店は現在の松坂屋で、取引の際の証文の売値は共に二〇〇両である。

(翻刻)

Ⓐ売渡申一札之事

一異国織毛襤褸御見送地　一掛

右代金弐百両ニ売渡申候処相違無御座候　仍而如件

右代金弐百両慥ニ請取、無出入

文化十四年

　　丑三月

室町巻物問屋

壺屋七郎兵衛　印

鍵屋治兵衛　印

同　嘉兵衛　印

Ⓑ売上証文之事

一古渡毛綴織見送　一枚

但シ　丈九尺三寸／巾五尺八寸

模様　女大人物四ツ

上之方小人物凡七十斗

馬凡二十疋斗

家居数々

左之方下鹿三疋

上見切額三ツ花鳥

惣地立木草花色々

即金子慥ニ請取

相済申処実正也　為後証如件

文化十四年

丁丑三月八日

京都四条新町西へ入町

売主　藤倉屋十兵衛　印

同　烏丸通六角下ル町

世話人　白粉屋勘兵衛　印

江州長浜魚屋町

御山組

同御取次

糸屋惣右衛門殿

同 喜兵衛 印
同 重兵衛 印
同 藤助 印
伊藤御店
勘兵衛殿

天神山では文政元年（一八一八）にその周縁額の下部を前懸として調整した。なお全体像の左半分と周縁額の左上部等は鶏鉾の見送幕となっており、また残る右半分等は滋賀県長浜曳山祭の鳳凰山の見送幕として伝存している。

ロッパのブラバン地方ブリュッセル（現ベルギーブリュッセル）で製作されたタペストリーで、その事を示す「B・B」（ブラバン・ブリュッセル）のイニシャルが中央の裾の部分に反転してあしらわれている。本品は元々一枚であったタペストリーを九つに裁断し、その左右の側の絵模様を一枚に仕立て直して作られている。

重要文化財
57 鶏鉾飾毛綴
十六世紀
一枚
縦二六八・〇　横一七七・〇
公益財団法人鶏鉾保存会

鶏鉾の背後を飾る毛綴の見送。十六世紀にベルギーで織られたもので、国の重要文化財となっている。ギリシャの長編叙事詩「イーリアス」を題材としたもので、元の画面周縁の下部分は霰天神山の前懸に、また右半分は滋賀県の長浜曳山祭の鳳凰山の見送になっている。

重要有形民俗文化財
58 前懸 「イーリアス」トロイアの戦争物語 「出陣するヘクトールの妻子との別れ」
十六世紀
一枚
縦一一九・〇　横一二五・〇
公益財団法人霰天神山保存会

霰天神山前面を飾った前懸。トロイアの戦争物語の場面を描いたタペストリーを裁断したもので、霰

重要文化財
59 鯉山飾毛綴　見送
十六世紀
一枚
縦二二八・〇　横一三二・〇
公益財団法人鯉山保存会

鯉山の背後を飾ってきた見送幕。十六世紀のヨーロッパ・ベルギーで製作されたタペストリーの部分を見送に仕立て直したものである。場面はホメロスの叙事詩『イーリアス』「トロイア戦争物語」から、その終盤で、息子の勇者ヘクトールをギリシャとの戦いで喪ったトロイアの王プリアモスが、王妃のヘカベーと共にアポロンの像に祈りを捧げるところである。

重要文化財
60 鯉山飾毛綴　前懸
十六世紀
一枚
縦一一三・〇　横一四七・〇
公益財団法人鯉山保存会

鯉山の前面を飾ってきた懸装品。十六世紀にヨー

重要文化財
61 鯉山飾毛綴　水引
十六世紀
二枚
縦三五・〇　横二六九・〇／
縦三五・〇　横二六七・〇
公益財団法人鯉山保存会

鯉山の左右の上部を飾る水引幕。本品は元々一枚のタペストリーを九つに裁断したもののひとつで、元の絵であるホメロスの叙事詩『イーリアス』「トロイア戦争物語」の絵では、画額の上の部分に相当している。左（東）側面のものは鎖状に連なる花束（ガーランド）と、その合間に四匹の種の異なる鳥が描かれている。（西）側面の上部を飾る水引幕の中央に描かれているのは、海底に住む女神テティスと、ゼウスの使者として海底に来た女神イーリスという。

重要文化財
62 鯉山飾毛綴　胴懸
（中央）十六世紀（左右は十七世紀）
二枚

（中央右）縦一一三・〇　横八六・〇
（中央左）縦一二九・〇　横八八・〇
公益財団法人鯉山保存会

鯉山の側面を飾る胴懸。それぞれ三つの面からなり、右（西）の中央にはホメロスの編んだ叙事詩『イーリアス』の「トロイア戦争物語」の一場面を描いたタペストリーの部分（プリアモス王のために水指を用意する侍女）が用いられ、その左右には十七世紀頃の作と思われる波濤に飛龍文様の幕がそれぞれに配置されている。左（東）側面を飾る胴懸の中央にも「トロイア戦争物語」の一場面を描いたタペストリーの部分（プリアモス王と王妃ヘカベーが礼拝するアポロン像）が用いられ、その右には登龍文様、左には双龍文様の、いずれも十七世紀頃の作と思われる幕が配置されている。

重要有形民俗文化財

63　前懸　「イーリアス」トロイア戦争物語（中）／波濤飛龍文様刺繍官服直し（左右）

万延元年（一八六〇）／文化五年（一八〇八）
一枚
中央部　縦一四八・〇　横六五・〇
公益財団法人白楽天山保存会

白楽天山の前面を飾る懸装品。中央には『イーリアス』「トロイア戦争物語」のタペストリーより「トロイア」から脱出するアイネイアス」の部分を直し、その左右には波濤飛龍文様刺繍の官服裁断片を直したものを継ぎ合わせている。本品は万延元年（一八六〇）に、当時休み山であった蟷螂山から買い受けたものである。

64　後懸　メダリオン中東連花葉文様インド模織絨毯

十七世紀後半
一枚
縦一四〇・〇　横二二一・〇
公益財団法人鶏鉾保存会

鶏鉾の背面、見送の内側に掛けられていた後懸。中東で織られていた絨毯の図案をインドで模倣して製作されたものと推定され、十七世紀後半に日本にもたらされ、鶏鉾の懸装品に仕立て直されたものという。

65　前懸　中東連花葉文様ヘラット絨毯

十八世紀初頭
一枚
縦一一六・〇　横一九六・〇
公益財団法人鶏鉾保存会

かつて鶏鉾の前面を飾った懸装品。文様の様式などから、現在のアフガニスタンの北西にある都市ヘラット（ヘラート）付近で織られたとみられる。『祇園御霊会細記』には「前氈　毛氈　びろうど縁しゃうじゃうひ」との記載があり、これに該当すると考えられている。

66　梅枝に小鳥の図毛綴　旧胴懸

十六世紀前期
一枚
縦一七〇・〇　横一〇四・〇
公益財団法人長刀鉾保存会

梅の枝に小鳥がとまる様子が織りで描かれたもので、長刀鉾町に伝わる品物の中では最も古いものと伝わる幕。元は鉾の胴懸であったとされるが、詳細はわかっていない。地元では朝鮮毛綴などと呼ばれてきた品で、その様相などから十六世紀前半の品物ではないかと考えられている。

67　前懸　玉取獅子の図／斜め格子牡丹唐草図

江戸時代中期
一枚
縦一二七・〇　横二〇一・〇
公益財団法人月鉾保存会

かつて月鉾の前面を飾った懸装品。中央に玉と戯れる二匹の獅子が配置され、その周囲を斜め格子と牡丹そしてさらにその周りに唐草文様をしつらえた絨毯。この構図は中国大陸に伝統的なものといい、染料をほとんど使わない作風から十八世紀前半までに製作された品と考えられている。

68 後懸　朝鮮毛綴　日輪に番い鳳凰と梅に牡丹の図・月に番い鳳凰と兎に牡丹草花の図

十七世紀初頭
一枚
(右)縦一六七・〇　横一三三・〇
(左)縦一七五・〇　横一二四・〇
公益財団法人鶏鉾保存会

鶏鉾の背面に掛けられていた後懸。「日輪に番い鳳凰に梅と牡丹の図」（右）と「月に番い鳳凰と兎に牡丹草花の図」（左）の二枚がひとつに継ぎ合わされて一枚の後懸になっている。裏面には「寛永拾五年六月二日」「寄進」「鶏鉾町三枚内」などの文字が両面それぞれに記されている。

69 後懸　朝鮮毛綴　玉取親子獅子の図・玉取親子獅子と虎に松に鵲の図・番い鳳凰に鶴と鵲と牡丹の図

十六世紀後半
一枚
縦一五八・〇　横二四九・〇
公益財団法人放下鉾保存会

かつて放下鉾の背面を飾った懸装品。三枚がひとつに継ぎ合わされて一枚になっている。裏面の上部には「拝対馬」の文字が記されており、当時外交窓口のひとつであった対馬の名が見える事から、大陸からの渡来品である事をうかがわせる。

70 胴懸　金地孔雀に幻想花樹文　インド刺繍

重要有形民俗文化財
十八世紀中期
二枚
縦一七〇・〇　横二三〇・〇
一般財団法人太子山保存会

太子山の両側面に飾られる胴懸。金地に花樹がちりばめられ、その中央に孔雀の姿が描かれる美しい懸物である。太子山町に残る記録によれば、この胴懸はもともと一枚の品であったものを二枚に裁断し、中央に施された孔雀の部分を一方に新たに継ぎ足して、それぞれに懸装品として仕立て直されたものであるという。

71 前懸　中東連花葉文様　金銀糸入りポロネーズ絨毯

十七世紀中期
一枚
縦一四八・〇　横二五三・〇
公益財団法人南観音山保存会

南観音山前面を飾った懸装品。十七世紀中頃にペルシャで織られたポロネーズ絨毯。地元百足屋町では"イスラム製のもの"を指す「伊无須織（いむす）」と呼ばれている。本品を収めていた箱には文政元年（一八一八）戊寅六月吉日に阿形甚助ほか九名の者によって寄進された事が記されている。

72 前懸　緋羅紗地蘇武牧羊図　刺繍

重要有形民俗文化財
安永二年（一七七三）
一枚
縦一二九・〇　横一九六・五
公益財団法人保昌山保存会

保昌山の前面を飾る懸装品。江戸時代中期に京都で活躍した絵師円山応挙（一七三三〜九五）がその下絵を手がけており、下絵も屏風に仕立てられて残されている。岩場に座る老人とそのそばに二頭の羊が刺繍で描かれている。画題は古代中国の人物である蘇武を描いたものとされているが、手に宝珠を持つ事などから仙人の黄初平との見方もある。

73 蘇武牧羊図屏風

京都市指定文化財
円山応挙筆
江戸時代中期
二曲一隻
縦一二九・〇　横一七〇・八
公益財団法人保昌山保存会

保昌山の前面を飾る懸装品の下絵。江戸時代中期に京都で活躍した絵師の円山応挙（一七三三〜九五）によるもの。

74 胴懸 緋羅紗地張騫白鳳図　刺繍

安永二年（一七七三）

一枚

縦一二九・〇　横二六六・〇

公益財団法人保昌山保存会

保昌山の右側を飾る胴懸で、京都画壇円山派の祖である円山応挙（一七三三〜九五）が下絵を手がけた三枚の懸装品のうちの一枚。両手で杖を持ち波間に立つ白髪白鬚の仙人風の人物と、その傍らに白い鳳凰などが描かれている。

75 張騫白鳳図屏風

円山応挙筆

江戸時代中期

六曲一隻

縦一二九・二　横二四六・四

公益財団法人保昌山保存会

保昌山の右側を飾る胴懸の下絵を屏風に仕立てたもので、京都画壇円山派の祖である円山応挙（一七三三〜九五）が手がけた三枚のうちの一枚。画題は「巨霊人と白鳳」と伝わってきたが、近年の研究で画面右の仙人は中国古代の人物「張騫」であると指摘された。

76 胴懸 緋羅紗地巨霊人虎図　刺繍

安永二年（一七七三）

一枚

縦一二九・〇　横二七〇・五

公益財団法人保昌山保存会

保昌山の胴懸のうちの一枚。仙人の巨霊人と虎の様子を刺繍で表現したもので、他のものと同様に京都画壇円山派の祖である円山応挙（一七三三〜九五）がその下絵を描いており、本作の下絵も屏風として残されている。そのほか刺繍師として松尾右近の名前が伝えられている。

77 巨霊人虎図屏風

円山応挙筆

江戸時代中期

六曲一隻

縦一二九・二　横二六四・六

公益財団法人保昌山保存会

保昌山の左側を飾る胴懸の下絵を屏風に仕立てたもので、京都画壇円山派の祖である円山応挙（一七三三〜九五）が手がけた三枚のうちの一枚。画題は「張騫に虎」と伝わってきたが、左に描かれた人物は中国の仙人「巨霊人」であると見られる。

78 見送 宮廷園遊図毛綴織

文化十二年（一八一五）

一枚

縦二四〇・〇　横一三三・〇

公益財団法人油天神山保存会

油天神山の背面を飾ってきた見送幕。王と王女を中心に西欧風の人物が遊園する図が綴織で表現されている。上部には鳥と花束をあしらった額がつく。文化年間刊行の『増補祇園会細記』には「文化十二歳乙亥六月新調見送地織褸錦もやう人物」との記載がみられることから、本品はこの頃に仕立てられたものと知れる。

79 見送 波濤に飛龍文様綴錦

文化十三年（一八一六）

一枚

縦一七五・〇　横一三六・〇

公益財団法人鈴鹿山維持会

かつて鈴鹿山の背面を飾っていた見送のうちの一枚で飛龍波濤の文様。中国清朝の官吏の服を仕立て直したもので、見送にする際に上部は日本で新たに織り足されており、色合いやデザインが若干異なるのが分かる。地元場之町にはこの見送を取得する際の証文「見送売買一札」が残されており、そこには代金として「百三拾五両」もの費用がかかったことなどが記されている。

重要有形民俗文化財

80

天水引　緋羅紗地四神文様　刺繍

塩川文麟下絵

安政五年（一八五八）

四枚

（前後）縦六三・五　横一二四・五

（左右）縦六三・五　横三〇八・〇

公益財団法人南観音山保存会

南観音山の天井の軒下周りの四面を飾る水引幕。東西南北の四方向を守護する青龍（せいりゅう）・白虎（びゃっこ）・朱雀（すざく）・玄武（げんぶ）の聖獣が、朱地に刺繍で描かれている。本品の下絵は幕末維新期の京都画壇の重鎮であった塩川文麟が手がけている。

81

見送売買之一札

文化十三年（一八一六）

二枚

公益財団法人鈴鹿山維持会

鈴鹿山をもつ場之町に伝わる文書で、鈴鹿山の見送のひとつである「波濤に飛龍文様綴錦」の取得に際して交わされた証文とその覚書。「一札」には見送の代金が一三五両であることや、画面上の一〇匹の龍のうち三匹が新たに織り足された事などが記されており、中国官服を仕立て直す際の様相がうかがえる。また「覚」には「右不残和綴と申儀有之候ハ、金子百両ニ買請可申候」と書かれており面白い。

（翻刻）

鈴鹿山

一札

一　唐織十疋龍下浪褸襤錦　壱枚

　　　　代金百三拾五両也

右其御町江売渡金子請取申候処実正也。

尤此綴之内上三疋龍者織足シニ御座候。

唐織一切相違無御座候。万一地織拵ニ候ハバ右

代金ニ急度買戻シ可申候。為後日売上一札如件

文化十三年子六月十日

　　　　　　　東洞院錦小路上ル町

　　　　　　　　雁金屋安兵衛　印

　　　　　　油小路蛸薬師下ル町

　　　　　　　近江屋伊兵衛　印

鈴鹿山

　御町中

覚

一　綴錦見送　壱枚

　　丈五尺八寸

　　巾四尺五寸

黒紅地模様龍拾疋ニ雲

但　凡七歩通唐綴凡三歩通

　　　和ニ而繕

右之品致一見處相違無之候

　　　　　　　　　　以上

文化十三年子六月

鈴鹿山

　　　　箔屋長兵衛　印

　　　　鍵屋十兵衛　印

弥太郎殿

平右衛門殿

右不残和綴と申儀有之候ハ

金子百両ニ買請可申候以上

重要有形民俗文化財

82

前懸　宮島之図

天保二年（一八三一）

一枚

縦七九・〇　横一四八・〇

一般財団法人占出山保存会

占出山の前面を飾った前懸。日本三景のひとつ安芸宮島の厳島神社の社殿が綴織であらわされている。作者は綴錦の名工で井筒屋瀬平の門人の生駒兵部。天保二年につくられた占出山の懸装品は山口素岳の下絵を元に生駒兵部や紋屋次郎兵衛、糸屋彦兵衛といった当代一級の織工の競作によるものといい、職人達が日本の風景を題材に腕を振るった優品が揃う。

重要有形民俗文化財

83

胴懸　松島之図

天保二年（一八三二）

一枚

縦七九・〇　横一九八・〇

一般財団法人占出山保存会

占出山の左（北）側の胴を飾った懸装品。日本三景のひとつ松島の風景を綴織で描いた優品で、円山派の絵師山口素絢の子素岳の下絵を元に、織師で綴

錦の名工として名高い紋屋次郎兵衛が仕立てたものである。松島特有の松のある岩礁と、そこを行き交う帆掛船などの様子が鮮やかに表現されており、画面右下には「素岳」の名も織り込まれている。

重要有形民俗文化財
84 胴懸 天橋立図

天保二年（一八三一）

一枚

縦七九・〇 横二〇〇・三

一般財団法人占出山保存会

占出山の右（南）側の胴を飾った懸装品。日本三景のひとつ天橋立の様相を綴織であらわしたもので、下絵は山口素岳、織りは綴錦の名工紋屋次郎兵衛と伝える。紋屋次郎兵衛は綴錦の名工井筒屋瀬平の門人で、生駒兵部らと共に当時名の知られた織工であった。現在の巡行では、意匠を継承して新調された幕が飾られる。

重要有形民俗文化財
85 見送 富士山之図

天保二年（一八三一）

一枚

一般財団法人占出山保存会

占出山の背面を飾る見送で、現在は巡行には用いない常用のもの。富士山とこれを望む駿河湾の様相が綴織によって大胆な構図で描かれている。日本三景の懸装品と同じ年に糸屋彦兵衛によって製作されたもので、元は後懸であったものを、明治二十三年（一八九〇）に見送に仕立て直しているが、その際に画面の左右を切って下段の意匠へと転用している。

重要有形民俗文化財
86 水引 養蚕機織図 綴織

江戸時代後期

二枚

（左右）縦五四・〇 横二五三・〇
（後）縦五四・〇 横一八二・〇

公益財団法人山伏山保存会

山伏山の左右上部を飾る水引幕。上段の養蚕機織図は、蚕を飼って繭を取り、そこから絹糸を紡いで機を織り、絹織物をこしらえてこれを納めるまでの作業の様子が活き活きと表現された優品である。現在後方の水引として用いられている品は、本来は前方の水引として用いられていたものという。

重要有形民俗文化財
87 八幡宮祠

天明年間（一七八一～八九）

一棟

高九九・五 幅七〇・〇 奥行六一・〇

公益財団法人八幡山保存会

八幡山の御神体を祀る祠。全体に金箔が押された黄金色に輝く社殿は八幡山を象徴するもので、要所に魚々子地唐草蹴彫りの飾金具が施されている。祭礼の際にはこの社の中に八幡山保存会理事長の手によって御神体が収められる。八幡山の御神体は石清水八幡から勧請されたと伝えるもので、この祠は祇園祭の宵山には会所に飾られ、山鉾巡行時になると山に搭載される。八幡山を出す三条町で申し送られている『八幡山記録』によれば、社殿の本体は天明年間につくられたものと記されている。また社殿の正面には朱鳥居が立てられて八幡山の額が掲げられる。『八幡山記録』には、額は寛文元年（一六六一）に指物師與兵衛が製作し、多田門十郎なる人物が寄進したと記録されている。

重要有形民俗文化財
88 楊柳観音像

江戸時代

一躯

像高一〇二・〇

公益財団法人北観音山保存会

北観音山に祀られる坐像。楊柳観音は三十三観音のひとりで、手に柳の枝を持ち人びとを病苦から救済する力を有するところからこの名がある。北観音山は楊柳観音の乗座を示すように右後方に柳の枝を挿して巡行する。北観音山はその創建を文和二年（一三五三）と伝える古くからある山で、『祇園社記』の応仁の乱以前の記載にも「やうゆう山（楊柳山）」としてその名が見える。像は岩台の上に正座して頭には宝冠を戴き、両手を膝の上に重ねて鏡を持つ姿であるとされ、そこには製作した仏師の名前として「法橋定春」の名が記されているという。伝承によれば、

この楊柳観音像は元々恵心僧都の作で、天明八年（一七八八）の大火で一度焼失しており、同年に定春によって再刻されたといい、その際に首だけは古像のものが用いられたと伝えられている。

重要有形民俗文化財

89 韋駄天像

江戸時代

一躯

像高九九・〇

公益財団法人北観音山保存会

北観音山に祀られる楊柳観音像の脇侍として、向かって右側に配置される仏像。韋駄天は伽藍を守る護法神とされる。本像は三尺一寸ほどの立像で、朱彩や緑彩が施された鎧兜をまとい両手を合掌する姿をしている。本尊の楊柳観音像が天明八年（一七八八）の大火で焼失して、その後法橋定春の手によって再建されていることから、本像も同時期につくられたとみられているが、詳細は不明。

重要有形民俗文化財

90 白楽天御神体人形

頭部・明暦三年（一六五七）／
体部・寛政六年（一七九四）

一躯

像高二一四・九

公益財団法人白楽天山保存会

白楽天山の御神体人形のひとつ白楽天の像。白楽天（七七二～八四六）は、本名を白居易といい、中国の唐代の高名な詩人で、白楽天山には、この白楽天と道林禅師との問答の様子があらわされている。白楽天は唐冠を被り、白地に木瓜巴文様の狩衣に浅葱地に八つ藤文様の指貫をはき、手には笏を持つ姿で立つ。本像の躰部は木製で、その背中には「惟時寛政甲寅林鐘吉鳥　白楽天　京師四條住　人形師金勝亭利恭謹造之（花押）　スケ大工　幸祐　義兵衛」の墨書がある。白楽天山は天明八年（一七八八）の大火で被災しており、本像の躰は大火後の寛政六年に補作されたことが知れる。なお木造で彩色彫眼の頭部については、これを納めた木箱の蓋に明暦三年の墨書があることから、頭部だけは大火の際に救出されたことがうかがえる。

重要有形民俗文化財

91 道林禅師御神体人形

頭部・明暦三年（一六五七）／
体部・寛政六年（一七九四）

一躯

像高二一七・二

公益財団法人白楽天山保存会

白楽天山の御神体人形のひとつ道林禅師の像。道林禅師は、紫地緞子の法衣に袈裟を掛け、左手には払子を持ち右手首には数珠をかけ、帽子を被った姿で白楽天と対峙する。江戸時代の絵画には白楽天に対してやや高い位置に座る禅師の様子が描かれていたとされ、白楽天が、現在はやや高い位置に座る禅師と正対する格好で飾られる。木製の本像の躰部の背中には、白楽天の像と同じ「京師四條住　人形師金勝亭利恭謹造之（花押）」の墨書があり、本像の躰が白楽天と共に天明八年（一七八八）の大火で焼失してしまい、寛政六年に補作されたことが知れる。頭部は白楽天の頭部を収めた箱に同梱されており、おそらく来歴も同じであろう。なお帽子を収めた木箱には宝永三年（一七〇六）六月吉日の墨書がみえることから、道林禅師の帽子はこの頃から同じ形状で受け継がれてきたことがうかがえる。

重要有形民俗文化財

92 宇治橋　鍍金擬宝珠　鍍金擬宝珠付潤色　木製黒漆塗

江戸時代

一式

縦九〇・三　横一二一・五

公益財団法人浄妙山保存会

浄妙山の意匠は源平の戦いのひとつである「橋合戦」の様相を題材としたものだが、本品は浄妙山の前後に飾られる黒漆塗の橋で、山からせり出すように設置される橋には迫力がある。前の橋には幾本もの矢が突き立てられており、宇治橋をめぐる激しい攻防が再現されている。

重要有形民俗文化財

93 回廊

正徳四年（一七一四）

三点

全長一五二・〇

公益財団法人霰天神山保存会

霰天神山に搭載される社殿を囲む回廊で、透塀とも呼ばれる。祇園祭の山鉾の中でも霰天神山だけがもつ最も特徴的な構造物である。回廊は欄縁の上に取り付けられ、上段の高欄には正面の玉垣が夏、左右が春秋、裏面が冬と、それぞれの季節に沿って動物や草木の透し彫りが施され、また下段には、金地の輪郭の中に天神にちなんで様々な牛の姿が彫刻されている。

94 祇園守 菊唐草文金具付

江戸時代

一点

長三五・〇 直径六・〇

公益財団法人山伏山保存会

稚児用の掛守。元は菊水鉾が所蔵したものだが、明治二十四年(一八九一)に菊水鉾町から山伏山町へ寄贈されたものである。菊水鉾は元治元年の大火で焼失し、その後昭和になるまで長らく復興されなかったため、隣町である山伏山町にこの祇園守ほか懸装品など九点の品が託されている。

95 御神体持物

重要有形民俗文化財

明治時代

一式

公益財団法人山伏山保存会

山伏山の御神体である浄蔵貴所の持ち物。頭に頭巾を被り、右手に斧、左手には念珠を持つ。首から掛ける結袈裟は明治時代に修験の本山である聖護院から贈られたもので、高位の修験者である事を示す緋色の梵天がつく。山伏山の御神体人形には、土台に文政六年(一八二三)の銘が見えるほか、頭を納めた内箱には享保七年(一七二二)の墨書がある。

96 御神体佩刀

重要有形民俗文化財

江戸時代後期

二振

長九〇・〇 短六八・〇

公益財団法人山伏山保存会

山伏山の御神体である浄蔵貴所の像が、その腰に差す二本の刀。太刀の方は「紺糸巻太刀」と呼ばれ、もう一方の脇差は鞘の文様から「桐丸文様蒔絵鞘」と呼ばれている。太刀を納めた箱の蓋裏には「宝永丁亥歳六月三日 鍵屋善五郎修覆之」の文字がみられる。

97 綾地締切蝶牡丹文様片身替 小袖

重要文化財

天正十七年(一五八九)

一領

裄六二・四 丈一三五・二

公益財団法人芦刈山保存会

萌葱と白地を交互に織りわけ、地文様に蝶牡丹文様を織り出したもので、室町時代末期の流行の一端を今に伝える。芦刈山の御神体衣装として伝わるもので、襟裏には「天正十七己丑年六月吉日」の墨書では現存する最古の品。

98 御神体衣裳

重要有形民俗文化財

寛永十八年(一六四一)

一領

公益財団法人郭巨山保存会

郭巨山の御神体人形である郭巨像がまとっていた衣裳。裏地には「寛永十八年辛巳新調 御表地印有 寛政元年己酉六月修覆 嘉永三年庚戌九月再修覆」との墨書がみえる。またその襟裏にはさらに今回新たに「濃州岐阜住 井上庄七郎作」との墨書が発見された。郭巨の人形本体は寛政期の作で、こちらの胴の脇には寛政四年(一七九二)六月に木偶細工師の金勝亭利恭が助人の大工幸介と共にこれを製作した事が記されている。

99 小袖 唐織 綾地紅白段松皮菱雪輪枝垂桜文様

享保四年(一七一九)

一領
裄六五・〇　丈一五一・〇
一般財団法人占出山保存会

御神体の神功皇后に寄進された衣装として伝わるもので「享保四年亥六月」の墨書が見られたことから、占出山が所蔵する御神体衣裳の中でも比較的古いものである。占出山の御神体には安産の御利益があるとされ、祈願が成就した女性から御礼にと衣装が贈られる習慣があった。

100　小袖　白綾地段金入文様　錦

延享三年（一七四六）
一領
裄六六・〇　丈一五二・〇
一般財団法人占出山保存会

白地に花柄などの様々な文様が段々にあしらわれた華やかな衣装。占出山の御神体である神功皇后に寄進されたものとして伝わる品で、合わせの裏地には「延享三年寅六月吉日　神具　奉寄進　願主　両替町二条上ル町　井筒屋宇右衛門取次」の墨書が見られる。

101　小袖　赤地檜扇文様　繡珍

寛延三年（一七五〇）
一領
裄六六・〇　丈一五〇・〇
一般財団法人占出山保存会

占出山に伝わる衣装の一つで、襟裏に「寛延三年午六月　閑院宮御簾中様寄附」との墨書が見える。赤地に檜扇の文様が規則的に段に配列されており華やいだ印象を持つ衣装である。

102　小袖　綾地松梅文様　錦

天明四年（一七八四）
一領
裄六五・〇　丈一四二・〇
一般財団法人占出山保存会

御神体の神功皇后に寄進された衣装として伝わるもの。天保十年（一八三九）の「御寄附物有無御断書写」には「天明四年辰六月　梅園殿御寄附」として「白綾松竹梅織綿入小袖」の記録が見られるが、占出山が所蔵する衣装の全体から類推して、おそらく本品がこれに該当するものであろう。

103　小袖　鳶色唐花立涌文様　繡珍

文政八年（一八二五）
一領
裄六五・〇　丈一五〇・〇
一般財団法人占出山保存会

鳶色地に朱の立涌文様が全体に施され、赤白黄の花模様が散らされた衣装。御神体の神功皇后に寄進された衣装として占出山町が所蔵するうちのひと品で、元は「文政八年酉六月　近衛殿御簾中様御寄附　裏江絹御あらため」と書かれた白布が附属していたという。

104　小袖　紅色縮緬地菊文様　型染

文政八年（一八二五）
一領
裄六六・〇　丈一五八・〇
一般財団法人占出山保存会

紅地に全体に菊の花をあしらい、細い茎をしなやかな線で染め出し、所々に蝶を刺繡で施した小袖。御神体の神功皇后に寄進された衣装のひとつとして占出山町に伝来するもので「文政八年酉六月　二条殿姫君御方御寄附」と、寄進者を特定できる符牒がつけられている。

105　振袖　紫色紋縮緬地紅葉菊流水文様
刺繡と友禅染

天保元年（一八三〇）
一領
裄五八・〇　丈一七〇・〇
一般財団法人占出山保存会

菖蒲をあしらった紫の縮緬地に、菊や紅葉や流水の文様を刺繡であしらった振袖。裏地には「天保元年寅六月　二条殿御寄附」と墨書された布付箋が貼

られている。占出山の御神体には安産の御利益があるとされ、祈願が成就した女性から御礼にと衣装が贈られる習慣があった。

106 神功皇后神面

文安年間（一四四四〜四九）

一枚

長二一・〇

公益財団法人祇園祭船鉾保存会

船鉾の御神体である神功皇后の神面。室町時代の文安年間（一四四四〜四九）の作といわれ、裏面には作者によると見られる花押の墨書がある。江戸時代後期には写し面がつくられており、毎年七月三日には二面の「神面改め」の儀が執り行なわれる。この神面には安産の御利益があると伝えられ、江戸時代には、女御の出産の際に呪具として宮中に召された。

107 船鉾舵

寛政四年（一七九二）

一点

高一七四・五　幅一一四・五

公益財団法人祇園祭船鉾保存会

船鉾の船としての形状を特徴づける構造物のひとつで、後部に装着される大型の舵。表面には総黒漆塗が施され、その中に波濤をゆく飛龍の図が螺鈿細工によって描かれている。この飛龍の下絵を描いた

ものは、江戸時代後期の絵師で鶴沢探索の養子である鶴沢探泉（？〜一八一六）である。

108 船鉾屋形格天井　金地四季花の丸図

天保五年（一八三四）

一点

高一七四・五　幅一一四・五

四枚

公益財団法人祇園祭船鉾保存会

船鉾二層目の天井にはめ込まれる天井板で、格子状にしつらえられた二〇の升目のそれぞれに、金地に椿や牡丹など色とりどりの草花が円形に描かれている。祇園祭に登場する鉾は中心を鉾柱が通るため、こうした天井板はほとんどないが、船鉾だけは構造上こうした格天井を有する事が可能であった。格天井は三つの部材に分けて保管されている。

109 破風軒裏絵　金地著彩草花図

円山応挙筆

天明四年（一七八四）

四面

各縦一九五・〇　横五六・〇

公益財団法人月鉾保存会

月鉾の破風の軒裏に描かれた草花図。京都円山派の祖・円山応挙（一七三三〜九五）によって天明四年に描かれたもので、四面中一面に「天明甲辰仲夏写源應舉」の墨書と花押がみえる。金地に四面それぞ

れに百合や菖蒲や青紅葉などが描かれた美しい品である。

110 けらば板　鶴図（前）孔雀図（後）

松村景文筆

文政十二年（一八二九）

四枚

公益財団法人長刀鉾保存会

長刀鉾天井の前の破風裏に施された丹頂鶴の図。左右の板に羽を広げて飛翔する二羽の鶴が描かれている。作者は江戸時代後期に活躍した四条派の絵師の松村景文（一七七九〜一八四三）。景文はほかに、長刀鉾の軒裏に一二面からなる「金地百鳥之図」を手掛けている。

111 大金幣

文化十年（一八一三）

一躰

（幣串）全長二三二・五

（幣躰）高八一〇・〇　幅一〇二二・〇

厚さ三七・〇

公益財団法人四条町大船鉾保存会

大船鉾の正面に立てられる巨大な金の御幣。幣串の長さは二メートルを超え、幣体や飾金具を含めればその重量はかなりのものとなる。かつての四条町では、祇園祭に際して南四条町と北四条町の町衆が

交互に鉾を出していたそうで、その際、南はこの大金幣を付け、北では龍頭を搭載して巡行に臨んだという。

112 岩戸山模型

明治二十一年（一八八八）

一台

公益財団法人岩戸山保存会

岩戸山の模型で、搭載されている御神体人形や鳥居や囃子方、真松の形状等までおよそ一〇分の一のサイズで精巧に再現されている。本品は、元は喜吉町（仏光寺通油小路西入）の酒屋川本家の所蔵品で、明治二十一年に二代目川本元三郎氏が製作したものという。昭和五十七年（一九八二）に川本家から岩戸山保存会に寄贈され、保存会の手で懸装品などを補修して、宵山飾りとして町内で披露している。

113 くじ箱

安政三年（一八五六）

一点

縦二六・四　横一〇・〇　高六・八

孟宗山保存会

孟宗山を出す笋町に伝わる品で、祇園祭の巡行の際に行なわれるくじ改めでは、これにくじ取りの時に引いた巡行順を記したくじ札を収めて臨む。くじ改めでは、町行司役の者が扇子で結び紐を解いて蓋を開け、奉行役に独特の所作でくじを差し出す姿が印象的である。

114 御文筥

文久元年（一八六一）

一点

縦四五・〇　横一二・〇　高一〇・〇

公益財団法人保昌山保存会

保昌山を出す燈籠町に伝わる品で、祇園祭の巡行の際に行なわれるくじ改めでは、これにくじ取りの時に引いた巡行順を記したくじ札を収めて臨む。本品を収めた木箱には、これを新調した文久元年の年号と、一二人の施主の名前が墨書されている。

115 くじ箱

明治三十七年（一九〇四）

一点

公益財団法人役行者山保存会

祇園祭の山鉾巡行の巡行順が書かれたくじを収める文箱。黒漆塗りに梅や蘇鉄の草木と木瓜紋の蒔絵が施され、側面には宝輪の紋様があしらわれている。裏側にも草花の金彩がある豪華なくじ箱。これを納めた木箱の蓋裏には、寄附日を明治三十七年甲辰九月吉日とし、寄附人として「大川金七」の名が記されている。

116 くじ箱

一点

公益財団法人芦刈山保存会

巡行の際に行われるくじ改めにおいて、引いたくじを収めて臨む箱。表面には黒漆塗に老松と「蘆箱」「蘆刈山」の文字が見事に細工されており、内側は梨子地で整えられた豪奢なつくりの箱である。

117 くじ箱

一点

公益財団法人月鉾保存会

月鉾町に伝わる品で、蓋に扇を散らした意匠を施した文箱。祇園祭の巡行の際に行われるくじ改めでは、かつてはこの箱にくじ取りの時に引いた巡行順を記したくじ札を収めて臨んでいたという。

118 釣燈籠

慶応二年（一八六六）

一対

径三二・三　高三五・九

公益財団法人北観音山保存会

北観音山の本尊である楊柳観音像を祀る祭壇の左右に掛けられる一対の釣灯籠。銅板製で火袋は六角形、六脚。底に慶応二年の刻銘が見られる。

119 振鈴

重要有形民俗文化財

寛文八年（一六六八）

一点

高一六・八

公益財団法人霰天神山保存会

霰天神山に装着されていた鈴で、山鉾巡行の際には山の動きに合わせてこの鈴の音が聞こえていたものと思われる。柄の部分は密教法具の鈷の形状をしており、その底部には「天神山之振鈴　遠藤常菴寄進　寛文八年戊申六月吉日」との文字が刻印されている。

120 聖徳太子御軸

青蓮院宮一品尊祐親王筆

延享二年（一七四五）

一幅

一般財団法人太子山保存会

太子山の御神体である聖徳太子の尊号が書かれた掛軸で、宵山飾りに掛けられる品。これは青蓮院門跡で能書家としても高名であった尊祐法親王（一六九六〜一七四七）に賜った書で、この書が太子山町にもたらされた経緯がうかがえる文書二点と、由緒を記した箱書きのある木箱が附属する。

121 役行者御神号

盈仁法親王筆

江戸時代後期

一幅

公益財団法人役行者山保存会

役行者の神号「南無神変大菩薩」を書した掛軸。閑院宮典仁親王の子で聖護院門跡となった聖護院宮盈仁法親王（一七六四〜一八三一）の手による品。本品には嘉永七年（一八五四）三月に土岐勝宗なる人物○○○足によって書かれた写しがある。

122 祇園牛頭天王神号

一條忠香筆

天保九年（一八三八）

一幅

公益財団法人函谷鉾保存会

祇園祭を営む八坂神社の祭神で、祇園祭の根本となる祇園牛頭天王信仰の要である牛頭天王（素戔嗚尊）の神号を記した掛軸。本品を書いたのは江戸時代後期の公家で五摂家のひとつ一條家の当主であった一條忠香（一八一二〜六三）。忠香は函谷鉾町の人びとからの相談を受けて、子息の実良の姿を稚児人形嘉多丸に写す事を許している。

123 祇園牛頭天王神号

九条尚忠筆

万延元年（一八六〇）

一幅

公益財団法人南観音山保存会

牛頭天王の神号を書した掛軸。本品は関白太政大臣を務めた九条尚忠（一七九八〜一八七一）が書いたもので、南観音山町はその謝礼としてあわせて金四○○○足を献上している。

124 長刀鉾稚児衣裳

重要有形民俗文化財

現代

一式

公益財団法人長刀鉾保存会

長刀鉾に乗る稚児が巡行時に着る衣裳。紅地雲取龍鳳凰金襴の振袖に白石畳地色有職丸紋の袴をはき、頭に天冠を載せて胸には鞨鼓を据える。そのほか中啓や浅沓、撥など多彩な衣裳を身にまとい、巡行の際には、四条通りの麩屋町に張られた注連縄を太刀で切り開く。

125 黒主山会所飾

公益財団法人黒主山保存会

祇園祭宵山において黒主山の会所に飾られる会所

飾り。黒主山の御神体人形である大伴黒主を中心に六曲一隻の天橋立図屏風や、「延宝三年」の墨書がみえる木箱に収められた古衣装などが飾られる。黒主山の御神体は、桜の花を見上げる白髪の老人で、寛政元年（一七八九）作の銘が残されている。その姿は謡曲「志賀」に謡われた様相を模しているといい、その側には桜の木が立てられる。

重要有形民俗文化財
126 欄縁　木製黒漆塗百鳥文様鍍金金具付

幸野楳嶺下絵　小林吉兵衛彫金
明治四年（一八七一）
四本
長　左右二三三・〇　前後一七八・〇
孟宗山保存会

孟宗山の周囲を飾る木製の欄縁。黒漆塗地に様々な種類の鳥が羽ばたく様子が鍍金を施した飾り金具で立体的に表現されている。これらの鳥の構図は、明治期の京都画壇を代表する幸野楳嶺（一八四四～九五）がその下絵を描いたものである。

重要有形民俗文化財
127 木彫漆箔四君子文薬玉角飾

吉田雪嶺作
明治二十四年（一八九一）
四点
径各二四・〇
公益財団法人南観音山保存会

南観音山の四角に掛けられる木彫漆箔の飾り。それぞれ径が二五センチ程もある大型の装飾で、右前が「蘭」、左前が「梅」、右後が「菊」、左後が「竹」と草木の中の君子と讃えられる四君子をモチーフとした装飾となっている。本品は吉田雪嶺の作で、またこれを収める箱の裏書には阿形精一が漢詩を記している。

重要有形民俗文化財
128 破風飾　麒麟・仙女

明治二十一年（一八八八）
三躰
公益財団法人南観音山保存会

南観音山の正面と後面の破風のそれぞれの妻を飾る木彫漆箔の品。金色の雲海に麒麟や龍が跳ね、それぞれに仙女が配されている。破風飾は幕末の京都を代表する絵師塩川文麟（一八〇八～七七）の下絵を元に製作されたもので、彩色はその弟子の幸野楳嶺（一八四四～九五）らが手掛けている。

重要有形民俗文化財
129 けらば板　金地著彩鶏鴉図

今尾景年筆
明治三十三年（一九〇〇）
四枚
公益財団法人函谷鉾保存会

函谷鉾の切妻大屋根の軒裏に飾られる板で、近代京都画壇で活躍した画家の今尾景年（一八四五～一九二四）の手によって金地に鶏と鴉の絵がそれぞれ二枚ずつ描かれている。前に鶏、後に鴉の絵が飾られる。

重要有形民俗文化財
130 欄縁飾金具　波に雁文様鍍金

明治三十六年（一九〇三）
一式
雁　左右幅約一〇・〇
公益財団法人芦刈山保存会

芦刈山の周囲に装着される欄縁に施された飾金具。角の部分には波濤が配置され、その間に飛翔する雁の姿が鍍金金具で表現される。波の金具の裏面には製作者の名が刻まれており、画工は日本画家の河辺華挙、鋳金具師には藤原重治郎、藤原秀治郎、水谷美顕らの名が見える。

重要有形民俗文化財
131 角飾金具　飛龍彫金

明治三十九年（一九〇六）
四点
縦約三六・〇　横約三七・五
一般財団法人太子山保存会

太子山の四隅に飾られる都合四個の鍍金飾金具。翼を広げた飛龍の彫金で、両翼の長さは約三〇センチもあるかなり大ぶりの金具である。四隅から周囲を睥睨するかの如きその姿には迫力がある。会所飾りに際しては明治四十年に作られた木製黒漆塗の角

金物飾台に据え付けられる。太子山を彩る特徴的な金具である。

132　妻飾　木彫彩色丹頂鶴

重要有形民俗文化財

大正六年（一九一七）

五躰

両翼幅約五二・〇

公益財団法人放下鉾保存会

放下鉾の妻飾に装着される木彫彩色の丹頂鶴。正面に三羽、後方には二羽がそれぞれ配置される。本品は明治維新前後に京都で活躍した絵師の幸野楳嶺（一八四四〜九五）が描いた下絵を元に製作されており、放下鉾保存会にはその下絵も現存している。

133　妻飾下絵

幸野楳嶺筆

明治二十三年（一八九〇）

一巻

縦六五・〇　横二二〇・〇

公益財団法人放下鉾保存会

放下鉾の妻飾に装着される正面側の図案。本図は京都画壇の重鎮であった幸野楳嶺（一八四四〜九五）が明治二十三年に描いたもの。後面も同じく幸野楳嶺が下絵を描いており、こちらには二羽の丹頂鶴が雲海を飛翔する様子が表現されている。

134　宇治川合戦図屏風

鈴木松年画

明治四十四年（一九一一）

六曲一双

高一七五・〇　幅三八九・二

公益財団法人浄妙山保存会

祇園祭の宵山で浄妙山の会所に飾られる六曲一双の屏風。浄妙山の意匠である浄妙坊と一来法師の活躍が力強いタッチで表現されている。作者は今蕭白とも称された日本画家の鈴木松年（一八四八〜一九一八）で、松年が骨屋町の中居家に逗留中に浄妙山の物語を題材にして描いたもの。

135　軒裏絵　金地四季草花図

重要有形民俗文化財

今尾景年筆

大正七年（一九一八）

六枚

長四〇〇・〇　幅六三・〇

公益財団法人岩戸山保存会

岩戸山の大屋根の右軒下の裏に描かれた絵。鮮やかな紅葉を中心に左に椿や芍薬、右に鉄線や薔薇が可憐に描かれている。本作は明治から大正の京都画壇で活躍した今尾景年（一八四五〜一九二四）が晩年に手掛けた作品。

136　角金具　松菊楓文様

重要有形民俗文化財

昭和三年（一九二八）

四点

径二〇・〇

公益財団法人霰天神山保存会

霰天神山の四隅、欄縁の直下あたりに飾られる飾金具。菊花の部分が突起状になっており、巡行に際してはここに飾り房が掛けられるようになっている。地元では昭和三年製作と伝えられるが、四点のうち一点の北東に掛けられる金具の裏面には「昭和七年七月」とあり、また製作者であろう「島田忠次郎謹製」の文字が刻まれている。

137　欄縁　雲龍輪宝木瓜巴紋様鍍金金具付

重要有形民俗文化財

昭和四年（一九二九）

四本

前後二一六・〇　左右二八七・〇

公益財団法人役行者山保存会

役行者山の上部舞台の周囲に装着される欄縁で、黒漆塗地に雲龍と宝輪に木瓜と巴紋の豪華な飾金具が施されている。本品は昭和四年に新調されたもので、これを収めた箱には「金物師　藤原秀治郎」と「塗師　鈴木表朔」という、この欄縁製作に携わった職人の名が記されている。

138 欄縁飾金具

昭和十六年（一九四一）

一式

公益財団法人鈴鹿山維持会

鈴鹿山の前後左右に装着される鍍金の飾金具。この金具の図案は染織家の山鹿清華（一八八五～一九八一）によるもので、「山瑞和親」と命名されたその図案を元に作られた金具には、鳩やみみずくなどの鳥たちが草花と共に造形されている。

139 欄縁飾金具下絵

山鹿清華画

昭和十二年（一九三七）

一巻

公益財団法人鈴鹿山維持会

鈴鹿山の欄縁に施された飾金具の図案は染織家の山鹿清華（一八八五～一九八一）が手掛けている。清華は鈴鹿山を出す場之町の出身で、その縁によって欄縁飾金具の図案を寄進したのである。本品は清華が描いた下絵が巻物になっており、これが場之町に収められた趣旨などが書き記されている。

140 見送　白綴地墨画孟宗竹藪林図

竹内栖鳳筆

昭和十五年（一九四〇）

一枚

縦一七四・五　横一一六・〇

孟宗山保存会

孟宗山の背後を飾る見送。近代日本画の大家・竹内栖鳳（一八六四～一九四二）の肉筆「孟宗竹藪林図」。きらびやかな祇園祭の懸装品にあって、墨画の本作はひときわ異彩を放つが、躍動感溢れる筆致は極めて力強い。

141 鉾頭

小林尚珉作

昭和二十七年（一九五二）

一点

径四七・〇　高四五・〇

公益財団法人菊水鉾保存会

全長二五メートルもある菊水鉾の先端を飾る鉾頭。菊水鉾の鉾頭らしく、透かし彫りによって一六弁の菊の花が造形されている。作者は昭和の名工で彫金師の小林尚珉（一九二二～九四）で、作品には小林楳琳との連名が刻まれる。小林尚珉は、菊水鉾ではほかに見送飾金具、角金具、金幣などを手掛けている。

142 胴懸　獅子図

皆川月華作

昭和二十九年（一九五四）

一枚

縦二二二・〇　横三四七・〇

公益財団法人菊水鉾保存会

菊水鉾の左面を飾る胴懸。二頭の獅子が牡丹の花の咲き乱れる園にたわむれる姿は、往古画題として用いられてきた唐獅子牡丹の図案を大胆にアレンジしたもので、これが縦二・二メートル横三・五メートルの菊水鉾の胴懸として大画面の迫力をもって巡行を飾る姿は圧巻である。作者は日本染色工芸の巨匠であった皆川月華（一八九二～一九八七）。

143 胴懸　麒麟図

皆川月華作

昭和二十九年（一九五四）

一枚

縦二二二・〇　横三四七・〇

公益財団法人菊水鉾保存会

菊水鉾の右面を飾る胴懸で、疾走する二頭の麒麟の姿が躍動的に描かれている。雲をまとい角のある麒麟の様相は中国の伝説の聖獣である麒麟の姿を模しながらも、首の長いいわゆるキリンの風貌も込めた図案にして、アフリカの大地を思わせる山々を背景にした図案である。昭和の代表的染色家皆川月華（一八九二

～一九八七）が丹精込めて仕上げた作品。

144 胴懸　瑞苑浮游之図

羽田登喜男作

昭和五十九年（一九八四）

一枚

縦一四八・〇　横二五〇・〇

蟷螂山保存会

蟷螂山の左側面を飾る懸装品。本品は人間国宝の友禅染作家羽田登喜男（一九一一～二〇〇八）が製作し、もう一方の胴懸「瑞光孔雀之図」と共に昭和五十九年に蟷螂山保存会に寄贈したもの。御苑の池に数羽の鴛鴦が群遊する様子が愛らしく表現されている。

145 かまきり

京都市指定有形民俗文化財

十九世紀中期

一躯

高八三・〇　幅八六・〇　奥行一七〇・〇

蟷螂山保存会

かつて蟷螂山に搭載されていたかまきりのからくり。同品は明治四十年（一九〇七）に八坂神社に奉納され、その後昭和九年（一九三四）に蟷螂山町に戻され保管されてきた。蟷螂山復活の機運を受けて昭和五十二年（一九七七）に改修され、古体の上から新しい布を貼って修繕された。その際に傷みの激しかった鎌の部分だけは新調されている。現在は宵山の会所飾りで公開されている。

146 綾傘鉾　垂り　四季の花図

森口華弘作

昭和五十四年（一九七九）

一台

傘径一八五・〇　高三一〇・〇

公益財団法人綾傘鉾保存会

綾傘鉾は、巨大な傘の形状をした鉾に、鮮やかな垂りが装着され、傘を立てる台車には黒漆塗りに飾金具が施された欄縁が載る。そして台車の周囲には黒緋羅紗に金の神紋の入った胴懸が飾られる。現在の綾傘鉾は二基が巡行に曳行されており、さらにその前を、朱傘をさされた稚児行列や棒振り囃子の一行がゆく。綾傘鉾の傘の周囲を飾る垂りには、桜など春夏秋冬の季節の花を題材にした四枚の絵が描かれているものがある。この「四季の花図」の垂りは、染織工芸家で人間国宝の森口華弘（一九〇九～二〇〇八）の手によるもので、友禅染の技法が活かされた現代の名品である。

147 御神体人形図

天保二年（一八三一）

一幅

公益財団法人鷹山保存会

鷹山に搭載される「鷹遣」「犬遣」「樽負」の三体の人形の詳細について描いたもの。「天保二辛卯林鐘十四日写」の年記がある。鷹山は文政九年（一八二六）から破損のため居祭となっており、本図が描かれたのはその五年後の六月一四日の祇園祭後祭の時ということになる。御神体人形の詳細についてメモ書きや細部の拡大図が描かれており貴重な資料である。

148 欄縁　波濤図木瓜紋市女笠図飾金具付

平成二十二年（二〇一〇）

四本

前後一四八・〇　左右二〇〇・〇

四条傘鉾保存会

四条傘鉾の胴体に取り付けられる欄縁。昭和六十年（一九八五）の傘鉾復興の際に作られたが、その後に波濤図と木瓜に三巴紋、そして市女笠の文様をあしらった飾金具が製作され、欄縁に取り付けられた。

149 橋弁慶山

重要有形民俗文化財

一台

高二八三・五　幅二六八・八　奥行四三七・〇

公益財団法人橋弁慶山保存会

詳細は山鉾紹介を参照のこと。

150
郭巨山

一台
高四六五・〇　幅二三七・〇　奥行三七〇・〇
公益財団法人郭巨山保存会

詳細は山鉾紹介を参照のこと。

参考文献一覧

・林屋辰三郎「郷村制成立期に於ける町衆文化」(『中世文化の基調』東京大学出版会、一九五三年)

・脇田晴子「中世の祇園会」(『芸能史研究』四号、一九六四年)

・瀬田勝哉「中世の祇園御霊会」(『増補　洛中洛外の群像』平凡社、二〇〇九年、初出一九七九年)

・梶谷宣子・吉田孝次郎『祇園祭山鉾懸装品調査報告書　渡来染織品の部』(祇園祭山鉾連合会、一九九二年)

・下坂守「応仁の乱と京都　室町幕府の役銭と山門の馬上役制の変質をめぐって」(『学叢』二四号、二〇〇二年)

・岡村知子「蕪村初期屏風作品の受容―京都・山鉾町をめぐって」(『人文論究』五二巻一号、二〇〇二年)

・河内将芳「戦国期祇園会の神輿渡御について」(『中世京都の都市と宗教』思文閣出版、二〇〇六年、初出二〇〇三年)

・早島大祐「応仁の乱後の復興過程」(『首都の経済と室町幕府』吉川弘文館、二〇〇六年)

・河内将芳「室町期祇園会の公武政権」(『史学雑誌』一一九巻六号、二〇一〇年)

・八反裕太郎「祇園祭礼図の系譜と特質」(植木行宣・田井竜一編『祇園囃子の源流―風流拍子物・羯鼓稚児舞・シャギリ』岩田書院、二〇一〇年)

・三枝暁子「室町幕府の京都支配」(『比叡山と室町幕府』東京大学出版会、二〇一一年)

・五十嵐公一「鶴澤探泉について―生まれ年と家督相続―」(『藝術文化研究』第二二号、二〇一七年)

・西山剛「中近世における祇園会神輿をめぐる人々」(『藝能史研究』第二一八号、二〇一七年)

・吉田雅子「一次史料から見る日本製の江戸時代の綴織」(『京都市立芸術大学美術学部研究紀要』第六二号、二〇一八年)

・八反裕太郎『描かれた祇園祭　山鉾巡行・ねりものの研究』(思文閣出版、二〇一八年)

・橋本章「祇園祭粽考」(『京都文化博物館研究紀要　朱雀』第三一集、二〇一九年)

・『祇園祭山鉾実測』(京都市文化観光局文化観光部文化財保護課、一九八五年)

・『祇園祭第展―山鉾名宝を中心に―』(財団法人祇園祭山鉾連合会・京都府京都文化博物館・京都新聞社、一九九四年)

・『京都市自治百周年記念特別展　祇園祭の美―祭を支えた人と技―』(京都市自治百周年記念特別展「祇園祭の美―祭を支えた人と技―」実行委員会、一九八八年)

・「曳山の美・見送幕　トロイア戦争タペストリーの世界」(財団法人長浜曳山文化協会、二〇〇七年)

・『京都市文化財ブックス第二五集　写真でたどる祇園祭山鉾行事の近代』(京都市文化市民局文化芸術都市推進室文化財保護課、二〇一一年)

・『京都近郊の祭礼幕調査報告書　渡来染織品の部』(公益財団法人祇園祭山鉾連合会、二〇一三年)

・『祇園祭山鉾懸装品調査報告書　国内染織品の部』(公益財団法人祇園祭山鉾連合会、二〇一四年)

・『祇園祭山鉾錺金具調査報告書Ⅰ』(公益財団法人祇

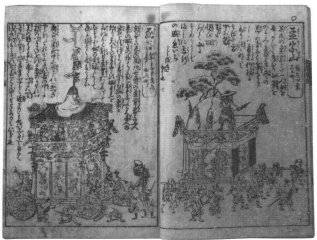
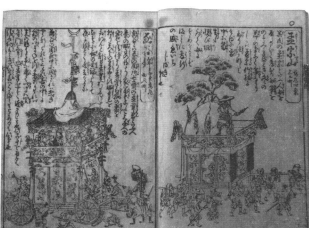
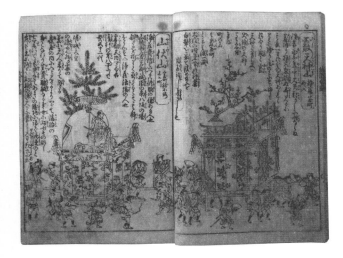
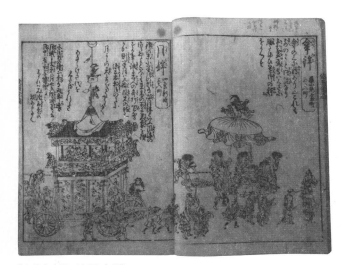

『山鉾由来記』(宝暦7年刊)

園祭山鉾連合会、二〇一六年)

・『祇園祭山鉾錺金具調査報告書Ⅱ』(公益財団法人祇
園祭山鉾連合会、二〇一七年)

・『祇園祭山鉾錺金具調査報告書Ⅲ』(公益財団法人祇
園祭山鉾連合会、二〇一八年)

・『放鷹―祇園祭　鷹山　復興のための基本設計』
(公益財団法人鷹山保存会、二〇一八年)

・『祇園祭山鉾の木彫　一』(公益財団法人祇園祭山鉾
連合会、二〇一九年)

出品資料一覧

番号	指定等	資料名	時代	所蔵
序 章		**描かれた山鉾巡行**		
1		祇園祭礼図屏風	十七世紀後半	細見美術館
2		祇園祭礼図屏風	十六世紀末～十七世紀初頭	大阪歴史博物館
3		祇園祭礼絵巻 冷泉為恭筆	嘉永元年（一八四八）	國學院大學博物館
4		祇園祭礼絵巻	江戸時代後期	國學院大學博物館
5	京都市指定文化財	祇園祭礼図屏風 海北友雪筆	明暦年間（一六五五～五八）	公益財団法人八幡山保存会
第一章		**記録される祇園祭と山鉾巡行**		
6	京都市登録文化財	北観音山古絵図	江戸時代中期	公益財団法人北観音山保存会
7		放下鉾古絵図	延宝二年（一六七四）	公益財団法人放下鉾保存会
8		菊水鉾図	文政三年（一八二〇）	公益財団法人菊水鉾保存会
9		大船鉾図 岡本豊彦筆	江戸時代	公益財団法人四条町大船鉾保存会
10		『祇園御霊会細記』	宝暦七年（一七五七）刊	京都府（京都文化博物館管理）
11		『都名所図会』	安永九年（一七八〇）刊	京都府（京都文化博物館管理）
12		『諸国年中行事大成』	文化三年（一八〇六）刊	京都府（京都文化博物館管理）
13		「船鉾由緒之記」	江戸時代	公益財団法人祇園祭船鉾保存会
14	京都市登録文化財	「観音山寄進帳」	享保九年（一七二四）～文化十四年（一八一七）	公益財団法人北観音山保存会
15	京都市登録文化財	「御山鋑金物仕様積書」	文政十二年（一八二九）	公益財団法人北観音山保存会
16	京都市登録文化財	「御寄附物有無御断書写」	天保十年（一八三九）	一般財団法人占出山保存会
17	京都市登録文化財	「祇園会占出山神具入日記」	宝暦十一年（一七六一）／文政四年（一八二一）	一般財団法人占出山保存会
18	京都市登録文化財	「白楽天山之圖帳」	慶長七年（一六〇二）～明治時代	公益財団法人白楽天山保存会

番号	指定	名称	時代	所蔵
60	重要文化財	鯉山飾毛綴　前懸	十六世紀	公益財団法人鯉山保存会
61	重要文化財	鯉山飾毛綴　水引	十六世紀	公益財団法人鯉山保存会
62	重要文化財	鯉山飾毛綴　胴懸	十六世紀	公益財団法人鯉山保存会
63	重要有形民俗文化財	前懸「イーリアス」トロイア戦争物語（中）／波濤飛龍文様刺繍官服直し（左右）	万延元年（一八六〇）／文化五年（一八〇八）	公益財団法人白楽天山保存会
64		後懸　メダリオン中東連花葉文様インド模織絨毯	十七世紀後半	公益財団法人鶏鉾保存会
65		前懸　中東連花葉文様ヘラット絨毯	十八世紀初頭	公益財団法人鶏鉾保存会
66		梅枝に小鳥の図毛綴　旧胴懸	十六世紀前期	公益財団法人長刀鉾保存会
67		前懸　玉取獅子の図／斜め格子牡丹唐草図	江戸時代中期	公益財団法人月鉾保存会
68		後懸　朝鮮毛綴　日輪に番い鳳凰と梅に牡丹の図・月に番い鳳凰と兎に牡丹草花の図	十七世紀初頭	公益財団法人鶏鉾保存会
69		後懸　朝鮮毛綴　玉取親子獅子の図・玉取親子獅子と虎に松に鵲の図・番い鳳凰に鶴と鵲と牡丹の図	十六世紀後半	公益財団法人放下鉾保存会
70	重要有形民俗文化財	胴懸　金地孔雀に幻想花樹文　金銀糸入り　インド刺繍	十八世紀中期	一般財団法人太子山保存会
71		前懸　中東連花葉文様　ポロネーズ絨毯	十七世紀中期	公益財団法人南観音山保存会
72	重要有形民俗文化財	前懸　緋羅紗地蘇武牧羊図　刺繍	安永二年（一七七三）	公益財団法人保昌山保存会
73	京都市指定文化財	蘇武牧羊図屏風　円山応挙筆	江戸時代中期	公益財団法人保昌山保存会
74	重要有形民俗文化財	胴懸　緋羅紗地張騫白鳳図　刺繍	安永二年（一七七三）	公益財団法人保昌山保存会
75	京都市指定文化財	張騫白鳳図屏風　円山応挙筆	江戸時代中期	公益財団法人保昌山保存会
76	重要有形民俗文化財	胴懸　緋羅紗地巨霊人虎図　刺繍	安永二年（一七七三）	公益財団法人保昌山保存会
77	京都市指定文化財	巨霊人虎図屏風　円山応挙筆	江戸時代中期	公益財団法人保昌山保存会
78	重要有形民俗文化財	見送　宮廷園遊図毛綴織	文化十二年（一八一五）	公益財団法人油天神山保存会
79	重要有形民俗文化財	見送　波濤に飛龍文様綴錦	文化十三年（一八一六）	公益財団法人鈴鹿山維持会

番号	指定等	資料名	時代	所蔵
80	重要有形民俗文化財	天水引 緋羅紗地四神文様 刺繍 塩川文麟下絵	安政五年(一八五八)	公益財団法人南観音山保存会
81		見送売買之一札	文化十三年(一八一六)	公益財団法人鈴鹿山維持会
82	重要有形民俗文化財	前懸 宮島之図	天保二年(一八三一)	公益財団法人占出山保存会
83	重要有形民俗文化財	胴懸 松島之図	天保二年(一八三一)	公益財団法人占出山保存会
84	重要有形民俗文化財	胴懸 天橋立図	天保二年(一八三一)	一般財団法人占出山保存会
85	重要有形民俗文化財	見送 富士山之図	天保二年(一八三一)	一般財団法人占出山保存会
86	重要有形民俗文化財	水引 養蚕機織図 綴織	江戸時代後期	公益財団法人山伏山保存会

第四章 神格化される祇園祭の山鉾

番号	指定等	資料名	時代	所蔵
87	重要有形民俗文化財	八幡宮祠	天明年間(一七八一〜八九)	公益財団法人八幡山保存会
88	重要有形民俗文化財	楊柳観音像	江戸時代	公益財団法人北観音山保存会
89	重要有形民俗文化財	韋駄天像	江戸時代	公益財団法人北観音山保存会
90	重要有形民俗文化財	白楽天御神体人形	頭部・明暦三年(一六五七)/体部・寛政六年	公益財団法人白楽天山保存会
91	重要有形民俗文化財	道林禅師御神体人形	頭部・明暦三年(一六五七)/体部・寛政六年	公益財団法人白楽天山保存会
92	重要有形民俗文化財	宇治橋 鍍金擬宝珠付潤色 木製黒漆塗 鍍金擬宝珠	正徳四年(一七一四)	公益財団法人浄妙山保存会
93	重要有形民俗文化財	回廊	江戸時代	公益財団法人霰天神山保存会
94	重要有形民俗文化財	祇園守 菊唐草文金具付	江戸時代	公益財団法人山伏山保存会
95	重要有形民俗文化財	御神体持物	明治時代	公益財団法人山伏山保存会
96	重要有形民俗文化財	御神体佩刀	江戸時代後期	公益財団法人山伏山保存会
97	重要有形民俗文化財	綾地締切蝶牡丹文様片身替 小袖	天正十七年(一五八九)	公益財団法人芦刈山保存会
98	重要文化財	御神体衣裳	寛永十八年(一六四一)	公益財団法人郭巨山保存会

番号	指定	名称	年代	所蔵
99		小袖　綾地紅白段松皮菱輪枝垂桜文様　唐織	享保四年（一七一九）	一般財団法人占出山保存会
100		小袖　白綾地段金入文様　錦	延享三年（一七四六）	一般財団法人占出山保存会
101		小袖　赤地檜扇文様　繻珍	寛延三年（一七五〇）	一般財団法人占出山保存会
102		小袖　綾地松梅文様　錦	天明四年（一七八四）	一般財団法人占出山保存会
103		小袖　鳶色唐花立涌文様　繻珍	文政八年（一八二五）	一般財団法人占出山保存会
104		小袖　紅色縮緬地菊文様　型染	文政八年（一八二五）	一般財団法人占出山保存会
105		振袖　紫色紋縮緬地紅葉菊流水文様　刺繍と友禅染	天保元年（一八三〇）	一般財団法人占出山保存会
106	重要有形民俗文化財	神功皇后神面	文安年間（一四四四～四九）	公益財団法人祇園祭船鉾保存会
107	重要有形民俗文化財	船鉾舵	寛政四年（一七九二）	公益財団法人祇園祭船鉾保存会
108	重要有形民俗文化財	船鉾屋形格天井　金地四季花の丸図	天保五年（一八三四）	公益財団法人祇園祭船鉾保存会
109	重要有形民俗文化財	破風軒裏絵　金地著彩草花図　円山応挙筆	天明四年（一七八四）	公益財団法人月鉾保存会
110	重要有形民俗文化財	けらば板　鶴図（前）孔雀図（後）　松村景文筆	文政十二年（一八二九）	公益財団法人長刀鉾保存会
111	京都市指定文化財	大金幣	文化十年（一八一三）	公益財団法人四条町大船鉾保存会
112		岩戸山模型	明治二十一年（一八八八）	公益財団法人岩戸山保存会
113		くじ箱	安政三年（一八五六）	孟宗山保存会
114		御文筥	文久元年（一八六一）	公益財団法人保昌山保存会
115		くじ箱	明治三十七年（一九〇四）	公益財団法人役行者山保存会
116		くじ箱		公益財団法人芦刈山保存会
117		くじ箱		公益財団法人月鉾保存会
118		釣燈籠	慶応二年（一八六六）	公益財団法人北観音山保存会
119	重要有形民俗文化財	振鈴	寛文八年（一六六八）	公益財団法人霰天神山保存会
120		聖徳太子御軸　青蓮院宮一品尊祐親王筆	延享二年（一七四五）	一般財団法人太子山保存会

番号	指定等	資料名	時代	所蔵
121		役行者御神号　盈仁法親王筆	江戸時代後期	公益財団法人役行者山保存会
122		祇園牛頭天王神号　一條忠香筆	天保九年（一八三八）	公益財団法人函谷鉾保存会
123		祇園牛頭天王神号　九条尚忠筆	万延元年（一八六〇）	公益財団法人南観音山保存会
124	重要有形民俗文化財	長刀鉾稚児衣裳	現代	公益財団法人長刀鉾保存会
125		黒主山会所飾		公益財団法人黒主山保存会

第五章　近代化と祇園祭の山鉾

番号	指定等	資料名	時代	所蔵
126	重要有形民俗文化財	欄縁　木製黒漆塗百鳥文様鍍金金具付　幸野楳嶺下絵　小林吉兵衛彫金	明治四年（一八七一）	孟宗山保存会
127	重要有形民俗文化財	木彫漆箔四君子文薬玉角飾　吉田雪嶺作	明治二十四年（一八九一）	公益財団法人南観音山保存会
128	重要有形民俗文化財	破風飾　麒麟・仙女	明治二十一年（一八八八）	公益財団法人函谷鉾保存会
129	重要有形民俗文化財	けらば板　金地著彩鶏鴉図　今尾景年筆	明治三十三年（一九〇〇）	公益財団法人芦刈山保存会
130	重要有形民俗文化財	欄縁飾金具　波に雁文様鍍金	明治三十六年（一九〇三）	公益財団法人太子山保存会
131	重要有形民俗文化財	角飾金具　飛龍彫金	明治三十九年（一九〇六）	一般財団法人放下鉾保存会
132	重要有形民俗文化財	妻飾　木彫彩色丹頂鶴	大正六年（一九一七）	公益財団法人放下鉾保存会
133		妻飾下絵　幸野楳嶺筆	明治二十三年（一八九〇）	公益財団法人浄妙山保存会
134		宇治川合戦図屏風　鈴木松年画	明治四十四年（一九一一）	公益財団法人岩戸山保存会
135	重要有形民俗文化財	軒裏絵　金地四季草花図　今尾景年筆	大正七年（一九一八）	公益財団法人霰天神山保存会
136	重要有形民俗文化財	角金具　松菊楓文様	昭和三年（一九二八）	公益財団法人役行者山保存会
137	重要有形民俗文化財	欄縁　雲龍輪宝木瓜巴紋様鍍金金具付	昭和四年（一九二九）	公益財団法人鈴鹿山維持会
138	重要有形民俗文化財	欄縁飾金具	昭和十六年（一九四一）	公益財団法人鈴鹿山維持会
139	重要有形民俗文化財	欄縁飾金具下絵　山鹿清華画	昭和十二年（一九三七）	公益財団法人鈴鹿山維持会
140	重要有形民俗文化財	見送　白綴地墨画孟宗竹藪林図　竹内栖鳳筆	昭和十五年（一九四〇）	孟宗山保存会

141	142	143	144	145	146	終章 そして新しい時代へ	147	148	149	150
				京都市指定有形民俗文化財					重要有形民俗文化財	重要有形民俗文化財
鉾頭　小林尚珉作	胴懸　獅子図　皆川月華作	胴懸　麒麟図　皆川月華作	胴懸　瑞苑浮游之図　羽田登喜男作	かまきり	綾傘鉾　垂り　四季の花図　森口華弘作		御神体人形図	欄縁　波濤図木瓜紋市女笠図飾金具付	橋弁慶山	郭巨山
昭和二十七年（一九五二）	昭和二十九年（一九五四）	昭和二十九年（一九五四）	昭和五十九年（一九八四）	十九世紀中期	昭和五十四年（一九七九）		天保二年（一八三一）	平成二十二年（二〇一〇）		
公益財団法人菊水鉾保存会	公益財団法人菊水鉾保存会	公益財団法人菊水鉾保存会	蟷螂山保存会	蟷螂山保存会	公益財団法人綾傘鉾保存会		公益財団法人鷹山保存会	四条傘鉾保存会	公益財団法人橋弁慶山保存会	公益財団法人郭巨山保存会

・前期は三月二四日から四月一九日まで、後期は四月二二日から五月一七日までです。

・一部作品の入替および展示替えを四月二七日（月）に行います。

・別館の展示は三月二四日から四月五日までです。

No.	Cultural Property designated	Name/Title	Period and Century or Year of production	Owner
142		Left side brocade featuring lions by Minagawa Gekka	1954	Kikusui-hoko Preservation Society
143		Right side brocade featuring giraffes by Minagawa Gekka	1954	Kikusui-hoko Preservation Society
144		Side brocade	1984	Toro-yama Preservation Society
145	Folk Cultural Property designated by Kyoto City	Formerly-used decorative artifact "Mantis"	19th century	Toro-yama Preservation Society
146		A curtain used on the Ayagasa-hoko float featuring seasonal flowers	1979	Ayagasa-hoko Preservation Society
147		Picture of the sacred idols	1831	Taka-yama Preservation Society
148	Nationally designated Important Tangible Folk Cultural Property	Decorative rails with metal fittings	2010	Shijokasa-hoko Preservation Society
149	Nationally designated Important Tangible Folk Cultural Property	The Hashibenkei-yama float		Hashibenkei-yama Preservation Society
150	Nationally designated Important Tangible Folk Cultural Property	The Kakkyo-yama float		Kakkyo-yama Preservation Society

No.	Cultural Property designated	Name/Title	Period and Century or Year of production	Owner
123		Hanging scroll	1860	Minami-Kannon-yama Preservation Society
124	Nationally designated Important Tangible Folk Cultural Property	Costume worn by a chigo (sacred boy)	Modern era	Naginata-hoko Preservation Society
125	Nationally designated Important Tangible Folk Cultural Property	Displays of Kuronushi-yama	Edo period	Kuronushi-yama Preservation Society

Chapter 5 Gion Festival Floats in the Wave of Modernization

No.	Cultural Property designated	Name/Title	Period and Century or Year of production	Owner
126	Nationally designated Important Tangible Folk Cultural Property	Decorative rails	1871	Moso-yama Preservation Society
127	Nationally designated Important Tangible Folk Cultural Property	Carved wooden corner ornaments	1891	Minami-Kannon-yama Preservation Society
128	Nationally designated Important Tangible Folk Cultural Property	Gable ornaments – Qilin and female hermits	1888	Minami-Kannon-yama Preservation Society
129	Nationally designated Important Tangible Folk Cultural Property	Gable-end sheets – Colorful paintings on a gold background	1900	Kanko-hoko Preservation Society
130	Nationally designated Important Tangible Folk Cultural Property	Decorative metal corner fittings	1903	Ashikari-yama Preservation Society
131	Nationally designated Important Tangible Folk Cultural Property	Decorative metal corner fittings	1906	Taishi-yama Preservation Society
132	Nationally designated Important Tangible Folk Cultural Property	Wood-carved gable ornaments	1917	Hoka-hoko Preservation Society
133		Design of gable ornaments	1890	Hoka-hoko Preservation Society
134		Folding screens depicting a battle on the Uji River	1911	Jomyo-yama Preservation Society
135	Nationally designated Important Tangible Folk Cultural Property	Paintings on the eaves – Seasonal flowers on gold background	1918	Iwato-yama Preservation Society
136	Nationally designated Important Tangible Folk Cultural Property	Metal corner fittings	1928	Araretenjin-yama Preservation Society
137	Nationally designated Important Tangible Folk Cultural Property	Decorative rails	1929	En-no-Gyoja-yama Preservation Society
138	Nationally designated Important Tangible Folk Cultural Property	Metal fittings for decorative rail edges	1941	Suzuka-yama Preservation Society
139		Design of metal fittings for decorative rails	1937	Suzuka-yama Preservation Society
140	Nationally designated Important Tangible Folk Cultural Property	Rearmost brocade	1940	Moso-yama Preservation Society
141		Float-top ornament by Kobayashi Shomin	1952	Kikusui-hoko Preservation Society

No.	Cultural Property designated	Name/Title	Period and Century or Year of production	Owner
96	Nationally designated Important Tangible Folk Cultural Property	Head covering, trumpet shell, yuigesa stole, Buddhist rosary and fans	Around Meiji era	Yamabushi-yama Preservation Society
97	Nationally designated Important Cultural Property	Kosode robe	1589	Ashikari-yama Preservation Society
98		Former costume for Kakkyo statue	1641	Kakkyo-yama Preservation Society
99		Kosode robe	1719	Urade-yama Preservation Society
100		Kosode robe	1746	Urade-yama Preservation Society
101		Kosode robe	1750	Urade-yama Preservation Society
102		Kosode robe	1784	Urade-yama Preservation Society
103		Kosode robe	1825	Urade-yama Preservation Society
104		Kosode robe	1825	Urade-yama Preservation Society
105		Furisode robe	1830	Urade-yama Preservation Society
106	Nationally designated Important Tangible Folk Cultural Property	Sacred mask	1444–49	Fune-hoko Preservation Society
107	Nationally designated Important Tangible Folk Cultural Property	Rudder	1792	Fune-hoko Preservation Society
108	Nationally designated Important Tangible Folk Cultural Property	Coffered ceiling of a houseboat	1834	Fune-hoko Preservation Society
109	Nationally designated Important Tangible Folk Cultural Property	Picture on the backside of the gable	1784	Tsuki-hoko Preservation Society
110	Nationally designated Important Tangible Folk Cultural Property	Gable-end sheets – Cranes (front) and a peacock (rear)	1829	Naginata-hoko Preservation SocietyNaginata-hoko Preservation Society
111	Cultural Property designated by Kyoto City	Large gohei streamer	1813	Ofune-hoko Preservation Society
112		Model of Iwato-yama	1888	Iwato-yama Preservation Society
113		Drawing lot box	1856	Moso-yama Preservation Society
114		Drawing lot box	1861	Hosho-yama Preservation Society
115		Drawing lot box	1904	En-no-Gyoja-yama Preservation Society
116		Drawing lot box		Ashikari-yama Preservation Society
117		Drawing lot box		Tsuki-hoko Preservation Society
118		Hanging lanterns	1866	Kita-Kannon-yama Preservation Society
119	Nationally designated Important Tangible Folk Cultural Property	Handbell	1668	Araretenjin-yama Preservation Society
120		Hanging scroll by Shoren-in-no-miya Son'yu, an imperial priest	1745	Taishi-yama Preservation Society
121		Hanging scroll	Late Edo period	En-no-Gyoja-yama Preservation Society
122		Hanging scroll	1838	Kanko-hoko Preservation Society

No.	Cultural Property designated	Name/Title	Period and Century or Year of production	Owner
78	Nationally designated Important Tangible Folk Cultural Property	Rearmost brocade	1815	Aburatenjin-yama Preservation Society
79	Nationally designated Important Tangible Folk Cultural Property	Rearmost brocade	1816	Suzuka-yama Preservation Society
80		Sale contract	1816	Suzuka-yama Preservation Society
81	Nationally designated Important Tangible Folk Cultural Property	Mizuhiki tapestries drafted by Shiokawa Bunrin	1858	Minami-Kannon-yama Preservation Society
82	Nationally designated Important Tangible Folk Cultural Property	Front brocade	1831	Urade-yama Preservation Society
83	Nationally designated Important Tangible Folk Cultural Property	Side brocade	1831	Urade-yama Preservation Society
84	Nationally designated Important Tangible Folk Cultural Property	Side brocade	1831	Urade-yama Preservation Society
85	Nationally designated Important Tangible Folk Cultural Property	Rearmost brocade	1831	Urade-yama Preservation Society
86	Nationally designated Important Tangible Folk Cultural Property	Mizuhiki tapestries	Early 18th century	Yamabushi-yama Preservation Society

Chapter 4 Worship in the Gion Festival Floats

No.	Cultural Property designated	Name/Title	Period and Century or Year of production	Owner
87	Nationally designated Important Tangible Folk Cultural Property	Hachiman-gu Shrine	1781–1789	Hachiman-yama Preservation Society
88	Nationally designated Important Tangible Folk Cultural Property	Statue of Yoryu-kannon	Edo period	Kita-Kannon-yama Preservation Society
89	Nationally designated Important Tangible Folk Cultural Property	Statue of Idaten (Skanda Bodhisattva)	Edo period	Kita-Kannon-yama Preservation Society
90	Nationally designated Important Tangible Folk Cultural Property	Statue of Hakurakuten (Po Chü-i)	(Head) 1657 / (Body) 1794	Hakurakuten-yama Preservation Society
91	Nationally designated Important Tangible Folk Cultural Property	Statue of Zen master Dorin	(Head) 1657 / (Body) 1794	Hakurakuten-yama Preservation Society
92	Nationally designated Important Tangible Folk Cultural Property	Uji Bridge	Edo period	Jomyo-yama Preservation Society
93	Nationally designated Important Tangible Folk Cultural Property	Cloister	1714	Araretenjin-yama Preservation Society
94		Gion-mamori amulet	Edo period	Yamabushi-yama Preservation Society
95	Nationally designated Important Tangible Folk Cultural Property	Swords	Late Edo period	Yamabushi-yama Preservation Society

No.	Cultural Property designated	Name/Title	Period and Century or Year of production	Owner
57	Nationally designated Important Cultural Property	Rearmost brocade	16th century	Niwatori-hoko Preservation Society
58	Nationally designated Important Tangible Folk Cultural Property	Front brocade	16th century	Araretenjin-yama Preservation Society
59	Nationally designated Important Cultural Property	Rearmost brocade	16th century	Koi-yama Preservation Society
60	Nationally designated Important Cultural Property	Front brocade	16th century	Koi-yama Preservation Society
61	Nationally designated Important Cultural Property	Mizuhiki tapestries	16th century	Koi-yama Preservation Society
62	Nationally designated Important Cultural Property	Side brocade	16th century	Koi-yama Preservation Society
63	Nationally designated Important Tangible Folk Cultural Property	Front brocade	(Center) 1860 / (Left/right) 1808	Hakurakuten-yama Preservation Society
64		Rear brocade	Late 17th century	Niwatori-hoko Preservation Society
65		Front brocade	Early 18th century	Niwatori-hoko Preservation Society
66		Former side brocade featuring small birds on Japanese plum branches	Early 16th century	Naginata-hoko Preservation Society
67		Front brocade	Late 16th century	Tsuki-hoko Preservation Society
68		Rear brocade (Korean woolen fabric)	Early 17th century	Niwatori-hoko Preservation Society
69		Rear brocade (Korean woolen fabric)	Late 16th century	Hoka-hoko Preservation Society
70	Nationally designated Important Tangible Folk Cultural Property	Side brocade	Mid-18th century	Taishi-yama Preservation Society
71		Front brocade	Mid-17th century	Minami-Kannon-yama Preservation Society
72	Nationally designated Important Tangible Folk Cultural Property	Front brocade	1773	Hosho-yama Preservation Society
73	Cultural Property designated by Kyoto City	Folding screen by Maruyama Okyo	Late 16th century	Hosho-yama Preservation Society
74	Nationally designated Important Tangible Folk Cultural Property	Side brocade	1773	Hosho-yama Preservation Society
75	Cultural Property designated by Kyoto City	Folding screen by Maruyama Okyo	Late 16th century	Hosho-yama Preservation Society
76	Nationally designated Important Tangible Folk Cultural Property	Side brocade	1773	Hosho-yama Preservation Society
77	Cultural Property designated by Kyoto City	Folding screen by Maruyama Okyo	Late 16th century	Hosho-yama Preservation Society

No.	Cultural Property designated	Name/Title	Period and Century or Year of production	Owner
40	Nationally designated Important Tangible Folk Cultural Property	Decorative metal corner fittings	1832	Jomyo-yama Preservation Society
41	Nationally designated Important Tangible Folk Cultural Property	Metal fittings for rearmost brocade hem	1836	Naginata-hoko Preservation Society
42	Nationally designated Important Tangible Folk Cultural Property	Decorative metal corner fittings	1820	Ashikari-yama Preservation Society
43	Nationally designated Important Tangible Folk Cultural Property	Decorative metal corner fittings	1848	Ashikari-yama Preservation Society
44	Nationally designated Important Tangible Folk Cultural Property	Metal fittings on the corners	Early 18th century	Tokusa-yama Preservation Society
45	Nationally designated Important Tangible Folk Cultural Property	Metal fittings on the corners	Early 18th century	Tokusa-yama Preservation Society
46	Nationally designated Important Tangible Folk Cultural Property	Decorative metal corner fittings	1851	Kita-Kannon-yama Preservation Society
47	Nationally designated Important Tangible Folk Cultural Property	Decorative metal corner fittings	1824	Moso-yama Preservation Society
48	Nationally designated Important Tangible Folk Cultural Property	Metal fittings for rearmost brocade hem	1816	Niwatori-hoko Preservation Society
49	Nationally designated Important Tangible Folk Cultural Property	Metal fittings supporting decorative tassels	Early 18th century	Yamabushi-yama Preservation Society
50	Nationally designated Important Tangible Folk Cultural Property	Decorative metal corner fittings	Early 18th century	En-no-Gyoja-yama Preservation Society
51	Nationally designated Important Tangible Folk Cultural Property	Metal fittings for the float's bars, drafted by Yagi Kiho	1838	Hachiman-yama Preservation Society
52	Nationally designated Important Tangible Folk Cultural Property	Decorative metal fittings for rearmost brocade hem – Seasonal flowers and birds	1829	Hoka-hoko Preservation Society
53		Design of the decorative metal fittings for rearmost brocade hem – Seasonal flowers and birds	Early 18th century	Hoka-hoko Preservation Society

Chapter 3 Decorating the Floats: The Beauty of the Decorative Fabrics

No.	Cultural Property designated	Name/Title	Period and Century or Year of production	Owner
54	Nationally designated Important Cultural Property	Front brocade	16th century	Kanko-hoko Preservation Society
55	Nationally designated Important Cultural Property	Brocade for a Nagahama Festival float	16th century	Ho-o-Zan Uoyamachi-gumi
56	Nationally designated Important Cultural Property	Sale contract	1817	Ho-o-Zan Uoyamachi-gumi

Chapter 2 Decorating the Floats: The World of Decorative Metal Fittings

No.	Cultural Property designated	Name/Title	Period and Century or Year of production	Owner
22		Float-top ornament created by Okazari-ya Kan'emon	1573	Tsuki-hoko Preservation Society
23		Oar created by Okazariya Kan'emon	1573	Tsuki-hoko Preservation Society
24	Nationally designated Important Cultural Property	Armor	Muromachi period (1336–1573)	Jomyo-yama Preservation Society
25	Nationally designated Important Cultural Property	Armor	Muromachi period (1336–1573)	Hashibenkei-yama Preservation Society
26	Nationally designated Important Tangible Folk Cultural Property	Float-top ornament with signature by Sanjo Nagayoshi	1522	Naginata-hoko Preservation Society
27	Nationally designated Important Tangible Folk Cultural Property	Float-top ornament with signature by Rai Kanemichi	1675	Naginata-hoko Preservation Society
28	Nationally designated Important Tangible Folk Cultural Property	Float-top ornament	Edo period	Niwatori-hoko Preservation Society
29	Nationally designated Important Tangible Folk Cultural Property	Float-top ornament	1826	Hoka-hoko Preservation Society
30	Nationally designated Important Tangible Folk Cultural Property	Float-top ornament	1839	Kanko-hoko Preservation Society
31	Nationally designated Important Tangible Folk Cultural Property	Decorative rails	1836	Naginata-hoko Preservation Society
32	Nationally designated Important Tangible Folk Cultural Property	Decorative rails	1831	Tokusa-yama Preservation Society
33	Nationally designated Important Tangible Folk Cultural Property	Metal fittings for decorative rails	1838	Hachiman-yama Preservation Society
34	Nationally designated Important Tangible Folk Cultural Property	Arched beams	Early 18th century	Tsuki-hoko Preservation Society
35	Nationally designated Important Tangible Folk Cultural Property	Arched beams	1833	Kita-Kannon-yama Preservation Society
36	Nationally designated Important Tangible Folk Cultural Property	Decorative metal corner fittings	1825	Niwatori-hoko Preservation Society
37		Formerly-used metal fittings for decorative rail edges	Late 16th century	En-no-Gyoja-yama Preservation Society
38	Nationally designated Important Tangible Folk Cultural Property	Decorative metal corner fittings	1834	Hakuga-yama Preservation Society
39	Nationally designated Important Tangible Folk Cultural Property	Decorative metal corner fitting	1853	Hakuga-yama Preservation Society

List of Works

No.	Cultural Property designated	Name/Title	Period and Century or Year of production	Owner

Prologue The Float Procession in Paintings

No.	Cultural Property designated	Name/Title	Period and Century or Year of production	Owner
1		Folding screens depicting the Gion Festival	Late 17th century	Hosomi Museum
2		Folding screens depicting the Gion Festival	Genna era (1615–1624)	Osaka Museum of History
3		Picture scroll depicting the Gion Festival by Reizei Tamechika	1848	Kokugakuin University Museum
4		Picture scroll depicting the Gion Festival	Late 18th century	Kokugakuin University Museum
5	Cultural Property designated by Kyoto City	Folding screen depicting the Gion Festival by Kaiho Yusetsu	Meireki era (1655–1658)	Hachiman-yama Preservation Society

Chapter 1 The Gion Festival and Float Procession in Records

No.	Cultural Property designated	Name/Title	Period and Century or Year of production	Owner
6	Cultural Property designated by Kyoto City	Picture of Kita-Kannon-yama	Late 18th century	Kita-Kannon-yama Preservation Society
7		Picture of Hoka-hoko	1674	Hoka-hoko Preservation Society
8		Picture of Kikusui-hoko	1820	Kikusui-hoko Preservation Society
9		icture of Ofune-hoko by Okamoto Toyohiko	Late Edo period (–1868)	Ofune-hoko Preservation Society
10		Detailed record of the Gion Festival	1757	Kyoto Prefectural Library and Archives (Administrated by The Museum of Kyoto)
11		Pictures of notable sites in Kyoto	1780	Kyoto Prefectural Library and Archives (Administrated by The Museum of Kyoto)
12		Annual events in various regions	1806	Kyoto Prefectural Library and Archives (Administrated by The Museum of Kyoto)
13		Origin of Fune-hoko	Edo period	Fune-hoko Preservation Society
14	Cultural Property designated by Kyoto City	Kannon-yama donation record	1724–1817	Kita-Kannon-yama Preservation Society
15	Cultural Property designated by Kyoto City	Record of decorative metal fittings for Kannon-yama	1829	Kita-Kannon-yama Preservation Society
16	Cultural Property designated by Kyoto City	Copy of an inquiry on donations	1839	Urade-yama Preservation Society
17	Cultural Property designated by Kyoto City	Record of sacred items on Urade-yama	1761 and 1821	Urade-yama Preservation Society
18		Record on the drawing lot of Hakurakuten-yama	1602–1895	Urade-yama Preservation Society
19		Event schedules of the Gion Festival	1702–	Hakurakuten-yama Preservation Society
20		Record of the items on the float	1708	Hakurakuten-yama Preservation Society
21		Record on donations and renovations for the float	1764	Hakurakuten-yama Preservation Society

謝辞

本展覧会の開催および本図録の編集にあたり、左記の機関および関係の皆様には格別のご協力を賜りました。
ここに厚く御礼を申し上げます。

公益財団法人芦刈山保存会
公益財団法人油天神山保存会
公益財団法人綾傘鉾保存会
公益財団法人霰天神山保存会
公益財団法人岩戸山保存会
一般財団法人占出山保存会
公益財団法人役行者山保存会
公益財団法人郭巨山保存会
公益財団法人函谷鉾保存会
公益財団法人祇園祭船鉾保存会
公益財団法人菊水鉾保存会
公益財団法人北観音山保存会
公益財団法人黒主山保存会
公益財団法人鯉山保存会
四条傘鉾保存会
公益財団法人四条町大船鉾保存会
公益財団法人浄妙山保存会
公益財団法人鈴鹿山維持会
一般財団法人太子山保存会
公益財団法人鷹山保存会
公益財団法人月鉾保存会
蟷螂山会保存会
公益財団法人木賊山保存会
公益財団法人長刀鉾保存会

公益財団法人鶏鉾保存会
一般財団法人伯牙山保存会
公益財団法人白楽天山保存会
公益財団法人橋弁慶山保存会
公益財団法人八幡山保存会
公益財団法人放下鉾保存会
公益財団法人保昌山保存会
公益財団法人南観音山保存会
孟宗山保存会
公益財団法人山伏山保存会
NPO法人フィールド
大阪歴史博物館
株式会社松鶴堂
京都国立博物館
京都市歴史資料館
京都市立京都学・歴彩館
國學院大學博物館
長浜市長浜城歴史博物館
長浜市曳山博物館
長浜曳山祭祝町組鳳凰山
錦天満宮
細見美術館
八坂神社

岩佐伸一
久保智康
紅林優輝子
末兼俊彦
大東敬明
中田昭
野地秀俊
秦めぐみ
福井麻純
福井智英
藤井健三
福士雄也
堀内保彦
村上忠喜
山川曉

（敬称略・五十音順）

「特別展 京都 祇園祭」実行委員会

委員長　京都府京都文化博物館　館長　山田啓二
副委員長　株式会社京都新聞COM　代表取締役社長　田中克明
副委員長　朝日放送テレビ株式会社　営業局長　竹田直彦
副委員長　株式会社日本経済新聞社　専務取締役　平田喜裕
委員　京都府京都文化博物館　副館長　神山俊昭
委員　京都府京都文化博物館　学芸課長　畑智子
　　　株式会社京都新聞COM　事務局長　岩崎宏
　　　朝日放送テレビ株式会社　営業局イベント事業部長　板井昭浩
　　　株式会社日本経済新聞社　大阪文化事業部長　松田博文

「特別展 京都 祇園祭」顧問

公益財団法人京都文化財団　理事長　山田啓二
株式会社京都新聞社　代表取締役社長　山内康敬
朝日放送テレビ株式会社　代表取締役社長　山本晋也
株式会社日本経済新聞社　専務取締役　平田喜裕
公益財団法人祇園祭山鉾連合会　理事長　木村幾次郎

京都 祇園祭
町衆の情熱・山鉾の風流

令和二(二〇二〇)年三月二十四日　発行

企画・編集　京都文化博物館
制作　Shibunkaku Works
発行　思文閣出版
　　　〒六〇五-〇〇八九　京都市東山区元町三五五
　　　電話　〇七五(五三三)六八六〇
印刷・製本　図書印刷 同朋舎
デザイン　上野かおる・尾崎閑也(鷺草デザイン事務所)
©printed in Japan 2020
ISBN 978-4-7842-1987-2 C3070